U0139896

中央美术学院
China Central Academy of Fine Arts

艺术·科学·社会

首届世界华人美术教育研讨会论文选
The First World Chinese Symposium Selected Works of Art Education

中央美术学院美术教育研究中心 编

艺术·科学·社会
首届世界华人美术教育研讨会论文选
The First World Chinese Symposium Selected Works of Art Education

主　编：杨　力

副 主 编：黄　啸　孔新苗

主编助理：马菁汝

◎北京市教育委员会共建项目专项资助◎

前 言

杨 力　艺术·科学·社会

专题演讲

论文发表

艺术·科学·社会

"首届世界华人美术教育交流会"，是在已成功举办了六届的"海峡两岸美术教育交流会"的基础上，为更广泛地聚集世界各地区华人美术教育工作者的智慧与经验，发挥美术教育在促进美育育人和社会和谐中不可替代的作用，为美术教育围绕学术专题而与人文、科学领域中诸多学科进行交流而建立的一个更具包融性的研讨平台。

首届会议的主题为"艺术·科学·社会"，力求在当代世界经济、科技、信息发展的新语境中，思考美术教育所面临的新课题。社会的发展与科学息息相关，而艺术则与前两者共生共存。对于艺术而言，科学的进步推动艺术的发展，艺术也时刻与社会发生碰撞，三者紧密地交织在一起。

本次会议的四个议题，正是对新课题从不同角度的关注。

"美术教育中艺术思维与科学思维的交汇"，是一个自文艺复兴以来就被反复实践与解读的常论常新的话题。在今天宇航员与嫦娥共舞太空、互联网将世界空间化、图像化的时代中，这一话题在美术教育的人文精神培育实践中，引发了更加多维向度的思考。

"中华文明传统与现代美术教育"，是华人美术教育者、研究者在工作实践中挥之不去的"家"的记忆，在世界一体化的图像传媒背景前，美术教育历史地承载着对中华形象的意义与价值在新空间中的诠释使命。

"生活·创意——美术教育实践与现代艺术的对话"，"创意"是当代年轻人自我价值实现的重要方式，也是一个区域、一个社会具有活力的表征。刚刚结束的北京奥运会，就是这样一个集中了许多美好创意的伟大盛会。美术教育实践与现代艺术的对话还有许多课题有待探索。

"学校美术教育研究的社会学视角"，是一个跨学科的课题，旨在探讨美术教育实践与本地生活状况、流行文化风尚、多元文化共存、回应社会问题等诸多方面所面临的境遇与挑战，是美术教育课程发展策略、教学改革设计的重要思考维度。

本论文集的出版得到了北京市教育委员会、北京市财政局"国际美术教育背景下中国美术教育现代发展之路研究"项目专项资金的资助，湖南美术出版社也给予了大力支持，在此表示衷心感谢！还要感谢各界专家、教师、研究者对会议论文集的赐稿参与，经审阅共收录论文70余篇，由于会议筹备时间紧张，编选之中的疏漏处恳请各位专家学者见谅。

中央美术学院党委书记

专题演讲
Monograph Report

中央美术学院
China Central Academy of Fine Arts

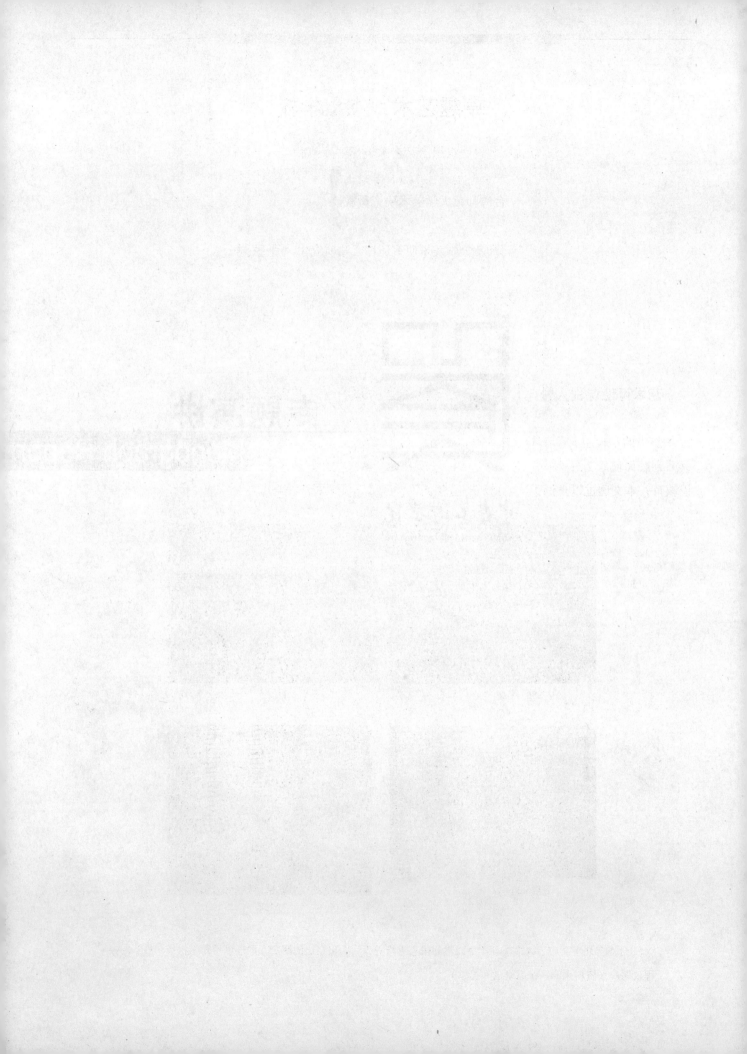

卓越艺术　杰出学校

联合国教科文组织国际艺术教育学会主席
世界华人艺术教育学会主席　　　郭祯祥
台湾师范大学美术研究所教授

台湾师范大学美术研究所博士班研究生　张家琳

艺术可使课程人性化，连接各种不同类型的知识，有效提升通识教育

　　杰出的学校也有卓越的艺术课程，卓越的教育与卓越的艺术显然密不可分。然而教育与艺术之间的关系到底如何？为什么提供卓越的艺术课程能够提升学校教育？艺术如何扮演举足轻重的角色，加强通识教育？本文透过以下例子，尝试解答有关艺术提升教育素质的种种问题。

图一　　　　　　　　　　　　图二

图三　　　　　　　　　　　　图四

　　台湾台北市文山区兴隆国小学生在教师张家琳指导下，提出自己的解决方法，以不同媒材反应教师的课程议题。（资料来源：张家琳老师提供）

这个课程设计的主要议题（big idea）是关于"创新台北城"的，要解决与思考的问题是"改造自己认为杂乱或不便的生活环境"。学生在整个学习过程当中，必须思考自己的周遭城市建筑与环境的问题，并且能够加以批判与省思，最好能提出好的解决办法，并将其融入到自己的艺术创作当中。图一的学习活动中，学生透过讨论与相互协助，以立体作品的方式表达创新的台北城之风貌。图二的作品中，学生以不同的星球来作为日后建筑物的参考形式，因为此创作者认为台北的建筑物太过于一成不变，城市显露不出生机与活力，他希望城市的建筑与环境可以如同银河系一般地热闹！图三的学生作品透过计算机绘图软件(PhotoImpact 11)，展现学生希望未来的城市就在海底世界，能与这些海底生物共生共存！图四的作品里，学生的创意想法是一个想象的精灵世界，希望未来的城市能够充满魔法与惊奇。我们从学生的这些作品里可以发现，他们透过艺术解决生活问题的方式 充满着想象力与创造力。

图五 图六 图七

台湾苗栗县苑里中学学生在教师钟政岳的指导下，以"自我认同"作为艺术表现的主要议题，并利用不同的媒材反应课程的议题表达。（资料来源：钟政岳老师提供）

这个课程设计的主要议题（big idea）是有关"自我认同"的，要解决与思考的问题是"属于我自己的特质与情绪"。学生在这个课程学习中，需要学习逐渐凝聚自我认同，在了解自己的同时，知道自己除了外表在看与被看之间外，还有属于自己的特质与情绪不断地表达出来。学习了解了属于自己这一个抽象的部分，并且将它以图像的方式具体呈现。借由这样的自我探索，学生除了更加地了解自己并自我认同外，也更能思索要如何形塑自己。例如：知道自己主要的兴趣、偏好与厌恶；克服主观的偏见；面对自己的不足、负面因子等，都是相当值得深思的教育目标。

图五的作品中，学生表现的是自己平常是个笑脸迎人的人，但面对许多的生活压力与自己的黑暗面时却难以掏心掏肺地和别人分享。

图六的作品中，学生画了上下两张侧脸，一暖色一冷色，很忠实且突破自己心防地表现出自己内心其实有善有恶这样的念头，也期待自己的价值观能逐步建立得更加正面光明。

图七的作品中，学生觉得压力是一条大蛇，吞噬了他的心和他的头；虽然户外有天空阳光，但是需要有个很大的转变（所以他的画看了一部分后，必须转90度），才能让心灵受到阳光的滋养，长出新芽！

更全面的教育

要认识世界，最佳方式应该是亲自接触。要教学生有关太空探索的知识，可以带领学生参观佛

罗里达州的肯尼迪角（Cape Kennedy），或是加州的美国太空总署喷射推进实验室（Jet Propulsion Laboratory）。然而面对种种困难及教育经费有限，学校不得不采取其他方法：阅读、数学、科学、历史，当然还有艺术，这些都是人类智慧与成就的结晶。

举例来说，在有关世界自然奇观以美国大峡谷及尼加拉瀑布为例的课程单元，教师会提供大峡谷的相关资料，但甚少实地研究。我们通常会这样形容大峡谷："大峡谷是世界上最大的峡谷，经科罗拉多河千万年来的冲刷，形成色彩纷呈的岩石层，以其壮阔景观闻名于世。"我们更会提供数据，进一步强调大峡谷的壮阔，"大峡谷长达200多里，深逾1里，宽度从4里至18里不等。"文字与数字这些符号系统协助我们提供重要讯息，然而影像或艺术品一样能够提供相同功能（见图八与图九）。

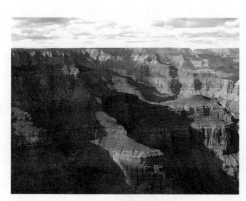

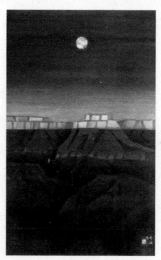

图八 美国大峡谷

资料来源：http://static.flickr.com/
50/124502044_de8323e/99.jpg

图九 月照大峡谷 郭雪湖 1984 纸·重彩画 114cm×74cm

资料来源：http://vr.theatre.ntu.edu.tw/fineart/painter-
tw/kuohsuehhu/kuohsuehhu.htm

艺术包含创意写作、舞蹈、音乐、戏剧、电影、视觉艺术等，透过各种途径让我们表达、记录、分享对世界的所思所感。教师可要求学生以诗词表达对大峡谷的观感，数据提供精确的测量，诗词则是表达个人的感受。这两种方法都可行，能让大家认识大峡谷与尼加拉瀑布（见图十与图十一），进一步了解大自然的鬼斧神工。

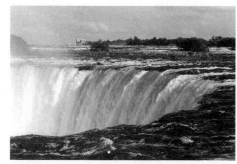

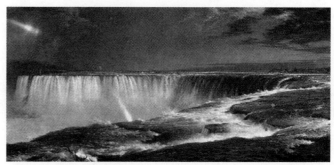

图十 尼加拉大瀑布

资料来源：http://static.flickr.com/
91/232181200_379fcfd685.jpg

图十一 尼加拉大瀑布 Fredric church（1826-1900）1857

布上油画 102cm×217cm

资料来源：http://www.iatwm.com/200602/EncouragingAmericanGenius/

我们需要用一切可行的方法来描绘、表达、传递这个世界的所有事物，理由很简单：只靠一种方式不可能彻底表达这个世界。个别而言，数学、科学、历史只能体现世界的一小部分，当然只靠艺术也是一样。因此，我们需要多种不同的符号系统，才能呈现完整的世界，提供更全面的教育。

更吸引人的学习方式

艺术与科学整合，能够相辅相成。艺术强调演绎的思维而非归纳的思维，训练学生提出不同的解决方案，艺术有别于其他科目，并没有固定答案。因此，艺术能打破传统中小学教育的框架，不再只有单纯的是非题、填充题、靠背诵记忆的教育方式。解决问题并非只有一种方法，例子在现实社会俯拾即是。要有效作业，应从多方面着手，而非埋头寻求标准答案。

引导学生创意思考解决问题时，教师与学生是以伙伴关系共同参与学习过程的。艺术没有标准答案，而能够协助学生表达心中的想法，并透过媒材清楚展现。学生可将自己的人格投射于艺术作业，这样的学习是由内而外，不是由外而内。这种自我思考需要批判性思维、分析及判断。学生比较专注于自己的作业，因为他们不是在重复他人的概念，而是创造自己的世界。独立思考才能产生创意，才是吸引人的学习方式。

艺术可引导学生更积极投入社会，不再袖手旁观（图十二）。但光是动手做还不够，更重要的是学生在参与艺术作业的过程中，能够学到表达技巧，艺术创作必然需要整合所有的元素，重视各部分的细节。

图十二　Artwork reflecting homeless kids Created by Andra 8th Grade school Assignment
资料来源：http://www.flickr.com/photos/flashphoto/2706211991/

日本精细的工艺技术与产品（图十三～图十四）对其经济进步有关键性的影响，现在"日本制造"给人的观感与20世纪30年代实在有天壤之别，原因在于日本人学会将工艺技术应用于工业生产。艺术能够让学生在作品中应用各种标准，自我批判改进，同时学会自律，以及在奋斗过程中如何面对挫折与失败。以上种种能够培养出良好的劳动力，得以生产优质的工艺品。

工艺制造需要个人有不断追求卓越的精神，艺术要求学生不断发掘内在潜能，表现在作品上，塑造完美的形象。最后，学生发现他们能将原本平凡无奇的本质发挥出非凡的成就，创造更广阔的宇宙，以全新角度与视野看待这个世界的过去、现在、未来。艺术创作为想象力提供养分，而想象力正是创意的来源，因此能提高学习动机。在竞争激烈的全球经济中，这些心智能力是迈向成功的基本因素。

图十三 日本的工艺技术与产品（一）

资料来源：www.epochtimes.com/
b5/6/6/26/n1363189.htm

图十四 日本的工艺技术与产品（二）

资料来源：http://image.alighting.cn/2008/05/06/
113507-ac7fe10d-130f-4690-8772-cb69a96b8180.jpg

更整合的课程

艺术题材如生命般广博，除了学校所教的课程外，与任何方面都息息相关。但是，总的来说，艺术并不能传递信息。舞蹈与音乐并不会加剧信息过载，因为舞蹈与音乐并不是用于传递信息，而是提供一种见解与智慧，简而言之，就是提供"意义"。艺术的力量在于能感动别人，做为认识人性的桥梁，为我们展现人类的所想、所感、所重视的一切，进而帮助我们认识自身、我们所处的时代，认识其他人、他人的时代。

自古以来艺术就是有力的沟通工具，每一种艺术都可作为沟通系统，帮助学生提出各种发现、感受、可能性。只要学会如何"阅读"诠释前人的图像密码，我们也能够与以往的艺术作品进行沟通。

例如，帮助学生辨别文艺复兴与巴洛克时期的不同，了解当时民众不同的想法与生活方式，更可透过相关的艺术作品提升历史知识。例如除了文字叙述之外，还可以比较两个时期的雕塑与设计（图十五～图十六），透过对比，学生可以发现文艺复兴时期讲求系统条理的思想，最终被巴洛克时期充满活力而复杂的戏剧所取代，巴赫（J.S.Bach）的音乐便是其中的代表，从轻盈细小改变到繁重大型，从简约趋向繁复。学生能自己发现这些不同，并以自己的作品做实验，对比收敛的古典观点与较奔放的浪漫观点。因此，艺术可结合其他领域，有助学习。

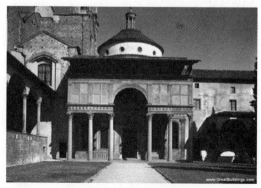

图十五 新的精神面貌带领新的时代——15 世纪文艺复兴时期佛罗伦萨的巴齐礼拜堂（Pazzi
Chapel），线条明确对称，讲求实用功能。

资料来源：http://www.greatbuildings.com/
buildings/Pazzi_Chapel.html

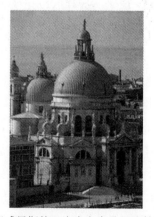

图十六 17 世纪威尼斯的巴洛克安康圣母院教堂（Church of
Santa Maria della Salute），其建筑呈八角形，装饰奢华。

资料来源：http://mathdl.maa.org/images/upload_library/4/
vol1/architecture/Italy/Venice/salute.html

艺术必然贯穿时空，带领学生超越单纯的史实，透过个人感受深入了解过去。例如音乐可唤起后人的感受与思想，透过音乐，古人也能够重获新生，经历数百年后再现当年的精神面貌。因此，艺术能使历史充满活力，以人性的一面吸引学生。

艺术更能加深学生对科学的认识。例如有关太阳系的课程单元，介绍地球如何自转而有日出日落，天文学能帮助学生了解这个现象。然而天文学只能提供日出日落的部分事实，我们对于新的一天来临所感受到的喜悦，则又是另一层意义，或者这才是日出的真正意义（图十七）。

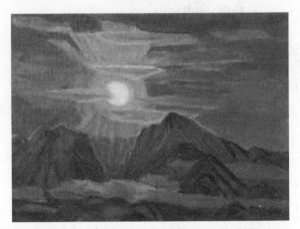

英国美学家与评论家 Herbert Read 曾说过："同样的现实，艺术是再现，科学是解释。"但是艺术与科学反映现实的不同层面，若善加利用，艺术可作为桥梁，连接不同科目。杰出的学校便经常利用艺术，提高科际潜力，形成更为整合的课程，让学生从中了解科目之间的关联。见解是由事实与认识组成，而非片面与不确定的观点。毕竟，科学本身会不断变化，而艺术能够衔接不同科目，提供更全面、更有力的概念，为意义与认知提供另一种画貌。

图十七　玉山日出　颜水龙　1988　油画

资料来源：http://www.nan.com.tw/search2.asp?timg=artistbg.jpg&do=painter&pm=1001

连接不同文化

艺术是人类表达自我的一种途径，它反映社群、种族的特性。艺术往往包含创作者的精神，能让年轻人进一步认识本身文化或其他文化。艺术不只是多元文化，更能跨越文化，促使不同文化对话交流，让我们以更开阔的胸怀包容其他不同文化。

了解自己与他人的感受时，我们学会了重要的文明能力，就是将心比心，产生同理心，因此我们懂得怜悯同情。才智有时候引导我们走向贪婪欺骗，同理心则能够约束我们，不致产生歪念。倾听美国印地安人演奏长笛，古老的旋律抒发出丝丝寂寞，表现出古老部族的精神面貌；印地安舞蹈也能让人产生同样的感受。亲身体验印地安文化，即可发现印地安人经常受到贬低误解。

这几乎是一种奇迹，在认识他人的瞬间，我们也就跨越了文化障碍，了解其他民族的人性。连接我们的并不是理性才智，而是感受，因为人类以艺术表现自己，也体现了人性本质。因此，艺术让我们认识前人与我们身边的人，让我们学会尊重。

情感强烈影响学习效果

研究结果证实了一个许多教师早已知晓的事实——投入愈强烈的情感，对该次经验的记忆就愈深刻。大脑透过化学过程辨识情感与学习之间的关联，教师若能将情感带入学习经验，使学习更有意义和趣味，大脑就会认为该项信息较为重要，记忆也就愈深刻。同样的，威胁或恐惧的情绪则会让学习效果打折扣。

多年来，教育学者和心理学家也一直在探讨另一个概念，就是情感在学习过程中所扮演的角色[1]。过

去理论家对于教育目标的拟订，将认知和情意分开讨论[2]，如今对大脑的研究着重于情感在学习过程中的重要性，心理学者和教育学者的论述也出现了"情绪智商"的概念[3]。

研究学者 Marian Diamond 认为，充实的环境确实会影响大脑的成长和学习，对儿童而言，充实的环境包含下列特性[4]：

- 稳定、正面的情感支持来源
- 提供营养的膳食，包括足够的蛋白质、维他命、矿物质和热量
- 刺激所有感官（但未必需要同时刺激所有的感官）
- 没有过度压力和紧张的气氛，但仍应有适度的压力
- 提供一连串新奇的挑战，对特定发展阶段的儿童而言，难易程度应适中
- 绝大部分的活动应具有人际互动
- 促进多方面学习各种技巧和兴趣，兴趣层面应涵盖精神、心理、美学、社会和情感
- 尽量给儿童机会多方尝试，自行修正
- 营造富有乐趣的气氛，提升学习过程中的探索和乐趣
- 让儿童成为主动参与者，而非被动观察者

在针对儿童设计快乐、健康学习环境蓝图的过程中，加强了教育学者和心理学者之前提到的多项构想，许多教师在多年积极教导儿童及观察儿童的学习过程后，也得到类似的结论。

大脑研究也支持多元智能的概念，同时明确强调在儿童早期教育中，艺术占有极重要的地位。教育学者暨大脑研究作家 Robert Sylwester 表示："越来越多大脑科学和演化心理学的研究结果显示，艺术（正如语言和数学）对于大脑智力发展极为重要——因此学校如果让儿童没有机会直接接触艺术课程，是很严重的问题。"[5]

教育学者暨作家 Eric Jensen 指出，大脑研究的新知识已经改变多所学校的实务。他从"脑内革命"的角度看待教育，认为教育影响了学校开始上课的时间、纪律政策、教学策略、午餐选择、科技运用、"甚至是我们对艺术和体育课程的看法"[6]。

大脑研究是一门崭新、有趣的学科，也有许多可能的发展及影响，然而科学家和教育学者一致警告，从科学实验室到学校教室之间，过程漫长曲折，由于教育学者对儿童负有极大的责任，因此必须始终保有专业的自主权和职业道德。也就是说，教育学者应依据专业训练、经验以及正确的专业判断，一如过去审慎评估神经科学提供的各项建议。

更人性化的课程

艺术对年轻人最重要的作用在于培养他们的情感与精神。艺术的中心便是人类的精神面貌，就如世界各地的教堂、清真寺、寺庙、绘画、雕塑、音乐等，让我们接触到不同的精神领域。透过艺术，学生可以反省重新认识自我，认识生命的伟大，发现人类在浩瀚宇宙中是多么脆弱，存在又是多么短暂。

唯有透过艺术，我们才能认识人类的感知，并经常带来启发，就如戏剧，发掘古今人性的优缺点。舞台上展现的是什么？可能是以客观角度表现的人生缩影，我们看见我们的生活在舞台上重演，感受剧中人物的处境与行为，使学生加深对自己与他人的认识。

例如，Auguste Rodin 的雕塑《加莱义民(The Burghers of Calais)》(1886)，重现英法百年战争中的悲剧事件（图十八）。1347年，英军包围加莱，五尊塑像刻画出加莱市民的绝望，他们准备晋见

英皇爱德华三世，牺牲自己保护城市免受战火。从他们缓慢痛苦的舞蹈中，我们认识到战争对人民的祸害，也感受到这些市民的高尚情操。透过这件雕塑的引介，让我们再次认识很久以前的冲突。

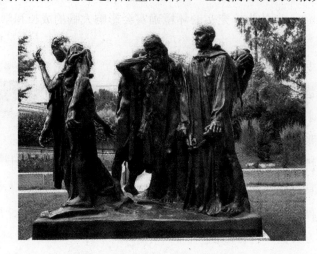

图十八　The Burghers of Calais　Rodin, Auguste　Bronze 198cm×228cm×187cm.　　Rodin Museum, Philadelphia

资料来源：http://www.flickr.com/photos/nostri-imago/2866409509/

　　这类雕塑其实体现了更重要的价值，例如超凡的人性，凸显出人类面对逆境的顽强力量，最终取得胜利。如同其他艺术作品，Rodin 的雕塑让学生接触日常生活以外的事物，发掘人性的宽宏与能力。

　　人类是感情与思想的动物，杰出的学校都能认同这个基本道理，因此提供相应课程。科学、科技并不如艺术般接近精神层面，因为两者本质不同，也因此能够平衡课程需求。正如我们需要丰富的知识，我们也需要丰富精神层面。学校如果忽视这个层面，必定是冷漠不近人情的地方。切记：若不能接触学生的内心，其实并没有真正了解学生。坦白而言，学校没有提供艺术课程，会导致下一代缺乏文明，甚至没有任何人文素养。

社会价值

　　在教育过程中，社会价值会平衡教育学者对艺术本质的考虑，以及对学生学习方法的构想。

　　就社会议题、问题和价值的处理而言，学校通识课程中的艺术课程特别适合且有效，确切的原因在于，艺术上充满最鲜明的各种社会价值形象，例如毕加索反对战争和暴力的杰作《格尔尼卡（Guernica）》（图十九）；印度人物沉思的佛陀（图二十）；Judy Chicago 的女性宣言《晚宴（The Dinner Party)》（图二十一）；纳瓦赫族（Navajo）的结婚礼品篮（图二十二）；中国艺术家徐悲鸿所展现出的《愚公移山》，表现人定胜天之刻苦、勤奋与耐劳的精神（图二十三）；或是台湾艺术家郭雪湖所展现的台湾民俗节庆，反映出台湾社会文化多元的生命力（图二十四）。任何一种文化或种族的艺术，通常透露出该族群信奉的价值（包含我们自己）。要了解特定文化的艺术创作，就必须了解创作该项艺术作品的背景，包括创作目的、功能和意义。

　　艺术教育极为注重民主价值。成功审美行为所不可或缺的自由，与生活在民主体制下个人所拥有的思想和行动自由密不可分[7]。艺术教育学者一向是开发民主式教学法的先驱，他们了解，除非在培养个性化（甚至是突破框架）表现的氛围中，否则无法成功的教导艺术，并强调艺术课程和其他课程不同之处通常在于艺术教育能够培养个人的决策力。

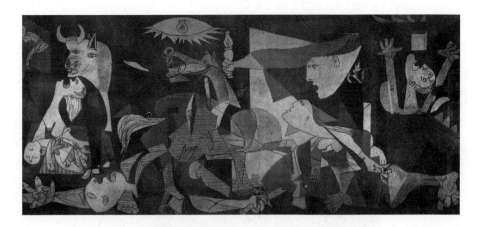

图十九　Guernica P. Picasso　1937　349cm×776cm

资料来源：http://www.inminds.co.uk/guernica.jpg

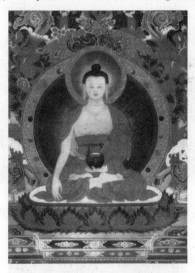

图二十　印度佛陀

资料来源：http://static.flickr.com/38/85547553_5061dd512a.jpg

图二十一　The Dinner Party　Judy Chicago　1979

资料来源：http://www.flickr.com/photos/kentwang/2775319172/

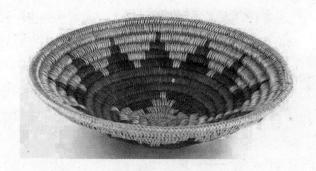

图二十二 纳瓦赫族（Navajo）的结婚礼品篮

资料来源：http://www.antiques-internet.com/colorado/bestofthewest/dynapage/IP1556.htm

图二十三 愚公移山 徐悲鸿 1940 424cm×143cm 彩墨 徐悲鸿纪念馆藏

资料来源：http://www.hla.hlc.edu.tw/art/chinese/中国美术/民国/徐悲鸿愚公.jpg

图二十四 南街殷赈 郭雪湖 1930 重彩画 182cm×91cm 台北市立美术馆典藏

以个人来说，我们都会参与人际关系和社会或政治事件，身为公民，我们学习尊重不同社会背景的邻居，学习相处之道。好公民通常针对社群整体所面临的广泛社会和环境议题，采取适当的影响行动，从而提升人人的生活质量[8]。许多重要艺术作品呈现的主题为广泛的社会关注，特别是视觉文化分析的相关主题。这一点尤其重要，因为艺术教育可以将个人关注的视野延伸至社会价值[9]。

美学价值甚至成为社会议题的焦点。自20世纪20年代起，社会评论家开始高度关切美国一般大众的审美水平。早在1934年杜威即质疑："为什么我们的城市建筑与高度文明如此不相称？这并非缺乏素材或技术能力……而是不只贫民区，连小康住宅都缺乏美感。"[10]

此类质疑挑战着教育的成效，责难间接指向在公立学校接受教育的一般大众，并推论艺术教育课程无法有效培养设计方面的鉴赏能力。艺术教育学者持续严肃思考该如何培养儿童的批判性思考和美感，美学议题也持续成为社会和环境需求的焦点。大众媒体的冲击、城市变化的面貌、郊区的形成、自然资源的污染，都是影响现代全球各地生活的因素，我们必须教导儿童注意这些议题。虽然艺术教师是否能够有效培养学生的视觉敏感度仍然有待斟酌，但可以确定的是：未来的设计和规划人员，必须是负责打造人性化环境、提升生活质量的专业人士，正是此时仍在就学的学生。

艺术就是我们的人性

艺术提供更全面深刻的教育，引导学生探索生命的情感、直觉、非理性等层面，而这些是科学所做不到的。人类发明各种艺术，以表现现实、理解世界，让生命更丰富，并与人分享这些感知。艺术可提高认知、丰富课程，更可连接其他各种知识使课程更全面。因此，没有艺术的课程毫无完整可言。

表达个人感受时，艺术可作为创意学习的媒介，引导学生发挥潜能，探索他们的生活，不管是过去还是现在，更进而开创未来。学生可透过艺术而跨越不同文化，发现与他人的共同联系，世人都是透过艺术表现自我，与其他人沟通。因此，艺术能促使学生积极参与世界。学校持续关注艺术并提供支持，才能够成为更杰出的学校。

提供卓越的艺术课程，可成就杰出的学校，若明白个中道理，即使教育经费吃紧时，艺术课程也不会遭到削减，反而成为通识教育中不可或缺的一环。艺术课程并不是只针对有才华的学生，而是像数学与科学一般，对所有学生都有帮助。若要削减课程，便应整体削减，不该只针对艺术。开明的教育委员会必定明白若不重视艺术，学生将难以全面认识各种知识。

艺术不是美观的布告栏，更不是次要的副科或调剂，艺术是实实在在的人性，是用以表达文明的语言，抒发我们的恐惧、焦虑、饥饿、奋斗、希望等。艺术是表达感受的系统，具有实用价值。因此，学校提供各种途径或鼓励学生探索艺术，才能建立更为优质的教育，所以艺术课程在教育中是不可缺少，更是一般教育中重要的一环。

注释（参考文献）

1. George Geahigan, "The Arts in Education: A Historical Perspective," in The Arts, Education, and Aesthetic Knowing: Ninety-first Year book of the National Society for the study of Education, ed. Bennett Reimer and Ralph Smith (Chicago: University of Chicago Press, 1992); see also Eric Jensen, Arts with the Brain in Mind (Alexandria, VA: Association for Supervision and Curriculum Development, 2000).

2. Benjamin Bloom, ed., Taxonomy of Educational Objectives: The Classification of Educational Goals, Handbook 1:

Cognitive Dormain (New York: Longmans, Green, 1956), Handbook 2: Affective Domain (New York: David McKay, 1964); and Robert Mager, Preparing Instructional Objectives (Palo Alto, CA: Fearon, 1962).

3. Daniel Golemam Emotional Intelligence: Why It Can Matter More Than IQ (New York: Bantam, 1995); J. Maree and L. Ebersohn, " Emotional Intelligence and Achievement: Redefining Giftedness," Gifted Educational Journal 16, no. 3 (2002): 262—73.

4. Marian Diamond and Janet Hopson, Magic Trees of the Mind: How to Nurture Your Child's Intelligence, Creativity, and Healthy Emotions from Birth through Adolescence (New York: Dutton, 1998). This is a practical book on brain research for parents and teachers and contains and excellent mix of clearly explained scientific research and solid advice on how to create stimulating home and school environments.

5. Robert Sylwester, "Art for the Brain's Sake," Educational Leadership 56, no. 3 (November 1998): 31—35.

6. Eric Jensen, Teaching with the Brain in Mind (Alexandria, VA: Association for Supervision and Curriculum Development, 2005), p. ix.

7. Italo De Francesco, Art Education: Its Means and Ends (New York: Harper and Row, 1958).

8. June McFee, Preparation for Art (Belmont, CA: Wadsworth, 1961).

9. June McFee and Rogena Degge, Art, Culture, and Environment (Dubuque, IA: Kendall-Hunt, 1980).

10. Dewey, Art as Experience, p. 344.

参考网站

http://static.flickr.com/50/124502044_de8323e/99.jpg（2008.10.20）

http://www.iatwm.com/200602/EncouragingAmericanGenius/（2008.10.20）

http://www.flickr.com/photos/flashphoto/2706211991/（2008.10.20）

http://www.greatbuildings.com/buildings/Pazzi_Chapel.html（2008.10.20）

http://mathdl.maa.org/images/upload_library/4/vol1/architecture/Italy/Venice/salute.html（2008.10.20）

http://vr.theatre.ntu.edu.tw/fineart/painter-tw/kuohsuehhu/kuohsuehhu.htm（2008.10.20）

http://static.flickr.com/91/232181200_379fcfd685.jpg（2008.10.20）

http://www.epochtimes.com/b5/6/6/26/n1363189.htm（2008.10.20）

http://image.alighting.cn/2008/05/06/113507-ac7fe10d-130f-4690-8772-cb69a96b8180.jpg（2008.10.20）

http://www.nan.com.tw/search2.asp?timg=artistbg.jpg&do=painter&pm=1001（2008.10.20）

http://www.flickr.com/photos/nostri-imago/2866409509/（2008.10.20）

http://www.inminds.co.uk/guernica.jpg（2008.10.20）

http://static.flickr.com/38/85547553_5061dd512a.jpg（2008.10.20）

http://www.flickr.com/photos/kentwang/2775319172/（2008.10.20）

http://www.antiques-internet.com/colorado/bestofthewest/dynapage/IP1556.htm（2008.10.20）

http://www.kwlf.com/china/Hao_Ping.htm（2008.10.20）

现代艺术与艺术教育

徐 冰

我先解释一下，我不是教育方面的专家，在座的有很多教育的专家、艺术创作和管理者的专业人士，但是我对这个会议特别有兴趣，希望借此机会发表一下自己在创作上的一些实践以及我对创作和艺术教育之间关系的态度。

首先谢谢大会给我这个机会让我参与发言，我想通过几件作品介绍一下我认识到的艺术创作和它对思维的启示，对思维的进展之间的一种关系，因为今天人们越来越意识到艺术创作的审美性、创作力对社会的作用。它不是通过作品本身的，纯艺术本身显示出来的，实际上是它的共语、内在力量被稀释到各个领域中，包括实用艺术领域、各种科技领域、网络领域，包括广告的领域，包括我们平时教育的各个环节的活动中体现出来得。所以我觉得今天这个会议特别有意义，讨论艺术创作和社会、社会文化之间的关系。实际上艺术创作和这两者的关系在今后会显示出越来越密切的关系，它们之间关系的重要性和复杂性也会显示出来。我是艺术家，所以今天我以作品为例，讨论艺术创作与思维活动，讨论创造性思维和艺术作品对人思维的启示作用。我想先介绍这样一件作品，这件作品叫英文方块字，这几个字大家实际上是可以认识的，它看上去很像中文，但实际是英文，为什么介绍这件作品呢？实际上它和社会活动、艺术教育、观众参与有非常密切的关系。这个想法是1993年开始的，有了这个想法后，花了两年时间设计这套文字系统，最后是以这个方式展示的，我把画廊改变成一个教室，这个教室有课桌椅、书、黑板、笔、墨等，观众可以自己参与书写。因为对西方人来说，中国的书法、中国的文化是一种比较神秘或者说比较难介入的一个领域，但当他们进入书写后，他们发现是一种可以读懂的文字，是可以写出自己的感受的文字，这时候他们会得到一种特殊的经验，这是过去从来没有过的。我把它作为我们从小练大字的一种方法：字帖的方式，这里面的内容其实是西方的儿歌，西方的孩子学习的时候都是从儿歌开始的，它对有初级文化普及的效果。这是一个教科书的局部，用很传统的方法教笔画。这本书是英文写成的，看起来像中文。这件作品对拓展人的思维，对我们现有知识的再认识和反思有很大作用。我在西方介绍这件作品，有人问我说中国人会不会不高兴把中文改变成了英文，我说其实中国人特别高兴，因为我把英文改变成了中文。这种想法完全是介于两种知识概念之间，把两种截然不同的东西硬把它放在了一起，表里不一，给你一个熟悉的面孔，如果不了解英文，他是完全陌生的，有一种思维转化的作用。因为我们有中文的概念，所有孩子都是中文概念。中文是什么？老师教我们是一种方块字，使用毛笔书写。面对这样的文字，我们现有的知识文化都不能解决和面对它。这时候人们必须找到一个立足点，一个新的概念的支撑点，才能够面对这样的书法。这个比较有意思在于它能够让人们必须打破旧有知识的限定。我去中学教孩子写书法，经过这个类似的课程之后，我觉得很有意思。老师请他们谈今天上这个课的收获，孩子就说：从今天开始，我可以重新考虑过去书本和老师教给我们知识的看法。就是他可以从一个特殊的角度，或反向思维来认识我们现有的知识。因为在预展览后，很多西方中小学开辟了新的课程，这个课程他们认为是一个很好的形式，让西方的孩子进入一种多文化的语境。

我做过很多作品和书法有关系，和文字有关系，但是我的文字都是不好用的字库，以往的文字都是

通过沟通、交流、传达信息来起作用，但是我这些文字，都是通过总结人们习惯的文化思维和不沟通、误读来起作用。我总觉得它像电脑的病毒一样，它在人脑中把习惯文化思维给切断，因为人的思维是懒惰的，都是根据已有的概念来行使，但当思维被阻断之后再重新连接以后会有很多思维空间。

下面我介绍另一个作品叫木林森计划，这是美国的两个美术馆组织的，是和联合国的一个附属的环保组织有关，这个项目和艺术、生活、深入生活有一个很深入的关系，因此我就参与了。这个活动是请艺术家去文化遗产保护地选择一处，我选择了肯尼亚，因为我对动物有很大的兴趣，但到了肯尼亚后，我发现肯尼亚的政治、经济、文化和当地政府的政策、动物的生存状况、人的生存状况、水土的存在质量和树木有关系，这个项目是我设计的一个自循环的系统，它可以将钱从富裕的地区转向贫困的地区。这个系统自循环的基础来自于三点，第一点是利用网络免费的转账系统拍卖，还有画廊系统和资金周转的系统，以及购物的系统，因为这些都是免费系统。使用这些系统可以达到最少的付出和最广泛的作用。另外，地区的经济落差。例如在美国，两美元是一个地铁票的钱，在肯尼亚却可以种十棵树。另外还有一点，所有参与这个项目运转的人群都获得利益。只有这样的保障，这个系统才能自动地不断地循环下去，这和以往概念中的单项捐款是不同的。为此我设计了一本很简洁的教科书，这本书不是印出来的，是用当地方式、材料制出来的，所有概念都是环保的和最节约的方式。这本教科书基本讲解了如何利用人类已有的符号来化解一幅图画，这幅图画实际上是一个树的形象。像这个心形的是通过象形转化而来的一种字母。这是过去埃及的文字，它们经历了从图式转化为带有符号性质的过程，都是和树木相关的一些文字。用这种方式在肯尼亚山下教授这些孩子们用这种方式来画这些树。肯尼亚的孩子做了很多图画，这些图画会被放在网上被拍卖和购买。银行转账系统会自动转到肯尼亚山一个环保中心来种树。这些肯尼亚孩子画的这些画非常非常有意思。在我去教他们画画之前，他们基本上没用过彩色的铅笔，因为非常穷。另外，我给他们的限定是用人类的文字符号作为一个基本元素，加上他们在现实生活中的实际感觉。他们把树装饰得非常漂亮，对我本身有很大的启发，因为我觉得他们的视觉来源非常奇特，通过他们的作品，我开始思考我所认识艺术和造型、审美、装饰包括设计的本质来源到底从哪儿来的。事实上，在肯尼亚有很多千奇百怪的树，我最后发现这些树在他们绘画中反映出来了。有意思的部分都是实际生活的经验。这个项目和教育对孩子思想的提高和认识有很多好处，比如增强孩子对世界观的认识，提高他们对公益心的认识、对责任意识和价值观的认识。我们对孩子总是有一种理想教育，将来干什么、我们要怎样对社会作出贡献？事实上是有一些空洞的，但是通过这个项目，孩子会意识到自己的参与和自己在纸上的一张画，最后是怎样变成真的树木，在山上生长。它是通过一个非常现实的、社会的、经济的运作机制来实现的。这时候孩子可以对他的理想、付出和他作为个人和社会之间的关系的本质在很小的时候会有一种认识。这非常有意义，明年会通过民生银行在中国24省市开展这个项目。这个项目最后还有一个环节，我根据他们的画最后制作出很大幅的森林风景画，也是给被编号的孩子的画一个升值的空间。因为它被艺术家引到他的作品上，收藏者会有更大的兴趣，这将刺激他们来收藏，最终都为了有更多的钱转到肯尼亚，使这个系统尽可能的自然运转。

下面我谈如何启发孩子利用现实生活中的所有材料制作艺术作品和如何看待这些材料。我的作品中使用了我身边的材料。我认为对身边材料的改变，是对人类思维的触动最有效的。文字是我们最熟悉的一种视觉材料，但对它仅仅一点点的改变，就会对人类思维本质部分做非常本质的触动。平时的一些材料如何在艺术作品中使用，这些东西对孩子的思维、认识和自身现实生活和周边生活的关系，一种新的角度的认识。这件作品叫背后的故事，是在德国做的。二战时这个博物馆丢失了95%的作品，因为被苏联红军给抢了，我根据这个历史和我的个人背景，做了这样的作品，复制了丢失作品中的三件。这些作品

是我用特殊的方式制作的，都比较大，有4米多长。这些作品事实上是由一些垃圾、现成的材料、树枝，所有我们身边能看到的材料做成的。正面看是很漂亮的风景画，是一件艺术品。观众到背后看其实是一些现实材料做成的。我只是把展示窗的玻璃从透明的改成了一种毛玻璃，当物品直接接触毛玻璃的时候，从正面就会看出非常清晰的形象、轮廓，但有一定距离的时候，它就会变得很虚，越来越模糊，就像中国山水画一样，和水墨画的晕染是一个效果。用这种方法复制油画是不可能的，唯一有可能的就是制作中国山水画，从这个角度讲也是探讨中国艺术与自然之间的一种特殊关系。

下面我再介绍一件作品，它和这个的想法是一致的。孩子非常喜欢做手工，喜欢用简洁的材料制作各种各样的玩具、艺术作品，这也是教育孩子的一种方法。对每位艺术家来说，他的艺术思维和性格、思维的真正原动力很有关系，也是艺术创作结果的养料和因素。这是我正在做的一件作品，也是我回到中央美术学院后对中国感受的结果，是CCTV大楼对面的一个国际环球金融中心请我做的一个公共艺术。这个建筑展示了中国很多建筑金碧辉煌的特点，给人一种显示财富和金钱力量的感受。他们在建筑施工，我看到了大楼和工地现场的一种强烈反差，最后决定用工地现场的废料来制作一件作品。作品是两只非常大的凤凰，每只有28米长，材料本身有现实的信息在里边。在当今中国有两个很强的视觉印象，一个是现代的大楼，一个是工作的现场。凤凰是中国人的一种理想的结果。这只试验的凤凰用非常现实的材料——盖大楼本身的废料构成。这两只大鸟最后的效果非常有意思，它像恐龙时代的怪鸟一样，很漂亮同时又很凶猛。这件作品于大楼很有意义是因为它把金融大楼的效果、历史、资本的积累、下层劳动之间的关系挖掘得非常深入。到晚上的时候，有5分钟时间，上方所有的灯会暗下来，这只凤凰就会变成像两只凤凰星系一样的东西，把一个非常现实的凤凰和一个非常远的、浪漫的、想象中的东西联系在一起。这些和我们在艺术教育中所用的材料以及所要表达的东西之间的关系非常密切。任何东西对艺术都必须落实到具体的材料上，再好的艺术理论、艺术想法，再清晰的个人风格都必须落实到一种带有原创性的艺术表达的方式上。在孩子身上，在没有受过艺术教育的这些人身上，有一种真正和艺术有内在的、非常直接关系的一种因素，但通过艺术教育，有时候会把这些优点给抹掉。我想，明年在我国大城市的孩子可能画不过肯尼亚孩子的画，因为经过美术班的训练，咱们孩子最后画的都是福娃的风格。

很多孩子都有养蚕的经历，这些活动都可以转化成艺术的材料。我比较早的用蚕做的一件作品，它的基本想法就是做了一束很大的花，这束花是用桑叶插成的，上面放了很多的蚕，这些蚕被计算过一两天就会吐丝。在开始的时候，它会把新鲜的桑叶都给吃掉，但在第二天这些蚕会陆陆续续地在上面做茧，这些茧会把原本很漂亮的绿色的一束花变成另外一束金色、银色的花。当时在美国，我是想用中国的方式来处理当代艺术。

1978—2008：中国的社会变革与设计教育

中央美术学院　许　平

　　设计是一种改革现实的力量。在中国，设计艺术从来不是单纯的艺术，而是与文化变革相关联的一种社会实验。

　　从上世纪初为新美术的崛起而疾呼不已的蔡元培、鲁迅、陈独秀等时代巨擘，到丰子恺、陈之佛、庞薰琹等一批批负笈海外的艺术学子，他们的视野里，中国当代美术的命运从来都是与民族兴衰紧密关联的社会命题，而设计艺术的历史起伏就更与社会变革的进程紧密关联。今年是中国改革开放30年，本文命题的时间上限设为"1978"，但真正的起点却可能是"1918"，因为那是中国第一位出国留学工艺美术的陈之佛赴日的第一年，也可视为中国人海外学习现代设计的元年。改革开放以来中国设计教育发生了重大变化，但是从美术教育在中国兴起的整体来看，30年的发展仍是中国美术教育百年变革的延续，改革开放则是这个历史进程的加速器。改革开放把中国经济与文化建设的重要性提到了空前的历史高度，从而也为设计教育的蓬勃跃进创造了前所未有的社会前提与条件。但是，正如当代中国的各项社会改革一样，深入到一定程度时，触动的将是一个盘根错节的社会根基。设计教育的改革与发展，触动的是社会对艺术创造价值的认同以及由此而构成的价值传导体系，设计教育在这个层面上所要改变的已不是个人或艺术圈的行为，而是整个社会对渗透在经济与文化领域内的创新价值的认可与容纳方式，因而具有极大的艰巨性。对于关系着物质文明状态与文化未来面貌的设计学科而言，教育的理性与框架的科学性至关重要。在这个意义上，当下中国设计教育的关键仍然在于结合社会变革的态势，找到发展的目标，进行科学定位从而实现功能与结构的调整，这应当是比任何局部的、技术性的改革都更为紧迫、更为重要的战略举措。

一

　　根据我们的课题调查，截至2008年11月，全国（不含港澳台地区）31个省、自治区、直辖市中，设有艺术设计类相关专业的高等院校是1328所，其中普通高等院校（包括独立学院、独立办学点）643所，高职高专院校685所。

2008年全国1328所院校开设设计艺术类专业的高等院院校分布图

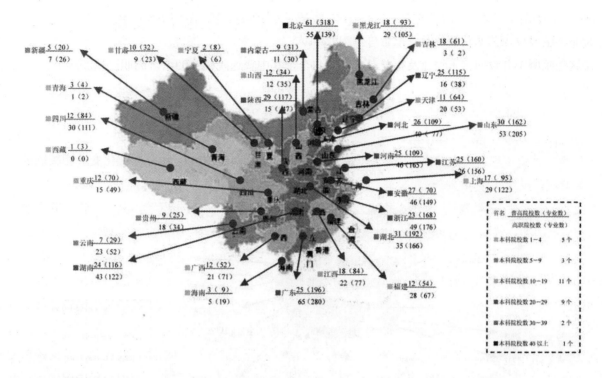

这个数字包括普通高等院校、独立学院以及高职院校，所统计的专业中包括艺术设计专业、工业设计专业、服装工程及设计专业、还包括分散在建筑、新闻等相邻学科中的有关设计专业。目前这1328所设计类院校已经遍布大陆境内31个省、市、自治区，连最遥远的西藏藏族自治区，从2007年开始也有了设计艺术专业。与2006、2007年相比，2008年全国设计院校增长的数量略有变化。导致变化的原因主要在于增设、并转以及部分院校停止招生。可以说，全国范围内"井喷"式的院校扩张已告一段落，2006年全国院校总数约1227所，2007年为1234所。2008年中，一些中心城市与省份院校数已开始下降，招生人数同步削减，相反一些原先发展缓慢的省份地区，如西部地区的贵州省、华东地区的湖北等地保持明显上升。

2007年（左）、2008年院校分布比较

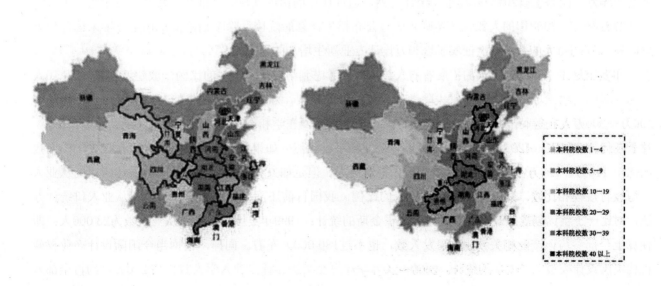

2008年，上述院校招生人数总共约为298 211人。其中，普通院校招生约149,846名，高职高专院校招生约149,332名。

2008年全国设计艺术院校各专业招生总数298 211人

在这些院所中开设的艺术设计及相关专业共5544个，其中普通院校2809个，高职院校2935个。

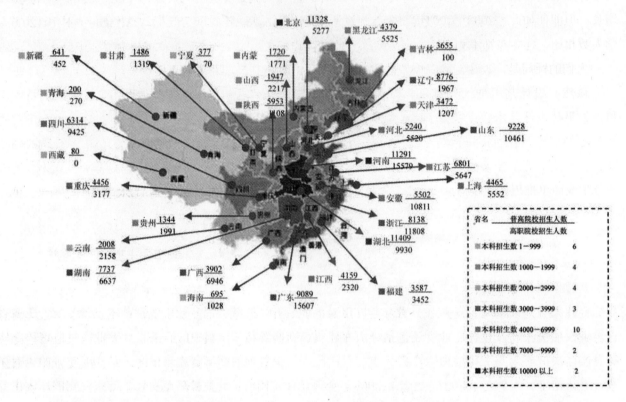

北京 11328 / 5277
黑龙江 4379 / 5525
吉林 3655 / 100
辽宁 8776 / 1967
天津 3472 / 1207
山东 9228 / 10461
河北 5240 / 5520
河南 11291 / 15579
江苏 6801 / 5647
上海 4465 / 5552
安徽 5502 / 10811
浙江 8138 / 11808
湖北 11409 / 9930
福建 3587 / 3452
江西 4159 / 2320
广东 9089 / 15607
海南 695 / 1028
广西 3902 / 6946
湖南 7737 / 6637
云南 2008 / 2158
贵州 1344 / 1991
重庆 4456 / 3177
西藏 80 / 0
四川 6314 / 9425
青海 200 / 270
新疆 641 / 452
甘肃 1486 / 1319
宁夏 377 / 70
内蒙 1720 / 1771
山西 1947 / 2217
陕西 5953

省名	普高院校招生人数 高职院校招生人数	
本科招生数 1—999		6
本科招生数 1000—1999		4
本科招生数 2000—2999		4
本科招生数 3000—3999		3
本科招生数 4000—6999		10
本科招生数 7000—9999		2
本科招生数 10000 以上		2

以上数字反映了近十年来我国设计教育快速扩展的成果，但是这些数字背后的意义才真正值得关注。

2006年，我们曾对50所调查高校进行了抽样统计，得出的数字是各个学校平均招生数大约为295人，以此计算大约1000所本科院校每年招收新生人数已近30万，以此基数推算，2006年当年总在学人数约为144万人。2007年我们又对列入统计的1247所院校中80%的院校进行了比较准确的招生数统计，得出的数字是22.6万。因为还有20%的院校未在统计之列，通过往年的招生规模进行推断，那么，当年的招生数也应在27万左右。2008年的人数统计精确到所有公布招生计划的院校，除个别停招及招生数字未公开的单位以外，298 211人的数字再次证实了近30万设计专业新生增加的现实。

事实上这是一个相当庞大的扩展着的人群。如果考虑到学校录取新生的比例一般超过1∶10（从10人或者更多的人中录取一人），尽管去除考生重复报考的因素，那么在录取新生的30万人背后，至少还有200万—300万人在等待着进入设计教育的行列。以此估算，在学和准在学人口合起来可能会达到420万。对于任何一个国家，420万都不是一个可以轻视的数字。当然，如果只是与全国近3000万在校大学生人数相比[1]，110万—120万在学人口的数字并不算特别巨大，但是如果和欧美等地设计高度发达国家的从业人口与教育规模相比较，这就是一个高得惊人的比例。我国目前还没有完整的设计师行业从业人口统计办法，对比一下英国创意产业研究学者约翰·霍金斯的统计：1999年英国设计产业从业人数为23 000人；即使算上全部参与该产业相关领域的研发人数，也不过180 000人左右。同样，根据当今国际设计产业权威机构英国设计委员会2003年的统计，2000～2001学年度全英国设计专业入学人数仅19 210人，约占全部入

学新生人数797 750人的1/40 [2]，大体与当年的专职从业人口相当。这一数字大体仅相当于2006年北京一地该专业的入学人数。

2005年，英国设计委员会《设计产业调查报告》再次证实，2005年全英国拥有自由职业、自主经营的设计师47 400名、设计顾问12 450名、驻企业设计师77 100名，总共约185 500人从事设计行业工作。该《设计产业调查报告》还指出，2003年以后，英国每年学习设计专业的人数以每年6个百分点左右的规模增长；但即便如此，2003至2004年间全英国设计专业在学人数也不过56 785人[3]。这个数字与中国120万在学人数相比，连零头都不到。

人们的疑问是，设计艺术院校如此大规模地增长与招生扩展，其依据从何而来？

诚然，设计艺术是一个内涵丰富、跨度极大、既关系到意识形态又与国计民生紧密关联的特殊学科，如果从设计艺术教育服务于国民经济发展与社会文化建设这样的定位来看，我国的设计教育确实需要一定的规模，在目前以及将来一段时间内，对于设计专业人才的需求都会保持一个相对活跃的成长期。但这并不等于今天就可以无节制、无规划、无条件地放大规模，更不等于设计教育可以成为容纳低考分生或简单推迟就业压力的避风港。

二

20世纪50年代，我国设计教育基础初建，发展平缓，很长一段时间内，全国仅有几所专业院校与少数综合性大学开设相关专业；专业的设置与教学都基本集中于轻工与手工艺专业领域。80年代之后经济建设步伐加快，设计教育随之活跃起来，尤其是从1995年到2005年期间，经历了一次快速的、规模化的扩展，这次扩展改变了我国设计教育的基本版图。与工业生产方式相关的包装设计、工业设计、环境艺术、服装艺术、媒体艺术等专业需求开始突现，现代设计学科逐渐成为教育发展主流。以1998年教育部颁布《普通高等学校本科专业目录》为分水岭，"艺术设计"专业名称确定，工艺美术教育淡出本科专业序列，"工业设计"、"服装工程与设计"等专业地位上升。1998年专业目录调整之后保留下来的艺术设计专业成为各地竞相重点发展的领域，特别是在工科门类中，由于"工业设计"专业确立为机械工程学科中仅存的两个专业之一；其学科重要性进一步凸显，拉动了众多工科院校争先设置工业设计专业的需求，90年代后一大批新增设设计学科的院校相继出现，加之本世纪头几年中高等教育规模化发展，各综合性大学也纷纷涉足设计艺术学科，设计教育院校原有结构明显变化，彻底改变了90年代之前的教育定位与专业布局。

但是在这样的发展中，并没有从根本上解决学科定位的问题，相反，由于各地不约而同地放弃专科教育而盲目提升本科，进一步模糊了本科教育与专科教育的功能界限，为设计教育的"专科化"倾向埋下伏笔。我国国民教育序列中，对专科教育与本科教育的区别本来就语焉不详，高等教育法对"基本教育制度"的描述中，其教育目标的差异仅在于本科生应具备"研究工作"的"初步能力"这一项，不仅教育法中对这一差别的实际意义从无解释，在设计艺术学科的专业内涵中这一差别从何体现更无从谈起。我国艺术教育本来都起步于专科，50年代之后逐渐升级为本科，但就在80年代各高校纷纷发展本科艺术专业的同时，也在全国范围内享受着文化考试录取分"打折"的特殊待遇，毫不夸张地说，正是这一"待遇"的存在，使得包括艺术设计在内的艺术类本科生与专科生之间所谓"研究能力"的那点差异最终走向名存实亡。

2000至2005年的本世纪头5年中，设计艺术院校数的增长形成一股汹涌热潮，身在其中的院校都感受

到这种快速扩张带来的前所未有的压力：院校骤增，专业林立，专科升为本科，师范教育取消，学生人数暴涨，教学层次拉平，教学设施匮缺，教材建设低水平重复；一方面原有的教学方法缺乏实践基础，另一方面社会力量又难成优质教学资源……而各种矛盾的源头，仍在于对设计教育的学科性质、专业定位以及整体框架缺乏科学论证，在这种形势之下仓促成型的"百万规模级"设计教育，其前景令人担忧。

我国高等教育接受过欧美高等教育的理念，也接受过苏俄、日本等国的学制影响，但是至今为止，我们对结合中国国情的教育体制的探讨、对普通高等教育的定位、特殊专业高等教育的定位、普通高等教育与高等职业教育的定位区分等问题，讨论并不充分，仍然存在深入探讨的空间。

我国人大1998年通过的《高等教育法》中，"审美教育"是整个条文丝毫未曾涉及的一个盲区，10年后，这一点看起来令人愕然但又似乎在某种逻辑之中。整部条文对高等教育培养对象及任务的人文内涵缺乏明确的描述，对"艺术"与"设计"这类特殊专业更无专门列项，自然也无从提及关于审美及人文教育方面的标准要求，这是令人遗憾的。也许由此而得出我国艺术类普通高等教育更像是一种技能训练的结论会显得过于武断，但是当成千上万的艺术或设计类毕业生在基本的人文涵养甚至在专业学养方面往往暴露出某些共同的弱点时，这个问题就不得不提到了教育者面前。不久前，一位国外设计师直言不讳地提醒笔者，目前中国最需要的也许不是种种名目繁多的专业设计，而是能够将未来的中国年轻人送入国际社会的"设计教育"的设计！我相信他的提醒是有所指的，因为我们自身也正为设计教育 "定位设计"的缺乏而苦恼不已。

艺术创造是人的高位精神创造能力的体现，艺术设计或设计艺术是将艺术创造的涵养投射于生活行为、生产活动的过程，这种行为会形成一种影响后世、乃至于留存历史的文化后果，作为这个特殊专业的高等普通教育，它所培养的能够从事这类活动的"专门人才"，不应是一般意义上的"建设者"，而必须是具备高度的人文情操、人文修养与责任感的思想者、守望者和基于这些思想能力之上的创造者。一些国家之所以至今不承认一些设计专业的"本科"学制，相反坚持"本科加高职教育"的专业人才教育制度，就是因为四年的普通本科教育解决的是公民教育问题，只有精神与思想层面成熟的公民才具备承受其后的专门化职业教育的能力，在这种教育体制之下才能使受教育者获得理性的职业态度，才有可能成为真正的专业工作者，这种前提下的高等职业教育才是真正的"执业"教育，对于设计专业而言尤其如此。

也许，这样的制度设计距离中国的国情太远，过于理想化，但是众所周知，设计是一种批判性、社会性的创造，设计者的设计取舍需要一种高度的文化判断力作为基本条件。近年来人们更多注意的是中国设计专业留学生在国外所表现出的实践经验、创新能力的缺乏等等，但往往忽视了公民精神的缺乏与融入国际社会、国际秩序能力的缺乏。近年来的教育研究已经指出我国国民教育体系中公民教育的普遍缺乏，普通教育已是如此，更何况还"打折"！带着这样的缺陷去设计未来将是怎样的结果，其危险性可想而知。所谓"设计教育"的"重新设计"正是基于这样的现实，需要对我们的教育目标、教育路线、教育内涵、教育方法等基本层面进行反思，不能将教育抽象成一种空洞的、无意义的行为。

三

设计艺术学科是一个可以在物质文明建设与精神文化领域发挥双重作用的特殊学科，它兼具文化引导与经济服务双重价值，既可能服务于现实的经济发展与社会建设，又将对未来社会文明的面貌产生

深远影响。目前我国设计教育的规模发展超越了世界上任何一个国家，但在品质与内涵上还存在巨大差距。基于中国国情与现实状况，人为的压缩规模并不可行，如前所述，中国的社会发展仍然需要一定数量的设计艺术专门人才，教育需要保持一定程度上的规模与水准，如果以这一代的才智与热情真正将设计教育发展成有内涵、有活力、可持续发展的学科，它所能聚集的服务社会的创造性能量将十分可观。目前我们应当采取的措施，是在教学定位上找到正确目标，在教学质量上瞄准国际先进水平，在规模控制效益上实施分类指导与专业分流，制定国家级的、积极而慎重的发展规划。尤其是对目前无法精确统计、但多年来已经积累于国内各专业领域的设计艺术专业人群，要有积极的引导对策。从目前在学人口的发展来看，这个专业人群很快将超过千万，对这样一个庞大的人群应当如何引导、如何发挥其专业能量，如何进行持续性专业再教育，都需要整体的战略思考与积极的应对措施。目前许多专业机构与教育机构都在筹划"设计师学校"，积极引进具有实践经验的优秀设计师，对已经毕业、或已从业多年而需要进行专业深化培养的设计专业人才进行再深造工程，这是十分值得关注与扶持的动向。

另一方面，现代设计艺术的起源既受益于工业化浪潮与市场化的商业实践，同时也受西方国家某些商业制度及文化思潮影响较深，由于长时期地片面强调设计学科的操作性、技术性、商业性特征，设计专业教育中应有的人文内涵未能及时补充与强化，整个专业人群应具备的人文素质严重缺乏，从而影响了行业品质与素质。造成这一现象的部分原因是设计艺术学科自身历史较短，设计原理、设计史、设计伦理、设计美学、设计方法等学科人文教育体系尚未完整，很长时间内只能简单沿用一般艺术史或美术史教学内容来代替，从而使得教育效果贫乏，这与专业所要承担的社会责任极为不符；但更错误的原因还在于，由于这些现有教学手段的落后而否定了人文内涵教育的必要性，由此而导致了在专业学养中这一链条的普遍缺失、恶性循环。由于这种缺失而造成的影响已经相当深刻，必须尽快地组织对设计艺术有关创新原理、艺术精神、价值取向、科学方法以及社会发展等重要相关课程的专项研究及补课，改革现有教学方式与内容框架，吸收相关学科与设计实践最新成果，形成完整的体系与框架，有效调整目前"泛"而"空"的教学现状。

此外，目前设计教育急需研究多元发展的战略方针，对综合性大学、工科大学、单科艺术院校中生成的同一个"设计艺术学科"如何实行分类指导，对普通高等教育、高职设计教育、中职设计教育各自应予以怎样的专业定位与目标界定，对中心城市、区域城市、边远城市各自该承担起怎样的人才培养、人才输送使命，对不同专业定位下的智养、学养、教养各自应以怎样的教育配比……这样的问题应当予以充分的、务实的论证；对于事关未来战略方向的重大课题应组织专项课题进行研究，组织全国现有的1000余所设计类院校进行有关教育定位、教学改革的学术讨论，找到有效的办法鼓励并提倡不同区域、不同学科背景、不同培养层次的院校实行差异化发展策略。

设计教育是直接面向未来的，面向未来的设计教育需要学科创新、理念创新、方法创新与管理创新。中国面对的设计问题，就是明天的世界将要面对的设计问题，设计先进的国家所应用的设计教育理念与方法包含着普世的进步价值，应当充分地引进与吸引，与此同时应当及时考虑结合中国未来建设的需求寻找并构建设计艺术专业的方向与道路。应当鼓励研究生课程改革，并鼓励将研究生课程改革的成果沉淀到本科生教育内容中，加大本科生教育的学术内涵与专业性，并通过鼓励专业创新构建新的专业发展方向。

我们提出的建议是：

组织专项课题，结合现代设计学科发展的国际趋势与我国国情，对设计艺术的学科内涵及专业定位进行论证。这一研究应当结合目前学科现状及教育规模，在设计艺术学科定位的基础上，研究制定设计

教育发展规划，针对普通高等教育及职业高等教育的不同要求，科学区分并设计两个教育系列的教学层次及学科规范；同时，高等教育应当为社会教育的科学发展提供思想与方法，应当制定学历教育与证书教育、专业教育与普及教育、院校教育与社区教育相结合的整体教育发展体系。应当针对目前师资无法适应教学规模的现实情况，制定国际进修与国内进修相结合、长期规划与短期效应、专项经费与自筹经费相结合的"教学资源提升计划"，采取各种措施，迅速提高各类学校教师的教学水平，对边远地区与新设院校的教师培训应有政策性倾斜，以迅速提高各种教学层次的师资水平。应当组织专门针对细化设计艺术高等教育"分类指导"的工作计划，研究不同类型设计艺术教育发展的试点、示范计划，采取切实措施鼓励专业与教学差异化发展，鼓励不同区域、不同学术环境、不同学校类型的设计教学结合环境资源，形成可持续发展的学科建设目标，切实推动专业教学向专业深度发展。同时还要针对目前国内初显轮廓的设计产业链，深入讨论各个产业环节中的设计人才与设计能力教育需求，在此基础上组成针对不同需求的设计教育改革试点团队，拓展设计教育服务范围与专业内涵，以适应我国迅速发展的设计产业实际需要。

今天进行此项工作极为重要。我国设计教育经过一个世纪的发展历程，正处在一个重要的发展时刻，时机非常宝贵，条件非常有利，关键是能否从这一发展中发现问题，找准方向，认清目标，建立起真正的教育科学，希望本课题的研究能对此有所贡献。

注释（参考文献）

1. 根据教育部《二〇〇六年全国教育事业发展统计公报》：2006年全国各类高等教育总规模已经超过2500万人。而根据国家统计局发布的《中国统计年鉴2007》公布的数字，当年普通高等教育大学本科及专科生在学人数为1738万人。

2. 英国设计委员会编. 2002-2003英国设计的事实与数据.

3. 英国设计委员会. 设计产业调查报告. 2005年.

新媒体图像文化与中国书画"手感经验"

——对一个美育教学新课题的思考

山东师范大学教授　**孔新苗**

本文提出的观点是：在新媒体数字图像文化背景下，中国书画的"手感经验"特点，为当代美术教育应对数字图像技术的同质化、虚拟化，提供了独特的人文经验切入点。同时，这一新的切入点又使传统的书画教学面临了新的教学实践课题，启示我们从更深层的角度看待中国传统书画在当代的人文价值。这一新的课题凸显了中国传统艺术智慧与现代美育实践的新的关联点。

首先从150多年前的三年中发生的三个事件谈起：

1839年8月19日，法国物理学家达盖尔公布了他发明的"达盖尔银版摄影术"，诞生了世界上第一台可携式木箱照相机。

1840年8月，中国清政府直隶总督琦善，到停泊在天津大沽口的英国军舰上与英国全权副代表义律谈判。那场被取名为"鸦片战争"的中外冲突，标志着中国与世界关系的历史性变化，也是引发中国社会内部大变革的一个节点。

1841年，光学家沃哥兰德制作出世界上第一只有1∶3.4镜头的全金属机身照相机。其便捷性大大提高了摄影图像对日常生活的参与和影响力。

上述三个事件中，尽管"鸦片战争"与"发明照相机"没有必然联系，但在视觉文化的意义上，却都标志了一种"革命"的发生。

从视觉文化变化的角度来看，如果说照相机的出现，是导致西方视觉文化"现代性"转变的一个重要技术环节，正如美术史家贡布里奇所说，是推动西方人用不同的眼光看世界的"两个帮手"之一（第二个帮手是具有东方美术特点的日本彩色版画。参见贡布里奇的《艺术发展史》，天津人民美术出版社，第294页），那么，在相应的绘画语言层面，照相复制技术对中国传统绘画语言的冲击则是无效的。正如西方人在吃鱼和吃肉时有分别喝白葡萄酒和红葡萄酒的讲究，它对中国人的满汉全席却并不构成干扰。比较于更加关注视觉再现的空间真实感与质感真实性的西方绘画传统来说，从顾恺之"紧劲连绵、风趋电疾"的流畅线条，到吴道子"离披点画，时见缺落"的莼菜条笔法，从徐渭才艺超绝的水墨淋漓之作，到王原祁功力深厚的"绵里有针"之象……这些超越了与客观对象形似模拟关系的绘画笔法、墨法语言，在一种对书写性"手感经验"的深度审美追求中，蕴含着中国审美文化的独特品质。

但问题却出在另一面。1840年之后的中国社会全面变革，伴随西方的"赛先生"和"德先生"一起进入中国的西方美术，被文化变革者们特别鼓励了其"写实精神"在中国的传播。或者说，被西方照相机复制技术冲击了的写实手法，在大变革的中国学校美术教育中，却标示了一条走向现代科学文化、民主文化的视觉形式、审美教育之路。于是，西方绘画的写实特点，就在以"五四"为起点的中国美术变

革中代表了科学、民主的审美文化诉求；元明清文人书画，就成为代表旧文化成规的视觉符号和现实生活中旧人伦等级秩序的趣味象征。在这一文化大变革的背景底色前，古/今、传统/现代、东方/西方、出世/入世、士人/大众、私人心境/社会主题……甚至绘画技法中"写的"/"画的"等一系列被热烈讨论的二元概念，前面一个往往代表着将被革命、改造的旧趣味、旧语言，也在形式上是与中国书画传统相联系的；后面一个概念，则代表着中国新美术需要学习、充实的新东西，是以西方美术的观念、形式、造型语言特点为表征的。于是，从清末的海派画家到"五四"美术革命的带头人，从20世纪新中国美术的代表性创作到美术教育、教学的变革历程，无不是在"走出传统"、"学习、借鉴西方"、"审美现代性"的情境中展开的，它构成了20世纪大部分时间中中国审美文化、视觉文化、美术教育的基本逻辑。

今天，当数字图像技术、网络媒体将我们接触世界的经验日益空间化、同质化、虚拟化的时候，当"视觉文化"这一概念在当下美术教育改革的研究中被反复提起的时候，上述起步于"五四美术革命"的二元对立命题在新的文化情境下发生了新的变化……

这里需要再次回望传统和历史。从中西视觉文化的传统差异看，中国文化的一个经典命题，是关于"言—象—意"的关系之辩。在"得象忘言"、"得意忘象"的文化哲学中，中国视觉文化突出强调了"象"与"意"之间若即若离的关系。即主观内视之"心象"的诗、书、画审美意象的外化表达，比字词概念之"言"更接近本源性的"意"。如果再结合中国绘画"书画同源"的发生学现象；"含道映物，澄怀味象"的创作美学和与"'易'象同体"的书画文化观，书画之"象"在中国视觉文化传统中，扮演着表征、彰显只可意会，不可言传的人文精神境界的功能——"境生象外"。

西方视觉文化中经典的"形式说"，则突出了对事物通过形式的本质化、形象的物质性再现的把握特点。赫拉克利特说："眼睛是比耳朵更精确的证人。"尽管柏拉图把艺术家排斥在他的"理想国"之外，但他用"洞穴"寓言人类对理性与知识的渴望，可以看作是对视觉的关注。在希腊语中，"我知道"就是"我看见"。形而上学大师亚里士多德对"形式因"的强调，更赋予了视觉把握世界的方式以形而上的意义。总之，这种主体对客体通过"形式"而抵达对"本质"的透析的理念，相对中国文化崇尚修身悟道的"内视"文化，显示了更偏于认识论意义上的直观"物质性"的特点。

西方审美文化自浪漫主义开始突出了对"风格"的审美，自后印象主义开始逐步走出写实造型体系，在用"印象"（印象主义）、"笔触"（表现主义）、"点、线、面"（抽象绘画）、"动作"（抽象表现主义）……变革传统艺术语言的过程中，对艺术家"手感经验"的关注作为一个过渡环节，最终还是又走向了以"杜桑—凯奇—沃霍尔—比尤斯"为代表的新艺术形态，其通过"观念"与"形式"关系之间解构性的反思，展示了西方艺术在机械复制时代中对"物质性"的不同于古典文化、现代主义文化的新关注角度、新表达方式。与此形成对比的是，20世纪中国美术变革始终处在"笔墨传统"与"写实造型观"的语言冲突的矛盾之中。世纪末以来，在全球性新媒体图像文化中关于审美的民族文化品格问题的讨论，正标示了中国视觉文化变革在走过百年后所展开的不同于西方世界的演进线索。

20世纪中国视觉文化发生了两次大的转型。一次是世纪初，西方的照相术、画报等传媒的引进和以"写实"、"写生"为代表的现代学校美术教育的普及，给中国传统的视觉文化带来了革命性的冲击。在"五四"文化变革的语境中，对这些"新视觉"的选择、接受与"白话文"一样，得到了文化精英们的全力推动，显示了一种"自上而下"的社会变革特点。

20世纪最后20年，通过电视、电脑、手机、互联网等新媒体技术而发生的视觉文化生活新变化，则是在人们的日常生活交流媒介、技术形式中一点一点发生效应的，比较起来这更像是一种"自下而上"

的变化。注意：这是一个重要的差异！

数字图像技术和网络技术，为人们提供了在图像世界中享受漫游的随意性和采摘的快乐感，人们观看的视野和感官的欲望得到了极大扩展与满足。显然，这种既超越现实世界又同时紧密沟通肉身感官的审美体验变异，具有积极与消极的两面性。尽管在电子虚拟空间中人机对话是一种主要的经验方式，但参与者被图像所刺激、牵制，被电子时空非人性的速度所控制的被动性，也构成了它的突出特征。这里的一个悖论是：一方面新图像技术的生产、传播和消费越来越丰富和复杂，为当代生活提供了前所未有的丰富视觉资源。另一方面，由于新技术制造的种种图像不断被复制、拼接，又使得生活在这一文化中的人们感到某种视觉要求的匮乏或缺失，或一种被人造图像符号牵制、蒙蔽的主体缺位感。

据此，本文提出的观点是：中国书画的"手感经验"特点，在应对这一技术的同质化、时空的虚拟化和肉体经验的被动性问题方面，具有独特的作用，是当代中国美术教育一个有待深入思考、启动新实验的新课题。

这里，徐冰的一些作品可以用作对本文观点的诠释，它们启示了两个超越：

1.用现代人的"自由书写"，超越传统书画的"法度崇拜"、"笔墨崇拜"；超越"写实"、"写生"的视觉直观逻辑；2.以书画的"手感经验"和材料的创造性应用，超越传统/现代、东方/西方的二元对立；超越电子技术对人的现实时空经验、材料质感的虚拟化扭曲与牵制。

其承载的人文关怀是：以书画的"手感经验"，填补数字图像空间中身体与现实时空节奏的断裂之缺；用符号转换、拼接、换喻想象的"自由书写"、"材料运用"，定位个体想象世界与自然世界、虚拟符号世界间的生存论关系。

在解释学的意义上，正是新媒体技术强大的复制能力、传播速度和无所不包的丰富性、技术标准的全球化，使我们对象征自己民族情感的图像符号和书写经验具有新的、更加敏感的身份认同，如同走在纽约或开罗的大街上，我们会比在北京、在兰州更强烈地产生自己是中国人的感受。

新媒体图像文化所营造的现代生活情境为美术教育提出了"新问题"，推动我们去超越过去的"问题"，探索传统在当下生活中新的人文实践经验与精神文明价值。

Crisis in Western art and culture education

西方艺术和文化教育的危机

巴黎第一万神殿索邦大学　　贝纳·达哈斯

巴黎第一大学博士生　　孙维瑄（中文翻译）

问题体系

在欧洲，甚至几乎在世界各地，大多数的艺术教师和艺术教育工作者都知道，学校是一个自相矛盾的地方，也就是说教育体系宣扬着远大的目标，而能实现的却很少。

通常，教育体系声称他们的目标是为健康自由的世界建构健康自由的社会；为健康自由的社会建构具有健康自由思想的健康自由的个体。但是在实践上，教育的课程更趋于是一种分割、重复、自我克制、艰苦的，往往是乏味和有选择性的活动，充满了严峻，而有时甚至是痛苦的[1]。

它与思想的解放和自由仍然相距甚远，却总是假装在此概念之中，学校通常是为得到主要社会机构的承认而工作，也为其在不同体制中的标准和控制而工作[2]。

在这个几乎完全被规范、理论和禁欲主义方式主导的世界里，艺术教育被赋予审美觉醒的奇异任务，即用来介绍文化传承和文化形式的实际体现以期萌发个人情操的发展。

然而，从以被分配的少数资源和时间来看，这种平衡行为通常是注定要失败的。

因此，艺术教师常处在尴尬的境遇中[3]。他们往往是非常孤立的，难以理解学科的起源和目标。基于此状况，他们的确困惑不已，并被几个彼此之间难以统合的、甚至相互矛盾的目标弄得无所适从。

问题的要素

在本文中，我们将试图鉴别并简要地阐述艺术教育的主要来源、宗旨和冲突，它们在西方文化中占主导地位且使文化与艺术教育成为非常复杂和矛盾的任务。

艺术教育挣扎于其中：

一方面，教育原则继承于理想化的古代贵族阶级；

1　这也是选择强者和淘汰弱者的场合，往往也是惩罚甚至透过失败而受辱的一个地方。

2　Foucault, M. (1975). Surveillé et Punir, Naissance de la prison. Paris, Editions Gallimard. 米歇尔. 福柯（1975年）。《监控和惩罚，监狱的诞生》。巴黎，伽利玛出版社。

3　值得注意的是，因为大多数的同事（对他们来说，学校首先且主要是一个严肃工作而不是一个愉悦和自我陶冶的地方），学生和他们的父母并不明白自己的作用。一些学生认为艺术课程是一个在学校环境中鼓励喧闹的娱乐时段。至于管理阶层，只要预算一减少便同意牺牲艺术教育的位置。至于教育政策的领导，即使他们声称艺术教育是很重要的，但从来没有真正支持其发言。

另一方面，艺术的智力概念源于古人的戒律；

最后，这种挣扎来自于后工业民主社会非常具体的现实：媒体文化、休闲和流行占上风。

教育目标的事实更加剧了这种痛楚：艺术，是一个模糊的概念，它努力不被加以界定。就我而言，为避免增加混乱，我宁愿往更加坚实的领域进展，并冒险提出我的定义。

首先，我针对三个艺术概念作出很大的区别，它们相对应于三个不同的西方文化历史时期。

1. 在古希腊，作品生产者的社会地位直接决定了其作品的地位。只有自由的公民和贵族所制作的是高尚（自由）的作品。而所有为委托或为了薪资而制作的人被视为工匠，因此他们制作的是不自由的、机械式的工艺品。这种已持续超过1500年的概念已经逐渐消逝，并于文艺复兴时期被深刻地改变。

2. 从15世纪到20世纪初，艺术是由被社会以若干技术和美学标准认可为有能力创作艺术作品的个人所制作的。在19世纪，我们称之为艺术家。这种艺术概念已成为主导，并可投射到所有、包括自古以来的作品。

3. 从19世纪末期，所有的艺术标准被艺术家本身一个接一个的解构。从那个时候起，人们将所有自我宣称为艺术家并且借着权威性场域将其艺术性的实践为人所承认的活动成果称之为艺术。如艺评、美学家和艺术史学家、艺术商、收藏家、博物馆研究员等等。（参阅乔治·迪奇Georges Dickie、阿瑟·丹托Arthur Danto和霍华·贝克尔Howard Becker针对此主题的相关理论。） 艺术定义的界限是高度流动和非常模糊的，一切所作所为是为了推动界限和增加不确定性。

而所有其他虽具有强烈的美感层面，但不被这些权威性场域认定为艺术品的作品，它们的地位就更加模糊了。（见米修，2003年）[4]

根据这三大阶段，此艺术概念若用于一般方法则太庞杂多元。其他在西方文化之外出现在历史过程中的概念是更真实的。因此，艺术和文化教育应该因探讨的时期和相关的文化以非常不同的方式着手研究。

现在让我们来着手研究价值体系，我们认为它是起源于西方的或是受西方影响的艺术教育价值观。

古代艺术生活的原则与价值观。
Scholè和Otium

诚如我们所言，古代希腊和罗马社会[5]被特权和强大的阶级主导，统治着由农民、商人、手工业者和奴隶组成的其余人口。

在这种语境中，贵族的活动被视为自由主义（从自由的角度来讲），而其他群体的活动则被视为奴役的不自由的[6]。

4 参见Michaud, Y. (2003). L'art à l'état Gazeux, Essai sur le triomphe de l'esthétique. Paris, Seuil.

5 并且毫无疑问的进一步在过去的古埃及，印度和中国。

6 参见 Darras, B. (2007). Capitalizing Art Education:Mapping International History. In Liora Bresler (Ed.) International Handbook of Research in Arts Education. Part 1. Dortrecht. Springer. P. 31-34

Darras, B. (2008). Del patrimonio artístico a la ecología de las culturas, La cuestión de la cultura elitista en democracia. Imanol Aguirre (Dir.) El acceso al patrimonio cultural: retos y debates. Pamplona: Cátedra Jorge Oteiza - Universidad Pública de Navarra. P. 119-165

Darras, B. (2008). As varias concepções da cultura e seus efeitos sobre os processos de mediação cultural. Rejane Coutino (Dir) Sao-Paulo, UNESP

统治阶级的活动分为两个主要阶段，一个为从事商业和战争的时段[7]，另一方面是其他从事智力和享乐主义的闲暇自由时间，希腊人称之为scholè而拉丁人称之为otium[8]（其补语negotium'商业'字面上是otium的否定）。

尽管希腊人的Scholè的和拉丁人的Otium概念并不相同，但它们都是基于同样原则。他们是时间和空间的复合物，与智力、冥想和娱乐经验的象征体系一样也是为了闲暇时间发展身心的实践[9]。

根据这种休闲时间的概念，唯有自由能容许自由人为生活中重要的事物奉献，即培养智慧（字面上为爱智慧）以及投入沉思，这些都是能关注自我的心智活动。而这是为了忘记琐事，并达到真正的快乐。

根据他们的理想定义，Scholè和Otium既不是无所事事的阶段，也非娱乐的机会，而是致力于思考的时刻。在此它们与我们今日所理解的娱乐休闲有所区别，并且更接近冥想。

在这方面，古代自由主义教育的角色是明确的，它是要为闲暇时间做准备并被理解为Scholè和Otium。因为它是"通过休闲，获得的自由，　即教育必须引导人完成终极任务，就是拥有一个得以升华精神的智慧生命。这正是教育必须教导的真正的'人的职志'。只有通过教育，人类才能学习"。（查尔斯·赫梅尔[10]）

这些古代概念的影响是如此强烈，以至于他们仍然确立了学校方案的原则，而后来在所有欧洲语言中仍以其命名。英文的(学校)School，意大利文的Scola，西班牙语和葡萄牙语的Escola，德语的Schüle，法语用Ecole等等。

在现实中，似乎是好几种类型的scholè和otium共存，其中有一些更加禁欲，也有的更注重智力或者更加享乐主义。

古罗马城的男性精英[11]更乐于在其乡间别墅[12]实践otium，主要是进行私人的冥想，但也会通过举办宴会和专题讨论会来接待他们的朋友。在这些场合，当饮酒享受美食之际，来宾们朗诵诗歌、倾听文学、参加哑剧和戏剧;玩游戏和听音乐，讨论绘画、雕塑和建筑;评论和辩论哲学概念。

7 参见 Darras, B. (2007). Capitalizing Art Education:Mapping International History. In Liora Bresler (Ed.) International Handbook of Research in Arts Education. Part 1. Dortrecht. Springer. P. 31-34.

Darras, B. (2008). Del patrimonio artístico a la ecología de las culturas, La cuestión de la cultura elitista en democracia. Imanol Aguirre (Dir.) El acceso al patrimonio cultural: retos y debates. Pamplona: Cátedra Jorge Oteiza - Universidad Pública de Navarra. P. 119-165.

Darras, B. (2008). As varias concepções da cultura e seus efeitos sobre os processos de mediação cultural. Rejane Coutino (Dir) Sao-Paulo, UNESP.

8 我们看到这个拉丁术语以或多或少接近其来源的语义空间被保留在大多数的拉丁语系语言中。如Ocio在意大利文和西班牙语，Ócio 在葡萄牙语 ，Odihna 在罗马尼亚语，Otiose 在英文，Oisif 于法语。

9 参考 Bertelli, C.; Malnati, L.; Montevecchi, G. (2008). Otium. L'arte di vivere nelle domus romane di età imperiale. Milano, Skira.

10 参见Charles Hummel (1993), Aristote. Perspectives : revue trimestrielle d'éducation comparée.

Paris, UNESCO : Bureau international d'éducation, vol. XXIII, n° 1-2, p. 37-50.

Charles Hummel was President of the Conseil du Bureau international d'éducation (BIE) at UNESCO.

11 在古代，妇女被赋予的极度从属地位让她们仅能接触少数的otium形式。

参考The very subordinate status of women in ancient times only gave them access to minor forms of otium. Maioli, M-G. (2008). La Vita e delle donne I giochi dei bambini, altre facce Dell'otium. In Bertelli, C.; Malnati, L.; Montevecchi, G. (2008). Otium. L'Arte di vivere Nelle Roman Domus di età imperiale. Milano, Skira. P. 57-62.

12 参见Stagliarini, D. (2008). Villa e domus/ otium, negotium, officium in campagna e in città. In Bertelli, C.; Malnati, L.; Montevecchi, G. (2008). Otium. L'arte di vivere nelle domus romane di età imperiale. Milano, Skira. P.33-38.

上流社会青年男子的自由主义教育为他们提供多样感官的审美经验，并与社会紧密地结合[13]。

人们应该注意的是在宴会，音乐家、舞蹈家和专业演员也会演出，虽然在技巧上非常相似，有时甚至比他们的雇主技高一筹，但是他们的活动不是自由的而是被支配的，因为它满足需要和需求。

这些被支薪的工匠因此可说是在为佣金和工资服务，就如同厨师和装饰工匠。（自古以来，在西方文化中，艺术和金钱的关系一直存在问题）。

自由主义的Scholè和Otium对所有的特权阶层产生了深远的影响，由于对主导阶级的社会崇拜，这种生活方式已然成为今日文化习俗的典范[14]。

逾25个世纪以来，此模式已深深影响了教育的思想背景，特别是针对一个世纪多以来工业化国家的上层社会所发展的艺术教育。这正与InSEA[15]创始人赫伯特·里德爵士提出的透过艺术而教育的方案相符合。

艺术与教育

正如我们将试图显示这种状况：otium和尤其是scholè作为精神提升的概念已深深标示着接下来的西方艺术和艺术教育。启蒙时代的思想家并非真正地挑战这些旧的价值观，他们最大的贡献在于为大多数人规定了价值观。正是在他们平等和普遍思维的系统，教育扩大到所有个人的概念得以萌发。在学校的环境中，充斥着强烈的工作、控制和禁欲主义的气氛，对于享乐空闲时间的概念，被许多教师，包括许多艺术教师、父母和甚至众多偏向更严肃活动的学生所谴责。

在欧洲，尤其是在法国，艺术遗产和当代艺术的知识已成为艺术教育的一个主要目标。教师因此负责支持传播和推广艺术世界[16] 所传达的价值。

但是，由于对现代和当代艺术世界影响力的紧张和内部斗争，最适合智识和美学教育的作品往往是被教育环境所衡量的。

但是，现实情况并不统一，因为教育是远未能达成一致的，且许多教师的艺术和审美偏好存在着分歧。然而，当一个人想显示其属于艺术知识的背景时，便难以跳脱一个强大的智识压力。这种隐含和隐性的压力最先存在于大学初步培训期间，贯穿整个招聘教师的过程，然后体现在每一次艺术教师开会之中。

艺术领域本身就是一个充斥着不同的、时常矛盾的、自我对立又结合的势力的一个紧张世界。这些力量不仅在内部竞争，而且对外也与广阔文化世界中的其他领域竞争，在此艺术只占了一部分。

13　参考It is what Aristotle recommends (384-322): 'All occupations can be distinguished by liberal and servile; the youth not only learn the things that those who do tend to point to those artisans who practice. All occupations are divided into liberal and servile and the young should be taught only such kinds of knowledge as will be useful to them without making tradesmen of them. One names tradesmen occupations any occupation, art (Technê) or science, which is completely unnecessary to form the body, soul or spirit of a free man to practice virtue. One also gives the same name to all trades that can distort the body, and all toil receiving salary, because they deprive the thought of any activity and elevation.' Aristotle, Politics, Book V (usually placed eighth.) Education in the ideal state. Chapter 2.

14　参见One can quote for example Plutarch, who notes, five centuries after Aristotle, 'No young well-born man, after seeing the Zeus of Pisa (Olympia) or the Hera of Argos will want to become Phidias or Polykleitos [⋯], for a work can seduce us with its charm without us being compelled to copy its craftsman.' (In Pericles, 2.1-2)

15　第一届透过艺术教育国际学会之联合国大会由联合国教科文组织主办，于1956年在巴黎举行。

16　最常无视于当代艺术的"反艺术"做法，与文艺复兴时期或古代的艺术实践无关，甚至与具有许多不同概念的文化习俗更加无关。

关于我们在此感兴趣的整个视觉文化，视觉艺术有着非常多元化的地位。例如，电影工业和当代艺术界之间的差异。前者提供了广泛的产品范围，从保留给专家群的实验电影，到适合所有观众的商业电影。而后者，尽管尽各种努力来扩展其观众，却只能吸引少数目标群众。

下图显示在艺术世界中四个造成紧张的主要元素。

无需知道整个西方文化的历史便可发现，从最古老的时代开始，生产形式和图像的技术，作为思想和强大的团体参与者不仅有助于创造多元化的文化产物，也有助于博学或享乐主义的美感经验。

纵观历史，这些文物已经流传在商品市场及公共或私人财产中，且在大型市场被组织起来，促成艺术品的收藏，而后在艺术市场和博物馆中流通。

自古以来，这些文物已具有几个使命，尤其是有助于被宗教、政治和经济势力用来加速对社会控制的进程。因此建筑、绘画、雕塑和雕刻被用来传播信念，主张权威的强大和传播各种形式的思想意识形态。

与这些旨在建构社会生活的进程几乎相反，其他艺术品奉献给了休闲活动。空闲时间不仅可进行思考、反思、冥想与沉思，闲暇时也可以欢愉、庆祝、享受和娱乐。千百年来，这些多元的休闲活动已举办了各式各样的活动、机构和文化产业。

在简要地介绍了这前三个要素，让我们集中在第四个链接于思考艺术至艺术教育的活动，其教育目的应该是为scholè和otium意义上的空闲时间做准备。

无论是在创作还是接收，艺术品的象征性和审美内容不仅已衍生许多关于创意、风格和技术进步的方法和理论，而且也反映在审美经验和品味的评断。几乎所有的哲学家与艺术史学家都对这些方法作出了贡献[17]。

也有少数例外，他们以古怪的scholè角度来看待艺术，认为它有利于拓展精神和知识层面，并尽量

17 我们必须注意到在西方文化中，艺术作品的传统解释和诠释学肇因于经文的运用：圣经和福音，诸如此类不断地被评论和诠释的经典。

减少他们享乐和节庆的机会。

建构理论方面，这些思想同时也有助于形成美学、艺术批评和艺术史，并在催生艺术自主的计划方面有重大贡献，即是为艺术而艺术为艺术创作作自我参照。

因此，在西方国家，尤其是在法国，我们必须从一些艺术家和知识分子身上注意到价值和利益的会合。人们必须记住在目前的含义，"艺术家"和"智力"的术语几乎同时为19世纪的创造。

由于一些艺术家和知识分子聚集而形成知识分子圈，使得创意、思想和知识参与者的会聚加速。自我表述的先锋艺术家团体有利于与批评家、作家、哲学家和许多专门从事美学和艺术史的学者联盟，以便促进应该比其他艺术形式更聪明、更娴熟和具更高象征资本的睿智的与知识的美学。正是在这一背景下，享乐的和欢庆的产品被降低价值，而传统与装饰性作品则令人质疑。

这些趋势于20世纪之际在未来主义、结构主义、达达主义和超现实主义的宣言中被实现与确立，而这一势头，在后现代所有的概念和解构主义的艺术趋势中延续。这些趋势产生了符合知识分子品味和价值观念的装置艺术，其对于艺术的思想和学术构思一直在一个封闭的圈子保持着这些准则。

画廊、博物馆馆长和收藏家都遵循这些趋势并鼓励艺术作品的生产[18]。最后，借由模仿或融入的愿望，大量的美术教师和艺术教育工作者都起而效尤。它已经充分循环。这些知识美学最引人注目的证据是关注在此方面：成功的艺术家其技巧和正规的技能虽较差，但其在艺术世界中获得认可的能力是极佳的。在紧密结合此能力的发展中，我们发现艺术家自我辩护以及自我诠释作品的崛起。由于系统地使用注解和论述已成为知识分子眼中个艺术的"必需品"，艺术学校已借着让艺术家成为自我工作和自我批评的创作者、评论家和推动者，将这一个不可避免的行为结合。

艺术作品一部分应用于视觉方面，因而为脑力、概念、哲学、理论和话语层面的产物，而这便是智力的scholè和otium如何战胜享乐主义的scholè与 otium 。

没有外部的注释和调解，这种类型的工作仍然是封闭的。这种文化现象已使学术的评论家在艺术世界中加强他们的作用，甚至当扩大其对艺术家和观众同样的影响力时得以自我定位在工作的核心。正是在这种背景下，博物馆的教育部门已经负责调解和协助解释作品，而艺术教育项目也被赋予同样的任务。

鉴于知识分子的低经济实力，他们不得不为博物馆和公共资金资助的文化机构效力，即作出一种艺术的发明与发展的贡献，也为制度化的维护艺术家的概念和论述服务。

总之，任何系统在其利益中保持内部一致性，并对加强其利益者表示肯定，每个社会层面都有其支持的艺术家。在宗教和政治阶层以具启发性的内容和形式来评价合礼法的艺术，金钱的力量赋予了艺术的豪华、装饰性和舒适性，而知识分子从精神、概念和论述来评价艺术。

教育系统如知识分子的卫星，已建立了一个艺术工作需求的学术和知识的理想体系。但是，在实践方面，这个理想体系是根据教师自身的愿望和教育目的不断适应改变，而并非总是着眼于为沉思和哲学的自由时光而准备。事实上，就像任何学校中的学科，艺术教育产生自身的内部目的，那就是具有自身目标的学校文化如何已然被建立。

在任何情况下，这种体制与大多数学生的文化和审美关注仍然相距甚远。

艺术和文化的教育

学生的文化（也是艺术教师的）沉浸在当代文化的强大机制的产物中，是由创意产业、文化和媒体

18 参看艺术世界理论，Becker, H. (1982). Art Worlds. The University of California Press

强大的市场营销工具所发展的。面对这些媒体巨头，薄弱的教育方式正在被抑制，但这是半途而废的理由吗？相反的，我们在这个领域中看到两个大好机会来从事教育。因为到处为了扩大教学范畴而将"文化"一词添加到"艺术"中的进程已经开始了。

第一次改变的机会涉及所谓的视觉素养，而第二次是所谓的文化教育。然而，这些机会并非奇迹，而且也创造了新的议题。

1. 视觉素养

在视觉素养的领域，教育系统应该更加积极并且制定适当的美学、符号学、社会学和批判的教育。图像的世界是自然持久地体现在日常生活中，而它需要更多认知的、技术的、艺术的，形象的和审美的技能，以管理和开发日益复杂练达的图表、图形、摄影、视听和多媒体通信。这些技能，一度被保留给专业人士而现在为大多数公民所期待。

对视觉和媒体文化来说教育所提供的不仅要伴随和启发其完善，而且也要发展其批判性和建设性的做法。这些都是当代教育应处理的相关问题。

这将使视觉和创造性思维通过设计和绘图[19]得以发展，并且当学习艺术时角色受限之际赋予视觉教育比现在更重要的作用。

2. 文化教育

全盘思考文化教育，它是否是地中海精英们生活艺术中享乐的一部分？它甚至影响了西方当代社会中受过教育的中产阶级的休闲活动吗？

难道与朋友共进一顿丰盛的晚餐之后的讨论，听着音乐彼此分享对电影或电玩的看法不是otium(休闲)享乐主义的当代形式吗？

数码通信使得人们交换音乐、图像和视频、爱好数字摄影或视频编辑、管理博客的人文议题、参加文化之旅、读哲学小说，难道这些不是源于古代scholè的文化休闲形式？最后，它难道不是任何人文教育的目标吗？

如果是这种情况，文化休闲确实是结合多元化的文化习俗活动，它促进自我发展、社会生活、感受性、智能、知识和经验。

如果艺术教育在学校对这些综合文化进程的构成具有影响力，那么其经济、社会和个人的必要性就不会有更多的争议。

但它的情况究竟是怎样的？

有多少当代业余爱好者可以将其文化和美感的实践归因于他们在学校所受的艺术教育？

如果情况并非如此，学术艺术教学和做法的效用是什么？

大众或个人化教育？

这些疑问引领我们关注到相较于更个人化和更密集的教育，大众文化和艺术教育及其有效性的议题。

试图回答这些问题必然意味着需要采取双方对社会状况与教育的根本目标，特别是在文化、美学和艺术范畴的教育体系的目标，还远远没有成为这个领域的要角。

家庭教育和专业高等文化培养的（通常是传统的）文化机构、博物馆、音乐和舞蹈学校、戏剧团体，以及一些选修课程，毫无疑问这是比一般大众教育所提供的肤浅取经整合得更好、更个人化、更密

19　这是绘画如何作为一个基本工具以实现想法发现其高度追求。

集和更深刻的一种艺术教育。

在高等文化民主化政策之后的阶段，现在的趋势更利于个性化和多样化的文化实践建构。

如果这个观察是正确的，大众艺术教育在学校系统中面临的主要威胁是由于文化教育再次被视为个人化的和取决于生活方式、家庭背景与文化期待等等私事的事实。

在这种方式下，我们所继承的大众艺术教育模式在许多方面是过时的。

如果是这种情况，教育系统如何适应这种新的方向？

当美术老师评价他的个人情况，他会发现自己处于多重而矛盾的挑战的核心，我们必须说明并能更准确地定义如下：

1. 如果艺术教育是保留给少数对艺术有兴趣、有激情或有天赋的学生，我们是否应该放弃以一种艺术教育针对所有人的想法，而赞成选择性甚至自愿性教学？

因此，我们是否应该扬弃学校而优先那些在学校课程外能吸引有动机或特别的儿童及青少年的国有或私营文化机构教学？

2. 相反的，我们应该抵抗那些认为教育的作用是让所有的年轻人有一个良好的文化和艺术背景的观点？但是，这的确是有可能实现的吗？

3. 是否不急于靠拢当前学生的文化而将祖传的和学术文化视为文化之列？

这样做的话，我们应该采取什么样的伦理和审美立场来面对今日同处于大都市空间内的不同文化？

4. 我们是否应该帮助学生发展他们在绘图、摄影、视听和多媒体这些方面的技能，而当其中有部分学生在此领域的知识水平高于他们的老师时呢？

5. 如果有人认为大众艺术教育是不合时宜的，我们应用什么取而代之？

创造性的教育是否为解决方案？若情况如此，我们是否应该继续进行艺术性议题，或坚决发展创意设计的众多技能？

6. 我们应该同时地或是连续地尝试做这一切？

……

当美术老师观察国际形势，他会发现几乎在世界各地，艺术教育[20]正面临着同样的挑战、同样的问题、同样的矛盾和相同的疑问，而本书提出了解决此现象的方法。

令人不安的是国家和国际组织似乎脱离了现实，就像是留声机的唱针停留在旧时的乌托邦。

最先进的倡议并没有更令人安慰。如于2007年在巴黎[21]举办的一个国际研讨会，其目的是评量艺术教育对当今青少年的影响。无论是赞助大会的政治官员还是众多出席会议的教师都期望研究人员披露此影响的证据。不幸的是，结果并没有达到预期那样。

因此，本议题仍未得到解决。一方面，教育政策的官员必须证明公共和私人资金的投资有道理，而另一方面，研究人员迄今为止一直无法证明艺术教育对全民的社会效用。

因此，艺术教育遇到了适应力、内容、目的和课程的危机，而在学校中它的存在也受到挑战[22]。即使艺术教育可以在课程以外、专门的国有或私营机构被恢复，它仍冒着转化为选修课和自愿的教学继而消失的风险。

20　这种现象也涉及文学教育。

21　参见关于在巴黎庞毕度中心举行的欧洲与国际研究专题研讨会之法文版会议记录：评价艺术和文化教育的影响，法国教育部与文化部出版，2008年。

22　艺术教育也许对教育所经历的价值危机是有启示性的，但事实仍然是明智的专家们意识到艺术教育首当其冲挣扎于矛盾或目的的不足之间。

我们没有任何促使奇迹发生的解决办法去摆脱这种危机而且对这些提议我们表示存疑。我们在此提到的所有问题和矛盾将值得所有教育参与者深入研究和讨论。

至少我们可以报告的是艺术教育所面临的问题来自于仍然启发并滋养它的社会和文化模式。

根据我们的研究假设，在西方这一切皆始于古代希腊和罗马人，并贯穿工业、民主、后工业和数位革命。

虽然我们所描述的基本上是西方的情况，具有西方殖民和后殖民的影响，但即使是在全球化时代和超现代[23]仍能感受得到。

23 在欧洲，艺术教育计划不尽相同，但它们像是一个家族，都源自于西方文化的历史。

文化创意产业与学校美术教育的研究

华东师范大学艺术学院　钱初熹

摘　要

　　目前，我国发展文化创意产业、建设创新型国家急需创意人才，而美术教育正是培养创意人才的有效途径。虽然目前我国中小学美术课程中已有一定比例的设计教学内容，但由于未从激发创意的目标出发，因此没有引起应有的重视，教学效率也比较低，中小学生的创造能力并没有得到真正的发挥和发展。因此，以"创意"为核心概念，将文化创意产业与学校美术教育两者相连接的研究是当前急需研究的重要课题。

　　本课题首先提出"创意是文化产业与学校美术教育之间的桥梁"以及"学校美术教育是培养创意人才的有效途径"的观点；其次，分析学校美术教育中缺失"创意"的现象及其原因。在此基础上，提出当代学校美术教育的发展方向：构建面向21世纪的创造力；激发创意的学校美术课程与教学。最后指出：与文化创意产业相连接、以激发创意为重点的学校美术教育是我们为儿童与青少年的将来所做的最大的一笔投资，也是建设和谐社会和创新型国家的希望所在。

关键词： 当代　文化创意产业　学校美术教育　研究

一、创意是文化创意产业与学校美术教育之间的桥梁

　　创意即"点子"、"主意"或"想法"，好的点子就是"好的创意"（Good Idea）。"好的创意"一般源于个人创造力、个人技能或个人才华。创意自古就有，发展到后来有些创意成果便开始形成知识产权。

　　1998年，英国创意产业专职小组首次对"创意产业"进行了定义："源于个人创造力与技能及才华、通过知识产权的生成和取用、具有创造财富并增加就业潜力的产业。"在我国称之为"文化创意产业"。

　　本论文中的"学校美术教育"主要指中小学美术教育。学校美术教育是传递美术经验，培养学生美术素养的活动，主要包括美术创作教学活动和美术鉴赏教学活动。它既具有教育的一般功能，又具有其他学科无法替代的特殊功能。

　　由于以往文化创意产业研究注重的是高等美术院校设计人才的培养，而学校美术教育研究尚未涉及这一领域，在理论上对两者关系的认识不够清晰，在实践上尚未开发出两者相结合的有效途径。因此，以"创意"为核心概念，将文化创意产业与学校美术教育两者相连接的研究是当前急需研究的重要课题。

二、学校美术教育是培养文化创意人才的有效途径

在21世纪，我们利用计算机技术以不可思议的新颖方式来计算、写作、编辑、构图以及呈现知识。但是，有什么事情是技术无法实现的呢？

美国学者丹尼尔·平克（Daniel H.Pink）指出：人类发展已经历了农业时代、工业时代和信息时代，而现在"左脑"统治的逻辑、线性、计算能力为主的"信息时代"即将过去，我们正在迈入以"高概念"、"高感性"和创新为特点的概念时代。未来需要的是以"右脑"能力为主导的艺术家、发明家、讲故事的人，看护人员、咨询师和考虑全局的人。[1]许多未来学者预言：不久的未来，最抢手的毕业生将不再是MBA（工商管理硕士），而是具有创新技术的MFA（艺术硕士）。

与上述观点相对应，20世纪90年代以来，以创新为特征、融产业发展与文化振兴为一体的创意产业在国际上逐渐兴起，已成为最具潜力和支撑经济增长的重要产业。近年来，中国的文化创意产业也有很大发展。北京、上海、深圳、成都等城市已建立一批文化创意产业基地。这与中国建设创新型国家的总目标相一致。但中国的文化创意产业还处于起步阶段，形态尚未成熟。其根本原因在于创意人才的缺乏。文化创意产业的发展依赖于整整一代乃至几代的文化创意产品的消费者和创造者。因此，全方位、多渠道培养和集聚创意人才，是发展文化创意产业、建设创新型国家的重要环节。

20世纪90年代，科学家们提出"脑视觉"的概念，阐明"不是用眼，而是用脑看事物"，美术鉴赏和创作是思考和展示思考过程的一种途径，突破了美术活动只需动手和调动情感的局限。英国脑科学家Semir Zeki明确提出"美术的目的在于延长脑的功能"的观点，指明了美术教育在促进大脑机能方面所具有的独特作用。多项研究证明，通过美术教育，不仅可以激发中小学生的情感，培养表现能力，还可以发展他们的思维能力。而文化创意产业包括广告、建筑、绘画、雕塑和古董交易、手工艺、设计、时尚、电影、互动休闲软件、音乐、表演艺术、出版、软件，以及电视、广播等诸多部门，这些部门大多数隶属于美术，其余部门也离不开美术的支持。通过与文化创意产业相连接的美术学习，中小学生在提高美术创作和鉴赏能力的同时发展全脑思维和创意能力，以应对概念社会的挑战，获得学习上以及职业上的成功和生活上的满足，成为未来文化创意产品的消费者和创造者。

三、当代学校美术教育中"创意"的缺失

在现行的《全日制义务教育美术课程标准（实验稿）》（2001）和《普通高中美术课程标准（实验）》（2003）中，"培养学生的创新精神"被作为课程的基本理念和重要目标。但是，在学校美术课程与教学实践中，这一理念和目标是如何得以实现的呢？在此，有不少问题值得探讨。

（一）美术教育的独特价值尚未被认识

令人遗憾的是，人们并没有真正认识美术教育在发展全脑思维、培养创意人才方面的独特功能。虽然，在我国教育部的重视下，学校美术教育的人文性质得到加强，中小学美术课时得以增加，美术教师的专业化也有很大程度的提高。但是，学校美术教育在实施过程中却遇到很大困难。美术课被戏称为"小三门"中的"小三门"。一方面，许多所小学高年级、初中三年级和高中二三年级的美术课被语、数、外课程覆盖。另一方面，在部分学校盛行一种被扭曲的高考美术教育。

在美国，许多学者指出：美术等艺术课程处于教育课程的边缘，没有给予充分的课时，只起"娱

乐"作用的认识至今没有得到多大改变。在日本，2005年文部科学省进行了一项"有关义务教育的认识调查"，其中，"喜欢或讨厌的学科"的答案统计结果表明，小学生最喜欢的学科是体育科，第二是图画工作科。而对中小学生"在学校中获得的能力"的答案统计结果表明，"愉快地画画或听音乐的能力"被列在最后面，对学生家长的调查也显示出同样的结果。这是因为美术教育作为学科的价值没有被充分传达所造成的。

在我国，虽然目前中小学美术课程中已有一定比例的设计教学内容，但由于未从激发创意的目标出发，因此不仅未能引起应有的重视，而且教学效率也比较低，中小学生的创意水平和创造能力并没有得到真正的发挥和发展。我们对上海市中小学生所作的一项调查结果显示：虽然文化创意产业就在身边，但他们并未意识到这一产业的发展对建设创新型国家具有重要作用，也没有认识到发展自身的创意能力对个人和社会的发展所起的重要作用。而中小学生是未来文化创意产品的消费者、创造者、运营者和管理者，这一状况显然对创意人才的培养和文化创意产业的发展是不利的。

（二）程式化教学设计得以普及的原因

引发学生产生"好的创意"是培养创造能力的关键。换言之，要达成培养创造能力的目标，学校美术教学设计与实施就应以激发学生的创造性思维为重点。在许许多多的美术教案中，的确写着"培养学生的想象能力和创造能力"的目标，但综览全国中小学美术课堂，究竟有多少教学实践活动真正实现了这一目标呢？

曾听一位上海市H区的美术教研员说起："目前美术课的教学环节都是一样的。看到前面的活动，我就知道下面的活动是什么了。"事实的确如此，将各式各样的美术课的教学环节归纳起来，就可以画出以下这幅已成为一种程式的教学环节图。

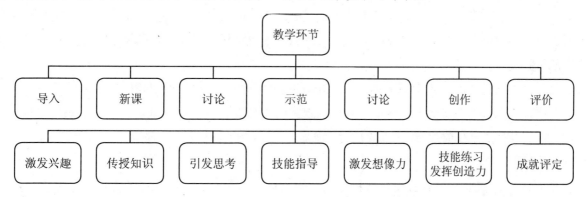

其中的主要问题一目了然，一节只有40～45分钟的美术课，有如此多的教学环节，那么留给学生发挥创造性思维、产生"好的创意"的时间究竟有多少呢？

造成这一问题的原因多半在于教学目标过多。不少美术教师为每一堂美术课都制订了三维目标，既要达到让学生掌握知识和技能的目的，又要引导学生体验过程和方法以培养创造能力，还要激发学生的各种情感，为此需要设计诸多教学环节，而分配到每一环节的时间就只有几分钟，学生根本无法充分展开思维活动，也怎能产生"好的创意"呢。此外，部分教师难以把握技法示范与创造能力的关系，学生往往模仿范例进行描绘或制作，作品与范例雷同；在教学评价环节中，部分教师仅仅注重对学生作品的题材、构图和色彩的评价，而忽视对学生创意部分的评价等，这些都是造成阻碍学生产生"好的创意"的原因。

（三）美术教师尚未了解激发创意的方法

如果更深入地探究程式化教学设计得以普及的原因，可以发现这是由于许多美术教师模仿一些获教学奖的美术教师的教学设计所造成的，而其根源就在于美术教师缺乏创意。

其实，美术创作需要"好的创意"，美术教学和美术教育研究同样需要"好的创意"。在产生"好的创意"的过程中，发现并围绕问题积极主动地开动脑筋，进行探究，并通过这样的过程亲身体验产生"好的创意"方法。而许多美术教师却很少充分展开自己的思维活动以产生"好的创意"。试想一位不知道如何产生"好的创意"方法的美术教师在课堂教学中又怎能激发起学生的创意呢。当然，我们不能只追究美术教师单方面的原因，在这一问题的背后所暴露的则是师范院校美术教育课程（职前）的问题与美术教师培训（职后）的问题。

四、当代学校美术教育发展的方向

（一）构建面向21世纪的创造力

当我们思考美术教育的未来之路时，应将视线转向2006年3月在葡萄牙里斯本召开的"联合国教科文组织全球艺术教育大会"。这次大会的主题是"构建面向21世纪的创造力"。会上提出了"艺术中的教育"与"通过艺术的教育"相结合的观点，前者是指艺术各种形式内的特定发展，后者是指通过审美和富有创造力的方法去学习。

2008年8月在日本大阪召开的第32届InSEA国际美术教育学会世界大会上，大会主席日本学者福本谨一指出：为提高各国的国际竞争力，培养创造性、提高文化水平是必不可少。[2]以这一认识为基础，应重视艺术教育中创造能力的开发与产业的关联，艺术教育承担着作为国策的基础教育的一翼的任务，这已成为世界的潮流。

文化创意产业的兴起，为中小学美术课程提供了发展的绝好时机。展望我国文化创意产业的发展趋势，可以预言，今日的儿童群体中今后将有相当数量的人从事美术工作，而其余的工作中也少不了美术素养。因此，以往"学校美术教育的目的是培养1名艺术家，99名欣赏者"的说法不再确切，我们更需要培养的是具有美术素养的创意人才。

（二）激发创意的学校美术课程与教学

1. 学会跨领域思考

设计师克莱门特·莫（Clement Mok）指出，"未来十年将要求人们跨领域进行思考和工作，人们将会进入一个和原来专业技能截然不同的新领域。人们不仅必须跨越多个领域，还要认准时机，发掘这些领域之间的联系。"[3]

《创新美国：世界因竞争和挑战而繁荣——美国创新行动计划中期报告》中指出："每一点创新都包含多学科的知识。它来自不同学科领域的交叉学习。"创新的途径之一是"增强新的学科和方法。创新的本质在于多学科的交汇处会出现创新，并在基础知识转换时期，创新会在全新的领域、新的课程结构和知识的新结构形式中出现。"[4]

在文化创意产业发展的背景下，通过现行中小学美术课程中"综合·探索"学习领域的教学，引导

学生以多元的、网状的思考模式改变单一的、线性的思考模式，理解美术与更广阔的领域中思维和行为之间的互相联系，学会跨领域进行思考，激发创意，并逐步树立为发展文化创意产业、建设创新型国家作贡献的志向。可以认为，以美术为主导的"综合·探索"学习活动对学生个人发展和国家建设两方面均具有重要意义。

2．导入新媒体艺术

20世纪90年代以来迅速发展的新媒体艺术，正是在艺术与科学的交汇处出现的最富有创新性和挑战性的艺术。新媒体艺术不仅旨在吸引人们的眼球，还试图最大限度地激活人的多种感官。与以往艺术家单独完成一件作品的创作过程不同的是，新媒体艺术作品的创作通常由一个团队集体完成，表现出团队紧密合作的精神。

这一新的艺术样式导入中小学美术课程与教学活动中，将有利于引导学生了解艺术与科学的有机联系，拓展他们想象的空间，激发他们探索未知领域的欲望，帮助他们灵活运用各学科的知识设计跨学科活动的方案，既发展了学生综合解决问题的能力，也培养了他们团队合作的精神。因此，建议在北京、上海、广州等城市的中小学课程中率先导入新媒体艺术，积极开展教学实践活动，总结经验后在全国范围内推广。

3．走进文化创意产业园区

如今，在北京、上海、广州等地有许多文化创意产业园区。这些园区中有许多美术作品，还有画家、雕塑家、新媒体艺术家和设计师、工艺师、建筑师的工作室。这些都是学校美术课程的资源，而有些区就在中小学校或学生的住宅附近。

美术教师可以充分利用这些美术教育资源，在课堂教学中介绍当地的文化创意产业园区及其参观方法，并组织学生或鼓励学生利用课余时间自行走进文化创意产业园区、观赏美术作品、与艺术家对话、调查这一产业的现状、探究其发展趋势。通过这样的教学活动，使学生了解艺术家的创作过程，了解当地文化创意产业的现状及发展的可能性，从而激发他们的创意思维，树立为发展文化创意产业、建设创新型国家作贡献的志向。

4．提高美术教师的综合素质

教师是改革的中心。"虽然富有创造性的教育改革的设想来自许多方面，但是，只有教师才能提供来自于教室本身的深刻的、有直接经验的洞察力。他们还能为改革提供别人所不能提供的知识，这些知识涉及学生、教学技巧和学校文化。"[5]

由于以往美术教师培育课程仅注重创作技能的培养，导致许多美术教师缺乏创意所必备的综合素质。因此，美术教师综合素质的提高迫在眉睫。依据"教育、研究、学习一体化"的教师专业发展理论，应帮助美术教师进行新知识、新的教学技能与原有经验的重组，引导他们勇于超越自我、迎接挑战，学会针对所面临的问题开展专题研究的方法，提高他们对美术课程独特价值的认识以及开展以激发创意、培养创造能力为重点的教学活动的能力，以促进自身专业化的持续发展。

五、结语

联合国教科文组织理事长Mayor在《艺术教育宣言》中指出："创造力是人类凌驾万物的关键。"创意是竞争的世界里让所有人都赢的策略，而与文化创意产业相连接的学校美术教育是培养创意人才的必由之路，是我们为儿童与青少年的将来所做的最大的一笔投资，也是建设和谐社会和创新型国家的希望

所在。

今后，我们将继续进行"文化创意产业与当代学校美术教育的研究"，旨在使每一位孩子在成长的每一个阶段都拥有发展创新性潜能的机会，使我们这个社会的每一个个体的"好的创意"从孩提时代开始就得到鼓励，从而开辟每个人的多种发展的可能性，并激发青少年树立为发展我国的文化创意产业、建设创新型国家作出杰出贡献的志向，以促进世界创意产业的发展和美术教育事业的发展。

注 释

1. （美）丹尼尔·平克著. 林娜译，全新思维[M]. 北京：北京师范大学出版社，2006年，p38-41.

2. （日）福本谨一. 美术教育の位置づけ[J]. 《教育美术》. 2007年4期，p54-55.

3. （美）丹尼尔·平克（Daniel H.Pink）著. 林娜译《全新思维》. 北京：北京师范大学出版社，2006年，p105.

4. 国家教育行政学院编.《世界高等教育：改革与发展趋势》（第3辑）. 2006年7期，p54.

5. （美）美国科学促进学会著（1998），中国科学技术协会译，面向全体美国人的科学[M]. 北京：科学普及出版社，2001年，p182.

审美能力与创新能力的对立与统一

北京首都师范大学美术学院　尹少淳

内容提要

本文论述了审美能力和创新能力的对立与统一关系，以及它们在美术教育中的理论与实践意义，指出这两种能力的培养是美术教育的基本价值，也是美术教学的基本指向。

关键词： 审美能力　创新能力　对立　统一

引　言

一次北京市一位著名小学的女校长问我："区教育局要求每所学校的校长用一句话概括学校开设的每门课程的价值，我将美术课程的价值概括为'能够培养学生的审美能力'，对吗？"我说："非常对，但并不全面，还可以加以补充，美术课程不仅能培养学生的审美能力，还能培养学生的创新能力。这两种能力的培养，实际上在某种意义上存在一定的对立性。"审美能力和创新能力之间究竟是一种什么样的关系？这的确是一个值得思考和探讨的问题。对美术教育来说，弄清这一问题，不仅具有理论意义，也具有实践价值。

一、审美能力与创新能力的对立性

什么是审美能力呢？在一般的理解中，审美能力其实是在一种审美趣味和审美观念的引导下对现实或艺术中的对象进行审美发现、审美判断和审美评价的能力。在我们的审美教育中，往往是将一定社会普遍认同的审美趣味和审美观念告诉学生，换句话说，我们往往会告诉学生现实和艺术中什么是美的，什么是不美的。其实质是我们在按照一定的社会审美标准给对象贴上不同的标签，让学生对之加以接受和承认。

这是我们最为常见的审美教育方式。什么是美、美在何处，这本身就是美学中最难以解释的问题，也是美学中最容易引发争议的问题。美在客观，还是美在主观，抑或是主客观的统一，学者们各执己见，歧义纷披。苏东坡的《琴诗》形象而深刻地表达了类似的困惑："若言琴上有琴声，放在匣中何不鸣；若言声在指头上，何不与君指上听。"常识告诉我们，美妙的琴声既不单纯地存在于物（客观），也不简单地来源于人（主观），而在于人与物、主观与客观地微妙互动和融合。事实上，我们的审美教育常常是将美归为客观的一方，主观或人的一方则并非来自学生的主观感受，而是教育者强加和给定的。我们给一些客观事物和行为贴上了美的标签，强行让学生对之承认和接受。对这种现象不能简单地予以否定，教育作为一种政府行为，总会将一些主流的意识形态强加给社会成员，这种现象中外如是，

古今皆然。在一定社会中，形成一种普遍的审美观念和规范具有一定的导向性，既维持主流的标准恒定性，同时也一定程度地维护了社会的稳定性。

什么是创新能力呢？应该指的是创造新观念、新事物、新方法的能力。当然创新能力具有不同的程度，依据它对人类社会生活的影响力的大小可以形成不同的等级。我们社会的绝大多数人都在享受创新的成果，可是自己并没有多么大的创新能力和创新性的贡献。用莫里斯的话说："有些人毕生像河流流过草地一样毫不费力地遵循着本地社会情况和人们所指示的轮廓线和途径前进。另外一些人的一生却像向前冲击的瀑布那样，打破各种障碍，并且刻画出社会历史山峰的新形式，只有少数几个人在重大意义上影响着人类进程。大多数人起着比较细小的作用，他们采纳别人已经构成的观念、发明和生活方式。"[1]尽管如此，在任何社会中创新都是促进社会发展的基本动力，一个期望不断发展的社会，应该为人的创造力的发挥提供最佳的环境。培养和发挥社会成员的创新能力是一个文明社会的基本功能，尤其是作为发展人的精神意识、知识学问和技术能力的教育，更要为培养人的创新意识和创新能力发挥积极的作用。社会和学校都应该认识到，所谓创新的关键在于新，而新则意味着与过去相区别，或者说前所未有、闻所未闻、见所未见，因此并非所有的人都会欣然接受一种新的东西，尤其是在一种新东西出现之初更是如此。如果我们承认有一种普遍或公认的美的话，创新与美的关系，就意味着并非所有的创新都会被认为是美，相反还可能被认为是丑。

基于这样的认识，我对那位校长说："作为中年的知性女校长，您的着装的款式、色彩，甚至小的佩饰都恰到好处，所以绝大多数的人见到您都会认为很美，但是您学校的女美术教师就未必如此了，夸张的服装、张扬的色彩、别样的鞋袜、奇异的佩饰可能在许多人的眼里并不觉得是美。对这种服饰或着装风格，如果是在上个世纪70年代中国的开放之初，我们甚至会用奇装异服对之加以批评。但事实是，我们都会承认她的着装具有个性和风格。您的着装符合大众的审美规范，在大众的审美预期之中，所以一般人觉得您是美的。她的着装不符合大众的审美规范，超出了大众的审美预期之外，所以一般人会觉得比较前卫和有个性，但不一定认为是美的。"

这一现象也存在于我们对艺术的理解当中，尽管我们也承认和接受悲壮或崇高之美，但在大多数人的眼中，所谓美往往是与平静、周正、均衡、匀称、和谐、柔和、细腻等联系在一起的，给人一种愉悦感。这些品质在古典艺术中得到了最集中地体现。古典主义不仅对题材有严格地限制和要求，而且审美追求中也体现了"静穆而伟大"的特征，所以，古典主义艺术中即便是断臂的维纳斯都被认为是美。2008年在北京中华世纪坛举办的《古典与唯美》展览的主题也说明了古典与美的关系，其中展示的许多作品都被普遍认为是美的。到了19世纪，艺术开始抛弃了以往美的观念和规范，开始狂热地追求风格和个性，追求个人的独创性，并以此获得美术史中的独特地位。在表现与创新的目的之下，力度、怪诞、矛盾，甚至丑陋都成为艺术家的追求。在很多现当代作品中我们都可以强烈地感受到这些特征，这些作品在普通百姓眼中可以说毫无美感可言，甚至以"丑陋"谓之。

由于一定社会中对美的认识具有规范性和一般性的特征，而创新从根本上说是对规范和一般的超越，因此可以说培养人的审美能力的表述只涉及了一个方面，只包括人们对现有的审美观念和规范的接受和承认，并不包括培养人的创新能力。审美能力不等于创新能力，创新能力也不等于审美能力，互相之间可能有交集的成分，但在整体上并不互相包容，在美术教育价值的认识中对审美能力与创新能力应该分别加以表述，从这一意义上看，我们说审美能力与创新能力存在着对立性。

1 ［美］莫里斯. 开放的自我 ［M］. 定扬译，上海：上海人民出版社，1986年6月.

二、审美与创新的统一性

虽然，审美能力与创新能力存在着对立的一面，但两者并非不可调和与统一，至少有两种途径可以达到这一目的。

其一，将审美能力定义为发现独特之美的能力。我们将审美能力定义为发现美、判断美的能力，一般被理解为根据既有的审美观念和规范在现实事物和艺术中的发现和判断。其依据是普遍的审美观念和规范，这种对审美能力的理解，并不具备严格的发现和创造性。但如果定义为发现独特之美的能力，则已经接近于创新的意义。因为这种独特的发现的结果，并不一定被其他人认同，而且超越了既有的审美观念和规范，即便没有完全超越，也应该在审美观念和规范与现实和艺术中使之产生了新的联结。在这一意义上审美就有了独创性，审美能力与创新能力就出现了一种形式的统一。

其二，一项具体的创新行为和成果被认可，导致了原有的审美观念和规范发生变化，甚至导致了新的审美观念和规范的产生。任何事物只有在规范之内，才能被最大限度地认同，而规范之外的事物则容易受到排斥和批评。但规范并不是一成不变的，其内涵都会随着时代的发展不断地发生变化。比如，中国隋唐以后认为美的"三寸金莲"，在今天这个时代则受到批判和拒绝，被认为是畸形的、非人道的，因而也是不美的。规范的外延也会不断地变化和拓展，使得我们对事物的容受性得以拓展。一般的过程是：新的事物出现——由于在既有规范之外，超出了一般人的承受能力，往往受到排斥和批评——逐渐被更多的人接受和认同——形成新的规范——与原有的规范相同融合——形成更大的既有规范——扩展人们认识和接受事物的容受性。比如比基尼的出现之初，不见得会完全为社会所接受，甚至还会招致激烈的批评，但现在比基尼所导致的女性之美已经广为社会接受，以至于我们在女性美的审美方面的容受性得到了充分地拓展。在美术史上，这种情况也不鲜见，马蒂斯的作品最初展出时被讽为野兽派，现在不是被普遍承认为美术史的一种重要风格吗？至少在美术界已经没有多少人对之持批评态度了。

一旦创新改变了规范，就成为一般人能够接受的事物，从审美的角度而言，就变成了具有普遍意义的审美观念和规范。这样，审美就完成了与创新的统一。

三、审美能力与创新能力——当代美术教育的两大指向

人类社会都面临着两大主题——继承与发展，美术教育必须以自己的方式应对这两大主题。继承意味着我们必须接受人类社会积淀下来的各种观念、形式、方法和规范，如果赋予它们美学意义，相应的在美术教育中就需要培养学生的审美能力。对学生审美能力的培养是美术的主要功能之一，也是主要目标之一。具体而言，我们需要通过美术教育帮助学生认识一些美的法则，如对立与统一、对比与和谐、对称与均衡、节奏与韵律等形式美的规律，以及这些美的法则与个人情感和社会的伦理道德的关系。当然，也需要考虑这种审美观念和规范与时俱进的变化和发展，在具体的美术教育行为中，我们不仅要让学生认可古典美的价值，同时作为对未来社会审美观念和规范的影响和辐射，还应该让学生扩大对业已发生的对人的存在和发展具有积极价值的近现代艺术现象和作品的认同感。中国内地的美术课程及其教科书所反映出来的实际，表明我们已经承认了一些近现代美术作品所表现出来的审美观念和趣味的变化，换句话说，中国主流的美术课程观念已经承认了近现代美术所创造的审美观念和规范。

发展则意味着我们必须立足于我们所生活的时代，为人类的历史作出属于我们时代并能运用于未来的新的贡献，这些新的贡献包括新的观念、形式、方法和规范。在美术教育中，发展就意味着我们需要

充分激发学生的灵感和想象力，鼓励学生超越规范、大胆创造。

一个人的创新能力可以体现在两个方面，也即创新意识和创造方法。所谓创新意识，通俗的表述是我们做任何事情都应该思考如何与众不同，而且这种与众不同不是唱对台戏式的故意反叛，而是在结果和效益上要比既有的更好，形式上更具有新颖性。这种意识如果形成，将影响到学生未来的生活和工作，这就是罗恩菲德所说的："艺术教育的目标是使人在创造的过程中，变得更富创造力，而不管这种创造力施用于何处。假如孩子长大了，而由他的美感经验获得较高的创造力，并将之应用于生活和职业，那么艺术教育的一个重要目标就已达成。"[2]

创新能力的培养在美术教育中则可以在不同的课程领域中进行，具体可以从绘画、设计和鉴赏等方面加以实施。

在绘画课程中，如何培养学生的创新能力呢？除了鼓励学生在进行表现时，充分地发挥想象力，营造奇异的情景，大胆地表现自己的情感和思想之外，还可以在形式上有所探索。我们知道，儿童绘画的发展会从涂鸦阶段进入到图式阶段，所谓图式就是用一种比较概念化的图形表示一些客观的事物，关于图式的由来虽然有不同的看法，但模仿应该说是一个非常重要的途径，这些模仿针对的是儿童图书、同伴的图式和教师的图式。进入到写实后，绘画对儿童而言是一种再现，即追求逼真地再现事物。模仿依然是重要的手段，但这种模仿针对的是客观现实。如果模仿针对的是共同的客观对象，那么其创造性和个性的突显会存在一定的限度，因为模仿的是同一个标准——客观现实，就像所有写实主义画家之间的差别，比起现代主义画家之间的差别要小得多一样。经过对客观现实的模仿阶段之后，一些人会再次进入到一种新的图式阶段，用一种具有个性和独创性的图形表示事物和主观的思想与情感，甚至可以说是否具有这样一种能力，成为一个是否具有创造性和独树一帜的艺术家的标志。从形式语言的角度看，杰出的艺术家一般是能够创造新的图式的人，在现代艺术中尤其如此，如马蒂斯、毕加索、亨利·摩尔等。

基础教育中的美术教育自然不是以培养艺术家为目的，甚至学生也难以达到创造一种新图式的高度，但在这一过程中，我们仍旧可以鼓励学生在发展方面产生一些加速的效果。在图式期的儿童会以模仿图式来加以表示，因此应该采取一些措施避免他们对邻座同学和教师提供的图式的简单模仿，这样会造成他们思维的惰性。应该推进他们对客观事物的模仿，因为这种模仿可以刺激他们的观察、选择和组织能力的发展，或者说是智力的发展，甚至也是创新能力的发展。在进入到写实期之后，应该鼓励学生开始选择具有自己特征的表现方法，或者开始进入到一种向准图式化的转化。在整个过程中，始终鼓励学生自主观察、思维、选择、组织，与同学和其他人拉开距离是绘画教学中培养学生创新能力的关键。

设计教学在培养学生的创新能力方面可谓空间更大，不仅因为这种创新能力是一种艺术性的创新能力，而且更是与人类广泛的创新能力发生联系的一种创新能力。设计是人所独有的构想能力的体现，也是人类造物活动不可或缺的环节。我们知道，人类的一切有意识的活动都可以分成两个阶段，即构想阶段和实施阶段，用美术（美术教育中作为学科门类的概念）的术语来表示，即设计和工艺阶段。设计和工艺两个阶段都可以培养学生的创造力，但是由于设计属于构想阶段，所以更有助于培养学生的创新能力。在设计教学中培养学生创新能力的关键是以功能为思考的基点，以发散性思维为途径，综合考虑节俭、环境、人本等因素，寻找到最适当的形态、结构、色彩、材质、规格的组合，达到最佳功能的发挥。

2 ［美］罗恩菲德.创造与心智的成长[M].王德育译，长沙：湖南美术出版社，1993年4月.

在美术鉴赏教学中，培养学生的创新能力，必须鼓励学生独特的观察、独立的见解。对一些有"定论"的经典的作品，应该允许学生从自己的认识角度发表自己的看法，尤其需要鼓励学生大胆质疑，表达自己对某件作品的好恶。而对没有定论的现当代美术作品鉴赏，更能让学生在一种不确定的环境中，运用各种感官，利用知识储备，调动生活阅历，激活思维活动，对作品进行观察、分析、判断和评价，养成独立思考、不人云亦云的习惯和在不确定的环境中进行独立选择和判断的能力。

结　论

美术教育既能培养学生的审美能力，也能培养学生的创新能力，对这两种能力的培养是美术教育中的基本价值取向，也是教学的两种基本指向。但这两种能力并非完全统一的，甚至存在着一种对立性，或者说我们将社会普遍认同的审美观念和规范告诉学生什么东西是美的时候，可能压抑的正是创造性，而反过来我们鼓励学生大胆创造的时候，实际上又可能对社会普遍认同的审美观念和规范造成了破坏。尽管如此，我们仍可以找到它们之间的关联性，一方面我们可以将审美能力拓展为包括发现独特美的能力，另一方面通过创新被逐渐地认同，拓展我们的审美观念和规范。在一个社会中，继承与发展是必须面对的两大主题，只是有的社会更强调继承，有的社会更强调发展而已。因此，在美术教育中也需要通过对审美能力和创新能力的强调对应继承与发展两大主题。

总之，审美能力与创新能力是对立的，在某种意义上也是统一的，美术教育应该采取积极而有效的方式培养学生的这样两种能力。

艺术教育研究的科学与社会观点

香港教育学院体艺学系助理教授　刘仲严

摘　要

　　传统看待艺术和科学的观点多局限于：前者乃个人主观感受的形象化自我表现，后者乃经过对事物和物理世界的仔细观察，能作出客观分析、推论后所形成的理论，能对现象作出普遍诠释，使大众受惠。不论把艺术定性为主观还是客观，它们都有着相同特质，即两者都对世界现象以不同的方式作出响应、进行理解。艺术联结科学的讨论范畴可追溯到科学现象对艺术家创作的影响，而这些影响往往反映在科技对人类的冲击上，影响面广及日常生活、社会和文化。在此背景下，本文讨论的焦点是以视知觉(visual perception)与艺术的关联这一艺术与科学两者共同关注的问题为出发点，依此观点探讨艺术教育研究的科学与社会观点和问题。本文触及艺术教育研究的两个重要面——科学和社会学，旨在描绘及整理当前相关研究的理论发展图谱和脉络，借由问题的探讨，对中国艺术教育研究的理论基础发展作建议。

　　关键词：社会文化、科学、视知觉、艺术教育研究、艺术实践

绪　论

　　相信今天学术界对艺术与科学(包括自然和社会科学)之间仍抱持不能融为一谈的观点的人士只占少数。传统看待艺术和科学的观点多局限于：前者乃个人主观感受的形象化自我表现，后者乃经过对事物和物理世界的仔细观察，能作出客观分析、推论后所形成的理论，能对现象作出普遍诠释，使大众受惠。对于在艺术和科学上的主观主义或客观主义，或许我们暂且可以用启蒙运动所带来的理性主义和浪漫主义的迷人神秘色彩加以区分。更早之前的文艺复兴运动精神，对艺术、人文和宗教思想的影响无远弗届，它给予艺术一个宝贵机会以理性和感性相结合的方式去除中世纪人们以一元论来诠释形而下世界的无知。不论是主观主义还是客观主义的诠释方法，它们都具有相同特质，即两者都对世界现象以不同理论推演的方式作出响应，对意义进行理解。艺术联结科学的讨论范畴可追溯到科学现象对艺术家创作的影响，而这些影响往往反映在科技对人类的冲击上，影响面广及日常生活、社会和文化。比较鲜明的例子无疑是文艺复兴时期的科学及文化发展，以及后现代的艺术的多样化和数码化的表现风格。虽然文艺复兴带出了艺术与科学融合的思想，但自牛顿以后艺术与科学融合的发展并不那么明显。他把人重新定义为理性社会秩序中的一环，塑造了机械物理的世界观，自始艺术的感性面纱被理性逻辑区分出来。文艺复兴时期的艺术家普遍运用光学原理进行创作，他们透过镜片和镜像原理去把握透视和光影，企图以客观的方法对物象于二度空间的平面上作出三度空间的深度安排。后现代的艺术家们对此更加发扬光大，更视科技为日常生活的当然产物，社会和文化亦紧贴科技发展。比之文艺复兴时期各大师的严肃创

作态度，他们更加活泼自然，举凡视觉产品如3D动画、电影、多媒体艺术，甚至网上游戏等，亦更趋人性化、生活化，形式多样而丰富。虽然科学对艺术的影响极深且广，本文讨论的焦点是以视知觉(visual perception)与艺术的关联这一艺术与科学两者共同关注的问题为出发点，下文将依此观点探讨艺术教育研究的科学与社会观点和问题。本文触及艺术教育研究的二个重要面向——科学和社会学，旨在描绘及整理当前相关研究的理论发展图谱和脉络，借由问题的探讨，对中国艺术教育研究的理论基础发展作建议。

视知觉乃科技与社会文化情境产物

从视知觉的观点看，艺术与科学同样着眼于理解世界的推论方式(虽然艺术知觉也具有感性认知的一面)，此观点正好联结艺术与科学的主观性和客观性，打破两者二元分立的偏见。当中两者能得以结合最强有力的理由是：因所有思考亦必须依赖形象使之成形，故两者同样包括对特定研究问题的提问(questioning)、对不论是艺术作品或自然现象都尝试作出测试(testing)，而两者亦涉及诠释(interpretation)的问题(Campbell, 2004)。Campbell(2004)认为，艺术特别是视觉艺术，它在视知觉的领域里主要可被定义为观看和感受两方面，而艺术家所投注的精力往往只在其心眼上。然而，艺术与科学同样具有改变社会文化的功用，故它亦是社会文化情境的产物。亦有内地论文指出科学与艺术二者所具备的辩证特性(杨诚德，2001)以及两者之间的相融性其来有自，诞生于古希腊时代(陈旭升，2003)。就艺术研究而言，艺术和科学的结合更可成为一种兼具感性与理性，并且相互结合的有力研究工具，事实上这种研究工具的运用在视知觉范畴的研究更能彰显。

把视知觉放置在艺术和科学里，它就同时兼具艺术性与科学性两大特质。西方现代艺术的发展可以印证这一想法，如：印象主义者受到工业革命时期科学观点(特别是色光理论)的影响，在描绘对象时以去除物象轮廓线和改以色彩捕捉光影的处理手法为主；新印象主义者采用更激进的方法，尽量使用原色色点和色块进行创作；毕加索的立体主义绘画继承塞尚对静物、风景和人物的空间探索，把文艺复兴以来的大气透视空间的表现方法彻底打破；之后的未来主义更在立体主义的基础上加入时间、速度和动感元素。上述例子均说明了一个事实，就是艺术发展的本身均与当时的科技发展情况和社会文化情境关系密切。除了视知觉的艺术与科学的社会文化诠释外，视觉思维(visual thinking)和解难(problemsolving)对于高质量的艺术与科学教育亦相当重要(Campbell, 2004)。

艺术与科学皆可激发人类的奇想，牵动人类对世界探索的神经，替人类带来无数惊喜以及精神上的满足。基于此，艺术与科学之间的距离更为接近。在一些科学家的手稿日志中，他们往往强调幻想力对科学发展的重要性，因为它可把问题和概念以视觉方式呈现于眼前，同时亦可把难以想象的新意念以天马行空的想象力激发出来(Campbell, 2004)。创造力更被视为沿自于对未知事物的发现，并对此产生洞见、开发技能和发挥意念。

在认知理论里，特别是多元智慧理论，指出一向认为强调专业领域的观念构成会联结到专门范畴的观点有待商榷，也就是单一的学习范畴不会影响到别的范畴的说法甚具争议性(Gardner, 1983, 1993)。这些问题正突显出智能模式具有某种超学科(trans-disciplinary)的特殊性质。一项显著而有趣的研究似乎证明了这种关联性：Root-Bernstein (2001; Root-Bernstein, M. & Garnier, 1995) 在研究音乐与科学的创造思考时称这种特质为相关的天赋能力 (correlative talents)，亦即创造性思维本身具有可转移的特性。他以40位同时身兼作曲家的科学家为例，直接指出这些科学家在不同领域或范畴里所展

现的不同技能，在相关天赋能力的观点下可被解读为技能与形式模式、认知模式、动觉能力、想象力、美学的敏锐、类推和分析能力的统整与联系(Root-Bernstein, 1985, 1995)。然而在80年代，比较音乐和视觉艺术，这种创造性思维更被相信能透过声音作理性与感性兼备的分析和传达，而音乐比之视觉则被相信为更显著的认知模式(Levarie, 1980; Root-Bernstein, 1989)；事实上，更早之前更有研究者指出音乐家和数学家在感觉和思考梦想与生活实践上的一体两面性质(Hadamard, 1945)。虽然有关视觉和音乐在认知上的比较并非本文讨论的焦点，但笔者更关心的是这些艺术例子提供了一个怎么样的蓝图和思路，供艺术教育研究的科学和社会学作考照。

视觉思维与艺术理解

哈佛大学教育研究所发展的"零计划(Project Zero)"里的艺术思维计划(Artful Thinking Program)，是一项帮助学生借着观看艺术作品进行如何思考的计划(Tishman & Palmer, 2006)。背后理念来自于思考乃教育重要的一环且是可以教授的。把思考置放于学习历程，主要可分为理性分析技能和解难能力等重要共通能力。该计划的重点在六种窥探艺术的假设项目上，即提问和探究、观察和描述、理据分析、开拓观点、比较和联系，以及发现事物的复杂性。由此观之，这些理解艺术的方向，事实上在一定程度上也和研究社会和人文学科的方向一致。上述提及的研究方法，对艺术来说并不陌生。由于一般人都只重视艺术成果(视觉现象和产品)，较忽视形成批判性思考的过程，会使人觉得艺术的思考并不如社会或人文学科的思考来得客观和条理，使得艺术的思维发展过程的重要性被刻意降低。

在一项前后控制组的实验里，结合晤谈方式对视觉思维联网(visual thinking networking)进行研究，目的在于测试新时代知识呈现和后设认知学习策略(metacognitive learning strategies)的效能(Longo, Anderson, & Wicht, 2002)。研究有助于我们了解外在世界图像的建立、储存和从记忆里唤起新知认识的观念和构成的方法。该研究的情境和学习科学思维有关，研究发现当学生以黑色笔或颜色铅笔绘图，所绘的图像会自然地含有字词和形象元素，并以线条和其他呈现方式来表现知识的关系。图像与文字的联结所展示的是复杂的视觉思维活动图谱，两种不同元素的结合似乎并未发生难以融合的情况。这项实验的结果与心智与语言的结合对认知的理解方法作出了具体的响应，解答了视觉如何联结语言作出表达的模型结构之谜(Damasio, 1989)。

虽然上述所举出的例子都指出视觉思维与理解艺术的重要关系，亦点出了认知与理解的意义建构关系，但在现存建构主义理论里，研究的焦点并非直接地针对视觉思考或教授解难的方法上(Wilson, 1996)。诚然，视觉思维并非以线性(non-linear)方式呈现，当进行视觉思维时，通常会以图形、图表、图像或模型方式呈现；故此对学生而言，他们更需要具备以视觉呈现的方式去思考及解难(Plough, 2004)。Olson(1992)宣称视觉思维乃透过影像代替文字处理信息的过程；纵然如此，以文字和影像相结合的方式来理解知识，可能会达到相得益彰的效果，甚至更能增强记忆(Paivic, 1971, 1990)。而当以视觉方式理解事物时，脑部活动反应则显得更强(Marsano, Pickering & Pollock, 2001)。此外，当学生具备高水平的视觉能力时，往往在解难和道行复杂思考上成绩更为显著(Plough, 2004)。

艺术实践研究的观点

上述内容较当代的视觉和认知理论，在一定程度上替视知觉的研究打下了更扎实的理论基础。事

实上，这些理论都能印证脑相容理论(brain compatible theory)所提出的学习认知理论，例如Caine与Caine(1994)的认知区块图谱理论。回到视觉艺术的教育，近年有越来越多的研究高举为艺术本位研究(art-based research)。Barone与Eisner(1997; Eisner, 1993)和Sullivan(2007, 2005, 2006)等人是倡导艺术本位研究的重要学者之一，他们均确立了艺术本位研究的基础，当中最重要者乃理解视觉艺术是如何制订的研究(Sullivan, 2005)。把艺术作为研究的焦点，相信可以突显艺术教育文献的重要贡献(Sullivan, 2001)；对其理论假设是：只有把艺术本位研究放在教育实践之中，才能把作为创意的重要形式和智能探究的视觉艺术逐渐地得以建立。遗憾的是，虽然创造力被视作视觉艺术最重要的贡献之一，但一直以来并未被视为理解和知认探究里智能价值的依据(Garoian, 2006)。

在此背景下，艺术本位研究提供了深入理解艺术价值的方向，也就是提供了研究的方法论(methodology)基础。于是，艺术家本身成为理论家(artist-as theorist)，使艺术实践得以理论化(Sullivan, 2005)。这种研究方法具有认知和转移新知的特性，平衡了视觉艺术和科学研究的诠释。加之，它亦有科学研究的面貌，例如假设、试验历程，以及对理解现象和事物的复杂性等，故艺术本位研究等同于科学研究。对Sullivan(2006)而言，他认为艺术实践乃创造和人类的批判形式，这些均能使研究概念化。艺术本位研究和传统研究亦有共同之处：即研究活化了创造力和判批性，突显想象力和智慧的复杂形式。

现阶段艺术本位研究的发展，衍生出不同的学术名称，如：Barone与Eisner(1997)的艺术本位教育研究(art-based educational research)；Cole、Neilson、Knowles及Luciani(2004)的艺术认识研究(arts-informed research)；Irwin和de Cosson (2004)的"A/R/Tography"[他们强调应用创造历程作为研究基础，当中可包括对认知建构的存在经验、主观性和记忆，如Mitchell, Weber和Reilly-Scanlon(2005)的见解相似]。强调自我研究在艺术本位研究中的重要性，以Candlin(2000)和Frayling(1997)的实践本位研究(practice-based或practice-led research)。不论使用何种专门术语，都关注以艺术作为研究的核心概念。这些艺术本位的研究者大多拥有共同的研究偏好，即致力研究艺术在学校教育情境中对教学改善的重要性。他们关心小区和文化，着重艺术实践。事实上，重现艺术的实践在英国其来有自，文献可追溯至1970到80年代(Sullivan, 2006)。

这些艺术本位研究者尝试发问相同的问题，那就是艺术的形式是否可用作教育探究的基础？其答案是肯定的，理由是一般教育研究与科学研究所借用的研究方法事实上具有一定的局限性，不一定能够找出人类学习的复杂性，故艺术本位研究可以寻求开拓研究方法的视野。当艺术作为一种研究基础时，不可避免地会检视研究中相当重要的信度与效度问题。批评者批判艺术本位研究难以在学术界接受其认受性；基于此，艺术本位的研究更有必要扩大工作室艺术(studio art)实践的理论层次 (Sullivan, 2006)。Barone和Eisner(1997)曾比较和区分艺术本位研究与科学本位研究，强调前者能对教育现象提供显著的差异审视角度。他们更认为艺术本位研究是以跨学科的取向来对教育议题提出新的观点。尽管艺术本位研究具有理据上的支持，但亦有受到批评之处。Sullivan(2006)批评Eisner等人虽有大力提出以艺术作为教育改变的方法，但却局限于在社会科学研究的范畴，而其分析及归纳的质性研究方法却与现代主义的形式主义美学结合，作为研究的设计基础。他们的研究假设只着眼于能借由感觉和知觉分析来揭示现象的相关质量，但是研究终难免跌进现代主义的艺术观念里，因此与研究本身所注重的对知识本质的探究和新知的希冀的研究精神相违背。

另一方面，艺术家长久以来被认为是对理论的探求甚为缺乏，只着眼于幻想力和创造力的投入，更有人认为艺术充其量只是除形式以外别无其他的想法，而事实却恰恰相反，艺术家是有深度的思想家

(Sullivan, 2006)。Sullivan (2006)以在媒介里思考、在语言里思考和在情境里思考来描述艺术本位的特性，指出三者同时具有创造性和批判性内涵，这对研究精神而言相当重要。这种研究方法的特色，能借由媒介的试验步骤展示知识，恰恰与以观察为主的传统经验主义的研究相同。基于艺术本位研究着重诠译，所得到的知识不只是个人的，因而同样亦可使得大众受惠，对社会作出改变。艺术家借由研究把心和眼所感所见以诠译方法作出生态联结，把感觉和知觉作具厚度质感的陈述，呼应后现代主义者艺术为一开放的视觉文本，观者可作出符码编辑解构和诠释。同样，艺术本位的研究对艺术家和作品亦相当重视上述观点。Sullivan(2006)认为艺术本位研究的另一理据为：艺术作品长久以来都是社会和政治活动的工具，故此批判精神事实上是西方哲学获取知识和思考的重要方法。他把批判思考放在工作室为主的探究情境里，研究的焦点在视觉影像的理论与实践。就艺术实践的观点，他指出艺术本位研究对艺术家和艺术教育家都有所帮助，如艺术家可在透过艺术创作的学习历程中作提出争论，而艺术教育家可以理解学习影像制作的主要动机(Marshall, 2007)。

问题与方向

总结艺术本位研究，不论是工作室本位或实践本位作为探究的重要元素，皆可分为工作重实践和视觉影像(Marshall, 2007; Sullivan 2004, 2005, 2006)。其研究的理论基础与建构主义相符，强调艺术家对实践的反思，并以视觉影像的展现方式来建构意义(Efland, 2002; Gary & Malins, 2004)。艺术本位连结科学与社会观点，视艺术实践为研究(art practice as research)的主体，把视觉影像视为研究焦点，探究其背后视觉经验的本质。探知这种本质的精神，对理解当代世界十分重要，因它扮演型塑当代世界意识的角色(Elkin, 2003; Levin, 1993; Macleod & Holdridge, 2006)。艺术教育研究可转化观念和知识，对学校教育的意义重大，研究当中有不少理据倚靠社会和科学的审视观点作出论述，研究结果更具体地反映在对视觉影像的认知层面上。Marshall(2007)提出了三种艺术实践作为研究对艺术教育的贡献：（1）它可开拓视觉素养(visual literacy)的观念；（2）它赋予一个崭新的理解艺术史的视角；（3）它对视觉思维和在研究里的视觉影像的角色提出一种整合的本质关注。

回顾视知觉研究在艺术教育的关联和发展，自60年代由Arnheim(1969)对视觉经验和视觉思维的视觉、知觉和心理关联开始，经过80年代Gardner(1983)的空间智慧(spatial intelligence)的思考方向自进，研究方向大大拓展为一种整合涵盖应用和科学的研究，而艺术教育研究本身亦被相信能带来多种处益。再回头看中国现阶段的情况，虽然中国现时对上述课题仍缺乏广泛的学术讨论，但相信把艺术研究社会和科学化可以使研究得以扎根。正如Eisner(2006)所言，对艺术本位研究在未来仍存在多种挑战，例如现今大学院校对此种研究的态度和研究的质量。诚然，在中国可能更重要的问题在于自改革开放以来强调单纯视觉作品的展示，而忽略创造性思维和意义的诠释训练，这点尤其重要，亦是一向习惯以批判思考为主的西方教育所难以理解之处。

鉴此，在实践的层面上，笔者建议中国艺术教育研究在面向社会和科学观点时可分阶段进行。首先，可以在全国重点大学试行三至五年的先导计划，邀请学者指导研究生和导师，同时亦可授课，讲解艺术教育专题研究。第二，透过研究生和教授交换计划的方式与国外及港台大学展开合作和交流。此外，亦可在研究上进行合作共同研究计划。在艺术圈和艺术教育圈里，亦要加强和教育研究精神，使人明白研究不但对艺术界有好处，甚至是可使社会受惠。最后，Eisner(2006)提出一个有趣的提问：艺术本位研究有将来吗？他的答案是只要在一定的条件下是肯定的。然而，即使是美国社会，对此仍有不少

学术上的争论，相信对中国社会而言，仍有一段时间去摸索。

参考文献

中文部分

陈旭升. 科学与艺术思维方式比较研究[J]. 自然杂志，2003年2期，p8-14.

杨诚德. 论科学教育与艺术教育的统一[J]. 临沂师范学院学报，2001年3期，p15-18.

英文部分

Barone, T. (2001). Science art and the predispositions of educational researchers. Educational Researcher, 30(7), 24-28.

Barone, T., & Eisner, E. W. (1997). Arts-based Educational Research. In R. M. Jaeger (Ed.), Complementary methods for research in education (2nd ed.), (pp. 73-116). Washington, DC: American Educational Research Association.

Caine, R., & Caine, G. (1994). Making connections: Teaching and the human brain. New York: Innovation Learning Publications.

Candlin, F. (2000). Practice-based doctorates and questions of academic legitimacy. Journal of Art and Desigh Education, 19(1), 96-101.

Campbell, P. (2004). Seeing and seeing: Visual perception in art and science. Physics Education, 39(6), 473-479.

Cole, A. L., Neilson, L., Knowles, J. G., & Luciani, T. (2004). Provoked by art: Theorizing arts-informed research. Halifax, Nova Scotia: Backalong Books.

Damasio, A. R. (1989). Concepts in the brain. Mind and Language, 4(182), 24-28.

Efland, A. (2002). Art and cognition: Integration the visual arts in the curriculum. New York: Teachers Collage Press.

Eisner, E. W. (1993). Forms of understanding and the future of educational research. Educational Researcher, 22(7), 5-11.

Eisner, E. (2006). Does arts-based research have a future? Studies in Art Education, 48(1), 9-18.

Elkins, J. (2003). Visual studies: A skeptical introduction. New York: Routledge.

Frayling, C. (1997). Practice-based doctorates in the creative and performing arts and design. Lichfield, UK: UK.

Garcian, C. (2006). Arts practice as research: Inquiry in the visual arts. Studies in Art Education, 48(1), 108-112.

Gardner, H. (1993). Creating minds. New York: Basic Books.

Gardner, H. (1983). Frames of mind: Multiple intelligences. New York: Basic Books.

Gray, C., & Malins, J. (2004). Visualizing research: A guide to the research process in art and design. Burlington, VT: Ashgate.

Hadamard, J. (1945). The psychology of invention in the mathematical field. Princeton, NJ: Princeton University Press.

Irwin, R., & de Cosson, A. (Eds.). (2004). A/R/Tography: Rendering self-through ans-based lining

enquiring. Vancouver, BC: Pacific Educational Press.

Levarie, S. (1980). Music as a structural model. Social and Biological Structures, 3, 237-245.

Levin, D. (1993). Introduction. In D. Levin (Ed.), Modernity and the hegemony of vision (pp. 1-29). Berkeley, CA: University of California.

Longo, P. J., Anderson, O. R., Wicht, P. (2002). Visual thinking networking promotes problem solving achievement for 9th grade eight science students. Electronic Journal of Science Education, 7(1), 1-51.

Macleod, K., & Holdridge, L. (2006). Thinking through art: Reflections on art as research. London: Routledge.

Marsano, R., Pickering, D., & Pollock, J. (2001). Classroom instruction that works: Research-based strategies for increasing student achievement, ASCD. Alexandria, VA: McREL.

Marshall, J. (2007). Image as insight: Visual images in practice-based research. Studies in Art Education, 49(1). 23-41.

Mitchell, C., Weber, C., & O' Reilly-Scanlon, K. (Eds.) (2005). Who do we think we are? Methodologies for self-study. New York: Routledge.

Olson, J. (1992). Envisioning writing. Portsmouth, NH: Heinemann

Paivio, A. (1971). Imagery and verbal processes. New York: Halt, Rinehart & Winston.

Paivio, A. (1990). Mental representations: A dual coding approach. New York: Oxford University Press.

Plough, J. M. (2004). Students using visual thinking to learn science in a web-based environment. Ph.D. thesis (unpublished). Drexel University.

Root-Bernstein, R. S. (1989). Discovering. Cambridge, MA: Harvard University Press.

Root-Bernstein, R. S. (1985). Visual thinking: The art of imagining reality. Transaction of the American Philosophical Society, 75, 50-67.

Root-Bernstein, R. S., Root-Bernstein, M., & Garnier, H. (1995). Correlations between avocations and professional success of 40 scientists of the eiduson study. Journal of Creativity Research, 8, 115-137.

Root-Bernstein, R. S. (2001). Music, creativity and scientific thinking. Leonard, 34(1), 63-68.

Sullivan, G. (2001). Artistic thinking as transcognitive practice: A reconciliation of the process-product reconciliation, Visual Arts Research, 27(1), 2-12.

Sullivan, G. (2004). Studio art as research practice. In E.W. Eisner of M. D. Day (Eds.), Handbook of research and policy in art education (pp. 795-814). Mahwah, MJ: Lawrance Erlbaum Association.

Sullivan, G. (2005). Art practice as research: Inquiry in the visual arts. Thousand Oaks, CA: Sage.

Sullivan, G. (2006). Research acts in art practice. Studies in Art Education, 48(1), 19-30.

Tishman, S., & Palmer. P. (2006). Artful thinking: Stronger thinking and learning through the power of art. Final report submitted to Traverse area public schools. Cambridge, MA: Harvard Graduate School of Education.

Wilson, B. (1996). Constructivist learning environments. Englewood, cliffs, NJ: Educational Technology Publications.

对1923年中小学图画课程纲要的研究与思考

上海师范大学教育学院　　胡知凡

摘　要

1922年新学制和课程改革，是中国近代教育史上一次承上启下的教育改革。当时制定的中小学图画课程纲要在中国中小学美术教育史上具有里程碑的意义。它形成了以美育为主要目标的美术教育，拓展了美术学科的学习内容，并促进了当时中小学美术教科书的革新。同时，还留给我们很多问题的思考，如：如何在吸取西方先进教育理念的同时，能够根据国情把西方的理念本土化的问题；如何既考虑到学生画画的兴趣，又要顾及到学生绘画技能习得的问题；以及随着社会和科学技术的不断发展，今天中小学美术课到底应该让学生学些什么内容的问题等。

关键词： 新学制　课程改革　中小学图画课程纲要

一、1922年新学制和课程改革的起因

1923年中小学图画课程纲要，是在1922年新学制和课程改革精神指导之下制定出来的。因此，要研究1923年中小学图画课程纲要，必然要对1922年新学制和课程改革起因做一点回顾。当时，新学制和课程改革与民国初期政治背景有着直接的关系。

1912年元旦，"中华民国"诞生，标志着中国在政治制度上由封建帝制到民主共和制的历史性巨变。政治变革的胜利，推动了教育改革的步伐。1912年9月3日，教育部颁布了民国第一个《学校系统令》，史称"壬子学制"。

壬子学制在实践过程中暴露了一系列问题。尤其是袁世凯就任中华民国临时大总统、正式大总统之后，为否定辛亥革命，恢复中国旧秩序，在下令解散国会、撤销宪法会议、解散国民党、实行军阀官僚独裁统治并妄图称帝的同时，大肆进行文化教育领域的封建复辟活动。1913年6月，袁世凯向全国发布《通令尊崇孔圣文》和《注重德育整饬学风令》，要求"以孔子为国教"，"中小学校课读全经"等。1913年9月17日，袁世凯通电各省定孔子诞辰为"圣节"，命令学校恢复祀孔典礼。同年10月，还在《宪法草案》（《天坛宪章》）中明文规定："国民教育以孔子之道为修身大本。"从根本大法上否定民主主义的国民教育。

民国初期政治上的倒行逆施与封建复辟，使中国人民逐渐认识到，社会变革不仅是政治制度的革新，更必须进行深层的文化改造。1915年9月，以陈独秀等人为代表的激进民主主义者，创办《青年杂志》（次年改名《新青年》），发动了一场新文化运动。新文化运动高扬民主与科举两面旗帜，在社会各个方面尤其教育界引起巨大反响。新文化运动时期，中国教育界出现了一股学习西方教育的热潮，学习的重点由日本、德国转向美国。新文化运动前后，一批美国自由主义、实用主义教育家，如杜威、孟

禄等联袂访华，在中国各地宣传他们的思想主张，产生了很大的社会影响。与此同时，西方教育理论、教育方法、教育制度、教育模式也被大量引进。1919年，北京爆发了五四运动，以反帝反封建的斗争精神唤起了中华民族的大觉醒。

在新文化运动和五四运动的推动下，全国上下要求改革和发展教育的呼声一浪高过一浪。1921年10月，第七届全国教育会联合会在广州举行，17个省区35名代表与会。大会共收到粤、黑、陇、浙、赣、晋、奉天、闽、滇10省区教育会提交的学制系统改革草案，分别就幼儿教育、初等教育、义务教育、中等教育、职业教育、师范教育、高等教育、研究院等议题进行了讨论。后在广东省提案的基础上，形成了1921年学制系统草案，史称"辛酉学制"。1922年，教育部召开学制会议，重新修订学制，同年11月，第八届全国教育会联合会在济南进行最后修订，以当时"中华民国"大总统黎元洪名义正式颁行"学校系统改革案"，史称"壬戌学制"，也称"新学制"。当时，新学制改革提出了七项指导原则：（一）适应社会进化之需要；（二）发挥平民教育精神；（三）谋个性之发展；（四）注意国民经济力；（五）注意生活教育；（六）使教育易于普及；（七）多留各地方伸缩余地。

在进行学制改革的同时，一些省份向全国教育联合会提出了改革中小学课程的提案。为此，1922年10月全国教育联合会在济南专门组织了一个"新学制课程标准起草委员会"。1923年4月和6月，新学制课程标准起草委员会在上海召开会议，制定了小学和初中课程纲要以及高中课程总纲，最后颁布了"新学制课程标准纲要"。自此，1922年的学制改革和课程改革在全国范围内展开。

二、中小学图画课程纲要的制定和颁布

在新学制和课程改革精神的指导之下，1923年由宗亮寰先生负责起草《新学制课程纲要小学形象艺术课程纲要》，由熊翥高先生负责起草《新学制课程纲要小学工用艺术课程纲要》；由刘海粟、何元、俞寄凡、刘质平等先生负责起草《新学制课程纲要初级中学图画课程纲要》，以及供男女生不同学习要求和内容的《新学制课程纲要初级中学手工课程纲要》，并经全国教育会联合委员会复订、颁布。当时，小学阶段之所以把"美术"课程改为"形象艺术"课程，据宗亮寰先生的回忆：

形象艺术这个名称，向来不甚流行，为什么新学制的课程中要用这个名称呢？其中却有一段历史：我国在新学制没有颁布之前，小学各科都照民五（1916年）所颁小学校令设置；术科中有手工，图画……等科，大致与日本的小学科目相仿，到民七（1918年）以后，有许多注意研究的小学，觉得从前的分科方法不甚精密，图画手工两科的性质不同，而材料往往划分错误。如剪纸贴纸，并不含工艺性质，却归入手工科中；工作画与工艺品有直接关系，却归入图画科中。如果这两科由一个教师担任，固然没有大妨碍；如果不是一个教师，就有互相隔膜的弊病。于是参照美国小学方法，依材料的性质划分为"美术"、"工艺"两科，内容也比从前扩充了许多。到民十一（1922年）新学制课程起草委员会成立，经过许多人的讨论，觉得"美术"这个名称，范围太大，就把它改称为"形象艺术"。同时把"工艺"也改称"工用艺术"。[1]

可见，当时是出于对图画与手工分科方法不甚精密，以及"美术"名称范围太大，然后经过新学制课程起草委员会讨论后，才决定把小学"美术"、"工艺"两科改为"形象艺术"与"工用艺术"的。本文限于篇幅，主要阐述新学制和课程改革对图画学科的影响。1923年颁布的新学制中小学图画课程纲要，笔者以为在中国近现代中小学美术教育史上是具有里程碑意义的，其特点可以归结为以下几方面：

（一）形成了以美育为主要目标的美术教育

众所周知，1904年晚清政府颁布的《奏定学堂章程》，是在当时列强入侵，西方工业文明隆隆推进，中国与西方科学技术、教育上形成巨大反差，以及日本明治维新在工业、教育等方面取得了成功等各种历史背景的刺激之下制定出来的。因此，当时小学、中学图画课程的培养目标是："练习手眼，以养成其见物留心，记其实像之性情"；"以备他日绘地图、机器图，及讲求各项实业之初基"。也就是说，当时的中小学美术教育主要是以培养国家急需的实用专门技术之人才为目的，是为适应工业化、商业化社会的需要而开设的。

民国建立以后，1912年颁布的《小学校教则及课程表》、《中学校令施行规则》中，对图画课程的培养目标，开始有了变化，分别提出，除学习美术方面的技能外，还"兼以养其美感"、"涵养美感"的要求。

1923年颁布的新学制中小学图画课程纲要，在培养目标上明确地提出："增进美的欣赏和识别的程度"，"增进鉴赏知识，使能领略一切的美；并涵养精神上的慰安愉快，以表现高尚人格"的要求，至此，这时期的美术教育，已从清末以培养实用人才为主要目标的美术教育，发展为以美育为主要目标的美术教育。宗亮寰先生认为：

旧时以练习技能为主要目的，涵养美感为次要目的，现在却把他掉过头来，对于涵养美感一层，格外注意；这并不是轻视技能的意思，实在是"儿童本位"、"生活中心"的教育所产生的结果。[2]

宗亮寰先生所讲的"儿童本位"、"生活中心"的教育，正是美国著名教育家杜威所倡导的儿童本位教育或"儿童中心论"、"教育即生活"教育思想的反映。杜威当时是应北京大学、江苏省教育会等单位的邀请来华讲学。杜威来到中国时恰值新文化运动进入高潮，五四运动爆发之际。中国正在发生的变革极大地影响了杜威对中国的认识，中国知识界对于西方现代文化和科学、民主思想如饥似渴，杜威的到来正逢其时。杜威于1919年5月1日自日本抵达上海，到1921年7月11日离开北京回国。在两年多时间里，他涉足直隶（今河北）、奉天（今辽宁）、山东、山西、江苏、江西、湖北、湖南、浙江、福建、广东等11个省，进行了70余场讲演。他以经验主义、实用主义哲学为基础，颠覆了19世纪赫尔巴特教育学影响下形成的学科中心、教师中心、课堂中心的教育模式，提出"儿童为中心"的理论，要求根据青少年生长的实际需要组织教学。他建立起学校与社会、学习与经验之间的密切联系，认为学校即社会，教育即生长、教育即适应，重视让学生在活动和游戏中、在做中学，自己去获得经验。强调学生的个人自由和完善的发展，注重学生的主动性和创造性；认为学校生活、组织管理形式和课程要适应社会的变化，反对学校在精神上对学生的压抑。杜威所倡导和推动的世界性教育改革运动"进步主义教育"，在中国教育界产生了巨大而深远的影响。

当时的新学制中小学图画课程纲要，除受到杜威的儿童中心论教育思想影响之外，还受到了蔡元培提倡美育主张的影响。早在民国建立之初，蔡元培先生出任第一任教育总长后，就立即着手对清末遗留的封建主义教育制度进行改革，并把美感教育列为国民教育五项宗旨之一。[3]之后，蔡元培先生陆续发表了许多有关美育方面的重要性演讲和文章，如1917年，蔡元培在北京大学当校长期间作的《以美育代替宗教》演说，以及1919年发表的《文化运动不要忘记了美育》等文章，都在当时产生了极大影响。因此，新学制中小学图画课程纲要中重视美育正是蔡元培先生美育主张的反映。

1923年新学制中小学图画课程的培养目标转变为以美育为主要目标的美术教育，其意义是重大的。自1929年至1948年，民国时期教育部先后修正、颁布过5次小学图画（美术）课程标准、6次初中图画

（美术）课程标准，以及4次高中图画（美术）课程标准，其间虽然对图画（美术）课程的名称经历了反复多次变更，但是以美育作为美术教育的主要培养目标始终没有得以改变。时至今日，审美教育仍旧是我国中小学美术教育主要培养任务之一。在1923年新学制中小学图画课程纲要影响之下，民国时期一些学者开始对美术学科的作用和目的进行了长期的研究和思考，取得了一些成绩，如1937年吴研因、吴增养先生就认为：小学美术科的教学目标可以归纳为以下三个方面：

1. 增进儿童美的欣赏的程度

美的欣赏，是美术教学的重要目标，我们不希望儿童个个成为美术家，但是要增进他们的欣赏程度。儿童有了美的欣赏能力，可以得到许多乐趣。

2. 陶冶美的发表力和创造力

儿童喜用图画发表自己的意思，但是他所画的东西，往往不合实际，不上轨道。美术教学，就是要依据儿童的这种天性，加以指导，以增进其发表的程度，并使其能自由创作，充分发挥其想象。从前小学的美术教学太重绘画的技能，未尝顾到发表力和创造力的培养，真是极大的错误，今后应竭力矫正。

3. 使儿童应用美术原则以求生活的美化

美术科教学，不但要养成儿童欣赏和发表的能力，并且要从欣赏和发表活动里，学习美术上的原则，更进而应用美术原则，以求生活的美化。譬如教室的布置，要怎样才美观？日常用具，要怎样陈设才是幽雅？这种装饰和布置的活动，与美术也很有关系，教学上也不能忽视的。[4]

还如，1948年温肇桐先生认为，美术教育具有三种效能，即消极的效能、积极的效能和终极的效能。其中消极的效能主要起调剂作用，包括：救济知识教育的侧重、矫正道德教育的偏失、消失人我之间的隔阂、消弭黩武主义的毒焰。积极的效能主要起陶冶作用，包括涵养趣味、陶冶美感、发展个性、启发创造、磨炼官能。终极的效能是达到生活的美化。[5]

可见，1923年新学制中小学图画课程纲要提出以美育为美术教育主要目标，进而引发的对美术学科教育目的的探讨与思考是不断在深化的，有许多论断至今还有值得学习和借鉴的价值。

（二）拓展了美术学科的学习内容

清末政府颁布的《奏定学堂章程》是引进日本教育的产物。当时，中小学图画科学习内容是直接引自日语的"自在画"与"用器画"。1905年秋，李叔同先生在日本东京撰写《图画修得法》中，曾对"自在画"与"用器画"作了解释，他说：

图画之种类至繁紊赜，匪一言所可殚。然以性质上言之，判图与画为两种，若建筑图、制作图、装饰图模样等。又不关于美术工艺上者，有地图、海图、见取图（即示意图）、测量图、解剖图等，皆谓之图，多假器械补助而成之。若画者，不以器械补助为主。今吾人所习见者，若额面（即带框的画）、若轴物、若画帖，皆普通画也。又以描写方法上言之，判为自在画与用器画两种。凡知觉与想象各种之形，假目力及手指之微妙以描写者，曰自在画。依器械之规矩而成者，曰用器画。[6]

按照李叔同先生解释，所谓自在画，主要包括临画、写生画、记忆画、想象画；所谓用器画，主要包括用仪器画平面几何图、投影图、机械图、建筑图、地图等。但是，根据1905年（光绪三十一年三月初四）《申报》刊登上海商务印书馆最新教科书介绍，这年上海商务印书馆出版了《习画帖》八册全，"是帖为初等小学堂第二年至第五年学生所用，由简而繁所绘皆常易见之物，用毛笔临写，计共八册，每册十图，每两星期临摹用，约半年毕一册。"可见，当时《习画帖》提供给学生的学习内容，还是以临摹为主。

1923年新学制小学形象艺术课程纲要改变了以往单一以临摹为主的学习方式，把图画科学习内容拓展为：欣赏、制作、研究三个方面。其中欣赏的内容，包括儿童作品、教师作品、艺术家作品、剪贴作品、雕塑作品的欣赏；陶器、瓷器、金属饰物、木器、竹器、漆器、丝织品等工艺美术作品的欣赏；东西方的建筑艺术欣赏；自然景观、动植物的欣赏等。制作的内容，其中"绘画"中包括意匠画、图案画、记忆画、写生画、临画、自由画等；另外还有"剪贴"与"塑造"，共计三种。研究，主要是让学生了解一些"美的法则"。

宗亮寰先生对欣赏的价值是这么认为的：

形象科的基本目的，不是要养成许多艺术家，而是要使儿童的情意通过绘画雕塑等艺术品和艺术品的对象，唤起儿童的"内在的美"，养成永久能享乐艺术的习惯。这种教育，在艺术的制作和研究过程中，固然也能收得相当的效果；但是最有效的，终要用欣赏的方法。因为欣赏纯粹是审美感情的活动，可以超脱利害的关系，破除物我的界限；使人的心与心相通，生命与生命相合，所谓"无往而不自得"的乐天态度，就要在这欣赏中养成。所以欣赏的过程，在艺术科中实占重要的位置。[7]

宗亮寰先生对制作的价值是这么认为的：

我们从形艺科的要旨上看来，所谓："启发儿童艺术的本性"，"陶冶美的发表和创造的能力"，不是单用欣赏所能见效，一定还要从制作中实现出来。要想发展儿童的个性，训练"脑"、"眼"、"手"三方联合运用的能力，那是非直接从事制作不可。就欣赏的实际上讲起来，也要有些基本的制作能力和经验，方能深切明了美术的精髓，和作家的人格。……我们对于欣赏的过程，固然认为很重要，但也认为制作为本科的中心，它的价值，在陶冶上在实用上早已为许多教育家所估定。[8]

宗亮寰先生对研究的价值是这么认为的：

要理解事物的真相，除观察以外，还要加研究的工夫。所谓研究，是要用科学方法从事物的分解综合各方面求出一个原理来。小学校的形艺科虽然用不到正则的研究，但要使儿童去了解"美"，创造"美"，享乐"美"，必须使他们了解美的法则，方可应用不尽。"美的法则"在欣赏制作的当儿，固然也可领略得到；但是欣赏制作中常常没有充分的工夫去从事研究；所以要把这"研究过程"另立一项，和欣赏制作相辅而行，一方面可以增进识别的程度，提高艺术的常识；一方面又可以帮助制作和欣赏更有进步。[9]

由此可见，1923年新学制小学形象艺术课程纲要，无论在学习内容方面还是在学习方式方面与清末、民国初期的课程纲要相比，明显有了巨大进步。

1923年新学制中小学图画课程纲要，对美术学科中的知识、技能都作了极为系统的安排。这是我国首次将西方美术教育中有关透视学、解剖学、色彩学、素描、图案画以及形式美的理论，引入到普通中小学校美术教学之中。根据1923年初级中学图画课程纲要的学习内容来看，当时主要让学生学习：

1. 透视知识，如地平线、主点、消点及远近与大小的法则、平行线的透视法则、成角透视法则。

2. 素描知识，如物体的明度、阴影，物体的面和质（粗、滑、透明、不透明）。

3. 色彩知识，如色相、色的饱和、色的明度、色的对比、色的调和、色的采集、色彩和感情等。

4. 人物画知识，如人体的比例、姿态、表情。

5. 图案画知识，如图案画的意义及种类、图案和工艺的关系。

6. 形式美的理论，如位置的美、方向的美、间隔的美、组合的美、背景的美、变化和统一。

7. 制图理论，如几何图的意义种类，制图上的规则。[10]

1923年新学制中小学图画课程纲要，为以后民国期间历次修正、颁布的中小学图画（美术）课程标

准奠定了基础，其中有关美术基础知识与基本技能，基本上都是沿用了这两个课程纲要的内容。甚至，中华人民共和国建立以后，历次颁布的中小学图画教学大纲中有关美术基础知识与基本技能的安排，也留有这两个课程纲要的痕迹。

1923年新学制中小学图画课程纲要之所以会取得如此的成绩，绝非偶然。正如俞寄凡先生的研究认为：

最近教育部颁行之课程标准，对小学美术科，有切实的改革，知顺应儿童之个性，陶冶其创造的发表力，以求其生活之美化，可说是深合美术教育原理之目标。在课程纲要中"把'欣赏'当做作业和教学之中心，是深合欧美日本小学美术教育之最近的情形。"[11]

俞寄凡先生所说的"深合欧美日本小学美术教育之最近的情形"，笔者根据资料研究认为，有如下一些情形对1923年中小学图画课程纲要的制订产生过重要的影响：

首先，1899年美国艺术教育家阿瑟·韦斯利·道出版了《构图》一书，书中提出三个基本设计要素：线条、明暗和色彩；以及构图的五个原则：对比、变化、从属、重复和对称。"这本书的再版工作一直持续到1940年才停止"，[12]可见此书在美国的影响之大。1904年日本的白滨徵留学美国，于1907年把阿瑟·韦斯利·道的形式美和构图理论引入日本。1910年，在白滨徵的指导下，日本文部省编写出版了日本现代艺术教育史上第一套具有现代意义的教科书。教科书中开始出现形式美的理论和有关构图方面的知识。[13]笔者根据宗亮寰先生《小学形象艺术科教学法》参考书目录，其中有白滨徵《小学图画教授法》一书。因此，阿瑟·韦斯利·道有关形式美和构图方面的理论，很可能是由日本传入我国，并在1923年新学制中小学图画课程纲要中反映出来。

其次，20世纪初，美国学校美术教学计划中已引入了美术鉴赏活动，美术课上出现了很多关于作品欣赏的内容，开始"比较注重培养学生对优秀的绘画艺术、精美的艺术构图和设计图案的欣赏能力"，[14]"学校美术教育的理由从培养为工业服务的美术技能转到让儿童培养鉴赏能力、体验美"[15]的方向发展。因此，1923年在新学制中小学图画课程纲要中把"欣赏"当做作业和教学之中心，也正是受美国这股思潮的影响。

第三，1919年，日本的山本鼎留学法国后回国，在日本倡导了自由画教育运动。山本鼎提倡的所谓"自由画"是指包括写生、记忆和想象在内的表现，即不包含临摹的儿童直接性的表现。山本鼎认为："与其给以范本，让孩子们模仿，不如让孩子们在'自然'中自由发挥，有所收获。"并认为："儿童在与'自然'的交流中直接产生绘画的愿望，并同时体验到审美的乐趣。而这实际上就是美的本质。"[16]山本鼎倡导的自由画教育运动，不仅影响了日本也影响到了我国。因此，也必然会对1923年新学制中小学图画课程纲要的制订产生影响。

从以上背景资料分析中可以看出，1923年新学制中小学图画课程纲要的制订，是吸纳了当时世界美术教育中最先进的理念和教育思想而形成的。它使中国中小学美术教育真正走向了具有现代意义的美术教育轨道。因此，1923年新学制中小学图画课程纲要的制订是划时代的，是具有里程碑意义的。

（三）促进了美术教科书的革新

根据由北京图书馆、人民教育出版社图书馆合编的《民国时期总书目·中小学教材》不完全统计：1905年至1908年清末时期编写的有关中小学图画课本有3套；1912年至1913年民国初年编写的图画课本有4套。笔者曾在上海图书馆见到一套1907年2月由商务印书馆编译所编著、上海商务印书馆发行的《新撰中学画学临本》，共有八册，第一册至第六册为铅笔画；第七、第八两册为水彩画。课本中所集材料包

括：器物、花卉、鸟兽、虫鱼、山水、小景等内容。虽然课本在编著时已注意到由简而繁，由易而难的编写原则，考虑到学生临画时循序渐进的学习过程。但是课本除图片之外，缺少了如何让教师对有关的美术基础理论与基本技能进行传授，缺少了如何调动学生的积极性来参与美术课程的学习。因此，当时的课本严格意义上来说还不能算作教科书，而只是供学生临摹的画帖或范本。

1922年，在新学制和课程改革精神的指导之下，当时的图画教科书开始突破传统编写方法，注意探讨、研究从儿童本位角度来编写教科书的问题。以1924年12月中华书局发行何元编著的《新中学图画课本》为例，其编辑大意："完全依照新学制初中图画课程标准纲要编辑"，课本分为四册，每册分十六课，每一学期用一册，提供新学制初中一二年级的学生用。在编写形式上，教材每一课是由"理论、观察及鉴赏、实习"三部分组成，"理论"主要是讲解美术的知识或技能；"观察及鉴赏"主要是提出观察和思考的要求；"实习"主要是针对作业所提出的要求。在编写内容方面，主要学习：透视、素描、图案、色彩、构图、人物等理论和画法。[17]如：

第三册第三课 色之调和、绘画模样
理论

色之调和　无论自在画、图案画，常因色彩配合的关系有调和与不调和之别。例如本课各图，从全体看，因右下方之图（月夜）色太浓重，稍有不调和之感，幸有中上方之图（鸡）之黑色橙色以补救之，尚无不愉快之感；又如中上方之鸡，背面的橙色是很重要，否则鸡冠上之红色，就有不调和之感。色之调和与否，关系图画之美丑颇大，学者须十分研究。

绘画模样　以通常之画，稍加变化，或竟不加变化直作装饰用者，叫做绘画模样。封面、陶器、漆器、广告等多应用之。描写之际，应注意其位置及大小式样；至描写的方法，与自在画完全相同。

观察及鉴赏

1、本课各图绘画模样画法的观察。

2、本课各图色彩调和与否的观察及各图优劣的批评。

实习

任意作一绘画模样或封面、广告等图案。（如导师另有指定之画题，则听导师之命）。画法先选定图案资料，次审定纸面位置，用铅笔作略稿，次计划所用彩色，末了用颜料涂画。

可见，此套教科书不仅有具体的教学内容，而且对教师如何教，学生如何学，也都提出了具体要求，与传统的编写方式有了明显变化。因此，此套教科书是目前我所见到的我国近代中小学美术教育史上最早的一套从内容到形式都比较完善的、具有现代意义的中学美术教科书。

此外，笔者还见到1934年由吴中望负责编写，商务印书馆发行，供高级小学校用的《复兴小学美术教科书》，共四册。此套教科书每册中都附有供学生欣赏的内容，其中包括：中国优秀建筑、中国石刻艺术（云冈石窟）、中国古代山水画的欣赏等；还有外国优秀建筑、古代埃及雕刻以及外国艺术家的绘画作品欣赏。其次，教科书中的学习方式以绘画为主，依次为剪贴、塑造等。学习的内容都是学生生活中常见的家禽、花鸟、动物、蔬果、人物、风景、交通工具等；图案画方面主要学习单独纹样、二方连续纹样、四方连续纹样等。第三，编写的方式，每册分为若干小单元，前后互相连贯，便于教学。除教材外，还编写了一套教参，详述各单元各种教材之性质及实施方法等，以供教师教学时参考用。

总之，在新学制和课程改革理念的指导之下，当时中小学美术教科书已注重从儿童本位角度来进行编写，注重通过美术教科书来增进学生对美术学习的兴趣，注意让学生通过图画学习来适应今后的工作和生活的需要，因此，这时期的中小学美术教科书与清末民国初期的画帖已有了本质上的区别。

三、留给我们的思考

1923年新学制中小学图画课程纲要对我国中小学美术教育的影响之大、之久，可以说是史无前例的，同时也留给了我们很多的思考：

杜威曾对当时中国的教育现状指出：

吾人试观中国的教育，实根源于日本，是直接模仿日本的教育，间接模仿德国的教育，而不懂得要确定一国教育的宗旨和制度，必须根据国家的情况，考察国民的需要，而精心定之。决不可不根据国情，不考察需要，而胡乱地仿效他国，这是没有不失败的。[18]

一国的教育决不可胡乱模仿别国。……我期望中国的教育家一方面实地研究本国本地的社会需要，一方面用西洋的学说作为一种参考材料，如此做法，方才可以造成一种中国现代的新教育。[19]

杜威提倡中国教育应根据国情和国民实际需要，不要简单、盲目地模仿外来的教育的观点，这对我们今天的中国教育改革也是有启示作用的。值得我们思考的是，如何在吸取西方先进的教育理念同时，能够根据国情把西方的理念本土化，这方面还有许多问题值得研究和探索。

宗亮寰先生认为：

自由画，近年来提倡者很多，理由是"小学图画应该以儿童为本位，尊重他的个性，使他自由发挥；所以教材的选择，也应该让儿童自己做主，不能由教师代为选定；因为成人所想象为儿童的境界，而在各个儿童却未必如此。我们只要使儿童能够自由取材，自由发挥描画能力，自然能够得到技能训练及和生活一致的效果。"杜威（Dewey）说："技艺必由自由想象力的表现而生出，且必在这想象力的表现之中而生长。"日本的山本鼎氏著有《自由画教育》一书，极力鼓吹自由画的价值，因此日本有儿童自由画协会的设立，曾经开过好多次儿童自由画展览会，着实有些惊人的成绩。不过我们知道，偏于一种方法总不免发生流弊，而且就经验看起来，自由画多用于低学年及各级优等儿童，可以说有利无弊，如果四年级以上的中等以下儿童常用就会发生材料枯窘和敷衍了事的弊病，图画的兴趣和技术知识，永远不能提高起来。[20]

宗亮寰先生针对当时受日本自由画教育运动的影响，绘画中由儿童自己取材，自由发挥描画的状况，认为绘画不能偏于一种方法，应既考虑到学生画画的兴趣，又要顾及到学生绘画技能习得的观点，至今在我们中小学的美术教育界也是值得深思的问题。

1923年新学制中小学图画课程纲要的制订距今已经整整85年了。当时纲要中所安排的美术知识与技能，影响了我们今天中小学美术课中所学习的内容。当今随着科学技术突飞猛进，世界美术无论其内涵与外延都在发生着深刻变化，社会对美术教育的要求也在发生着深刻变化，因此，我们有必要研究和探索。今天的中小学生美术课到底应该让我们的学生学习些什么？这也是值得我们深思的问题。

总之，以史为鉴是研究1923年中小学图画课程纲要的主要目的。希望通过对这段历史的研究，能给予我们今天的课程改革一点启示与借鉴，这是我所期望达到的目的。

注　释

1. 宗亮寰. 小学形象艺术科教学法. 商务印书馆，1930年，p6-7.

2. 宗亮寰. 小学形象艺术科教学法. 商务印书馆，1930年，p10.

3. 五项宗旨为"军国民教育、实利主义教育、公民道德教育、世界观教育、美感教育"。蔡元培. 对于新教育之意见. 教育杂志，1912年2月，第3卷第11期.

4. 吴研因、吴增养. 小学教材及教学法. 中华书局印行，1937年，p86-87.

5. 温肇桐. 国民教师应有的美术基础知识. 商务印书馆，1948年，p114-119.

6. 李叔同著. 行痴编. 李叔同谈艺. 陕西师范大学出版社，2007年，p20.

7. 宗亮寰. 小学形象艺术科教学法. 商务印书馆，1930年，p54.

8. 宗亮寰. 小学形象艺术科教学法. 商务印书馆，1930年，p66.

9. 宗亮寰. 小学形象艺术科教学法. 商务印书馆，1930年，p123-124.

10. 课程教材研究所编. 20世纪中国中小学课程标准·教学大纲汇编（音乐·美术·劳技卷）. 人民教育出版社，2001年，p196-198.

11. 俞寄凡编. 师范小丛书——小学美术教育. 商务印书馆，1934年.

12. 阿瑟·艾夫兰著. 邢莉、常宁生译. 西方艺术教育史. 四川人民出版社，2000年，p232.

13. Okazaki, Akio. The Two-way Street in the History of Americanand Japanese Art Education :Akira Shirahama and Arthur Wesley Dow。http://www.geijutsu.tsukuba.ac.jp/～artedu/ae_tsukuba/okazaki/001_08.html 2008年10月3日访问。

14. 阿瑟·艾夫兰著. 邢莉、常宁生译. 西方艺术教育史. 四川人民出版社，2000年，p227.

15. 艾略特·W·艾斯纳著. 张丹等译. 儿童的知觉与视觉的发展. 湖南美术出版社，1994年，p40.

16. 张小鹭著. 日本美术教育. 湖南美术出版社，1994年，p51.

17. 何元. 新中学图画课本，第三册. 中华书局印行，1918年.

18. 赵祥麟、王承绪编译. 平民主义的教育. 杜威教育论著选. 华东师范大学出版社，1981年，p439.

19. 赵祥麟、王承绪编译. 现代教育的趋势. 杜威教育论著选. 华东师范大学出版社，1981年，p443.

20. 宗亮寰. 小学形象艺术科教学法，商务印书馆，1930年，p106-107.

在美术教育中渗透人文关怀

上海师范大学美术学院　王大根

摘　要

美术教育是学校教育体系中使学生形成基本的美术素养，并以此完善学生的人格的学科。美术素养也就是一种"视觉读写能力"，具体包括"视觉识读能力"和"视觉表达能力"，并包含从中体现的情感、意志、态度、价值观等。教育以学生发展为本，美术教育也应该在课程中渗透人文关怀，一是通过美术教育让学生学会人文关怀，即学会关爱他人；二是在美术教育中渗透对学生的人文关怀，即关心学生的心灵和心理健康；三是用"爱"唤醒学生的自尊心、自信心，塑造学生健康的人格，最终实现"育人"的功能。

关键词：视觉文化　美术教育　人文关怀

一、关于美术教育

1. 美术

美术是作者为了表达自己的思想和情感或为了美化生活和环境，用一定物质材料和造型手段进行的创造性活动及其具有一定空间和审美价值的作品，且以此引发观者情感上的共鸣或省思。

"美术"已是个形态、门类和风格十分丰富多样的领域，决不能仅仅局限于写实性绘画等狭小的范围，而应该引入现代和后现代美术观，进入更广阔的创作领域。美术还因深受不同历史、地域、种族、信仰等文化传统的影响而形成了各种不同的创作观念。而且，进入后现代社会以来，艺术家不仅更关注运用象征、隐喻以及视觉化的手段通过美术作品（或活动）诠释各种社会思潮、社会现象，也更加重视通过观众的欣赏、交流、参与和互动产生社会影响。

2. 美术教育

进入视觉文化时代以来，随着全球经济一体化以及电脑网络技术的超速发展，图像、影视以及各种视觉艺术的方式已成为文化信息传播和交流的重要媒介，渗透于社会生活的方方面面。美术教育也应该是为了适应视觉文化时代的需求，培养全体学生美术素养的学科。

面对现实生活和学习中大量的视觉化信息，美术教育不再仅仅强调技法的熟练或对媒材的认知，转而重视现实生活事物与美术教育的关系，以及对各种视觉文化产物（艺术作品、图像、电影、电视，摄影、纪录片、广告、漫画、日常生活用品、服装时尚、都市景观等）的思考与解读，即"美术素养"。

"美术素养"首先是一种能面对视觉文化时代并与各种视觉文化产物对话的现代文化心态和意识，其次是一种能具体参与对话和交流的"视觉读写能力"，其中又包括"视觉识读能力"和"视觉

表达能力"。[1]

二、人文关怀

1. "人文"与"关怀"

2001年的《全日制义务教育美术课程标准》提出了"美术课程具有人文性质",是我国美术教育观念的重大转变。

"人文"与人文主义、人文精神等概念同义。在中国传统上，"人文"与"天文"相对；在西方世界，"人文"则与"科学"相对，是"一种思想态度，它认为人和人的价值观具有首要的意义。"[2]

自然科学关心的是"物"，人文科学则关心"人"，两者互补，不可替代。人文精神关心人的价值、人的尊严、伦理道德、文化传统，主要通过哲学、宗教、历史、文学、艺术等学科体现出来。自然科学成果可用于善，也可用于恶，所以，科学技术只有与人文精神相结合才具有道德与价值倾向。

关怀，在古代，是在意、操心的意思。到了现代，主要是"关心爱护"的意思。

人文关怀就是对人的生存状况的关心、对人的尊严与符合人性的生活条件的肯定、对人类的解放与自由的追求。

2. "美术"与"人文关怀"

美术从来就是人文学科的核心课程之一，凝聚着浓郁的人文精神。在不同历史、不同民族的美术作品中，生动而形象地表达了人们的信仰和价值、理想和愿望、情感和梦想、伦理和道德、智慧和教养、生活和劳动、气质和个性等各种人文特征，是漫长的人类文化传承最古老和最重要的载体之一。在视觉文化时代，日益丰富多样的视觉形象、美术作品和视觉事件，在全球性文化传播和交流中再次成为"最重要的载体之一"。

在美国《艺术教育国家标准》中，艺术被认为是人类有史以来不可分割的组成部分，它描述、界定并且深化着人类的经验，人类总在艺术中探索前人留下的永恒问题：人的本质是什么？人类的宗旨是什么？人类的出路在哪里？艺术传达了人类在不同时代对人性的基本思考。在台湾课程改革中，原"美劳科"已更名为"艺术与人文"学习领域。其含义是："学习艺术与人文素养，是经由艺术陶冶、涵育人文素养的艺术学习课程。"[3]

三、学会关心他人

就"人文关怀"的词性而言，往往是长者对幼者、强者对弱者的关心爱护。然而从关心、爱护、尊重等词义而言，也可以是晚辈对长辈、学生对老师的关心。

现在的学生大多都是独生子女，生活在优越的物质条件中，也沉浸在父母、爷爷奶奶、外公外婆的百般关爱之中，却不懂得关心他人。往往对长辈、同学出言不逊，不知道体谅家长，不知道关心他人，不会表达感恩等。我们有的老师就把对长辈的关心、家庭之情等因素融入美术教育，让学生学会关心。

1 王大根. 论视觉文化时代的美术教育[C]. 清华美术·卷3，北京：清华大学出版社，2006年，p118—124.

2 简明不列颠百科全书. 上海：中国大百科全书出版社，1986年. 第6卷. p761.

3 吕燕卿. "生活课程"及"艺术与人文学习领域"之内涵. 黄壬来主编. 艺术与人文教育[M]. 台湾：桂冠图书股份有限公司，2002年，p373.

1．李薇：初中《感恩的心》[4]

当前独生子女们存着严重的"以我为中心"的意识，设计作业也都是自我中心的。为此，教师在要善于启发引导学生从"以自我为主"转移到"为他人设计"的思考模式。

李薇同学设计了《感恩的心》单元教学，她通过一系列问题引导学生回忆需要感谢的人、需要感谢的事，并以强烈的感恩之情促使学生去完成作业：谁是最值得你对他／她说"感谢"的人？为什么？如果要送给他／她一件小礼物以表示感谢的话，你会选择什么呢？为什么？让学生以《感恩的心》为题，写一个50字左右的小故事！

图1　李薇与《感恩的心》

接着让学生根据要感谢的人的性格和喜好设计并制作"感恩的礼品"的包装盒。提问：想过你礼物的"小家"（包装盒）是什么样吗？你知道他／她喜欢什么颜色及图案吗？如果不知道你会通过什么途径去了解呢？用什么样的画面最能体现你感恩的心意啊？引导学生一步步深入感恩的主题，直到将感恩与礼品、与包装融为一体。

然后再设计并制作一枚小小的感恩卡，运用文字进一步表达感恩之情！

最后作业展评时，如图1所示，学生们都能以那小故事引出作业的构思和制作心得。

课后学生们纷纷制作了感恩卡送给李薇，让她倍感珍贵，这一单元已对他们产生了一定的影响。

2．周蔚蔚：《高中"篆刻课程"设计方案》[5]

高中"篆刻课程"是面向普通高中生的美术课程，需要高中生在18个课时内了解中国的篆刻艺术，并刻制出若干篆刻作品。

周蔚蔚老师从中国篆刻艺术中的人文内涵出发，设计了这一分为四大单元的教学方案：

第一单元（4课时）：两座令人仰望的高峰——秦汉、明清流派印章欣赏；

第二单元（6课时）：方寸天地　金石之悟——篆刻的构成理法之积累与融化；

第三单元（4课时）：信与誉的见证——"全家福"和班级格言印谱集创作活动。"全家福"是要求每一位学生为父母和自己各刻一枚姓名印章，印章的风格要分别符合父母、自己的性格，然后再做一个锦盒珍藏在一起，强调了对父母敬重的情感、学习型家庭活动、重建家庭的精神家园等理念。"班级格言印谱集"是每人以自己的人生格言或座右铭刻一方闲章，印出后装订成全班人手一册的"班级格言印谱集"，也给班主任一册，约定若干年后再相会，检验是否实践了自己的人生格言或座右铭，融入了人生观和理想教育。

4　李薇，女，上海师范大学美术学院美术教育专业2002级本科生。《感恩的心》是她教育实习最后公开课的教学案例。载王大根编著. 美术教案设计[M]．上海：上海人民美术出版社．2007年，p134—137.

5　周蔚蔚，女，华东师范大学艺术教育系书法研究生。载王大根主编. 高中美术新课程理念与实践[M]．第八章，"书法·篆刻"内容系列的实施建议。海南：海南出版社，2004年.

单元	第三单元（4课时）	课目	信与誉的见证——"全家福"和班级格言印谱集创作活动
教学内容			教学活动设计
1．"全家福"（父母、学生、家人）印章书草图设计 2．学习型家庭活动：家谱讨论，重建家庭的精神家园 3．"全家福"印盒的制作（含印章包装设计） 4．格言印章草稿，班级展示交流 5．学生制作班级格言印谱集，在研究性学习中学会处理篆刻艺术与其他学科联系的问题。			1．学习型家庭的开展将十分有利于每个家庭的精神家园的重建。 2．印章的社会文化内涵和学生品行和个性教育的整合，参考美国"蓝带学校"设计与开展美育与德育整合的教学活动。

第四单元（4课时）：学生要学习装裱并展示自己的作业，然后用"苏格拉底研究探讨"的方法评价印章的观念、艺术学习过程中的体验，结合中国文化脉络和世界文化情境，写成小论文进行学术交流。

3．"以情带技"的教学方法

这两个案例都能把对长辈或需要感谢的人的关心、尊重、感谢之情与教学内容有机融合。此时，教学重点也许已不是礼品、包装盒、感恩卡和印章，而是一步步地引导学生回忆、体会对长辈的关心、尊重、感谢之情，一旦这种内心情感被唤起，学习兴趣、技能问题将迎刃而解，这就是"以情带技"的教学方式。[6]

四、关怀学生的心灵

联合国卫生组织对"健康"的定义为："健康不仅是没有身体缺陷和疾患，还要具有完整的生理和心理状态与良好的社会适应能力。"心理健康是指具备正常的智力、健康的情绪、积极的意志、行为适度、统一的人格、和谐的人际与社会关系、符合年龄特征的心理和行为等，这是优质人才的必备条件。[7] 据"2004—2005年上海学生发展报告编委会"对上海市132所中小学校3510个样本的调查报告显示，有15.0%—21.2%的学生表示"几乎没有"知心朋友；7.4%—11.5%的学生"长久不能解除"不舒畅的心情；有超过20%的小学生和三分之一左右的中学生有"无聊"、"孤独"、"烦恼"或"讨厌"等消极感受；有心里话"对谁都不讲，也不写日记"的男生达16.7%—26.7%，女生为8.6%—16.6%，加剧了心理压抑。[8] 说明在社会就业竞争加剧、学校升学压力升级和家庭望子成龙的热切期望下，学生内心深处隐藏着各种压抑，承受着巨大的心理压力，或多或少地存在孤独、压抑、焦虑等心理健康问题。所以，在微观层面，美术教育要注重对学生心灵的关怀。

而笔者的研究证明，美术课能真正成为学生"表达情感和思想"的课程，也能成为学生宣泄心理压力、有利于心理健康成长的课程。[9]

1．王晓洁：初中《用点来画心情》[10]

6　王大根主编. 高中美术新课程理念与实施[M]. 海南：海南出版社，2004；104—105；王大根. 视觉文化时代与高中美术课程[J]. 载南京：中国美术教育. 2005年4期，p2-5.

7　钱初熹. 美术教育促进青少年心理健康[M]. 上海：上海文化出版社，2007：1.

8　谢诒范. 2004—2005年上海市中小学生发展报告总述[C]. 载编委会. 2004—2005年上海学生发展报告. 上海：上海教育出版社，2007年，p6-8.

9　王大根. 以绘画作为青少年心理健康的测试工具[C]. 载钱初熹著. 美术教育促进青少年心理健康[M]. 上海：上海文化出版社，2007年，p84-141.

10　王晓洁，女，上海市西初级中学美术教师。

王晓洁老师发现，目前学生处于各种信息的包围之中，也生活在复杂的人际社会环境中，加上学业负担和升学竞争等巨大压力，天真烂漫的初中生却变得更加早熟，也产生了各种不该有的心事和情绪。这些情绪若不及早加以疏导或宣泄，将导致心理压力、心理问题乃至心理疾病。

为了研究美术活动对学生心理健康的影响，王老师在上《寻找奇妙的点》一课时告诉学生，每个小小的形都可以是个"点"，不同形状的"点"可以象征或代表某种心情，你能否画一幅用"点"来表达自己心情的画？结果，学生不但很好地用绘画语言画出自己的心情，并在背后用文字写出了这种心情，见图2—图5。

图2　天空的碧蓝是多么美丽，那五彩的气球就像幸福生活。可现在我正在追赶着他们，找到新的群体。我离它们越来越近，幸福就在眼前，我可以抓住！你抓住了吗？

图3　我原来的朋友很多很多，但在以后的日子里，我的朋友逐渐少了，到现在我一个朋友也没有……

图4　我开心时，就会像爱心中的颜色一样变化。还有，我和同学吵完嘴之后，我也会像爱心中的大到小、小到大的变化一样，过了一天我就会忘记昨天的事情。

图5　左下角的小蒲公英是我小时候，我高兴地飘来飘去，可是我爸爸妈妈离婚了，我的心情一落谷底。但是我不能这样伤心下去，我要坚强，蒲公英又飘起来了，中间它很犹豫，左边红色的蒲公英是妈妈，右边绿色的蒲公英是爷爷，不知道飞到哪边。小小黄色的蒲公英是那些帮助我的人们，他们托着我一起上去，最后不知去向的一条尾巴，那是要我自己创造的未来。

当教师看到学生所画的不同心态时，感到十分惊讶！惊讶于他们幼小的内心深处里竟有那么复杂的心情！更惊讶学生能创造性地用绘画语言形象地表达出这些复杂心情！当教师问他们"画画之后你的心情如何"时，极大部分学生都表示"开心"、"非常开心"、"好爽"！这说明自由而轻松的绘画能够疏导学生的心理压力，有利于学生的心理健康。

2. 刘癸蓉：高中《心境·心镜·新境》[11]

台湾高雄女中是一所重点高中，学生们穿着傲人的白衣、黑裙，衣服绣着人人羡慕的"高雄女中"四个字，资质优、功课好，宛如天之骄子。但是，刘癸蓉老师却发现了繁重的课业、无尽的考试和报告压力、人际关系的竞争、成绩的比较、感情的迷失与彷徨，家人师长高期许带来的负担与学生对自己的要求，常压得她们喘不过气来。那些不为人知的挫败、悲伤、无助，她们常常也只得暗自疗伤。

刘老师希望美术课程除了传达审美的信息之外，还能达到缓解压力的效果，因此尝试导入"艺术治疗"的观念，设计了《心境·心镜·新境》单元教学，引领学生在繁忙的课业中，学习沉淀自己的心，反观内在的声音。在欣赏了不同画家表现情感的作品之后，鼓励学生借用蒙克《呐喊》作为模板，在上面尝试用自己的图像、语汇表达出自己的悲伤、恐惧、压力或欢乐、愉悦的情感，见图6、图7。

图6　创作理念：

在应付学校课业的同时，又无法克制对梦想的渴望……然而一年快过了，内心最深处的渴望不但没有消失，反而愈加强烈。心里有一个明确的目标，但我却只能继续往反方向走，让这个美丽的梦想化成长长的叹息，埋藏在每个不眠的夜里。

何浩慈

图7　创作理念：

别人对自己的看法，别人加在身上的视线，在众目睽睽之下的心理压力，借由这幅画表达出来。

你有曾为了别人的看法扭曲了自己吗？

王俐文

在循序渐进的单元教学中，学生学会静下心来思考自己或悲或喜的心，并且能诚挚地面对它，当学生肯面对自己的问题，并且能用艺术手法表达出来，他的内心也就被治疗一次。

表达作者的情感是美术的本质属性和重要价值之一。只有当美术课成为学生能自由地表达自己情感和思想的园地时，它才能体现对学生心灵的关怀、才能有利于学生的心理健康。这样的美术课才真正属

11　刘癸蓉，女，台湾高雄女中美术教师。《心境·心镜·新境》（高中获奖教案），引自台湾艺术教育网：http://ed.arte.gov.tw/

于学生，学生也才会真正喜爱美术教育。

五、用"爱"塑造健康的人格

其实，目前的学生并不缺少关怀，至少在大陆的城市里，他们得到社会的许多关怀，比如制定了《中华人民共和国未成年保护法》、优越的学习环境和条件、高考时学校附近汽车都要绕道或禁止鸣号等；也得到家庭太多的、无微不至的物质上、生活上的关怀。但是，不幸的是这些关怀反而助长了学生娇生惯养、情感脆弱、依赖成人、缺乏自信等心理弱点。

据《2004—2005年上海市初中学生发展报告综述》对初中生家长的调查数据显示，家长最关心"学习成绩"的为51.9%，而最关心"品行习惯"的为21.7%、"身体状况"的为16.2%、"兴趣特长"的为3.0%、"内心想法"的为3.8%、"情绪变化"的为0.4%。[12] 据《2004—2005年上海市高中学生发展报告综述》对高中生家长的调查数据显示，家长最关心"学习成绩"的为49.8%，而最关心"身体状况"的为17.8%、"品行习惯"的为17.1%、"内心想法"的为9.1%、"和同学交往"的为3.3%、"情绪变化"的为2.5%、"兴趣特长"的为0.4%。[13]

这说明社会或家庭对此类具有根本性的心理和人格问题，或漠不关心，或意识不到，或因缺乏必要的心理知识和指导技能而束手无策。

所以，最根本的关怀并非是物质上、生活上的，或仅仅宣泄一下不良情绪（因为这并不能消除产生不良情绪的根源），而应该从学生的情感、态度与价值观入手，积极塑造学生健康的人格。有的教师正是在这里创造了奇迹！

1. 范沙琪：神奇的文骑画室[14]

由于目前大陆报考高校美术专业的文化课分数线较低，所以，尤其是高中阶段，参加美术兴趣班的学生大多是些文化课成绩欠佳的学生，目的是想通过学习美术以较低的文化分数进入大学的校门。由于他们成绩不好，常受家长和老师的指责，从而丧失了自信，破罐子破摔，成绩一路下滑。在美术兴趣班，美术教师主要关注如何提高绘画水平、达到高考的要求、争取更高的成绩等，不会关心也指导不了学生的文化课成绩，更不会关心学生人格的发展。

范沙琪老师则不同，她首先有一个正确的学生观，能理解学生、尊重学生，从提高学生的自信心入手。她说：

> 在我面前没有一个差的学生，每个学生都有成功的潜能。他们之所以成绩不好，是因为他们没有很好地把握机会挖掘潜能。我经常鼓励学生，"你们真的很棒！我们应该学会正确地认识和评价自己。你们每个人都是世上独一无二的，每个人都有自己的优缺点。关键是要发现自己的长处和缺点，才能成功地塑造自己。"他们学习绘画以后文化学习成绩也上去了，大家进步的大小或进度都不一样，但是每个人都在进步、发生了很大的转变。只要相信他们，他们就会成功！作为老师，要给他们发现自我、展示自我的机会。尤其是学习成绩不太好的学生，更应得到老师关心支持和帮助。

12 鲍道成等. 2004—2005年上海市初中生发展报告综述[C]. 2004—2005年上海学生发展报告. 上海：上海教育出版社，2007年，p17.

13 刘景旭等. 2004—2005年上海市高中生发展报告综述[C]. 2004—2005年上海学生发展报告. 上海：上海教育出版社，2007年，p23.

14 范沙琪，女，上海市闵行中学的美术老师，文绮画室的负责人，参加者既有初中生也有高中生。

范老师以其人格魅力、对学生的爱、信任和期待，唤醒了学生的自尊心、自信心，不仅使学生在绘画技能上迅速提高，而且文化课成绩也纷纷突飞猛进，同时还改变了学生的学习态度、做事、做人的态度，使学生性格也变得积极开朗了。这就是神奇的"皮格马利翁效应"！[15]

范老师还特别注重兴趣班的凝聚力和营造积极向上的班级文化。她发动学生把画室布置得像个大家庭，将每位学生开心的照片拼成一张"全家福"，贴在画室的墙面上（见图8）。让班级生机勃勃、充满活力，使画室成为学生向往的乐园和最有吸引力的地方。

这让那些已考上大学的学生仍经常回画室来感受这种气氛，并充当小老师，同时以他们自己的亲身经历激励初学的学生，增强了同学们的学习动机和自信心。

图8　范沙琪老师把"全家福"照片贴在文绮画室的墙面上

进入文绮画室后，高二的徐娅俊同学两三个月里成绩进步了100多名；高三的汪嘉琪同学取得年级组语文成绩第一、英语第三的好成绩；高考曾落榜的华盛同学第二年不仅考取上海理工大学，还通过竞选当上了班长！最典型的是一位以上海市美术专业考试第6000名（共7000位考生）、文化课235分（总分630分）高考落榜的女学生，一年后却以美术专业考试312分、文化课457分的优异成绩考取华东理工大学，并以绝对优势竞选为班级团支部书记……总之，每一位学生都在进步，而且是人格品质上的根本性转变！

2．范沙琪：一个后进班的奇迹[16]

15　皮格马利翁效应（Pygmalion effect）亦称"罗森塔尔效应"、"人际期望效应"。教师对学生的殷切期望能戏剧性地收到预期效果的现象，并借用古希腊神话中人物皮格马利翁命名该现象。皮格马利翁传说为古代塞浦路斯一位善于牙雕的国王，因他把全部热情与期望倾注于自己创作的美丽少女雕像身上，竟使雕像活起来了，使他梦想成真，以此类比教师对学生的期望激活学生而产生戏剧性教育效果这种现象。——心理学大辞典．上海：上海教育出版社，2003年，p891．"皮格马利翁效应"条。

16　内容选自上海闵行中学范沙琪老师的教学总结报告和学生们的学习小结，未发表。

范沙琪老师在常规的美术课堂教学中也不断地创造出奇迹！

范沙琪老师曾是安徽省优秀美术教师，到上海闵行中学后，发现高中生根本不重视美术欣赏课，也没兴趣！于是她进行了深层次的改革和突破，大胆地推出"学生自主性教学"高中美术欣赏课教学新模式。这种模式是在老师的指导下，学生以小组合作的方式，自主选择教学内容、制定教学方案、设计教学活动方式、组织课堂教学以及评价教学效果等，旨在发挥每一位学生的个性、潜能和积极性，使美术教学更加生动而有效（见图9、图10）。

实行"学生自主性教学"之后，课堂教学的内容琳琅满目：从世界名作到流行卡通、从秦始皇兵马俑到周杰伦演唱会的舞台美术、从服装的起源到电脑游戏中的美术……；教学形式也丰富多样：小品、话剧、抢答、找碴、比赛、展评、朗诵等；电子课件做得比教师更漂亮……而且随着教学活动的进展，学生从一开始光注意活动形式的多样逐渐变成能抓住美术学科知识和渗透人文内涵；从一开始光顾自己的表现到后来能组织同学们一起参与。他们能自己发现并纠正教学中的不足，学会教学，逐渐提高教学质量！一位同学说："新的教学方式真正地把课堂还给了学生，从备课、上课、布置作业、总结等每一环节无不体现出以学生为中心，以学生发展为本这一宗旨。通过这一节课，使我们在学习知识的同时培养了能力，锻炼了口才、胆量，树立了信心，并从中学会了合作和交流。"

图9、图10　闵行中学"学生自主性教学"高中美术欣赏课现场

而范沙琪老师在几个班级的教学中发现，相比成绩优秀的直升班、尖子班，一个文化课较差的后进班的教学热情更高，教学方法也不断有新的创意和突破，一次又一次地创造出出乎意料的惊喜！范老师频频地表扬和鼓励他们，使他们看到自己的潜力，找回了自信，他们的课越上越好，整个班风为之一变，文化课成绩也逐步提高，最后被评为"上海市优秀班级"！

六、结语

闵行中学某高中生在博客中写道："最近一直在思考一个问题，通常意义上'教育'和'教导'近意，教育，把'教'放在前，而把'育'放在后，然而在教学过程中，是应该以'教学'为先还是以'育人'为先呢，答案是显而易见的。教育的目的不只是传授知识，更重要的是培养能够自主学习的，会学习的人。"学生以其自己的理解和思考道出了"教书"与"育人"之间的关系，其实也点明了"美术教育"与"人文关怀"的关系。"美术教育"是一门学科、一种手段，其终极目的则是通过美术活动

"育人"。

美术从来就是人文学科的核心课程之一，今天学习美术的目的并非涂涂画画、产生一件作品而已，而是由此培养学生的"美术素养"，其宗旨则是"人文关怀"的精神和意识。

在今天的中小学里，美术课程的地位不高，美术教师总处于较低的地位。但是，并不因此就意味着美术教师人微言轻而不能发挥应有的作用。只要心存爱心，真正从学生的情绪情感、学生的心灵和人格上关怀学生，同样能对学生产生重要的影响，甚至改变学生的人生、改变一个班级的命运！

参考文献

教育部. 全日制义务教育美术课程标准. 2001年.

编委会. 2004—2005年上海学生发展报告[C]. 上海：上海教育出版社，2007年.

香港课程发展议会. 基础教育课程指引——各尽所能·发挥所长. 2002年.

香港课程发展议会. 艺术教育学习领域课程指引. 2002年.

刘沛译. 美国艺术教育国家标准.

黄壬来主编. 艺术与人文教育[M]. 台湾：桂冠图书股份有限公司，2002年.

台湾艺术教育网：http://ed.arte.gov.tw/

钱初熹. 美术教育促进青少年心理健康[M]. 上海：上海文化出版社，2007年.

王大根. 美术教学论[M]. 上海：华东师范大学出版社，2000年.

王大根主编. 高中美术新课程理念与实践[M]. 海南：海南出版社，2004年.

王大根. 美术是一种重要的学习方式[J]. 南京：中国美术教育. 2006年3期.

王大根. 论视觉文化时代的美术教育[C]. 清华美术·卷3，北京：清华大学出版社，2006年.

台湾美术教育史研究的考察与省思[1]

彰化师范大学美术系与艺术教育研究所副教授　　王丽雁

摘　要

笔者自2005年正式投入台湾艺术教育史的研究。研究过程并非直线前行，而是多方透过书本的阅读、图像的搜集、网站的建置、资深艺术教育工作者的访谈以及书籍的编辑与撰写工作，逐步深化自己对这个议题的理解。虽然待解的谜团仍有许多，但在研究过程中透过访谈以及对台湾史、美术史、教育史以及台湾视觉艺术教育史一手与二手史料的收集整理，进一步注意到下列议题的重要性。例如：历史研究的方法、史学研究者所扮演的角色、影响艺术教育发展的原因以及领域未来发展的可能性。本文将分享近年来的研究历程与部分研究成果，进而提出对美术教育发展的省思与建议。

前　言

研究与写作是怎么样一回事呢？对我来说，研究与写作是一种理清想法、解决疑惑的过程。下笔之际，除了面对庞大的文献资料、截稿压力，更多的时候，写作是一种面对自身的方式。无论是阅读过程中与其他作者之间的"心灵交会"，还是收集资料过程中与他人的互动交流；论文研究除了关乎写作者个人，也牵涉到与他人生命经验的联结。若暂且不论论文的学术贡献与影响力，我认为好的研究必然牵涉到研究者的自我学习与转变。

笔者自2005年正式投入台湾艺术教育史的研究。研究过程并非直线前行，而是多方透过书本的阅读、图像的搜集、网站的建置、资深艺术教育工作者的访谈、以及书籍的编辑与撰写工作，逐步深化自己对这个议题的理解。虽然待解的谜团仍有许多，但在研究过程中透过访谈以及对台湾史、美术史、教育史以及台湾美术教育史一手与二手史料的收集与整理，重新思考了许多关键性的议题，例如历史研究的方法、史学研究者所扮演的角色、影响艺术教育发展的原因以及领域未来发展的可能性。基于近几年所参与的各项计划与部分研究成果（王丽雁，2007；王丽雁2008），本文将提出个人对台湾艺术教育发展的观察与建议。

研究动机与范畴

2003年回到台湾以后，我的研究取向有了很大的改变：由之前对数字科技融入艺术教学的的研究，转为对台湾视觉艺术教育史的探究仿佛转了180度一般，由"往前看"到"往后看"。促成如此研究转向的原因有好几个。简而言之，在他国求学过程所引发的冲击、对美国与台湾艺术教育研究成果的省思以

1　本文改写自原发表于"2007年台湾视觉文化与艺术教育：全球化VS去殖民化"国际学术研讨会的文章。感谢所有受访老师的协助以及台湾科学委员会研究经费上的支持（计划编号：96-2411-H-018-008-）。

及作为一名大学教师的自我定位等因素，直接与间接地促成了2005年夏天开始的台湾视觉艺术教育史研究。

一、访谈资深艺术教育工作者

在研究初期主要希望透过文献分析探讨1975年后台湾视觉艺术教育的发展脉络；同时采用访谈的方式，收集深耕艺术教育多年的专家学者与小学、初中、高中美术老师的口述记忆与评价。受访者分为两大类，一部分为在师范院校从事视觉艺术教师培育工作的老师，另一部分为任职于小学、初中、高中有15年以上经验的美术教师。

2005年迄今我访谈了16位老师。受访老师分别有20到40多年不等的教学资历，其中6位受访者并已经由原服务单位退休。但是无论所处的位置如何，受访者皆仍积极参与创作、论著、教学或行政工作。访谈过程中受访老师无私地和我分享他们的经验，让我在倾听他们生命故事的同时，重新以人为主体去体察视觉艺术教育过去的发展轨迹。受访者丰富的个人经验与生活智慧不时于言谈举止间自然流露，不同观点之间引发的激荡更常令我心情雀跃并思索再三。

二、跨界阅读历史学

虽然研究初期便设定本研究将通过文献分析与深度访谈的方式，尝试融合对领域发展的整体性描述与教师特殊的个人生命故事。然而该如何有效运用教师的声音与故事，以呈现台湾艺术教育的发展脉络，并在主观与客观之间求得平衡，进行有意义的融合，逐渐成为我反复思考的重要议题。

研究初期我再次阅读研究法的相关专书——此类书籍说明如何收集一手史料、二手史料，以及如何针对数据进行辨别真伪与查证工作；访谈期间也不乏对口述历史进行方式的介绍。然而上述文献仍无法解开我对历史诠释的疑惑。我于是开始跨领域地阅读，透过西方19世纪以来历史学界对历史的本质与历史学家所扮演角色的辨证，反思台湾视觉艺术教育史研究现况并提供未来研究的建议。[2]

三、台湾视觉艺术教育史网站建置

在研究成果的呈现方式上，历史著作往往被误认为是分析性的专题式作品，然而冰冷枯燥的书写方式随着历史概念的重新定义，已经渐受质疑。如何汇整现阶段台湾视觉艺术教育史庞杂的书目资料，并透过网站的形式呈现，亦成为我教学与研究过程中反复思索的议题。

2005年秋天，在彰化师范大学艺术教育研究所的课堂上，我决议与学生共同讨论并制作一个台湾视觉艺术教育史网站。透过团队合作与个别分工，汇集初步研究成果并以网站的形式进行分享(http://artgrad.ncue.edu.tw/ae_web/index_1.htm)[3]。

网站的接口设计历经几次的改版，由原先的西式风格，转换成融合了台湾老照片与广告的形式，到最后采纳的网站首页设计如下：

2　拙文发表于第二期的《艺术研究期刊》。

3　网站内容仍持续增补中。感谢所有共同参与的彰化师范大学艺术教育研究所及美术系学生。

图一 台湾视觉艺术教育史网站接口设计（设计者：黄素云）

网站内容则包括

（1）关于本计划的背景介绍：说明计划源起与参与人员

（2）关于视觉艺术教育：简介台湾与其他地区视觉艺术教育

（3）视觉艺术教育史年表

（4）书目评鉴资料：相关书目整理

（5）法令与政策沿革：收录艺术教育相关法令与规章

（6）艺术教育工作者的经验分享：记录受访者的声音与故事

（7）艺教柑仔店：收录教科书、早期教案、与对相关艺教组织的介绍

（8）网网相连：其他艺术教育网站链接

四、编写《2005年台湾艺术教育年鉴》、《台湾艺术教育史》、《2007年艺术教育年鉴》

2006年夏天起，因缘际会之下，我参与了一个由艺术教育馆委托的研究项目，并与视觉艺术、音乐、舞蹈与戏剧教育的专家学者[4]共同编纂《2005年台湾艺术教育年鉴》以及《台湾艺术教育史》两本专书。目前则参与《2007年台湾艺术教育年鉴》的编纂计划（本书预计于2008年底出版）。

《2005年台湾艺术教育年鉴》与《2007年台湾艺术教育年鉴》主要收录当年台湾艺术教育相关活动。透过断代史初步资料的汇整工作，希望能为领域的发展留下记录，并为后续研究者提供参考。而我所负责撰写的《台湾艺术教育史》视觉艺术教育篇则主要描述日本占领时期迄今，台湾学校视觉艺术教育的发展脉络。汇整的资料除了课程标准、教科书、相关法令规章，还包含台湾史、台湾美术史、教育史以及台湾艺术教育史一手与二手史料。

虽然在有限的时间下尝试捕捉当年领域丰富的样貌以及百余年来的发展脉络，无疑是项艰难的挑战，论述亦常常感到数据不足并担忧个人视角的局限。这样的过程中，却也正面促成我不得不扩大自己关注的范围：将时间的期程由"1975—2007年"扩大到"1895—2007年"；由个人化的"教师个人的生命故事"到整体"台湾学校艺术教育领域"的发展；以及由"视觉艺术教育"为切入主轴，进而仔细阅

4 研究计划主持人为郑明宪教授。其他研究团队成员包含音乐教育赖美铃教授、徐丽纱教授、陈虹百老师，戏剧教育李其昌、卢昭惠老师以及林玫君教授。

读台湾史、台湾美术史以及关注其他艺术相关领域的发展面貌。有形无形之间，弥补了自己多年前所感受到的不足之处，并借此研究过程更深入地认识了台湾的历史发展、艺术创作以及教育风貌。

研究发现与讨论

一、历史研究典范移转与未来的研究课题

"何谓历史"是所有史学家回避不了的基本问题。就犹如艺术界对艺术的定义，随着时代变迁，艺术形式的日益多元化，形塑出种种具个人色彩或具集体倾向的答案。卡尔（E. H. Carr, 1892—1982）指出当我们要回答"什么是历史"一问题时，有意识或无意识地，我们的答案也必定会反映出我们所处时代的立场，而且也构成为另一个更大的问题："我们对社会有什么看法"？

对早期的史学家而言，确认史料的真实与否，是其关注的重点。然而在追求客观与真实的过程中，代表性人物兰克所期许的"如实直书"（wie es eigentlich gewesen）的境界究竟能达到几分？而此后引发的许多争议，也是至今未休（王丽雁，2007.10）。

总括来说，由强调客观与实证主义精神的历史到后现代的书写方式，历史的研究对象已经从少数个体扩展到一般市民，由政治、经济、外交面向进而拓展到多元的人类文化活动形态。由公众领域的研究延伸到对私领域的关注，历史研究的方式也由文字数据的判读，到进一步吸纳其他学科数据收集的方式。史学家的角色更由幕后到台前，不再扮演全知者的角色，而是承认历史学者是时代的产物，也受生活环境的影响。

史学典范上的移转反应不同时代对何谓历史、何谓史学家的角色、何者该是重要研究主题的思考，针对未来台湾艺术教育史研究，笔者认为至少有以下四个需思考的要点：（1）扩充研究主题；（2）探究"主题性"与"非线性叙事"的可行性；（3）正视语言所扮演的中介作用；（4）多元的研究结果呈现方式与研究者史观的建立（王丽雁，2007）。

举例来说，就文章发表的年份看来，台湾视觉艺术教育史的研究是近十几年来才逐步开展的议题。目前的研究主要针对课程标准、教科书、对思潮进行评析。现阶段的研究少数被提及的个体，则多为日本占领时代的石川钦一郎、伊泽修二、盐月桃甫等人。除了对课程标准、思潮与教科书的整理之外，还急需开发更多元的研究主题。

此外，目前研究的分类方式多数采用线性的描述，将台湾艺术教育发展依据年代标记划分。如此的分类方式清楚地点出不同时期的特色，有益于对本领域发展的理解。然而在编年史以及按年代划分的方式之外，亦可开拓非线性叙事的可能。例如，可采取专题式的分析，以性别、族群、或权力关系的角度探讨艺术教育的演变历程。亦可以整体性的观点，探究经济环境、政治氛围、全球化趋势等因素如何影响艺术教育在学校内外的发展，课程标准呈现的表象之外，实际教学现场实况与教师、学生的观点为何？

在思考过去、现在与未来的同时，后现代主义学者所质疑的权力问题与语言所扮演的功用，亦是研究者须考虑的，因为语言并非全然透明的中介物。视觉艺术教育课程名称历经不同的变化，同一个语词在不同的时空代表不一样的意义。

而台湾视觉艺术教育史研究成果的呈现，除了运用文字之外，亦可参照相片、声音、网站、影像等。同时若能妥善利用艺术教育相关领域的研究方法与成果，例如，充实研究者对经济、社会学、性别

研究、马克思主义、或其他相关领域的认知，更能加强与深化台湾视觉艺术教育史研究的范围与视角，进而取得有价值的成果。

二、影响台湾艺术教育发展的重要环境因素：政治与经济

当我们将时间拉长远了来看，教育在现代国家体制中扮演了相当重要的角色。教育机构的设置，无论是传播宗教、形塑国民精神、贯彻执政者主张或文化传承皆有其目的性。

举例来说：日本占领时期的教育目标之一即为培养台湾人成为顺良的日本臣民，战后台湾则希望塑造新的文化认同，将台湾打造成三民主义模范省。艺术教育作为学校教育里的一环，在发展的过程中，亦不时需要配合施政者的主张。例如，在战时引导学生绘制标语及图像，寄信鼓励前方将士；举办保密防谍漫画比赛，加强对"固有文化"的认识。教育部门及教师为了响应当时需求，配合举办各项措施，让教育与政治似乎很难截然分离。

虽然大众普遍会认为教育归教育，课程实施应该回归教育专业，不应该和政治挂钩。事实上，"教育的运作不可能在真空的社会中运作，其实施必然与政治、经济和社会文化交错关联"；尤其"在台湾，有关课程改革的语言已经被建制化为一种国家认同政治斗争或经济需求论述所使用的语汇"（卯静儒、张建成，2005：26）。无怪乎Apple（1979）直言：教师无论是否意识到（或同不同意）都参与了政治的行动（political act）。教育本身便已经深深地纠结于文化政治中，"毕竟把某些团体的知识认定是有价值、值得传递下去的，而使其他团体的文化和历史无见天之日，这点事实就已经说明了社会中谁是有权者"（王丽云译，2002）。

除政治的因素之外，艺术教育受到经济条件因素的影响也相当鲜明。例如1948年小学的课程标准便揭示，工作课程需让儿童"明了人生与生产的关系，使之有职业演进的观念"；1968年的劳作课目标亦包含"培养儿童劳作兴趣，发现其性向能力，以作为择业之初步辅导"。在经济条件不佳的情况下，视觉艺术教育具有浓厚的职业教育倾向，并被赋予相当的实用性期待。

在全民努力下，台湾的确也开创了傲人的经济奇迹。一心拼经济的过程，却相对忽略人文与艺术的发展。虽然经济条件渐趋稳定后，社会艺术教育机构也因此有了较佳的成长空间，政府相关单位在艺术教育法规与政策制定上亦渐趋积极。学校内美术班以及大专院校与艺术相关的系所纷纷设立，让专业艺术教育的基础更加稳固。然而在各项正面因素的引导下，却也不时夹杂着令人疑虑的现象。例如升学（文凭）主义的盛行，部分学校美术课仍然免不了被借课现象。各式各样热烈的美术比赛举办之际，也让人禁不住思索以成败论英雄、结果导向式的思维是否助长了大众对艺术教育的错误印象，例如误将美术学习的目标定位为能比赛得奖。

三、影响艺术教育发展的内在因素：师资培育制度与艺术教育哲学

师资培育制度几十年来历经多重变迁——由早期普通师范科、师范专科学校美劳组、师范学院美劳教育系到现今多元的系所名称。艺术教师师资培育理应为领域发展的重要基石，但是在大环境的变迁中，近年来随着师资培育法的改变以及少子化现象的冲击，师资培育面临重大的挑战。高等专业艺术教育机构课程目标与方向定位随着大时代环境改变而调整。除了政治、经济以及领域内的结构性因素，领域内不同学者的论著与思维亦影响了领域的发展形貌。

而在笔者访谈过程中，多位任职于师范院校的受访者，明确指出不同时期艺术教育思维上的变化：例如蔡元培以美学代替宗教的观念，杜威的教育思想，以学生为本位、创造性取向的艺术教育思潮，学

科本位艺术教育，后现代主义、视觉文化艺术教育、科际整合取向等论述。由于被提及的思潮有其共通性，大体描述由较为传统的观念走向创造性取向、学科本位、及后现代多元的艺术教育主张。这似乎显示学界对台湾视觉艺术教育思潮的发展脉络已逐步形成共识。

不同理论的引入正面扩展了艺术教育的思考领域，然而亦有多位受访者指出，理论各自有其局限，很难适用于所有情境。引自其他地区的理论，更常有其独特发展脉络；对于台湾艺术教育工作者是否确实掌握上述思潮的核心思想与背景脉络，我们提出质疑，认为部分理论可能仅被片面地移植甚而误用。

而相对于任教于大专院校从事艺术教育师资培育专家学者娴熟地运用专业词汇并提出个人的见解，任职于小学、初中、高中的资深教师则多由个人的教学经验出发，他们以课程以及与学生之间的对话为例，阐释个人如何在教学实践中逐步修正与实践其教育理念。对这些教师而言，他们的艺术教育哲学不尽然是源自理论的引导，而是透过观察大环境的变动与学生的需求，并融合个人的特质与人生观逐步深化与构筑而成。

这似乎也意味着学术的语言无法完全代表或框架教师的经验。艺术教育思潮上的变化更往往是缓慢而渐进的，很难描绘出特定的分期。教师对于不同的艺术教育思潮往往有各自的诠释，甚至不受主流思潮的影响。

话虽如此，并不意味学术语言与教学现场是完全脱钩断裂的。有时候，在教师看似个人化的教学经历回溯中，亦隐约可见其观念如何与大环境思维与艺术教育理论的变迁相呼应。例如多位老师指出自己还是学生时，其教师采用临摹的比例甚多；待自己实际进入职场，则希望给予学生更自由创作的空间。虽然早期艺术鉴赏以及以学生为本位的教学方式并非全然缺乏，相较而言，目前的教学则更为着重观念的启发与鉴赏层面。

四、 反思"艺术教育"

在西式教育体制建立以前，艺术教育的传承主要透过画院以及民间的师徒传承制度。日治时期奠定台湾初等以及师范教育体制，并开始推行义务教育。台湾的视觉艺术教育，便以日治时期的图画教育为基础，逐步融合中国传统美术、西方美感教育和实用教育等主张；1960年以后，渐受儿童中心艺术教育思潮的影响，其后还有学科本位、多元文化艺术教育、小区本位艺术教育、视觉文化艺术教育、科技取向艺术教育、课程统整观念等观点的提出。

台湾视觉艺术教育发展的过程中，课程名称与目标同样历经多次的改变。中、小学视觉艺术相关课程名称由习字图画、图画手工、图画、手工、美术、劳作、工作、美劳等演变为至今的艺术与人文。课程目标在不同时期被赋予不同的诠释，例如，日本占领时期图画手工课程目标强调描绘技能的培养、勤勉习惯与审美观之养成，希望透过手工细物的制作以训练手眼协调的能力。二战后制定的美术课程目标渐重视儿童的年龄与兴趣，强调要"发展美的发表和创造力"与"指导对国有艺术的认识、欣赏发表"。如何透过课程"提升审美素养"进而提升生活质量也成为后续课程改革目标之一。虽然台湾课程标准所指涉的理想不一定能即刻于教学现场中全面地实践，由课程标准所使用的字汇上来看，艺术教育在不同的时代略有不同的着重要点。

这似乎也意味艺术教育的内涵与目标，或许很难有单一、无争议性且长远不变的答案。我认为与其将艺术教育视为是一个固有的概念，不如将它视为是在发展中的动词或者是一种类别概念。因为艺术教育在不同时期除了随内外环境因素而调整，即便在同一时期，由于不同参与者对"艺术"与"教育"的观点不同，亦可能有相当多元的定义。

现今的艺术教育便可区分为专业与一般的艺术教育，视觉艺术、音乐与表演艺术教育，学校与小区的艺术教育……不同类别之间相辅相成，很难截然分离，并共同形构成更大的艺术教育领域。

而当我们以更开放的胸襟看待艺术教育，或许可以聚集更多参与者的努力。透过跨领域的思维扩大艺术教育的范围，正面促成领域的弹性与活力。尤其是当一般大众普遍将视觉艺术教育狭隘地定义为"教画画"或培育艺术家[5]。艺术教育工作者需要积极开展与领域外人士的对话，理清艺术教育的定义、目标与可行方向。因为唯有透过对话与实践，艺术教育的可能才得以彰显，并导正对艺术教育的褊狭性认知。

沟通的同时，艺术教育工作者除了需要以更开放的角度，思考多重定义的可行性，对艺术教育的价值也必须提出更有说服力的见解。Chip Heath和Dan Heath（2007）于《创意黏力学》一书指出，能成功撷取人注意进而激励人产生行动的讯息，往往具有以下六个特点：简单(simple)、意外(unexpected)、具体(concrete)、可信(credible)、情绪(emotional)、故事(stories)。他们发现"具有黏力"（naturally sticky）的论述往往很简单；在叙述上常有出乎意料的呈现方式，打破既定的概念；所引用的例证具体可信；勾引人的情绪；并能透过吸引人的叙事方式来陈述。而以上的6点建议，或许可以成为论述艺术教育领域时可供参考的借鉴。

五、反思"全球化"

数十年来，引导台湾各项变革的重要概念是"现代化"与"西化"。在此过程中，传统受到压抑，以便与现代化接轨，"欧美先进国家"亦成为模仿的重要目标。追求现代化与西化的过程迄今仍持续地进行，然而随着解严后台湾社会与全球趋势的变化，教育的论述与定位也随之改变。

面对全球化的冲击，教育的位置在哪里？艺术课程与教学又该如何适应这个正在进行中、却充满争议的全球化冲击？对艺术教育来说，科技的进展加速全球化的进行，也开启了数字学习的可能。未来艺术教育的形态也将包含校内外艺术教育现场及越来越多元的网络互动形式。而随着社会经济结构与工作形态的改变，终身学习与非正规教育体制的兴起，艺术教育的教学对象也将更趋多元。当国与国、文化与文化之间的交流日益频繁，具多元文化观的艺术课程与教学在此过程中更显重要。面对多元而复杂的局势，作为学生与艺术世界沟通桥梁的艺术教师，其态度、知识、教学与专业素养，以及省思能力也将成为领域发展的关键。

面对未来，Homi Bhabha(1990)提出的文化糅杂（hybridization）与第三空间（the third space）的概念有其参考价值。它启发我们不再将传统与现代视为是对立的，打破过去或现在这种二元划分的观念，并思考如何"把传统作为一种再创造、再创新、再度发现的一个过程，来挪用传统"，而不仅把过去或是传统视为是固定、不变的东西（张霭珠，n.d.：6）。

结语及建议

台湾独特的历史奠定了现今多元文化的基石，然而分歧的政治与文化认同却造成对话上的困难与被撕裂的族群。过往发展历程中，不时出现执政者推翻与抹去前一阶段执政者主张的尝试，然而文化的样

5 艺术家的培育极其重要。在大专院校艺术系所与艺术才能班所进行的学校专业艺术教育是以传授艺术理论、技能，指导艺术研究、创作，培养多元的艺术专业人才等为目标。然而在一般小学、初中、高中（职）乃至于大学所进行的学校一般艺术教育，则以培养学生艺术知能，提升艺术鉴赏能力，陶冶生活情趣并启发艺术潜能为目标。可参阅政府公布"艺术教育法"。

貌是丰富多彩的，在新旧交融的过程中，亦产生相当程度的文化糅杂，成为活跃生命力的来源。

当我们将时间放长远了来看，现在艺术教育的问题其实导因于过去。问题不可能在短时间内解决，但那并不意味我们不需要做出努力。要促成领域的发展，我认为需要集合众人的努力，在个人的工作岗位上，做自己认为对的事，同时不断地反思与修正。往前看、往后看；向外看、向里看；向他人探问，同时也向自身寻求。

参考书目

Apple, M. (1990). Ideology and Curriculum. New York:Routledge. (2nd edition)

Bhabha, H., & Rutherford, J. (1990). The third space: Interview with Homi Bhabha. In J. Rutherford (Ed.), Identity: Community, culture, difference (pp. 207-221). London: Lawrence & Wishart.

Carr, E. H. (1962). What is History. New York: Alfred A. Knopf.

王丽雁. 历史学典范移转及其对视觉艺术教育史研究的启示. 艺术研究期刊. 2007年2期，p1-20.

王丽雁. 台湾学校视觉艺术教育发展概述. 郑明宪编. 台湾艺术教育史. 台北：五南，2008年.

王丽云译. 意识形态与课程（Ideology and education）（M. Apple着），台北：桂冠，2002年.

卯静儒、张建成. 在地化与全球化之间—解严后台湾课程改革论述的摆荡. 台湾教育社会学研究，2005年5月1期，p39-76。

姚大钧译. 创意黏力学（Made to stick: Why some idea survive and others die）（Chip Heath, Dan Heath着），2007年，台北：大块文化.

张霭珠（n.d.）. 全球化与文化霸权. 2007年12月30日参阅自http://140.114.40.209/faculty/trshen/class/ch06.htm

郑明宪等编. 2005年艺术教育年鉴. 台北市：艺术教育馆，2006年.

高中视觉艺术科的改革

——学科地位的竞逐

黄素兰

一、引言

自香港回归，行政长官在第一份《施政报告》中明确指出："教育主宰着香港的未来，既为市民提供平等竞争的机会，也为香港的经济发展培育人才。"（香港特别行政区政府，1997，段落79）。教育统筹委员会随即开展对香港教育制度的全面检讨，参考亚洲地区及英美等国的教育目标，发表面向21世纪的香港教育蓝图。教育统筹委员会（1999）指出要有效改善现时教育制度，提高教育质量，第一步必须确立教育的目标，以指导香港整体的教育及课程改革，并强调这些目标必须为社会人士广泛接受，于是召开多场咨询会议，让社会各界发表意见。一场史无前例、大规模的教育改革在香港徐徐展开。自1999年开始，一份接一份具有"指导方向"的教育、课程以及考试改革文件接踵而来（教育统筹委员会，2000a，2000b，2003；教育统筹局，2004，2005；课程发展议会，1999，2000a，2001，2002a；课程发展议会与香港考试及评核局，2004，2005）。

要总结香港回归十年的教育状况，相信离不开"改革"二字。视觉艺术科当然亦紧紧捆绑在这场全面的、整体的、由上而下的教育改革浪潮中，通过多份课程及考试改革文件，逐步呈现具体面貌（课程发展议会，2002b，2003；课程发展议会与香港考试及评核局，2006，2007）。

二、考试主导课程改革

Fullan（1988）指出要教师实施课程改革最少牵涉三个方面，就是实施改变的教材、实施改变的教学法，以及实施改变的信念。三者中，实施新教材较容易及具体易见；改变教学法则比较困难，因为教师需要重新掌握新的教学技巧；至于改变教师的教学信念就非常困难且抽象，因为教师信念来自成长经验的累积，纵然为课程改革提供教师培训，也不能假设教师信念可以就此改变。

事实上，在十多年间面对两次美术课程范式的转移，香港中小学视艺科教师有截然不同的表现。小学教师除了知道课程名称改了外，依然使用"教材套"，似乎没有意图要改变承袭已久的美劳制作活动，遑论改变教学法。至于中学视觉艺术科则自2005年高中的考试改革开始出现明显的教学生态改变；任教高中视觉艺术科的教师都积极参与与"作品集"相关的讲座、展览及培训，希望尽快认识及掌握高中的学与教变革的要求，似乎与Fullan（1988）所言的情况不尽相同，很明显与影响学生升学的考试有关。香港中学会考视觉艺术科在2005年加入了校本评估(School-based Assessment)，以"作品

集"(portfolio)来评核高中学生的视觉艺术成就,中学视觉艺术科教师不得不回应有关改革,尽快实施新课程。

过去,香港的官方课程有两种,一种是来自课程发展议会(CDC)编订的各科《课程指引》;另一种是由香港考试局(HKEA,目前改称香港考试及评核局,HKEAA)编订的"考试课程"。程介明等(Cheng, 1996)指出《课程指引》及考试课程都属于官方意图的正式课程(formal curriculum),原则上两种课程是互相配合出现的。前者是为教师提供课程目标、架构及规划原则,并提供教学方法及评估的建议;而后者则为教师提供清晰的考试范围、考试形式和考试要求,以协助学生准备公开考试。但马桂顺(1998)及程介明等(Cheng et al, 1996)分别在他们的研究中发现,香港涉及公开考试的课程,如高中及预科课程,教师都倾向采用"考试课程"为教学指标,不以《课程指引》为选择教学内容的参考对象,形成考试主导课程的现象。因此,要改变香港教师的既有教学内容及方法,最有效的手段是控制公开考试。

三、课程改革主导权的角力

教育局为了取得课程改革的主导权,近年以强势姿态改变承袭已久的课程与考试各自出版课程文件的惯例,要求课程发展议会与香港考评局共同编订高中各科的《课程及评估指引》。自2004年公布新高中课程架构(暂时不提考试方法)以来,确实引起中学及大学界内人士的不少讨论,因为这场改革牵涉高风险(high stakes)的公开考试,将会影响各学科的生存空间(新高中课程将会把40多个选修科缩减至4个必修科及20个选修科),以及大学招生的条件。庆幸视觉艺术科继续成为选修科之一,可是我们要付出代价。

在课程发展议会与香港考试及评核局(2007)联合编订的《视觉艺术课程及评估指引(中四至中六)》中,明确指出未来的高中课程有别于过去的《美术与设计科课程纲要(中四及中五)》,新课程有以下特征(2007:1):

- 采取开放及具灵活性的课程架构,以主要概念、技能、价值观和态度为不可或缺的艺术学习要素,取代以考试为主导的课程纲要;
- 兼顾艺术评赏及艺术创作两方面;
- 更重视学习艺术的情境因素;
- 强调艺术对学生心智发展的帮助。

科目内容对中学教师而言,是专业发展的要素,亦是专业身份认同的维系因素(Grossman & Stodolsky, 1995)。教师对科目内容既有的理解会直接影响他们的教学信念及教学行为,新高中课程一旦与考试课程结合,教师再不能对《课程指引》提出的"兼顾艺术评赏及艺术创作两方面"的学习内容以及对"更重视学习艺术的情境因素"等要求视若无睹,因为这些课程改革重点将会反映于考试内容中。可见是次课程改革找到了"正确"的入手点,除了彻底动摇视觉艺术科教师的既有教学规范(操练某类媒介的制作技巧)外,还把2005年由香港考评局带动的视觉艺术科考试改革作进一步修订,以建立教育局的强势形象,向教师展示课程发展处才是主导课程改革的机构。

至于教师要如何指导学生分析、诠释和评价艺术作品,如何学习艺术的情境因素,《课程指引》没有提供明确的教学内容和范围。研究者在中学视觉艺术科的课程探究中(黄素兰,2007;2006),不难看到中学教师都在积极备战,他们很想尽快掌握艺术评赏及评赏研究的教学方法。由初中开始培养学生的艺术评赏能力,显而易见是要响应高中考试的要求,协助学生在本科取得好成绩,在学校建立学科地

位。下文简述部分调查结果与分析。

四、视觉艺术科面临的危机

信息科技把我们带进图像时代，美术教育除了要让学生认识艺术制作外，亦要能分析、诠释和评价艺术作品，并能解读日常生活接触的视觉现象、影像及来自不同社会文化建构的艺术情境。研究者认同课程发展议会与香港考试及评核局(2005，2006，2007)在"课程理念"一节提出的观点："视觉艺术更可通过有别于语言系统的意义解读方法，成为另一种重要的传意体系"(2005：2)；但对于"学习经常需要运用语文"，因此视觉艺术科亦需要以纸笔测试方式评核学生以文字诠释艺术作品的能力的观点感到疑惑。究竟艺术是一种独特的传意体系，还是必须借助语文系统来传意？对于中学生而言，学习艺术评赏是为了发展艺术的传意能力，还是评论能力？

新高中视觉艺术科为了要提升学生的艺术评赏能力，无论是公开考试（占总成绩的50%）或校本评估（占总成绩的另外50%）都要求加入"运用语文"的能力评估。前者要求学生先以书面形式"对所提供的艺术作品复制本作评赏"(10%)，然后以"个人对艺术品的评赏联系到个人的艺术创作"(40%)；后者在"作品集"的评估中划分研究工作簿（占校本评估的20%）和艺术作品/评赏研究（占校本评估的30%）两部分，并建议学生可以用评赏研究取代部分艺术创作，与2005年由香港考评局提出的"作品集"（占高中考试总分的50%）有明显区别。香港考评局只是要求教师为学生提供多元的艺术创作机会，没有规定"作品集"必须具备艺术评赏或评赏研究的内容。可见这次由课程带动的新高中视觉艺术科考试改革，对本科的未来发展可能造成深远影响。新高中的课程与评估随着3+3+4（三年初中、三年高中、四年大学）的学制改革，将于2009年对升读中四(高一)的学生全面展开。为了确保新高中考试的认受性，教育局及香港考评局陆续推出种子计划及先导测验计划。研究者参与其中，从观察与调查的数据显示未来的视觉艺术科可能出现角色与定位模糊的危机，见下文分析。

4.1 盲目走向语文化的视艺教育

香港开设中六视觉艺术课程的学校只有40多间，共200多名学生。2007年香港考评局邀请所有开设中六视觉艺术课程的学校参与"先导测验计划"，以测试新高中的考试模式与内容。有能力升读中六(预科班)的学生都经过香港中学会考的洗礼，基本上具备一定的语文能力。但在新高中学制下，全部高中生都会读中六，视觉艺术科教师都疑惑他们是否有能力在试场以指定的时间，为考评局提供的两件作品进行具体的比较分析与评价。教师们的疑虑反映在他们填答的问卷中。该问卷只有4道开放式的问题[1]，让参与计划的教师在发布会后自由评价"先导测验"的考试模式及样本试题。在来自28间中学的31位出席会议的教师中，回收了22份问卷，当中有12位教师主动提到艺术评赏的问题[2]（见表一）。

表一　　教师主动对艺术评赏提出意见

个案	Q1	Q2	Q3	Q4	个案	Q1	Q2	Q3	Q4
1					12	×	×		×
2					13				
3					14				
4		×	×		15				
5					16		×	×	
6					17				
7	×				18			×	
8	√×				19			×	
9	×				20	√×	×		×
10					21		×	×	
11	√		√		22			○	○

在回收的问卷中，只有1位教师表示完全认同新高中艺术评赏的考试方向，这位老师指出：

"新高中视艺科公开试的考试模式能切合新高中课程，结合评赏与创作，看来实现性强，可行性亦高，比重亦较前合适。"（个案11，回应Q1）

亦有2位教师表示认同新的公开考试模式，但关注以笔试形式来评估学生的艺术评赏能力，会不利于语文能力不足的学生。另外，对于学生可以带参考书进入试场，以开卷形式（open book）考核学生的艺术评赏能力，教师担心会做成"抄袭"现象，并提出评分准则如何制定的问题。例如：

"认同理念，学生需对欣赏重视，但恐怕语文能力不高的学生会有一定情度的难度。"（个案8，回应Q1）

"一个好理想的考试模式，加入文字评赏，理念佳。但实际运作上，仍出现很多问题，学生做文字评赏部分时，会否出现抄袭 "天书" 的情况，老师用什么准则评分等。"（个案20，回应Q1）

此外，除了1位教师指出未来的考试："学生须有一定的书写及写作能力，对艺术的发展要有更广阔的认知"（个案22，响应Q3） 等中性意见外，亦有8位教师不太认同以笔试形式在公开考试中评核学生的艺评赏能力，他们关注的问题可以归纳为：1）学生的语文表达能力；2）评估的内容过于广泛；3）如何作客观评估；4）新的考试方向要求过高，会影响未来的学生修读本科的意欲。例如：

"太强调文字表述，加重学生负担，对学能不高（但创作技巧高）的学生有难度。考试范围无限制，影响考生选读（本科）。"（个案7，回应Q1）

"公开试的内容，要求教师及学生的已有知识太广泛，未必能够掌握，尤其是设计一卷的标准答案，要求学生在特定的设计内，有很深的理解及认知，教师及学生未必能够对每件作品均有如此深入的理解。"（个案21，回应Q2）

个案4的教师在"先导测验计划"的发布会上意识这项考试改革势在必行，于是分享了如何响应新高中公开考试的"应试策略"如下：

"为应付考试，学生须从中一开始加强"操练"文字写作技巧、对设计师／艺术家的认识、设计元素、绘画元素……甚至开始整理一本"天书"，否则都很难（颇难）应付新高中的要求。"（个案4，回应Q3）

问卷中，教师刻意加强"操练"与"天书"两词，可见这位教师无意了解以文字形式评估学生艺术评赏能力的背后意图，他只是想借助"开卷考试"之利，令学生在新高中的公开考试中取得高分，纵

然要"从中一开始加强"操练"、要"整理一本'天书'",通过'操练'文字写作技巧"来协助学生"应付考试"也在所不惜。显然,这项"对所提供的艺术作品复制本作评赏并以文字表达"的高层次艺术评赏能力的考核意图,在先导测验阶段已经被教师的"应试策略"扭曲为可以通过"天书"、通过文字写作技巧的"操练"来"应付"。艺术教育的本质价值(有别于语言系统的教育意义)是否在新高中纸笔考试的带动下,逐渐被语文教育蚕食?视觉艺术科教师应该要培养学生以"有别于语言系统"的"传意体系"来解读视觉现象,还是要成为一位语文教师,"操练"学生的"文字写作技巧"?如何防止或是否能防止"艺术语文化"的扭曲现象,课程发展处与香港考评局有责任正视这些问题。

4.2 艺术教育应该培养学生艺术传意能力

查阅文献,可以看到以"作品集"作为美术科的能力评核已经有30多年历史。为了让大专院校(Colleges)掌握高中生的美术学习水平,1972年,美国在"大学先修课程"(Advanced Placement Program)中加入了美术科,并以"作品集"的形式评核学生的"艺术创作"(Studio Art)能力(Willis,2004)。虽然"大学先修课程"的"艺术创作"在30多年间经历了几次修订,但仍然保留以"艺术创作"的成果为评核对象,正视本科有着与语言系统不同的传意系统。至于另一个以"作品集"为学习评估的国际考试——International Baccalaureate(简称 IB)则分"艺术作品"(Studio Works)与"研究工作簿"(Research Workbooks)两部分,前者占总分的70%,后者占30%(Deck,n.d.;Salem High School Visual Arts Department,2008)。

明显可见IB的"作品集"重视创作"过程"(process)的建构与创作"成果"(product)的展示两部分(Venn,2007)。不过,IB课程要求学生提供"研究工作簿"的主要目的是要了解学生如何发展及建构个人的艺术创作技巧与风格(Thmhave,1999),有别于香港新高中课程除了要在公开考试以语文方式评核学生的艺术评赏能力外,亦要求学生要在"研究工作簿"中"以书写的方式"表达对"艺术作品/艺术现象作分析、诠释及评价,显示其对形式、目的、意义及情境的理解"(2007:49)。反映香港视觉艺术科的课程决策者相信"学习经常需要运用语文",因此艺术教育也应该采用书写方式来评核学生的艺术能力。课程决策者忘记了自从纸笔测验被质疑无法评估多种智能后(Gardner,1989),"作品集"等"另类评估"(alternative assessment)方式才被提出,以评核学生的不同能力。

看来,课程决策者无意以艺术教育的本质特征来说服教育界认同艺术就是一种"有别于语言系统"的"另一种重要的传意体系";反而在《视觉艺术课程及评估指引(中四至中六)》的咨询文件中借助 Barrett(2003)的观点,意图游说业界认同艺术教育需要令"学生将初步的感觉和思想转化成语言文字来诠释视觉艺术,让别人明白自己的感受和思想"(2006:2)。可是,决策者忽略了 Barrett(2003)撰写相关的书籍,对象是有意成为专业艺评人的大专生(Barrett,2004:725),而不是修读视觉艺术科的中学生。在2007年的定稿中,课程发展议会与香港考评局继续要求学生要"将自己对艺术作品的原初感觉和思想转化成语言文字,帮助其诠释艺术"。可见课程决策者已深信"学习经常需要运用语文"。

在此必须澄清的是,研究者并非反对艺术学习需具艺术评赏元素,亦没有反对具语文能力的学生可以学习艺术评论,只是在认同多元智能的学说下,明白具艺术传意能力的学生未必在语文表达方面具有相同能力。如果艺术学科无法排除语文传意能力的干扰,而又要坚持采用纸笔测验形式来评核学生的艺术评赏能力,研究者质疑有关当局如何能有效地评核学生的艺术传意能力。

五、课程带动考试改革的启示

教育是一种社会化过程(Young, 1999)。作为人才的选拔功能，考试制度自然成为教育中不可或缺的一环（Saha & Zubrzychi, 1997；林清江，1981）。虽然视觉艺术科在香港经常被喻为不受重视的边缘科目，然而在新高中 (2009年开始实施)的课程改革中，教育局把现行40多个高中课程，重新选择和整理为4个必修科和20个选修科，视觉艺术科在这阶段的竞逐中有幸出线，继续成为其中一个选修科目，作为视觉艺术教育工作者自然感到高兴。不过，从这次的筛选过程，一方面可以看到激烈的学科地位 (status)的竞逐，另一方面亦可反映知识是如何被控制的 (Bernstein, 1971)。

Goodson (1991) 认为学科的选择是社会价值的"卓越的净化过程"(distillation of excellence)。但从香港课程改革的知识选择与组织的现象来看，不难发现它是建基于一些分配原则，这种分配原则并非根据知识的中性分别，而是为了不同的社会组别分配不同的知识 (Berstein, 1996)。正如前教统会主席梁锦松指出："社会需要精英，但是单一的教育制度只可以培养单一范畴的精英，而今天社会需要的是多元的精英，而只有多元的教育制度，……才可以培养具备多方面才能的优秀人才。"(教育统筹委员会，2000：1)反映视觉艺术科是为了培育多元人才而获得分配名额。既然进入了"地位群"(status group)，便要继续与各选修科互相竞逐声望与地位(Turner & Mitchell, 1997)。

Weber (1952, 引自 Young, 1999) 指出高地位的知识有三个原则，包括正规教育、能用量化方式进行考试，以及具有专门知识。Young (1999) 总结各学者的观点，亦指出高地位的知识强调：读写能力、个人主义，以及知识抽象化等特征。无怪乎视觉艺术科的课程决策者在众多教师异议的声中，坚持要在新高中视觉艺术科增加艺术评赏的书面考试，并在校本评估中加入研究工作簿，要求学生要"以书写方式"表达艺术评赏。有关的课程决策者是要把缺乏读写能力及分析、诠释和评价艺术品能力的学生排除于视觉艺术科的学习之外，而游说权位群相信视觉艺术科是具有专门知识的，只是给予具有公认能力的学生就读的，以摆脱"低地位"实作科目(practical subject) 的既有形象。课程决策者有考虑视觉艺术教育要付出的代价吗？

参考文献

林清江. 教育社会学新论. 台北：五南图书，1981年.

香港特别行政区政府. 1997年施政报告. 香港：香港特别行政区，1997年.

马桂顺. 香港中学会考美术科方向及考试形式调查报告. 香港：作者，1998年.

教育统筹局. 改革高中及高等教育学制——对未来的投资咨询文件. 香港：教育统筹局，2004年.

教育统筹局. 高中及高等教育新学制——投资香港未来的行动方案. 香港：教育统筹局，2005年.

教育统筹委员会. 教育制度检讨：教育目标咨询文件. 香港：香港特别行政区，1999年.

教育统筹委员会. 香港教育制度改革建议——终身学习　全人发展. 香港：香港特别行政区，2000年.

教育统筹委员会. 教育制度检讨：改革方案咨询文件. 香港：香港特别行政区，2000a.

教育统筹委员会. 终身学习·全人发展：香港教育制度改革建议. 香港：香港特别行政区，2000年.

教育统筹委员会. 高中学制检讨报告. 香港：香港特别行政区，2003b.

黄素兰. 视觉艺术科的"课堂学习研究"—— 学与教的新文化. 教育学报. 2006年34(2)期，p47-72.

黄素兰. 香港中学文凭考试视觉艺术科样本试题"先导测验计划"研究报告. 香港：香港教育学院，2007年.

课程发展议会. 香港学校课程整体检视：改革建议咨询文件. 香港：课程发展议会，1999年.

课程发展议会. 学会学习：课程发展路向咨询文件. 香港：课程发展议会，2000年.

课程发展议会. 学会学习：艺术教育学习领域咨询文件. 香港：课程发展议会，2000b.

课程发展议会. 学会学习：课程发展路向. 香港：课程发展议会，2001年.

课程发展议会. 基础教育课程指引：各尽所能　发挥所详（小一至中三）. 香港：课程发展议会. 2002a.

课程发展议会. 艺术教育：学习领域课程指引（小一至中三）. 香港：课程发展议会，2000b.

课程发展议会. 艺术教育学习领域：视觉艺术科课程指引（小一至中三）. 香港：课程发展议会。

课程发展议会与香港考试及评核. 新高中课程：核心及选修科目架构建议咨询初稿. 香港：教育统筹局，2004.

课程发展议会与香港考试及评核局. 新高中课程及评估架构建议：视觉艺术科第二次咨询稿. 香港：教育统筹局，2005年.

课程发展议会与香港考试及评核局. 艺术教育学习领域：新高中课程及评估指引（中四至中六）——视觉艺术科（暂定稿）. 香港：教育统筹局，2006年.

课程发展议会与香港考试及评核局. 艺术教育学习领域：视觉艺术课程及评估指引（中四至中六）. 香港：教育统筹局，2007年.

Barrett, T. (2003). Interpreting art: Reflecting, wondering and responding. New York: McGraw-Hill.

Barrett, T. (2004). Investigating and criticism in education: An autobiographical narrative. In E.W. Eisner, & M.D. Day (Eds.), Handbook of research and policy in art educatio, (pp. 725-749). New Jersey: Lawrence Erlbaum Associates.

Bernstein, B. (1971). On the classification and framing of educational knowledge. In M. Young (Ed.), Knowledge and control: New directions for the sociology of education, pp. 47-69. London: Collier-Macmillan.

Bernstein, B. (1996). Pedagogy symbolic control and identity. London: Taylor and Francis.

Cheng, K.M., Lai, Y.W., Lam, C.C., Leung, K.S., & Tsoi, H.S. (1996). POSTE: Preparation of students for tertiary education. Hong Kong: University Grants Committee.

Deck, S. (n.d.). IB Visual Art Student Handbook. Retrieved September 14, 2008, from http://www.shelleydeck.com/teacher/documents/IBArthandbook.doc

Fullan, M. (1988). Research into educational innovation. In R. Glatter, et al. (Eds.), Understanding school management (pp. 196-211). Milton Keynes, Philadelphia: Open University Press.

Gardner, H. (1989). Zero-based arts education: An introduction to arts propel. Studies in Art Education, 30(2):71-83.

Goodson, I. (1991). School subjects: Patterns of change. Curriculum and Teaching, 6(1), 3-11.

Grossman, P.L., & Stodolsky, S.S. (1995). Content as context: The role of school subjects in secondary school teaching. Educational Researcher, 24(8), 5-11.

Saha, L., & Zubrzychi, J. (1997). Classical sociological theories of education. In L. J. Saha (Ed.), International encyclopedia of the sociology of education, pp. 11-21. Oxford, New York: Pergamon.

Salem High School Visual Arts Department (2008). IB Art. Retrieved September 14, 2008, from http://salem.k12.va.us/staff/jwallace/Salem_Art_Department/ Art%20Home%20Page.html

Tomhave, R. D. (1999). Portfolio Assessment in the Visual Arts: A Comparison of Advanced Secondary Art Education Strategies. Minnesota, University of Minnesota.

Turner, J., & Mitchell, D. (1997). Contemporary sociological theories of education. In L. J. Saha (Ed.), International encyclopedia of the sociology of education, pp. 21-31. Oxford, New York: Pergamon.

Venn, J.J. (2007). Assessing students with special needs (4th ed.). Upper Saddle River, N.J.: Pearson

Merrill Prentice Hall.

Willis, S. (2004). Historical and operational perspectives of the advanced placement program in studio art. Art Education, 57(1), 42-46. .

Young, M. (1999). The Curriculum as socially organized knowledge. In R. McCormick, & C. Paechter (Eds.), Learning and knowledge (pp. 56-70). London: The Open University.

"时事议题"的绘画教学

香港美术教育协会学术秘书　　梁志芬

引　言

香港于2009年9月便推行新高中的视觉艺术课程，新课程的特色如下：

·　采取开放及具灵活性的课程架构，以主要概念、技能、价值观和态度为不可或缺的艺术学习要素，取代以考试为主导的课程纲要；

·　兼重艺术[1]评赏及艺术创作两方面；

·　更重视学习艺术的情境因素；

·　强调艺术对学生心智发展的帮助。

面对新的转变，我尝试运用"时事议题"为教学策略，带领一群中四学生进行绘画创作，希望借着对时事新闻的探讨作为绘画题材，丰富作品的内容，也期望能实践新课程纲要的理念和精神。期间适逢香港教育学院就视觉艺术科"议题为本"的学习进行研究，并派员访问，因此本文有部分内容获香港教育学院准许引用。

站在教学前线，我分享的是"议题为本"的教学体验。

教学理念

中四学生的年龄约在15至17岁之间，处于人生中的青少年时期，他们要塑造、装备自己以准备进入成年人的世界。个人的成长问题和社会上的现象均能引起他们的兴趣或共鸣，因此日常生活的情境可成为引发学生做多角度思考的工具，问题是我们的学生能看到"问题"吗？每天的新闻有哪些是学生关心的？

当我们相信真实生活的情境能帮助学生建构知识，甚至可以发展他们的批判能力，那么一张从生活出发的绘画作品又能否呈现学生对社会的关心和理解？我尝试运用时事议题作为教学的策略。

究竟何谓"议题"？

香港教育学院体艺学系吴香生博士认为"议题"就是人与人就某个问题交换意见，进行讨论甚至争辩，这个争辩的焦点，就是议题[2]。

近年的教育改革中，批判性思考，对社会及个人生命的核心价值探究成为教学的重点。另一方面香港近来在报章上的"头条新闻"，国际性的如：金融海啸、大自然的灾难如雪灾和地震、美国总统竞选、战争爆发、核武问题、太空竞备等；本地性的如：著名影视艺人沈殿霞病逝、艺人陈冠希私生活事件、女生瘦身潮流、地区环境保护如保卫皇后码头、景贤里和保护维港、立法会选举、西九龙文娱艺术区的发展等，均成为大众市民讨论和关心的事。

艺术应能对当下时代有所反映，一幅《清明上河图》尽显北宋时代汴京市民清明时节的热闹情景，日本的"浮世绘"主要描述通俗的大众生活，在19世纪以后更大量流入西方，对印象派影响很大。做当下的人，就要关心当下的事，这一点为学生普遍认同。 前人以画作记录当时的社会，而我希望学生能借着创作批判社会。

"议题为本"的教学特色

"学生"为学习的主导者
 自行确定探讨的时事议题
 各自进行数据搜集：剪报、浏览网页
 汇报进度
 同辈交流、给意见
 物料试验
"教师"为学习的辅导者
 定期约见学生(个别或小组)，了解需要
 协助学生寻找相关的艺术家作参考
 提供学习数据和作适当示范、指引
 鼓励学生互相交流
"小组"为学习的核心
 约4至6人为一组，在小组讨论上轮流作提问、整合意见、记录及汇报
 小组评赏时共同订定准则

教学流程

1. 向学生介绍"议题为本"的教学特色

2. 分组讨论，选出个人心目中的头条新闻

3. 运用思维脑图 Mind map展示及分享个人意见

4. 个人数据搜集及图片预备

5. 绘画媒介探索：塑料彩Acrylic的应用

6. 个人意念发展及创作草图

7. 引用或选取艺术家作品作比较

8. 小组分享，征集意见

9. 个人改良创作

10. 个人进行创作

11. 个人完善创作

12. 展示及以"小组"评赏创作

13. 接受访问及反思

以下则为香港教育学院辛翠瑜学员于我校学生完成"议题为本"绘画创作后的访问，记录了其中三位同学对是次学习形式的看法。口述式的访问带有香港的口语，展示的是一位关心运用"议题"教学的准老师和已完成运用"议题"学习的同学之间的对话。 辑录访问，以显示学与教的成果。

运用"议题"教学：学校访问记录表

采访：辛翠瑜学员　香港教育学院

日期	2008年7月4日
时间	下午四时
学校	中华基督教会铭基书院
教师	梁志芬老师（铭基书院）、吴香生老师（香港教育学院）
学生	黄安政、冼绰以、陈颖仪、雷美婷、邱嘉莉、林家愍
年级	中四

议题	香港的议题：肥姐逝世、希拉里与奥巴马、雪灾…
教师用的策略	今次的策略是采用时事议题及运用拼贴的技巧融入画作中，并多鼓励他们同辈交流，不是只听老师的想法。
美术欣赏所用的艺术家	多是老师提供的，如立体派、野兽派、普普艺术等时期的画家。
艺术家作品与议题的关系	同学参考的艺术家都是一些与同学作品题材相近的画家。
学生的作品内容	记录教师与学生的访问 冼绰以同学： 冼：我的议题是讲到美国选总统，当中有两个票数很高的，一个是希拉里，一个是奥巴马，他们两个对我来说都很特殊，或许对很多人来说都很特殊。两个票数均高，总有一个会胜出，如果奥巴马胜出，将会是第一个黑人总统，所以很多人都关注他们两个的选情，于是我用了这个议题。其实美国是大国，简单来说可以影响很多，是重要的，所以我取了它出来啦！ 　　可以见到我将这幅画分了一半的，一半是希拉里的形势，而另一半是奥巴马的形势。唔好见到佢哋笑笑口咁（不要看他们表面上笑脸迎人），其实佢哋（他们）系对话里面会互相攻击的，面对大众会说恭喜你呀，其实想用口水浸死对方，代表言语上的攻击。而另一方又用火来攻击对方，形成了水火不容咁样（这样子），这样可表达出他们之间的对立形势。 　　至于我怎样去选参考的画家，我选了美国的Lichtenstein，以前系欧美时代，画的油画很美。到了上个世纪，出现了Andy Warhol和Lichtenstein等人，也出现了普普艺术，把作品重复多次，不单只在艺术馆可以睇（看）到，可以给很多人睇，就算你是一个很穷的人，都可以在杂志上见到艺术家的作品。咁我想用这个效果，因为选况是民主的，每个人都有份投票的，所以用这个普普艺术去代表是关于每一个人的事，不单止是小圈子的选举。 　　用黑色边和鲜艳的颜色，并用了一些网点，是印艺术的其中一个方法。 吴老师：我想问，你会依照艺术家的风格，还是会再转变一下呢？ 冼：其实我都跟得很足的。我想跟他的风格之余，再加自己的风格。佢哋（他们）的作品一系会有网点或会完全没有，但我自己则不喜欢这样，喜欢有阴影，只在阴暗的地方才有点点，令脸部突出一点，比全块面都有点点好。

吴老师：你这幅画表达了两个候选人，其实你自己里面有没更深的意思呢？

冼：佢哋（他们）面对大众，会说为美国怎样怎样，在和平的竞选方式中亦带着一点冲突，会有语言上的冲突等等。

吴老师：如果你有投票权，你会选那一个呢？

冼：我会选奥巴马，因为我是读历史的，我觉得在美国那里，黑人和白人很不同的，黑人要很努力才有今天民族的地位，我很欣赏。我不选希拉里的原因，都是我想选黑人。

吴老师：其他同学有什么意见？

同学1：颜色鲜明，黑色很重要，令整幅画很突出。

同学2：我喜欢她的意念，用对比手法像幻想两位在斗争。

同学3：幅画很完整，笔触很成熟和吸引人。

吴老师：艺术家的作品如何可刺激到你想象呢？如果没有艺术家的作品你又可否自己画到呢？

冼：画不到。

吴老师：艺术家作品在那方面帮到你呢？

冼：表达的风格。我觉得最困难的是如何找到自己的风格呢？人一看便知道是你的画。我尝试在画家的风格中找寻自己的风格。

吴老师：刚才你讲得很好啦，你参考artist的作品，那你又要跳出来喎，那你不跳出来，人哋（家）一看会觉得是那个artist的作品，假如你想跳出来的话，可以怎样改变这幅画呢？

冼：我都想人哋（家）一看便知道是我的画，不是Lichtenstein的画。我这一刻啦，我会将黑色线变成白色线。因为黑同白的颜色在艺术里面是很强烈的，白和黑都可以衬（衬托）到颜色，或许我会将黑和白的颜色捞乱，好像计算机中的对比颜色咁。

吴老师：啊！你有冇（没有）想过将这幅画放入计算机中，在计算机中改变颜色，会否容易一些处理呢？还是想多画一幅喎？

冼：我会多画一幅，因为我的计算机技术不是太好。

梁老师：我觉得这幅画用的网点可以大胆一点。现在的网点好像不存在，好像放大几倍啲网点，要像印刷术的效果。现在觉得不够地道啰，现在好像美国的culture到，而我哋香港人怎样睇这件事呢？那个海浪可以是我们中国民间的海浪或皇帝服装的海浪，同时我们可以从这个位置看到香港的区旗。或者香港人觉得不关我们自己事呀，可以加入一些本土的文化。

吴老师：你会否再画多一幅改变一下风格呢？从这幅里再变的。可以延伸下去。

梁老师：又或可以加埋（了）我们香港的"长毛"（香港一位不修边幅的立法局民选议员，留了长长的头发，名字是梁国雄）呢！

雷美婷同学

雷：我这幅画的主题是内地雪灾的，大家都见到这幅画的背景颜色是用了这个很SHARP（鲜明）的颜色哪，之前我做这个主题是因为大家所想的内地雪灾好惨好悲痛的样哪，我做这幅画是想多啲人睇到内地雪灾并不是我们所想咁悲凉的，是想令大家觉得有希望，所以才用较鲜艳的色调去做哪。好无奈哪，拿回家后想想下就觉得，心情就好像转了少少。原本这幅画不是这样的，有两个人，向四周围呐喊的。现在你看到这幅画就代表我心情的转变是无奈，不知怎样去面对这一件事，大家都是一个中国的同胞，我哋（我们）系香港，但佢哋（他们）系内陆，生活的情况都不一样的，究竟我们可以怎样帮呢？除了捐钱外，都有心无力的。

	其实这个人则代表我们的衣着很光鲜哪，左边那个人只打开一只眼睛，代表无眼睇哪。而右边那一个是一个解放军，而这块毛毛的布料是让人感到寒凉的感觉。而块面用了黑白的色调是好凉和无奈的样子，佢抬头看，到底雪何时才下完呢？而自己的同胞何时才可以过一些正常的生活呢？这些一点点反光其实是雪来的，让这幅画看上去不太空洞洞，有一些东西刺激你的眼球。 吴老师：我觉得你这幅画的构图很特别，一看便知道是你自己的作品。有没有参巧（考）什么艺术家的作品呀？ 雷：冇（没有）。 梁老师：佢（她）用了很多TEXTURE的嘢哪（富有肌理质感的东西）。初头（开始）跟她倾（谈）的时候，那两个人没有那么古怪的，后来佢（她）搵（找）了一些神情好突然，人的样相反是几重要的，用来传递信息，只眼咁（这）样望，眼变成一个好重要的焦点，跟着有人跳了下来，一滑滑了下来，整张画好busy（杂）呀，有好多信息想讲。 吴老师：佢（她）下面用的都是颜色黎架？ 雷：成（整）幅是塑料彩，在颜色还未干的时候，用把刀刮啲质感出来，令幅画不会变得那么平凡。 吴老师：感觉又好像漫画咁喎，但系呢啲是拼贴黎ge？（感觉好像是漫画，但它是用拼贴来作处理呢？） 雷：系（是） 吴老师：同学俾啲意见呀，点睇幅画呀？（其他同学给点意见，怎么样去看整幅画呀？） 同学1：我觉得佢比较大胆，因为我们画画通常都很少会用刮的方法，整班同学都只会油，咁我得比较创新。 同学2：我哋好多人都会参考画家啦，好多人都会跟幅画家的风格，但佢（她）是自己做出来的。 同学3：见佢（她）啲图片好像好简单的咁贴落去，但其实佢用了好多时间去搵（找）幅图片，可以见到佢（她）真的好认真啰。
	林家慜同学(电话访问) 吴老师：你可否讲吓（下）你这幅画？ 林：我这幅画是关于黑人和科技。画中有一个黑人的白雪公主，正吃苹果。我系（是）想讽刺一方面人用很多钱去发展科技，但另一方面都有很多人连基本需要、三餐温饱都没有。苹果是代表ipod。 吴老师：有没有参考画家？ 林：有参考立体派和野兽派的笔触去绘画。开头想画较写实的人，但后来没有时间，便改成现在咁。还有，我画这幅画时有点情绪，觉得画得不好，所以笔触较粗糙。 老师：画的背景又怎样？ 林：背景是看着相片去画的。
学生作品如何反映议题	学生运用绘画和拼贴的手法去表达对议题的一些个人想法。
教师教学的感想	今次是想学生学习用物料融入画中。由开头学生只画画到现在能从议题学习，老师觉得开心，因为学生花了很多时间去经营。老师不想太干扰他们，希望同学多些同辈交流，不只听老师的意见，交流同年纪睇事情的观点。同学的美术知识不太多，很多时候都是靠老师给意见。
同学学习的感想	同学都觉得用议题创作很有趣，比单由一个题目出发去画一幅画较好。

1.	作品（一）	学生姓名：冼绰以 作品名称：希拉里与奥巴马 所用媒介：拼贴和塑料彩	
2.	作品（二）	学生姓名：雷美婷 作品名称：内地雪灾 所用媒介：拼贴和塑料彩	
3.	作品（三）	学生姓名：林嘉懋 作品名称：科技与贫穷 所用媒介：拼贴和塑料彩	

总　结

在拟定运用"议题为本"的教学策略时，我的想法是：

- 配合新高中的艺术学习理念：发展学生的艺术评赏能力。
- 透过日常时事为题，鼓励学生深入探讨，并作为创作内容。
- 绘画作品将以教师评核计划(TAS)[3]的要求为创作方向。
- 配合少年美术能力特质，了解他们的文化意识和兴趣、深化技巧、提高批判能力。
- 从学生的访问和创作上看，运用"议题为本"的教学策略是成功的。

我的发现是：

- 学生对时事感兴趣。
- 学生喜欢集体讨论和交流。
- 学生能从个人的角度作批评。
- 学生能接受别人的意见和批评。
- 学生喜欢追求技巧的掌握能力。
- 学生对不同艺术画派和风格感兴趣。
- 学生有他们的时事取向。

"议题为本"的绘画学习大概是3个月的学习历程，学生在创作上的态度是积极的，除了在正规课堂上完成创作，亦有在课后留在美术室完善作品，师生均享受整个过程。

注

1. "艺术"一词即指"视觉艺术"。

2. 见《香港美术教育》2006年7月第1期第7页香港美术教育协会出版。

3. 教师评核计划Teacher Assessment Scheme 简称(TAS) 是香港中学会考视觉艺术科的其中一项评核方式，考生须呈交作品集及六件艺术创作作品，由任教的老师评分，占总成绩50%。

大众文化情境下美术教育的经典文化性

——中外艺术教育对照下思考人文性为旨向的学校美术教育教学的改革

厦门大学艺术学院　张小鹭

当今强调美术教育的人文性特点，已成为主导的观点。而在信息化时代全球化的背景中，大众文化、文化产业和消费文化凸现的状况下，如何在视觉艺术的教学中，把握美术文化的价值，确定教学目标，达到教育最大化的效益，这应该是在当前艺术教育改革背景下不可回避的重要议题。本文拟从美术文化的经典性角度，来分析当前社会文化景观中多元文化与单一文化、大众文化、经典文化在美术教学中的影响与作用，探讨教育资源的开发与利用中的经典化以及美术教师在教学中上应具有的独立自主的反思和批判精神。

一、全球化时代信息化社会的文化景观

（一）当代大众文化、消费文化和去经典化

1、大众文化现象

在目前世界经济一体化的后工业时代，伴随着数字信息高新技术的普及与运用，互联网、大众传媒、通讯和复制技术的高度发展以及物质财富的不断丰富，呈现出以下状况：一方面大众文化、消费文化凸现，去经典化现象不断显现；另一方面经典美术文化出现缺失。

具体分析当代大众文化的现象，目前主要体现在：

（1）波普艺术大行其道，安迪·沃霍尔，劳生伯格等外国波普艺术家的艺术及其理念，在当代得到广泛的传播。中国的波普艺术家借助于信息社会消费文化的外部环境，立足于市场经济条件下的当代生活现实，活跃于海内外，也有了很大的发展。

（2）动漫视觉艺术受到大众特别是青少年的关注与喜爱，加之它十分适合应在电视、网络等大众传媒中发挥并可通过高新数字技术来进行开发推广与利用，已经越来越深入社会的方方面面，影响巨大。

（3）类似中央电视台的"百家讲坛"的文化现象，则显示出大众文化时代，公众传媒往往以贴近民众的观点与语言，来重新诠释传统精典文化，以获得最大化的收视率，曲折地凸显出群选经典的影响力。

（4）此外，像湖南卫视的"超女"现象，是由广大的"粉丝"民众用手机短信点击的群选方式进行，而不是由文化精典的传统评估者———专家学者（知识分子）来评选进行。就这样通过群选、"玉米"热捧的媒体英雄李宇春等明星也被四川音乐学院等高等院校迎进高校课堂而引以为豪。当代社会的种种现象，均显示出大众文化的种种文化症状。

2、消费文化现象

在当今社会，消费行为已经不再是单纯传统意义上消费物质的概念，而是具有文化、VIP（高层次）的消费观念，进而个体的消费方式演绎成为社会地位的标志。

无论是小资聚集的"星巴克"咖啡屋、"叫花子鸡"专营店还是王老吉饮料的商业包装文化中，都有某个皇帝、贵族或者名人消费某商品的传说故事；充斥于市面的诸多酒文化、茶文化，究其内容，无论是皇后喝过的大红袍茶叶，还是杜康酒的文化逸事，也往往是历史名人消费酒茶的高雅逸事，这都暗示今日之消费行为是某种贵族规格的享受，如此消费即显示自己同处其社会地位。

在现实生活中，这种理念被进一步放大，拥有名牌轿车、别墅或豪宅，穿着名牌的衣服等的消费方式，都被视为当今社会成功人士的标志，这是当今消费文化的典型形态。

3、两种经典化现象

文化作为社会表意活动的总集合，其任何表意活动都要靠选择性的比较和比喻，或者结合性的连接与转喻这两组关系展开[1]。而比较与连接，比喻与转喻，是人类思考方式最基本的两方面，也是文化维持并传承的二元[2]，而两种不同的文化经典化，正是分别遵循这两组的不同方式展开。

通常批评式经典是由知识分子担当着经典历史性的评估，依靠比较的方法，用批评性操作的方式来实施进行经典化工作的。而另一方面，民众的"群选经典化"则是用投票、点击、购买、阅读或参加等等方式，以数量的多少为选择的标准，这种选择主要靠连接、依托大众传媒的宣传、反复轰炸而达到"积聚人气"。群选经典往往需要名人效应，来吸引广大民众的"连接"以保持接触。为适应市场经济的激烈竞争需要，媒体与名人互相利用，来获得点击收视率和艺术家的名声积累，即共同争取与大众的连接，以便获得名声与人气，进入马太效应。

群选经典化基本上不与历史经典比较，而是在当代同行之间进行比较，注重谁的人气最大，与民众连接最广。如此一来，群选的名家，往往是群众需要的大众文化的提喻，由于大众无法全面历史地接触艺术自由选择，于是他们一般连接时尚文化，而每个时代都有自己的时尚，造成提喻的群选经典化不再是一个历史的行为，而这种快餐式的群选文化经典，事实上难以留存在历史上。并且，这种群选和社会性连接，是要靠竞争者的"出镜率"、"混个脸熟"成为"家喻户晓"式的人物，而通常文化艺术经典所必备的讲究质量的理念，被认为是迂腐。

此外，经典更新通常需要以批评性的方式来完成，而在群选经典的状况下，却只有追随，不存在批评和讨论的可能。另外，群选艺术的命运取决于文化方式是否通俗平浅、是否在连接与提喻中获得即时的快感满足、是否能在场实现。而这种追寻的心态，则是由更深刻的社会因素所造成的。

自工业化社会以来，一方面，人们的孤独感与日俱增；另一方面，经典由于其独特的文化价值，为了逃脱这种漂浮的缺失，也就成了人们自我认同的需要。当然，这两种相异的经典化起作用的方式是不同的。批评式经典的阅读，个体通常只能引用经典，因而成为文化资格的证明，但这种方式因取得社会联系有限，阅读者依然是孤独的人；而群选经典则不同，阅读和引用这些经典，就能加强分散在社会各处的"粉丝"个体的归属感，共同的爱好使崇拜者感到个人不再是孤独的个体，而像球迷们那样，呈现奉献式的、非功利心的全身心的迷醉和狂喜。因此，可以说，当代社会自我失落的烦恼，的确可以在经典消费中得到暂时性的解脱。

（二）经典美术文化的缺失

多年来，在我国美术教育的实际实施中，无论是在多元文化融合层面上的介绍，还是在欣赏层次上

有关审美趣味引导和体验，以及制作表现方面都不同程度地存在以下三方面的问题：

1. 部分本土经典美术文化被忽视

古典传统美术文化的不完整性：封闭的社会文化结构排斥非中原美术文化等异文化的美术形态，以及中原文化与外来文化的融会形成的美术文化。中国是个多民族大国，客观上就存在民族、地域有不同的文化及其美术形态，加上历史上还有横跨欧亚大陆的丝绸之路艺术，它们与外来多种文化精华融合，形成的敦煌壁画和彩塑、克孜尔石窟艺术等，这些被世界各国广泛关注与崇尚的多元文化的种种美术形态，却因它们不是"纯种"的中原文化，不能列入中国传统的经典，在美术教育中往往被忽视。例如，同样是东方国家，日本高校的东方绘画专业，将敦煌艺术列入授予学位必备的经典考察之列，而作为拥有敦煌的我国，中国画专业却鲜有将敦煌绘画列入正式的教学内容。

2. 缺乏关注世界性的美术经典文化

在学校美术教育中，即在普通高校公共美术教育、高等院校教师教育、初高中教育、小学教育等教学中，关注多元美术文化不够，具体分析起来表现在以下几个方面：

（1）外国古典美术文化所占比例偏少

无论是在中小学教材，还是高校的美育教学内容，外国古典美术文化的介绍与学习，所占的比例很少，几乎无法与同为东方国家的日本相比。有的高校甚至只有靠外聘人员来开西方美术史的讲座来弥补，有的干脆就没有这方面的内容。这些都是因教育环境、思想理念、师资和条件的客观限制导致的，是急需解决的问题。

（2）当代外国美术的涉及则更为缺失（对当代西方及其他地域美术文化缺乏系统性的介绍，某些方面甚至处于空白）。

由于我国美术理论界的相当一部分人缺乏对后现代世界美术的关注、研究与分析，导致很多人不能以科学客观的态度正确地对待当代西方美术文化，更谈不上系统地研究这一现象，也没有将其纳入课堂。因此出现了以下的奇特现象：一方面，当代中西方民间的视觉艺术交流在北京798大山子艺术公社、上海的莫干山路艺术空间等处十分火爆；而另一方面，在学校或社会美术教育中，当代外国美术几乎不见踪迹。

3. 缺乏对乡土美术、地域文化作为艺术教育资源的开发与利用

针对民间和乡土美术文化资源与美术教育，受社区文化建设迟缓等因素局限，我国仍缺乏系统地对地域美术资源作有深度地开发与运用。要达到十七大报告提出的"弘扬中华文化，建设中华民族固有的精神家园"主张，就要重建良好的文化生态环境，让传统民艺、乡土美术在中华民族中以一种具有生命力的形态继续存在和发展下去，而开发与利用的意义正在于此。

总之，由于经典美术文化的缺失，导致我们对人类伟大文化的系统把握不够，涉及不多。在不利于适应全球化的背景下，美术教育通过其独特性的视觉形象思维，来实现培养通才的素质教育目标，即借助于感性教育通过体验，达到对人类美术经典文化超越抽象语言、文字的障碍，从感性上学习新知识，了解与适应当代多变的社会发展环境。

二、当代社会美术文化与美术教科书的经典与去经典现象

所谓经典（canon），是一个成熟文化从历代积累的大量文学艺术作品选出的一小部分精品。这种文化经典已经世俗化，甚至从中也能找到民族凝聚力和归属感（权威的光环、永恒的价值、类似先民的图

腾）。而美术教科书则是现代美术教育体系为普及大众而设制的，其各级教科书与"必读书"必须精而又精，只列出少量作品以传承后人维系民族文化常青。因此，教师在传承经典文化中具有不可忽视的重要作用。

（一）经典的更新

无论古今中外，人类文化经典的重估、重解和更新通常是一个常态的缓慢活动。一般来说，执政的权力机构为了控制意识形态，移风易俗，历来会发动经典重估更新的运动。而实际上这种变化是要由包括教师在内的知识分子认可和推动才能达成其社会效应的。

历史上成功的事例有：汉代董仲舒的"罢黜百家，独尊儒术"，推行重视与培养知识分子的科举与私塾，开启了封建社会独奉儒家为文化经典的历程；不成功的事例则有："文革"时的八个样板戏和样板画，即刘春华的《毛主席去安源》等，当时这些虽然被权利机构奉为艺术经典，并在民众中广为流传，但是，由于并未经由批判性的操作，未得到专业知识分子的认可与推广，今天早已风光不再了。

但是，在大众文化凸现的今天，经典的更新还出现在以下两个方面：

1. 乡土地域文化的经典性开发。乡土美术具有地域文化很深厚的凝聚力。倘若能获得批判性的开发与利用，进入课堂薪传不辍，就有了经典的性质；

2. 即前述所提及的当今大众大规模地参与经典的重估，而形成某种"另类经典"或者被称之为"去经典"的群选经典现象。由于它与平素立足于历史性的批判思想的经典评估有很大区别，倘若能得到专家学者等知识精英主导性和权威性的更好地参与和引导，就能让这种经典化具有分析比较的介入和具有可参照性，并形成标准，成为范例才具有经典的实质性意义。

因此，学校教育与作为教师的知识分子的作用就十分重要了。

所谓信息时代，即是高新技术的互动电视、互联网、DVD和手机等等的数字技术广泛应用的时代。信息时代前，大众的文化选择（亚文化）因信息传播落后的原因，与经典重估无关，但是信息时代后，技术进步以及媒体与名人共同争取吸引民众获得人气与支持，大众"群选经典化"的现象成为可能。

（二）大众文化及其媒体对学校内外艺术教育的影响

消费文化及其商业思想，改写了独立的学校精神，金庸、周星驰、赵本山等明星被各高校聘任或被邀请讲学，超女李宇春被四川音乐学院招为研究生。2004年，金庸的《天龙八部》和王度卢的《卧虎藏龙》进入高中课程，金庸取代茅盾进入十大文学大师的行列，又取代鲁迅进入中学语文课本，动漫等大众美术也都进入课堂，日本一些著名的美术教育专家如宫协理转而研究影视批评，充分显示出媒体宣传影响着学校美术教育。

互联网及博客现象降低了美术家与美术作品的精英性。大众传播等手段的普及与便捷互动性，造成了文化艺术的非垄断性和大众化，自由发展、自设数字虚拟的美术馆中的业余画家比比皆是。

后工业化社会大众传媒在文化结构中的决定性影响，还导致了一系列大众文化现象的出现。在美术文化的景观中，适应信息社会互联网与公众空间的影像、图像、图式文化表述，由于其浅显易懂和便捷性，已日益呈现其影响力。例如，文学中的图像性描述和影像表现对式微的诗歌支撑等等，都彰显了图像文化的威力。

对于大众美术文化的负面影响或消极后果，学校美术教育应予以关注。美术教师在教学引导中，仍要发挥自己的学术批评精神，担当起艺术经典化重估的使命，在教师岗位上履行的某种具有普世意义联

系实际生活的时代性使命，避免发生偏差或误入迷途。

三、后工业文化背景下针对经典美术文化美术教师应有的独立反思与批判精神

（一）美术教师应在去经典现象中发挥批判精神

教师应在教学研讨中，积极营造对大众美术文化群选经典的反思与批判的教学氛围；并努力提供这类体验的机会，使学生对美术文化在深度和广度上有深刻的理解和全球化的视野（例如对后现代美术现象与作品的分析与探讨）。

（二）美术教师在美术文化经典重估中应顶住压力进行正确的选择与实施

面对传统美术经典文化的重估，美术教师承受着来自传承历史审美和开拓现代审美、本土和外来文化的不同压力。教师们可以在比较中运用现代释义学的理念，找到自信心，锻炼自己对视觉文化的洞察力，在全球化和信息化环境下，正确地认识学生接触经典的多元美术文化的重要性。例如，在现代社会文化格局中，对传统民族绘画的重估和设计文化的议题有：

1. 文人水墨画与岩彩壁画的文化思索：揭示原因和指出方向位置。

2. 设计伦理的文化思考：应是现代神话（广告）的批判者而不是生产者的立场。

（三）美术教师及学校美术教学应注重关注日常生活，包括民间、乡土美术和大众美术文化。

现代主义美术文化理念使一些作品远离日常生活和大众，也使知识分子（包括美术教师）精英脱离大众，这是现代主义文化不完善的地方。美术教育作为一种普及全民的素质教育，学校美术教师可以积极引导学生接触周边日常文化生活，以各自的不同体验来正确对待大众美术文化和经典化中的种种现象。此外，民间和乡土美术具有地域及族群文化的心理符号意义及精神内涵的特征，研习体验，有助于青少年学生理解传统民艺的文化凝聚力，提升对华夏文化的归属感，达到了解本土文化特色、体会地域审美趣味、感受区域人类风俗民情的效果，从而使学生在树立正确的美术经典文化价值观的同时，实现发挥师生改善学校周边社区美术文化环境的积极作用。

参考文献

1. 赵毅衡. 两种经典更新与符号双轴位移[J]. 北京：文艺研究，2007年12期，p6.

2. Roman Jakobson, "The Metaporic and Metonymic Poles", in Roman Jakobson&Morris Halle,Fundamentals of Language,Hague：Mouton press,pp.76-82

论文发表
Monograph Report

中央美术学院
China Central Academy of Fine Arts

第一分坛主题：

美术教育中艺术思维与科学思维的交汇

基础与进化

——美术课程知识观念的哲学思考

华南师范大学美术学院　**华　年**

摘　要

本研究结合波普尔（Karl.Popper）的科学哲学以及阿恩海姆（Rudolf Arnheim）的视觉心理学，重点思考美术课程知识的问题，属于美术课程哲学范畴。

本研究分两个层次展开，第一个是美术知识的基础性，第二是艺术知识的进化问题。本文的观点是，美术课程知识的增长方式不是以现存的知识为基础的构造，而是对现存知识的破除。知识增长的过程也是知识的进化过程。艺术知识的进化与普通知识的进化本质是相同的，对视觉思维的研究可以看做是对艺术知识进化的一种研究。

关键词：知识、基础、进化

一、引　言

通过"知识"来思考教育理论问题并不是新鲜的选题，批判课程论者对此做出了许多阐释，如英国的麦克·扬（M.Young）、伯恩斯坦(B.Bernstein)以及美国的阿普尔（Apple）等人，他们那种类似于解构的理论是非常吸引人的。

近年来，国内也出现不少以知识来探讨教育的著作，如《知识演化与社会控制——中国教育知识史的比较社会学分析》（吴刚，2002）、《知识·权力·控制——基础教育课程文化研究》（黄忠敬，2003）、《教育空间中的话语冲突与悲剧》（周勇，2004）、《规训与教化》（金生鈜，2004）、《课程知识与个体精神自由——课程知识问题的哲学审思》（郭晓明，2005），等等。这说明越来越多的人开始关心知识与教育的问题。但是，在阅读上述著作的过程中，本人逐渐意识到，知识问题同时还是一个哲学问题，要理解知识问题还需要从哲学层面思考，因此，又接触了波普尔（Karl.Popper）关于知识的解释。[见《猜想与反驳：科学知识的增长》（1968），《客观知识——一个进化论的研究》（1972）]通过比较，本人更相信波普尔的观点，同时萌发了研究美术课程知识的兴趣。

二、知识基础的解体

1. 知识基础的隐喻

没有谁会在沙地上建造房子。如果想要建造的房子结实、坚固，从建筑学的观点来看，"基础"甚为重要。这里的基础，指的是"把建筑物的荷重传递给地基的结构"，[1]这个结构有浅也有深。凭经验可以判断，房子越高，基础越深。

借助房屋建造的原理，人们把知识的学习作了极其类似的比喻：人类知识好比一座大厦，知识的增长犹如在一个坚实的地基上进行的一砖一瓦的"递进式构造"。基础越深、越广，知识的大厦就能建设得越高、越大。这似乎是一个简单的常识，根本不需要怀疑。

但是，波普尔（K. Popper，1902—1994）却说，这是一个错误的比喻。因为人类知识没有现成的、固定不变的基础：知识的增长也不是以现存的知识为基础的构造，而是对现存知识的破除。并且，破除旧知识和构造新知识表现为同一过程，也不能用拆旧屋、盖新房的比喻来形容。[2]波普尔的这个观点与我们的常识不太一样，令人费解。

我们不妨用公式对"递进式构造"原理进行概述：任何两个陈述a和b的合取ab的信息内容总是大于或者至少等于其中任一组元。很明显，由于综合了a和b的信息，所以ab的信息总量看起来是多了。这是不是说，知识就此而增加呢？波普尔说，这并不意味着知识的增加。为了说明ab的内容增加，但是"概率"变小的事实，波普尔用一组公式作了阐释：

令a为陈述"星期五将下雨"，b为陈述"星期六将是晴天"，ab为陈述"星期五将下雨而星期六将是晴天"，显然，最后一个陈述即ab的信息内容将超过组元a或组元b的信息内容。而ab的概率（或者说ab为真的概率）显然将小于其任一组元。

把"陈述a的内容"写作Ct(a)，"合取a和b的内容"写作Ct(ab)，则得：

$$Ct(a) \leq Ct(ab) \geq Ct(b)$$

这同概率演算的对应定律形成对照，

$$P(a) \geq P(ab) \leq P(b)$$

波普尔的结论是："如果知识的增长意味着我们用内容不断增加的理论进行工作，也就一定意味着我们用概率不断减小（就概率演算而言）的理论进行工作。因而如果我们的目标是知识的进步或增长，高概率（就概率演算而言）就不可能也成为我们的目标：这两个目标是不兼容的。"[3]

所以，与"递进式构造"的知识增长方式相反，"科学知识增长并不是指观察的积累，而是指不断推翻一种科学理论、由另一种更好的或者更合乎要求的理论取而代之。"换句话来说，科学知识的增长不是始于观察，而是始于问题的解决。这种知识的增长模式可以用下图来表示：

$$P1 \rightarrow TS \rightarrow EE \rightarrow P2$$

其中，P1表示问题（problem），或一种假说。TS表示对前面的问题或假说进行尝试性的解决（tentative solution），解决问题采用的是EE（error elimination），即通过证伪从而消除错误，进而产生新的问题P2。然而，尝试性的解决方案并非只有一种，而是多种多样（TS1、TS2、TS3……）。多种解决方案也不一定正确，不过在比较中，毕竟还可以保留尚未被否定掉的解决方案。但是，留下的方案又可能遇到新的问题。所以，下面的知识增长模式才是更加合理的（Popper，1972）。

$$
\begin{array}{c}
\nearrow TS1 \searrow \\
P1 \quad - \quad TS2 \rightarrow EE \rightarrow P2 \\
\searrow TS3 \nearrow
\end{array}
$$

从理论上看，这个模式实际上把人类知识的积累看成新知识取代旧知识的过程，这个过程往往是瞬间完成的，属于一种质变。但我们仍然会问，知识更新后，原有的知识到底跑哪去了？原有知识对新知

识的学习有什么作用？为了使这个问题更加清晰，我们借用梅耶(R.C.Mayer, 1987)提出的学习过程模式加以解释。

其中：（A）注意，（B）原有知识，（C）新知识的内部联系，（D）原有知识与新知识的联系，（E）新知识进入长时记忆。[4]

该图式显示，新知识的学习始于注意（A），这与知识的增长始于问题（P）相类似。通过注意，学习者选择了与当前学习任务有关的信息材料，并将有限的心理能量集中在相应的活动上，同时与新信息有关的储存在长时记忆中的原有知识被启动（B）。新信息进入工作记忆系统（WM，又叫短时记忆STM），学习者找出新信息各部分的内在联系（C），与此同时，与新信息有关的处于启动状态的原有知识和新信息产生联系（D）。最后，新知识进入长时记忆存储起来（E）。

综合以上两种理论，我们可以得出以下推断：

（1）对于个体而言，知识的增长与更新并不是不需要依靠原有知识，因为很简单——我们不能无中生有，即使是我们在对问题或假说进行尝试性的解决（TS），或通过证伪消除错误的解决问题（EE），我们也离不开原有知识或经验，哪怕原有知识或经验是不牢固或错误的（错误的知识有时也可能推导出正确的知识）。问题的关键在于，新知识建立起来时，个体内部的旧知识或者旧的认知作为一个"平台"的特征已经被消解了——知识的增长不是以现存的知识为基础的构造，而是对现存知识的破除。既然这个"平台"或者"构造"已经消散，那么又何来基础呢？所以，"递进式构造"或"螺旋上升"结构理论不能解释知识的增长或更新。

（2）外在于个体的知识，通常被称为人类的知识。由于它可以用物化的形式来显示，所以人类知识总量是不断增加的，但这并不意味着贡献了新的知识——书籍可以层层叠加，但不代表新知识的增长。历史上的绘画作品不计其数，但真正能保存在艺术史上的毕竟是寥寥无几，原因是大部分作品没有在表现上有所突破，或者在风格、视觉、材料、观念等方面没有发生本质变化。就个体而言，为了达到一种平衡、和谐（一种更合理的样式），某位画家会在一件作品的构思或色彩上反复揣摩，不断地试验，直到他认为"合适"为止。

我们以意大利文艺复兴时期画家拉斐尔的圣母像名作之一《草地上的圣母》以及为此画所作的草稿为例，更能形象地揭示这个问题。

拉斐尔反复尝试，所追求的是人物之间的合适的平衡和使整个画面达到极端和谐境地的合适的关系。在左角的速写稿中，他想让圣婴一面回头仰望着他的母亲，一面走开。他试画了母亲头部的几个不同姿势，以便跟圣婴的活动相呼应。然后圣婴转个方向，仰望着母亲。他又试验另一种方式，这一次加上了小圣约翰，但是让圣婴的脸转向画外，而不去看他。后来他又作了另一次尝试……（图1）

他在画页上反复探索怎样平衡这三个人物最好。但是，如果我们现在回过头来再看最后的定稿，我

们就会发现他最终确实把这幅画画得合适了。在画面上物物各得其所，而拉斐尔通过努力探索最终获得的姿态与和谐显得那么自然，那么不费力气，几乎未曾引起我们的重视。[5]（图2）

图1　拉斐尔《草地上的圣母》草图速写　　　　　　　　　图2　拉斐尔《草地上的圣母》，油画

这里显示的不仅仅是艺术追求完美的一种状态，也是画家探索艺术时进行的尝试性解决（TS）的心灵历程，方案多种，而且这个过程产生了很多可能，但是最终被画家认可的最合理的样式只有一种。可能我们很容易忽视这一点——画家最终确认的方案（即完成稿）往往是对前面方案的否定（TS1、TS2、TS3……），也就是说，画家总在不断地否定自己。这种方式与人类探索知识的方式具有相同的性质。

2. 寻求知识基础的心理

我们常常会遇到这样的例子，儿童之间或者儿童与家长在为一个事情争辩，当争论到面红耳赤时，往往抛出的"有力证据"就是：这个问题是我们老师说的。言下之意——他有一个坚实的基础，这个基础就是老师说过的话，而老师的话就是权威，是绝对正确的。他甚至不容别人还有辩论的机会。

当然，儿童的心理比较脆弱，寻求这种庇护可以理解。但在学术中，这样的例子还不少，比较常见的现象是——当我们的观点需要一个有力的支持时，我们抛出的"证据"就是：这个原理是某人提出的，或者说这个观点在某本教材上是这么讲的——我们可以从中找到答案，不必再费周折。很明显，他也在寻求一个权威。

如果"递进式构造"或"螺旋上升"的知识增长论是对的，那么以上的案例就没有错。因为权威可以作为一个支撑的基础。正如阿基米得说的——给我一个支点，我可以撑起整个地球。但知识的非物质属性决定了它承担不了这个角色。知识是经验的，是不确定的、可错的。罗素在他的整个哲学发展中一直追求着确定性，但他在晚年却不得不承认确定性的获得比他所希望的要困难得多。他说了一句令人丧气的话："的确，我们似乎已经在经验主义身上找出的这类不适当的地方是由于严格遵守一种唤起过经验主义哲学的学说而发现的：即认为人类的全部知识都是不确定的、不准确的和片面的。"

这确实是人性的一个弱点，因为我们同样需要寻求一种庇护。不同的是，我们会在"权威"面前徘徊许久，我们将时刻准备放弃。但是，在没有找到一种更合理的解释之前，我们只好引用暂时合理的样本。

寻求知识基础是一种错误，但这一错误不是偶然的失误，而是一种扎根于人的本性之中的普遍倾向。寻求安全感是人的首要心理需要，人追求知识的目的最初是为了使自己的生活获得更为可靠的心理

庇护，最可靠的心理庇护是确信的知识。可是，谁能保证知识的准确无误？

把基础知识当作一种绝对正确的知识，将会失去怀疑和反思的机会，不利于发现新知识。这也提醒我们，我们现在的认知或课程中所谓确定的"基础知识"未必是真正的基础，也未必是千真万确的知识。这种"基础知识"是不确定的，需要我们继续研究和探索，不断地消除错误，寻求更精确、更合理的知识。从历届课程改革对"基础"的寻求和对"基础"的不断修订中，我们可以清楚地看到这一点。从这个意义上来说，"基础"正在逐渐消解。

通过哲学上的分析，我们发现这种信念只能是一种美好的愿望而已。我们的知识有两种存在方式，视频材料、文本是客观的知识，语言和图像也是客观的知识，它们实实在在地呈现着。但是，作为第二种存在方式的思想内容并非是可供"打包"的材料。虽然我们心理上渴望追求一种固定的认知。但不可否认的是，意识和思维总是主观的。既然是这样，我们需要在讨论，甚至在争论中分辨知识的实质，而评价知识"实质"的标准则是对其演绎或归纳的合理性。

3. 知识"基础"的转换

从梅耶的学习过程模式可以看出，学习实际上是新旧知识相互作用的过程，这个过程也可以看做是"学习者因经验而引起的行为、能力和心理倾向的比较持久的变化"。[6] 不管如何，原有知识和经验是新知识产生的重要内部条件。

回头看看拉斐尔的《草地上的圣母》（图1、图2），也许有人会问，假如拉斐尔没有那种捕抓人物神情的能力，没有写实的技法，没有丰富的生活经验和修养的积累，他能完成这幅画吗？这些能力、技法、经验、修养是不是完成这幅画的基础？同样的问题，我们还可以用其他方式来描述：学会了一种语言，会对学习另一种语言有帮助；学会了一种解决问题的方法，会对解决其他问题提供思路。那么，前者是不是后者的基础？

不可否认的是，拉斐尔的能力、技法、经验、修养是完成《草地上的圣母》的重要条件，如果我们不把"基础"当作一种固定的知识和技能，那么，能力、技法、经验、修养确实是完成《草地上的圣母》的"基础"。一旦我们理解这种基础是可变的时候——拉斐尔确实这么做，他反复试验着新的一种"写实"而不是将某一刻的经验凝固起来拷贝在画布上——"基础"其实已经转换了，所谓的"基础"只不过是一些因素、条件，都是可以变化的。我们已经反复提到这一点，知识基础不是一个牢固的平台。

所以，学习者储备丰富的"被理解的知识"和经验对新知识的获得是有帮助的。这个时候，所谓的"基础"一词在这里已经发生了转换——它是新知识产生的一个"条件"，一个"因素"，或者说是获得新知识的一个"来源"等等。其实，在西方课程理论中，也常有以"来源"、"决定因素"或"输入"等术语来代替"基础"一词的现象。

为了寻求更好的表达方式，有的艺术家甚至完全放弃一种驾轻就熟的"基础"体系而另辟蹊径。杜尚（Marcel Duchamp, 1887—1968）就是西方美术史上一个著名的例子。对我们大多数人来说，也许杜尚是一个非常难以读懂的人物，这个将小便池当作艺术品送去展览和在《蒙娜丽莎》复制品上加上优雅的两撇胡须的人物，被认为是现代艺术史上最伟大的解放者。他的《走下楼梯的裸体》很早就确立了他的绘画风格和地位，但是就在他"成功"之际，他却对艺术本质产生了怀疑，而去制作一些《大玻璃》等被人们看起来不伦不类的东西。

其实，在杜尚的世界里，他从事的是一件严肃而又充满思考性的问题。我们看到的艺术历史是在平面上不断追求三度视觉的过程，而杜尚感兴趣的是四维空间。在他的《绿盒子》里有不少关于四维空

间的笔记。（《绿盒子》是杜尚的作品之一。他把自己在1913—1915年之间为创作《大玻璃》写的创作笔记、心得等材料收在一个绿色的盒子里，作为解读《大玻璃》的辅助材料），他曾说："我在《大玻璃》上花费了八年时间，同时也做一些别的作品，那时我已经放弃了画架和油画了，我对这些东西觉得讨厌，这不是因为已经有了太多的画或架上绘画，而是因为在我眼里，这并不是一种必要的表达我自己的方式。"[8]

当新的样式（或理论）出现后，我们回头再去看看所谓的"基础"时，"基础"与新样式并无太多的联系。结合学习迁移理论我们知道，学习者前期的学习会对后来的学习可能会产生消极的影响。一旦学习者坚持了一成不变的知识基础观念，他就会变得故步自封，从而失去探索新知识的想法。因此，知识"基础"转换的观念应该引起我们的重视。

四、知识的进化

"进化"是一个生物学概念，有时也可以把它看作"变异"。达尔文（Ch. Darwin, 1859）在其著作《物种起源》中作了描述：物种不是不变的，那些所谓同属的物种都是另一个普通已经绝灭的物种的直系后裔，正如任何一个物种的世所公认的变种乃是那个物种的后裔一样。而且，我还相信自然选择是变异的最重要的、虽然不是唯一的途径。[9]

虽然达尔文的生物进化论至今还受到来自创世论的诘难，但无疑，进化的观点已经被许多学科借用，其中包括经济学（哈耶克/1959）、哲学（博格森/1941，波普尔/1972，福尔迈/1974）、社会学（哈贝马斯/1976）等学科。尽管波普尔本人对进化论的科学性还保留看法，但是他提出的进化认识论被他的追随者誉为"17世纪以来认识论的最大成果"。波普尔说："知识的增长是一个十分类似于达尔文叫做'自然选择'的过程的结果，即自然选择假说。我们的知识时时刻刻由那些假说组成，这些假说迄今在它们的生存斗争中幸存下来，由此显示它们的（比较的）适应性；竞争性的斗争淘汰那些不适应的假说。"[10]波普尔认为，知识的根本作用就是解决问题，包括生存、适应性的问题。认识中的去伪存真，不断寻求确定性似乎就是知识的一种进化。知识的增长与物种的进化有着惊人的一致性——从物种进化后适应性得到强化的启示，我们可以这样推论：知识要适应新的环境，就必须变异；没有知识的进化，就没有知识的进步。

虽然知识进化是普遍现象，但从进化观点讨论艺术的问题却面临诸多困难。其实，艺术知识的进化与普通知识的进化本质是相同的——为了解决根本的问题——表现在艺术中非常明显的一个例子就是解决的是视觉上问题。用福尔迈的观点来说，进化的思想，往往导致全新的考察方式。[11]所以，对视觉思维的研究可以看做是艺术知识进化的一种研究。

阿恩海姆（Rudolf Arnheim, 1974）认为，表现性是所有知觉范畴中最有意思的一个范畴。在《视觉思维》著作中，他分别阐述了形状、色彩、位置、空间和光线等知觉范畴中所包含的种种能够创造紧张张力的性质。[12]在笔者看来，人类解决上述知觉范畴的观念演化史恰恰是视觉艺术知识的进化过程。

艺术表达的一个普遍问题就是空间问题。我们看到的物体实际上是由长度、宽度和深度组成的立体，那么，如何在平面上把这种三维视觉的感觉表达呢？人们想出了许多解决的办法，但在艺术的童年这几乎是不可能的。古埃及人、希腊人最早在壁画、浮雕中采用的"正面律"的办法与儿童绘画时使用的方法很相似。一般人认为，他们所以避免采用透视缩短法，是因为这种方法对他们来说太难了。[13]而"正面律"作为一个解决办法具体说来，就是在组成一个物体的各个特征中，选取那些典型的特征来表

现整体，例如表现人物头部为正侧面，眼睛为正面，肩部为正面，腰部以下为正侧面（图3）。

为什么要选择这些特征？据说，在侦探者和人类学家对人的脸相的研究中，脸的正面和侧面都被认为具有同样的重要性，因为一个人的主要特征有的是在正面显示出来，而有的只能在他的侧面才能显示。但是，埃及人选择了侧面，也许他们相信——脸的侧面最能反映人物相貌特征。这与我国出土的战国时期的帛画中的人物形象有形似之处，（图4、图5）中的人物头像均为侧脸。

图3 埃及壁画中的人物形象

图4《人物驭龙图（局部）》

图5《人物龙凤图（局部）》

笔者推测，选择侧脸可能是侧脸在表现起来包含的人物特征更多一些，如耳朵、发饰等因素。如果脸是侧面的，那么按照透视角度，眼和胸部也应当是侧面的。但是，埃及人认为，眼和胸部的正面最能反映其生长形态，于是，埃及人在侧面的脸上画上正面的眼，然后接上正面的胸部。同样，埃及人认为脚的内侧面最能反映其生长特点，所以，他们在正面的腿部下画上内侧面的脚。于是，在埃及壁画中产生了在生活中不可能存在的人。

但是，如果认为用侧面表现人脸意味着创造概念较为进步，这种判断是错的。罗恩菲德（Viktor Lowenfeld,1957）通过实验证明，许多儿童确实是从人的侧面概念开始的，但是假如两只眼睛和手臂以及突出的鼻子对儿童都具有意义的话，他会从这些经验推衍出正面和侧面的混合概念——在侧面中包含两只眼睛（图6）。[14]

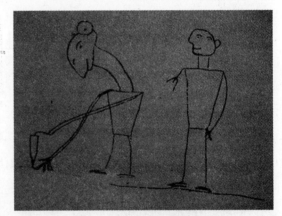
图6 画了两只眼睛的侧面

不管怎么说，这仅是人类解决如何表现人物的一种思维。在这种视觉思维中，人物形体被抽象为某些样式，这些样式包括头部、胸部、腿部和手臂等有限的部位。在罗恩菲德看来，人物形状的样式包含了高度个人化的不同的形体记号——样式并不是随意的记号，而是与身体和心智有直接联系的。[15]尽管罗恩菲德在儿童身上发现这种人物样式会随个人而异，但是，埃及人在三千年间就用这四种形体样式来表达他们的经验，这种表现样式在一个具有透视知识的人看来可能会显得非常刻板——绘画步骤程序化，创作已经变成概念化的事情。不过，从社会学的眼光来看，也许埃及人恰恰需要这种样式，这种样式似乎藏着一种心理暗示，以维护那种金字塔般的社会分层结构。

一个具有透视知识的人觉得埃及人画的那些人物形象不自然，其原因并不在于埃及人没有能够把人体原原本本地复制出来，而是因为看这些作品时，参照的标准不一样。他们参照的是透视法。尽管在古

埃及第十八王朝时期，艺术曾一度出现短暂地摆脱传统固定程序的束缚，出现以"写实"技法来表现对象的形式。但是一般认为，在绘画上成熟地运用透视法则出现在文艺复兴时期。透视法根据光学和数学的原理，将要解决的是在平面上用线条或块面来表现物体的轮廓、位置、空间以及光暗投影等问题，以达到一种眼见的"真实"。在透视法的规则中有三种基本的"样式"：平行透视（一个灭点）、成角透视（两个灭点）、倾斜透视（三个灭点）。

那么，传统的埃及画法与透视法在表现上有何不同？阿恩海姆在其著作《艺术与视知觉》中曾描述了一段想象性的争论：一些西方画家与一个古埃及画家的争论，争论的焦点是，描绘一个四周长满树的方形池塘时，谁的画更"真实"。[16]（图7为古埃及画家的表现，图8为透视法的表现）

图7　　　　　　　　图8

一个埃及画家，在看了中心透视法画出的池塘后，可能会做出以下结论：这幅画整个说来都是错误的，而且看上去及其混乱。池塘的形状被歪曲得不成样子，它本来是一个正方形，现在被歪曲成一个不规则的四边形。池塘的树木本来是等距离排列的，每一棵树都与地面垂直，树的高低也差不多是一样的。可是在这幅画中，某一些树跑到水里去了，另一些树则留在水的外边；有些树与地面垂直，另一些树则与地面倾斜相交。所有的树都高低不一，其中有一些树看上去要比其余的树要高得多。

一些西方画家听了上述评论以后，也许会这样反驳说：埃及人所画的池塘，是从飞机上往下看的样子，因为池塘周围的树看上去都像是躺在地上似的。埃及人听了上述反驳之后，肯定会觉得这种说法及其荒唐，是不可理解的。

我们发现以上的争论，双方都认为自己的艺术是完全真实的，只不过这种"真实"的意义不一样罢了。现在的问题是，透视法超越了前者吗？阿恩海姆说，要想对透视法作出心理学解释是十分困难的，因为它是通过某种错误的绘图正确地再现了物体。这也是透视法与埃及画法的区别。[17] 但从知识增长的角度来看，透视法解决的是正面律所不能做到的空间的另一种表现问题，在某种规则下，它创造了不同的表达方式。如果要做到定点透视所带来的那种真实感，那就不能采用正面律。从这个意义来说，这算是一种进步。阿恩海姆在另一篇论文中认为，从早期的图式化形式到近期西方艺术史的逼真，这一发展反映了从再现"所知"到再现"所见"的转变。这说明，知觉并不始于个体的感觉，而是始于整体的概括，[18] 这是从知识进化的角度来思考的。

也许有人会问，这两种表达方式有对错吗？除去技术因素，艺术评价还会涉及感觉、个人品味等更为复杂的问题。所以，我们很难以简单的对错来评价两者——也许艺术表现中根本就没有对错。20世纪30年代晚期，毕加索创造的图像似乎又回到了远古的那种追求。当我们看到一幅幅类似于孩童的涂鸦，女人头像同时从正面和侧面被描绘时（图9），当我们感到迷惑时，回头看看埃及人的那种刻板而又永恒的绘画形式，我们似乎领悟到这一点——画面的真实只存在于艺术家的视觉里。

图9

参考文献

1. 辞海. 上海：上海辞书出版社，2000年，p660.

2. 赵敦华. 赵敦华讲波普尔. 北京：北京大学出版社，2000年，p17.

3. 波普尔. 傅季重等译. 猜想与反驳：科学知识的增长. 上海：上海译文出版社，1986年，p311.

4. 皮连生. 学与教的心理学. 人民教育出版社，1997年，pP99

5. 贡布里希. 范景中译. 艺术发展史. 天津人民美术出版社，1998年，p14

6. 施良方. 学习论. 人民教育出版社，1994年，p5

7. 施良方. 课程理论：课程的基础、原理与问题. 北京：教育科学出版社，1996年，p25

8. 皮埃尔·卡巴内. 王瑞芸译. 杜尚访谈录. 北京：中国人民大学出版社，2001年，p57

9. 达尔文. 周建人等译. 物种起源. 北京：商务印书馆，2005年，p19

10. 波普尔. 舒炜光译. 客观知识. 上海：上海译文出版社，1987年，p273

11. 福尔迈. 舒远招译. 进化认识论. 武汉大学出版社，1994年，p83

12. 阿恩海姆. 藤守尧译. 艺术与视知觉. 四川：四川人民出版社，1998年，p635

13. 阿恩海姆. 藤守尧译. 艺术与视知觉. 四川：四川人民出版社，1998年，p133

14. 罗恩菲德. 王德育译. 创造与心智的成长. 湖南：湖南美术出版社，1993年，p135.

15. 罗恩菲德. 王德育译. 创造与心智的成长. 湖南：湖南美术出版社，1993年，p132.

16. 阿恩海姆. 藤守尧译. 艺术与视知觉. 四川：四川人民出版社，1998年，p135.

17. 阿恩海姆. 藤守尧译. 艺术与视知觉. 四川：四川人民出版社，1998年，p136

18. 贡布里希. 林夕等译. 艺术与错觉. 湖南：湖南科学技术出版社，2000年，p450.

运用ICT支持艺术教学与研究

台湾东华大学视觉艺术教育研究所副教授兼所长 **罗美兰**

台湾东华大学多元文化教育研究所助理教授 **王采薇**

台湾东华大学艺术与设计系副教授 **杨仁兴**

台湾花莲教育大学艺术与科技研究所硕士 **陈盈臻**

摘 要

本研究以"运用ICT支持艺术教学与研究"为题，探讨网络资源的应用。文中叙述花莲教育大学最后两届美劳教育学系艺术师培生的故事，锁定在两个焦点，一、思考培训：艺术师培生如何在网海中选取影像教材，进行文化议题的思考与研究；二、教学实践：艺术师培生如何运用ICT支持艺术创意教学。本研究试图在科技与文化互研的趋势中，以行动研究案例来探讨艺术、文化和科技间的思维交汇，同时省思艺术教育在网络冲击效应下教师角色的转化。

关键词：信息传播科技、网络资源、视觉影像、艺术师培、视觉艺术教育

绪 论

一、研究背景

"影像"、"屏幕文化"和"网络"正冲击21世纪的艺术教育。艺术教育的目的从"艺术品"的创作与赏析的专业教育、道德教化、政教宣传、发展自我、情感陶冶、艺术素养、文化传承和改善生活，转向以"影像"来理解人、事、物的意义与价值（张继文，2003）。视觉文化借由网络的强大力量将影像扩散到每个角落，而网络也借由视觉文化来形塑人类生活的新形态。视觉信息的全球化，面对各种文化内涵的视觉影像时，视觉艺术的教学与研究随之面临严峻的挑战与崭新的契机。视觉影像如何经由网络传播形塑与再塑个人对于全球／本土文化的认知？艺术教育如何协助人们建立全球／本土文化的认知与关怀？

当今的数字科技可能带来人文精神危机与失落感，但也便捷了数字教育的服务与艺术文化活动的推广，例如无远弗届的因特网资源，促使学习产生突破传统时空的限制，引领艺术教育进入一个崭新的纪元；影像传播在ICT的推波助澜下，对现行的艺术与人文教育产生强烈冲击。"科技、艺术与人文"是否存在着彼此沟通的桥梁？艺术与人文的内涵若能借高科技的工具传递，是否能更有效地推广？

ICT是Information and Communication Technologies (Cox, 1999; Addison & Burgess, 2000; Askjeeves, 2001) 或 Information and Communications Technology (NCET, 1998; Gast, 2000; Ash,

2004）的缩写，中文译为"信息与传播科技"或"信息与通讯技术"。ICT为英国1996年后用于教育的新名词，取代先前的IT（Information Technology）（Institute of Education, 2000）。英国伦敦罗汉普敦大学（Roehampton University Lodnon）的客座讲师Gast（2000）指出，ICT（DfEE, 1999）取代先前的IT（DEF, 1995），强调能更广泛地运用通讯（communications），例如电子邮件、全球信息网、计算机相关资源等（e-mail, Worldwide-Web, computer conferencing）。Cox（1999, p.60）认为ICT是能与人类互动的电子或计算机装置，包括计算机、录像、电视、因特网、远传、卫星通讯等，以及相关的软件与素材，使用者除了一般个人用途外，还能运用这些软硬件和素材来做广泛的学习，教师更可以利用它们来教导学生。

ICT具多元科技的特色，本研究聚焦在"因特网"，探讨如何将因特网作为艺术教学和文化研究的资源，借此延展信息传播科技融汇艺术教学研究的概念与实务。ICT具有互动性、容错、重复显现、随机选取、数据库、实时更新、多元影音形式等特质，为当代的艺术教育提供庞大资源亦开展新的视界。而Ash（2004）认为"当下/实时"（now）对年轻人而言是非常重要的，网络能提供最新信息，允许学习与时并进，学习者能自主掌控学习内容和进度，是艺术教育不可或缺的探索管道和学习资源（邹方淇、罗美兰，2006）。

二、研究目的与问题

基于上述，研究者省思当视觉影像经由网络传播迈向全球化时，教师如何引导艺术师资培育生（以下简称师培生）运用网络资源选取和解读影像、组织艺术文化教材、进行批判思考与创意应用，让师培生关怀与思辨全球化vs本土化的议题、培育师培生应用ICT支持艺术教学，探究信息科技与艺术文化的思维交汇对艺术教育所产生的冲击与因应之道，因而提出下列研究问题：

一、艺术师培生如何在网海中选取影像教材，进行文化议题的思考与研究？
二、艺术师培生如何运用ICT支持艺术创意教学？
三、艺术教师的角色在网络冲击效应下如何转化与调适？

文献探讨：科技与文化的互研现象

科技的进步创造了一个全球交流的数字系统，打破文化疆界（NCET, 1998）。研究者在探讨全球化的国际艺术教育趋势和关怀本土艺术教育的系列行动研究中，发现网络借助视觉文化力量对整个文化领域形成巨大冲击和震撼；许多外来文化影像也借由网络的迅速流通，影响了台湾的视觉文化生态（罗美兰，2005—2008）。袁汝仪（2006）在论析艺术教育学术期刊研究趋势时，点出"科技"为前瞻议题，它正与"文化"热门议题有了新的互研交集：

> 计算机科技与网络的发达，对具有有机成长、瞬息万变、认知弹性、介乎真实与经验之间这样特质的流行文化或视觉文化而言，是一种适当的响应工具，可以联结个人、他人、文字、影像、影片，使视觉艺术教育在促进认知之时，对个人更见相关（relevant）、有意义（meaningful）、有联结（connective）。类此科技介入与以科技为内涵的视觉艺术教学研究，无疑是随着"视觉文化"无边无际且极度庞杂的开展而浮现。（袁汝仪，2006：19）

日新月异的科技环境，无远弗届的因特网资源，促使学习产生突破传统时空的限制，引领艺术教育进入一个崭新的纪元。信息传播科技（Information & Communication Technologies，简称ICT）的发展让信息的创造与传播更为便捷，影像传播在ICT的推波助澜下，对现行的艺术与人文教育有何影响？大陆学者胡知凡（2006）认为影像在传播过程中具有开放性、交互性、虚拟性、多元性以及跨越时空性等特点，能带给艺术教育工作者思考相关问题，例如交互性和虚拟性带来的自律和诚信问题；开放性、多元性和跨越时空性带来的价值观、审美观等不同取向的问题；以及当今多媒体时代的数字科技所带来的人文精神危机与失落感。

"科技、艺术与人文"是否存在着彼此沟通的桥梁？艺术与人文的内涵若能借高科技的工具传递，是否能更有效地推广？温嘉荣（2002）认为人文与科技的发展具有互补的特性，在追求科技进步的同时，不能忽略对人文的关怀。邹方淇（2007）认为科技与文化的融合需要以教育作为媒介，培养学生对人文的省思及对科技思考批判的能力；她在硕士论文中指出视觉艺术教学配合目前蓬勃发展的信息科技，能使艺术学习增加其丰富的教学内容、拥有多元的面貌；运用学习无国界无远弗届的因特网资源进行艺术教育活动，可轻易浏览国内外各大美术馆的珍藏画作，扩展学生的艺术视野，借由因特网丰富的数据库，搜集各式的视觉艺术相关数据，并加以分类、组织、探讨、批评，利用网络传递信息的便捷性，适当地发表自己的意见，增进审美批判能力及达到师生、同侪互动讨论的目的。邹方淇（2007）乐观地认为：视觉艺术教育为涵育美感素养与人文省思的最佳途径，结合科技教学，必能使学生得以运用科技获得高层次思考，亦可兼顾人文关怀之层面。信息科技与艺术教育结合是主流之趋势，重视人文关怀正可弥补ICT过于重视科技之缺失。

数字科技和视觉文化不但丰富并且挑战了艺术教育的范畴，新兴议题如"全球化"和"影像文本"是传统艺术教育少为触及的层面。研究者在评阅文献和进行教学时感受到艺术教育的变革，例如"艺术鉴赏"被"影像解读"所取代，新近研究对于"视觉文化素养"的论述比"审美素养"更加热门。向来被视为人类文化资产的"艺术"，仍有其独特的价值内涵，如何发展新视元的"艺术教育"整合视觉文化和数字科技，巧妙运用"科技"，研讨"文化"内涵，在创意、美感与批判思维的培育历程中，持续关注"质量"和"价值"，是本研究殷切期盼的。

研究设计与实施

一、研究方法

本研究采用"行动研究"（action research）和"批判的视觉方法"（Critical Visual Methodology）"的质性研究来探讨ICT如何应用于艺术教学。

（一）行动研究

研究者将亲身的教学与研究结合，运用行动研究方法，自2006年8月至2008年6月于台湾花莲教育大学探讨ICT如何支持艺术教学与研究。本研究采用协同教学行动研究，两位授课教授同时出席艺术与人文教学设计课堂，辅导台湾花莲教育大学三年级美劳教育学系的学生成立小区儿童美术实验班来践行ICT（信息传播科技）融入艺术教学。在连续进行两年两届的行动研究过程中，同时收集研究资料与监控行动研究，作为省思与检讨之依据。行动研究历程如图一：

（二）批判的视觉方法

在行动研究进程中，研究者以"批判的视觉方法学"（Critical Visual Methodology）分析师培生对于影像的选择与诠释。英国学者Gillian Rose（2001）强调，影像是由各种惯行、技术和知识建构的，"批评"是一种方法，旨在探讨视觉文化的意义、社会现实与权力议题。研究者采用Rose的观点，培训参与研究的两届艺术师培生以"全球化与本土视觉文化的辩证与省思"为议题来选取影像和解读影像，作为第一阶段的研究数据搜集与影像分析。第二阶段由研究者分别评阅师培生选取的影像和提供的文字说明，依据研究目的再度审视影像的表现形式与内容意涵，理出值得研究的议题进行讨论，进一步分析艺术师培生对于全球／本土的影像的解读观点，及其所赋予的视觉艺术教育意涵。

二、研究参与者分析

九十五与九十六学年度，研究者邀请花莲教育大学选修艺术师资培育课程〈艺术与人文教学设计〉的三年级艺术师培生参与行动研究和分享影像解读经验，其基本资料分析如表一：

表一：研究参与者的基本资料分析

	九十五学年度	九十六学年度
年龄	20—22岁	20—22岁
性别	29名女性，1名男性	28名女性，5名男性
就读科系	美劳教育学系	美劳教育学系
参与人数	30	33
影像选择主题/张数	全球化vs本土化/47	全球化vs本土化/140
美术实验班教学主题	艾迪儿王国	普雷的奇幻王国

三、研究资料搜集与分析

在行动研究历程中，研究者请参与研究的艺术师培生选取一张或一系列能传达全球或本土意涵的影像，作为艺术教材，并加注文字说明，打印成A4书面形式缴交，同时置于教学网页上共同分享。在课堂中让学生作视觉呈现与口头报告，以数字媒体呈现影像，说明影像内涵与选择原因，并由教学助理摄录整个发表过程。

研究者以Assess软件有系统地整理研究参与者的背景数据，包括学号、性别、年龄、主修专长和居住地区；仔细检视每张影像，赋予编码和注明影像来源。同时，基于研究伦理考虑，每一位研究参与者皆以代码 "US○○" 呈现。此外，研究者依据艺术师培生们所提供的影像来源网址，上网求证，借以了解影像在网页中的文脉关系。

四、艺术师培行动研究课程规划与实施

艺术师资培育课程＜艺术与人文教学设计＞开设于花莲教育大学美劳教育学系三年级，课程规划融合大学场域的理论研讨（university study）以及面对儿童的实际艺术教学活动（teaching practice）。每学期18周课程，前10周为理论基础课程和主题式教学设计，教师除了引介欧美的艺术教育理论外，并与师培生共同研讨艺术教育议题，例如台湾艺教改革：九年一贯艺术与人文课程纲要、视觉文化与影像解读、信息融入艺术教学、审美教育、儿童艺术发展、合作学习、多元评量等。经历前十周严谨的理论基础课程训练后，11—16周举办小区儿童艺术实验班，以实际的教学活动来整合艺教理论和评估教学设计的成效。最后2周统整课程经验，实施自我评量和课程光盘赏析。

本研究所探讨的两个焦点："思考培训"是属于前阶段的理论研讨，探讨艺术师培生如何在网海中选取影像教材，进行文化议题的思考与研究；"教学实践"属于后阶段的实务训练，探讨艺术师培生如何在小区儿童艺术实验班中运用ICT支持艺术创意教学。

研究发现

一、ICT支持影像解读与研究思考

两届艺术师培生在网海中共选取187张影像，来进行教材组织与文化议题的探究。后设认知（metacognition）的概念被应用在培训过程中，师培生针对讨论议题有计划地选择和组织影像，先以文字说明，再运用ICT呈现视觉影像和口头报告全球化与本土化的思考与辩证，展现出自我组织、监控、多方衡鉴的后设认知策略。每张影像皆有精彩的故事，但因篇幅之限，谨列举部分重要发现：

在"全球化vs本土化"的议题讨论中，艺术师培生的论述引出"移动"的概念，例如以"台北捷运"影像为例，引进国外地铁的概念及工具，带来本土身体的空间移动。因特网带来"本土全球化"，它不仅跨越国界藩篱，更可以无时无刻地随着全球时间和脉络，进行本土思想、视觉和心灵上的全球移动。在年轻艺术师培生心目中，计算机与网络代表全球化，更是全球化的工具，"透过因特网，可以和全世界各地的人沟通联络，所以我觉得计算机是推动全球化的一股力量。"另一位艺术师培生则指出："因特网成为越来越多的人获取丰富新信息的重要方式，而更多年轻人在网上浏览、聊天、交友、玩游戏的时间已大于花在传统电视、报刊媒体上的时间，并且正成为年轻一族追逐的时尚趋势。因特网的特色就是可以使任何一个地方都不再偏远，使地方得以越过国家直接和某个地方相连。透过因特网传递邮

件、组群组、架设网站或BBS，一个位居小地方的人，或者分散在许多地方的一小群人，很容易便可以建立属于自己的信息传媒，其散播的信息也可能从圈内扩展于圈外，甚至汇集大量人气，开始有大众传播媒体的架势（例如全台最大BBS站PTT）。因特网方便人们以极低的代价，无时无刻都可和远处的人交换信息。网络上的各种资源和工具，更是方便人们查寻数据和储存档案，网络现有的应用科技已可使人们同时以文字和影音作长距离通讯，而网络的全球化和开放性的特色也使得人们可和英语国家的人作文化或学术上的交流，甚至成为朋友，因此我觉得因特网是全球化的代表。"

观察与分析艺术师培生所选择之"全球化vs本土化"影像，包括麦当劳、肯德基、星巴克、手机、百事和可口可乐、迪斯尼、7-11、NBA、披萨、甜甜圈、全球暖化、好莱坞等，与日常生活密切相关，特别是消费文化，同时也隐含"全球化等同美国化"的刻板印象（stereotype）与文化认同危机，例如麦当劳、肯德基、百事和可口可乐、星巴克、迪斯尼、NBA、好莱坞等都源起于美国。研究者进一步分析师培生如何诠释全球化影像，发现部分师培生能提出"全球本土化"（Glocalization）的概念，例如"麦当劳"有全球连锁店的架势，但可推出本土受欢迎的口味，呼应了Roland Robertson于1992年所提出的语汇和观念。而全球化文化正因本土的响应加速其全球化脚步，正如 Duncum（2000）所言，全球化包含本土与全球的对话，而全球化与本土化已成为一个铜板的两面。视觉影像全球或本土的诠释，因阅听者相对的位置和视野，而有不同的解读。再度审视师培生的解读，除了表层意义外，还有隐含及象征意义。譬如麦当劳，在台湾看到且强调的是融入本土特色，但是其背后隐含的是对于麦当劳全球形象的接受。麦当劳"M"金黄拱门，不仅是"符号"而已，它代表"美国食物"，"M"金黄拱门，除了色彩，还是标准化食物流程、空间规划，更是"标准化、规格化"、"服务"、"迅速"等营销理念。视觉影像解读的研究提醒我们，"全球"／"本土"的文化辩证，并非只能有"全球"或唯有"本土"，日常生活、符号、产品、消费与认同，"本土"与"全球"，环环相扣、密不可分，没有冲突，反而更为人们接受。全球化并未带来本土文化百分百的同化，反而引起本土发展特色，赋予新意义。因此，我们无须陷入全球化的焦虑或不安，全球化离不开本土化。杂糅不等同于消失，反而是另一种创新，一直不断地创新。研究者亦发现艺术师培生对于影像的选择与诠释除了与其生活经验或社会互动有关，更与时间及时事密切相关，譬如2008年北京奥运；此外，在议题诠释中，艺术师培生能表达对台湾本土文化、城市意象的诠释，也能对全球生态之议题加以重视与关怀，这是值得嘉许的现象，为台湾的视觉艺术教育注入了一股关怀的能量！

研究发现艺术师资培育生们对于影像的诠释与其生活经验或社会互动密切相关，同时强调与世界接轨的本土全球化特色或者本土开创全球之可能。研究者从中体悟，借由解读影像来关怀文化发展和探讨社会议题，进而提升学生视觉文化素养，培育其批判思维与人文关怀，是现今艺术教育相当重要的课题。

二、ICT支持艺术教学

本研究所指的ICT支持艺术教学，是指教师运用数字摄录器材、计算机多媒体和网络信息，以多元的数字化影像刺激，以及网络实时与快速的沟通交流，使教学更加活泼、有效率，以增进学生的学习兴趣与效果。95—96学年度的"艺术与人文教学设计"课程强调ICT支持艺术教学的概念发展与实际运用，让师培生能灵活应用艺术教学网站资源、确切使用教学媒体、数字相机、数字摄影机、设计个人教学网页、以网络缴交作业、用网页来呈现作业，并辅导师培生将信息融入教学的概念实际运用于"小区儿童艺术实验班"；在"教"、"学"相长的实务经验中，每位师培生皆能熟悉计算机多媒体教学工具、有意识地在网海中选择和组织教材，学习如何制作教学网页和管理教学网站，这都训练了他们能适切运用

ICT支持艺术教学的能力。期末汇整网页内容烧录课程光盘，做成全班共同笔记，留存参与课程的共同经验。

为了结合艺术和现代科技，自95学年开始，以小区儿童艺术实验班五、六年级的小朋友为对象，研发6周循序渐进的"计算机艺术课程"，带领儿童体验计算机绘图或网页制作，将"信息科技融入艺术教学"的概念落实于教学。95-2艺术实验班五、六年级的小朋友们，全程以计算机教学，应用 photoshop和flash软件，以创意教学策略让小朋友学习计算机绘图的基本技巧、动画制作与音效，让小朋友在温馨关怀和愉悦的学习过程中，发展自己的创意与美感，共同缔造"艾迪儿王国"。 96学年度美教系最后一届的艺术实验班教学，推出了创意有趣的"普雷（Play）的奇幻王国"，以"创意"为核心主题，规划食、衣、住、行、环保、乐6周的教学重点，持续引导学童对自己周遭事物、环境的关怀与了解，引领学童发挥创造力来完成作品。"普雷的奇幻王国"延续前届ICT支持艺术教学的经验，让小朋友的艺术课程从好玩的网络信息科技出发，结合生活与环保议题，让小朋友一起发挥创意帮助"普雷（Play）"解决生活难题，从艺术体验活动中发展创意、美感和思考能力，不但"玩"（Play）出创意且能关怀生活环境。

艺术教学网站的设计与经营是时代趋势。96学年度基于"成立艺术师培合作学习成长团体，运用信息融入艺术教学的策略，将艺术师培生组成网络教学合作学习社群，互相激荡成长"的课程理念，建置"艺术教学设计课程"网站来辅佐课程并协助修课学生在实施艺术实验班过程，进行组内讨论与在线合作学习，期能配合艺术师培课程设计实用的网站，让教学者能于丰富的艺术数据库中取材、提供师生与学生同侪间的信息交流与互动，让艺术教学更加活泼与创新。

图二　ICT支持艺术教学

结语和建议

本研究借由数字信息的广度分享和后设认知的深度探究，来激发和丰富艺术的学习经验，运用网络分享与师生合作学习的策略来进行脑力激荡与创思发想的艺术教学课程，不但让师培生对艺术的学习有温馨愉快的分享经验，经由后设认知的觉察与省思更能深刻领会自己的学艺经验。

本研究运用ICT支持艺术教学与研究，发现ICT活络并改变了艺术学习的内涵与形态：信息在指尖产生，透过网络，学生能自主地连接世界各地的数据库，搜寻并浏览丰富多元的信息。艺术教师若以教师为中心的知识权威者自居，似乎不合时宜，如何善用信息科技与网络的便利、突破时空之限制，在当代信息快速流通的社会中，适时调整教学任务并转化自身角色，是本研究的建议。网络系统是个超大型的数据库，面对如此丰富多元的学习管道，未来教师的角色不但是传道、授业、解惑的领航者，也是协助者，甚或是幕后推手，建议通过师生互为主体、教学相长的概念、兼顾教学目标和学生需求作调整。在信息科技与艺术文化汇流之际，视觉艺术教师仍应考虑学生特质、针对学生需求，设计合宜的课程活动、辅以适当的教学方式来实施艺术教育，此外，还需应时代趋势，充实ICT智能、建置艺术网络学习平台，以提升当代艺术教学效能。

参考文献

中文部分

胡知凡. 试论图像的传播与教育：第六届海峡两岸美术教育交流会论文集. 广东：华南师范大学美术学院，2006年，p35-41.

袁汝仪. SAE与JAE视觉艺术教育热门与前瞻议题：1996—2005第六届海峡两岸美术教育交流会论文集. 华南师范大学美术学院，2006年，p14-23.

张继文，文化之心与艺术之眼：视觉文化教学在艺术与人文学习领域之统整学习. 屏东师院学报，2003年19期，p295-334.

温嘉荣. 信息社会中人文教育的省思. 信息与教育，2002年92期，p2-6.

邹方淇. 从审美关怀出发——信息科技融入国中视觉艺术之教学行动研究. 国立花莲教育大学视觉艺术教育研究所硕士论文，2007年.

邹方淇、罗美兰. 英国与台湾的艺术教师如何运用ICT支持艺术教学. 论文发表于"2006台湾教育学术研讨会"，教育部主办. 国立花莲教育大学承办，2006年10月，p20—21.

英文部分

Addison, N. & Burgess, L. (2000). Critical pedagogy in art & design education. In Addison, N. & Burgess, L. (Eds.) Learning to teach art and design in the secondary school: A companion to school experience. London & New York: Routledge Falmer. 320-328.

Addison, N. & Burgess, L. (Eds.) (2000). Learning to teach art and design in the secondary school: A companion to school experience. London & New York: Routledge Falmer.

Ash, A. (2004). Bite the ICT bullet: Using the World Wide Web in art education. In Hickman, R.(Ed.) (2004). Art education 11-18: Meaning, purpose and direction. 2nd Ed. 89-104. London & New York: Continuum.

Cox, M. (1999). Using Information and Communication Technologies (ICT) for pupils' learning. In Nicholls (Ed.) Learning to teach: A handbook for primary and secondary school teachers. London: Kogan Page.

DFE (1995) Art in the national curriculum (England). London: HMSO.

DfEE & QCA (1999) The national curriculum for England: Art & design. London: Department for Education and Employment, Qualifications and Curriculum Authority.

Duncum, P. (2000). How art education can contribute to the globalization of culture. International Journal of Art & Design Education, 19 (2), 170-180.

Gast, G. (2000). Unpublished course hand-out, University of Surrey Roehampton.

Institute of Education (2000). PGCE ICT Resources. Retrieved July 6, 2000, from

http://www.ioe.ac.uk/ICS/pgceictresources/ICTreqiur.htm#tta

NCET(1998). Fusion: Art and IT in practice. Coventry: National Council for Education Technology.

Rose, G. (2001). Visual methodologies. London: SAGE.

罗恩菲德与艾斯纳美术教育思想之比较

中央美术学院　马菁汝

摘　要

本文将对当代美术教育思想发展产生重要影响的美国美术教育家罗恩菲德（Victor Lowenfeld）和艾斯纳（Elliot Eisner）的美术教育思想进行比较，并针对当前中国基础教育中的美术教育和高等师范美术教育中所存在的发展课题与策略讨论，提出应从罗恩菲德和艾斯纳美术教育思想中吸取的东西及分析他们的理论得失，为在中国建立一个以培养学生创新精神和实践能力为重点的、严谨的美术教育体系提出建议。

关键词： 罗恩菲德　艾斯纳　美术教育

对于当代美术教育思想界来说，影响最大的两个人莫过于罗恩菲德和艾斯纳。罗恩菲德是美术教育界的前辈，其思想形成颇受进步主义教育思想的影响，他倡导以儿童为中心的美术教育模式，主张通过教育发展儿童的创造性。他的著作《创造与心智的成长》收录了他对儿童艺术发展的观点，已成为现代美术教育中的经典。而另一位闻名遐迩的美术教育家、课程论专家艾斯纳，则提出了著名的DBAE（Discipline-Based Art Education）美术教育模式，提倡以学科为基础的美术教育，将艺术创作、艺术批评、艺术史和美学四个方面融合起来设计了一个系统连贯的课程体系。它得到了美国部分美术教育中心和学院的推广，尤其是得到了盖蒂美术教育中心的大力支持。

从美术教育实施的角度看，代表艾斯纳教育思想实践样本的盖蒂艺术中心的DBAE美术教育模式，与罗恩菲德美术教育模式相比有很大的区别。比如，罗恩菲德认为，美术教育是通过一个带有鲜明自发性发展特点的过程，培养儿童的创造性思维和增长儿童智力，通过美术活动唤起儿童的创造性潜力；而DBAE教育思想则认为美术教育是一种科学的训练，一种融合四门艺术课程有目的的训练过程。同时，罗恩菲德认为教师应为学生提供便利，教师是教学的"催化剂"；而DBAE则认为教师是"指导者"。正如教育家克拉克、戴和格林指出，即使再提倡自发性创造的美术教育观也考虑到艺术史和艺术评论在教育过程中的存在必要性，但本质上与建构系统课程体系的DBAE是极为不同的，因为两者的哲学基础和心理定位不同。[1]

由于这种差异，DBAE课程观的出现使美国美术教育由原来罗恩菲德模式的一枝独秀，转变为百花齐放的局面。直到现在，很多地区都接受并推行艾斯纳提出来的以学科为基础的美术教育模式。从这些年的实践来看，这种转变对教师和学生的观念，对整个艺术和美术教育领域都产生了重大的影响。

如果罗恩菲德的美术教育模式代表时间维度上稍早的美术教育思想，那么DBAE就可以代表当今美术

1 Clark, G., Day, M. & Greer, D. (1987). Discipline-based art education: Becoming students of art. The journal of aesthetic education. 21 (2).

教育界的新探索，所以我们研究两种教育模式的共性和差异，都是对当代教育发展有意义的。我们要研究的两种模式的哲学基础到底有什么不同？在这两种不同的美术教育模式中，教师和学生的角色是怎样的？这两种模式的共性是什么？为了回答这些问题，可以根据两种模式对教师、学生和艺术家角色不同的理解来比较这两种美术教育模式——以儿童为中心的美术教育模式和以学科为基础的美术教育模式。

（一）两种教育模式不同的哲学基础

1. 以儿童为中心的罗恩菲德美术教育模式，其思想来源是法国大思想家、教育家卢梭的自然主义教育观，并深受杜威的实验工具主义思想的影响。自然主义的观点认为，教育应回归自然并保证学生各种能力的健康发展，因此它反对用成人的标准塑造学生。而工具主义代表杜威则认为，衡量事物的标准是其实验性，因此教育问题也应该通过实验方法来解决。

在两种哲学思想的影响下，以儿童为中心的进步主义教育观强调艺术活动本身的教育价值，认为美术教育应避免把人为、外在或成人的标准强加于儿童，从而对儿童的自然成长形成过多的影响。因此，带有自发色彩的艺术创作活动在这种美术教育过程中扮演着重要的角色，儿童通过参与艺术活动的过程得到创造与心智的成长，同时创造性艺术活动也实现了自身的教育价值。

2. 以学科为基础的美术教育模式，其思想来源是教育学家布鲁纳的教育过程理论，也同时受到本质主义教育理念的影响。布鲁纳认为，教育应让学生的智能充分发展，而本质主义者则认为，教育的本质是通过教育获得真理和知识，更强调教师的主动性、指导性和管理素质。因此，以学科为基础的DBAE美术教育模式主张发展学生的智能，重视美学、艺术史、艺术批评和艺术创作的教育价值，更重要的是，它强调课程的计划性和组织性以及严谨的学科结构。

（二）两种模式的教育价值取向之比较

罗恩菲德认为，学生创造性思维的发展本身，就反映并指导了美术教育思想和实践，他那本闻名于世的著作《创造与心智的成长》（1947）描述了创造性的、社会的、知觉的、审美的、思想的和情感的不同发展阶段特点。[2]的确，教师应该理解每个阶段儿童的发展规律，并根据孩子的特点来培养儿童。但有一点要注意的是，教师对儿童发展阶段规律的理解，是成人的理解，我们不能把成人的观点强加于儿童。比如，教师不应该仅仅告诉儿童"什么是重要的，什么是美的"，还应通过教学为孩子们创造良好的环境激发儿童的创造力，使他们不仅仅被"应该"所限制，儿童的生活本应比成人对"规律"的认识"更丰富和更有意义"，这样孩子就能在学习的过程中完成创造性的成长。

而DBAE的教育观则认为，教育的价值在于开发儿童的思维潜力，教师在为儿童提供优良、自由的发展环境的同时，还必须对每个儿童有更深入的了解，掌握他们在每个阶段的动向从而采取课程的策略来帮助儿童发展，更加主动地用知识来塑造他们。

（三）两种模式对教师、学生和学校角色的不同理解

2　罗恩菲德，V.(1947).Creative and mental growth.New York:macmiuan.

罗恩菲德美术教育模式的"医疗比喻"：学生是病人，教师是医生

罗恩菲德美术教育模式把学生看成病人，教师看成医生，学校看成医院。因为医院的门诊部有挂号、分诊和专家治疗几个必要的程序，那么学校也要根据个人——"学生"的具体情况进行治疗。在好似门诊室的学校里教学强调"因材施教"，对学生的"特殊要求"进行专门治疗的诊断、分诊等各阶段标准化操作程序。

在我看来，罗恩菲德将美术教育中对学生的培养看成是心理治疗，因而认为美术教育的重要性在于它有利于个人的成长和发展，通过教育的过程使学生健康、民主、个性的发展。也可以这么说，美术教育的创造性活动提供了一个释放压力的情感出口，因此艺术活动的医疗特性对于助长快乐的、有良好调节能力的儿童身心健康发展是非常有意义的。这样的孩子通常是灵活、自由和独立的，而且具有反抗精神。就这样的孩子而言，如果我们保护并开发他的"民主的个性"，那么他在长大后就能完全适应民主的社会。

罗恩菲德从美术教育的角度分析了个体儿童的需求及心理和个性的发展。罗恩菲德认为儿童身上与生俱来的创造性思维会指导儿童的创造行为。[3] 艾斯纳也认为，在罗恩菲德的美术教育理论中，"艺术作为宣泄感情的工具，通过美术教育使儿童具备健康的心理素质，并培养和发展儿童的创造性思维"[4]。

罗恩菲德坚持认为，教师不能干扰儿童的正常思维，不能以长者的姿态指导儿童的活动，因此它否定了成人经验对儿童的有效性。但是如果我们设想一下，成人指导和经验是没有作用的，那么我们如何将历史文化和人类经验传承下去？假如教师按照这样的理念进行教学的话，那么教师和学生之间是否能实现完全的自由和真正的平等互动呢？

因此，如何看待教师这个角色成为争论的焦点。像斯凯福勒和福塞一样，艾斯纳、克拉克和戴和格林也都认为罗恩菲德美术教育思想减弱了教师的重要性。艾斯纳指出，罗恩菲德美术教育模式所需要的教师可以几乎不懂艺术知识，甚至"学生掌握的艺术比教师所教授的多"（Brandt, 1987）。教育家克拉克、戴和格林指出，罗恩菲德模式中的教师不能把"成人的概念"强加于学生，而且不能抑制孩子的自我表达（1987）。按照罗恩菲德美术教育的观点，教师不能干涉孩子的自然成长，因此要避免与孩子进行完全地、自由地和符合教学法地互动。同样，孩子也不能完全自由地与成人互动。因此，从罗恩菲德对教师的要求，我们可以认识到：在罗恩菲德模式中，教师在努力消除成人与儿童之间过分知道、干涉的同时，也消解了教师所代表的知识与文化的历史意义。

另外，罗恩菲德将社会看成不健康的，将艺术活动看成是治疗或处理问题的过程，因此这种模式下的教师在教学上往往只是任由学生自由学习，不能良好地引导学生，更不能让学生掌握美术的基础知识学习。对此，我的看法是：①这个假设的初衷是老师保护儿童免受"社会中不健康的影响"，对美术教育的理论和实践具有指导意义。[5] 因为儿童与社会的接触不但会破坏儿童的内在独立性，而且会给儿童造成内在的压力，导致儿童的个人需要与成人和社会的需要发生冲突。因此，这种保护是必要的。②从另一个角度来说，罗恩菲德教育模式又限制了孩子与社会的全面互动，它在避免社会对儿童造成负面影响的同时，也抛弃了儿童所必须学习的进入社会的自我感觉、自我限制的训练，因此它影响了儿童与成

3 Michael, J. A., Morris, J. (1984). European influences on the theory and philosophy of Viktor. Studies in art education.

4 艾斯纳, E. W. (1978c). Discipline-based art education: A reply to Jackson. Educational researcher, 16(9), 50-52.

5 Freedman, K. (1987). Art education and changing political agendas: An analysis of curriculum concerns of the 1940's and 1950's. Studies in art education: A journal of issues and research, 29, 17-29.

人群体的关系。实际上，限制孩子与社会的关系也就是限制儿童与成人的全面交流。③罗恩菲德只是一味地强调保护儿童的个性发展，而忽视了儿童所最需要的美术学习知识内容。也就是说，美术的基础学习——手绘线条图像和色彩搭配。这两种基本功的训练将会对一个人的一生产生实际意义，不管将来从事何种职业，他都需要具备这两种基本的美术素养。

2. DBAE美术教育模式中的"模具比喻"：儿童如黏土，教师为雕刻家

比较而言，DBAE的美术教育观似乎更像把儿童看做是黏土，教师看做是雕刻家，"教师将黏土放入一个固定的模具中，根据模具来给黏土定型"[6]。在这个比喻中，学生没有选择模具的权利，但却是被塑造的对象，更重要的是，黏土最后的形状完全取决于所选择的模具。因此，为了解决"选择什么样的模具和如何应用模具"这些问题，教师们设计了系统的、逻辑的、全面的课程——"定义了四种特征的DBAE教育课程"。它融合了几个艺术科目的内容，用美术教育的方式把艺术知识组成一个大家庭。它还把所有年级中有关美术教育的内容记录下来，这样当学生在从一个学校转到其他学校的时候，能够凭借DBAE课程的笔记继续他/她的艺术学习。

就DBAE的美术教育模式而言，当一个地区的教师使用统一的模具，并按照"塑造模型"的程序来培养学生时，那么课程计划就成为一个模具，教师可以根据课程设计者的意图调整模具，具有相当的实用性。教师是教室环境里的雕塑家，学校则是整个地区的雕塑家，其反映了学校、教师与学生之间的关系。

盖蒂艺术中心的课程设计者把规范和定型"模具"的权力交给美学家、艺术史学家、艺术评论家和艺术家们。塑造过程的实质是"依赖成人社会环境的特性"。当这种环境被某种文化完全渗透了的时候，塑造过程就成为传播这种文化的形式。从这个角度来说，教师用模具把既定的文化理念烙在黏土般的孩子身上，继续着文化与历史的传承。从塑造过程的结果来看，通过美术教育的过程孩子被塑造成"对艺术有深刻理解"的"受过教育的成人"。

DBAE教师的任务不是开发课程内容和资料，而是如何运用好他所拥有的课程内容和资料。也就是说，教师只是按照规划根据具体情况挑选课程的小模具。一旦课程确定，教师就变成一个完全的管理者。我们可以把盖蒂艺术中心看做是DBAE模式的雕塑家，同样教师在塑造学生的过程中自己也被塑造了。

虽然盖蒂中心的"塑造程序"对教育策略的转化有很重要的实际意义，但是它却存在几个问题：①在DBAE教育模式中，教师不能自由地进行教学实践和教育评价，因此我们不得不怀疑在这样的要求下教师是否能掌握"实现DBAE四种艺术修养的平衡"。阿普尔认为，虽然将老师看做是管理者的观点在意识形态上有重要意义，但是当理论概念脱离实际工作时，原有的教育策略将失去其意义。[7]②由于艾斯纳强调四种美术课程的平衡和美术课与其他科目的综合性，忽略了美术学科本身的基础学习，它的模具也没有突出手绘线条和色彩搭配这些最基本能力的学习，因此教学上一味地考虑其他学科与美术的联系，而没有围绕美术这个中心来指导学生。③将教师看成是雕塑家或管理者的倾向，使我们需要重新认识成人与儿童之间的关系，也使得"黏土"与"雕塑家"之间不能实现充分的、符合教学规律的互动。当然，这也意味着成人与儿童之间不能实现完全的、自由的交流。因此，DBAE模式出现的很多问题亟待解决。

6 Scheffler, I. (1995). The Language of education. Springfield, Iuinois: Charles C. Thomas.

7 Apple, M. And Weis, L.(eds.). Ideology and practice in schooling. Philadelphia: Temple University Press. (pp. 143-165).

（四）两种教育模式的共同点

在比较以儿童为中心的罗恩菲德教育模式和以培养儿童的艺术修养为中心的DBAE教育模式的研究中，我们通过两种模式对教师和学生角色理解的分析挖掘出两种教育模式潜在的共同点。

① 两种教育模式中成人——儿童之间的交流都受到不同程度的限制，罗恩菲德和DBAE模式都剥夺了教师和学生之间个体性的丰富交流和互动机会。

② 教师所扮演的角色均被弱化。在罗恩菲德模式中，教师不能干涉学生而只是负责管理教学环境，DBAE的教师也只能通过既定的课程计划来指导儿童的活动，然后对课程的教授进行管理。这两种模式中，教师的个性角色被弱化为管理者的责任，只是罗恩菲德的教师和DBAE的教师在教学实践和程度上不同而已。

③ 审视两种教育模式中对儿童的观点，我们会发现儿童都被看做是与成人不同的人。罗恩菲德声称，"艺术对于儿童与对成人是不同的，对于儿童，艺术仅是一种表达方式。由于儿童的思想与成人不同，他们的表达也一定是不同的"[8]。而DBAE的美术教育理论与实践是想通过教育过程使儿童成为"对艺术有深刻理解"的"受过教育的成人"。事实上，儿童与成人确实不同，因为他们还没有一定的生活和教育经历，也缺乏对社会和生活的深刻理解。

④ 罗恩菲德和艾斯纳美术教育思想都不同程度地存在忽视美术课程本身的问题。罗恩菲德过分地强调教师不能干涉学生的活动，忽略了美术教学的基础作用。而艾斯纳则在强调课程综合性的过程中，使美术学习的基础培养地位消失在美术与其他学科融合的平衡中。

结论：对中国美术教育的启示

通过以上两种美术教育模式的分析，会发现虽然罗恩菲德与艾斯纳在美术教育的价值取向、教育过程以及对学校、教师和学生角色的理解上各持己见，两种教育模式都有突出的特点和优势，但同时又都存在不可避免的弊端。就中国的美术教育而言，我们应在研究外国美术教育思想的基础上，"取其所长，为我所用"。

20世纪80年代以来，中国的中小学美术教育取得长足的进步，特别是近年来，美术教育正积极地进行改革，许多中小学已经根据新的美术课程标准进行试点。但是从全国大部分地区来看，美术教学的课程设计与实施中仍然存在以课堂教授为主的特点，美术教师依然是课堂的主角，学生必须根据教师所传授的知识、技能和要求来进行学习，教学评价也是以教师对学生的评价为主。

针对目前美术课堂教学中以传授为主的教学仍占很大比重的现象，以及学生的创造性、主体性无法充分得到发挥的问题，我认为，中国的美术教育应吸收罗恩菲德的美术教育思想中以学生为中心、发展学生创造性的部分，在美术教学中注重对教师与学生双边关系的把握，调整教授与引导的比例，进一步确立学生的主体地位，激发学生的创造性和创新精神。另外，针对我们目前美术教育的艺术内容领域界限不明确、美术教学缺少衔接、美术课程忽视了对美术各门类之间和美术学科与其他学科间的联系等问题，艾斯纳的美术教育思想中的课程研究，对中国美术教育建构一个系统的、连贯的美术教育课程体系有积极的意义。总之，不断挖掘罗恩菲德和艾斯纳美术教育思想的精髓，将有助于我们深刻领悟我国正在推行的基础教育课程改革精神，加快改革步伐。

8　罗恩菲德, V. (1947). Creative and mental growth. New York: Macmillan.

最后，罗恩菲德和艾斯纳美术教育思想均忽视的美术学科基础素养的培养，也是我们一定要注意的问题。也就是说，任何改革，都不能失去美术教育最珍贵的东西，不要失去美术课自己的阵地。什么是美术课程的基本阵地？常锐伦先生指出"对美术和学习美术有普遍意义，适应于广大空间、长久时间并对生活诸多方面具有价值的，且应用于各种职业的带有工具性质的内容称为基础"。或者说，这段话所指的美术造型基础就是手绘线条图像和色彩搭配两种能力。美术课的首要任务就是让学生掌握造型基础，使之具备美术最基本的素养，因此我们的美术课要注意避免在过分强调学生中心或课程综合性中失去自我，迷失方向。

21世纪的中国美术教育将在继承本土艺术成果并保持中国美术教育特色的基础上，形成符合中国国情的、具有新时代特色的美术教育新格局，以促进我国和世界美术教育的进步与发展。

参考文献

常锐伦著. 美术学科教育学. 首都师范大学出版社，2000年.

尹少淳著. 美术及其教育. 湖南美术出版社，1997年.

罗恩菲德著. 王德育译. 创造与心智的成长. 湖南美术出版社，2002年.

教育部基础教育司编写. 美术课程标准解读. 北京师范大学出版社，2002年.

艾斯纳著. 儿童的视觉与知觉的发展. 湖南美术出版社，2002年.

艾斯纳著. 艺术与创造的心智. 耶鲁大学出版社，2002年.

阿瑟·艾弗兰. 西方美术教育史. 四川人民出版社，2000年.

陈向明著. 质的研究方法与社会科学研究. 教学科学出版社，2000年.

吴廷玉、胡凌著. 现代美术教育理论与教学法. 人民出版社，2001年.

（美）W.L.布雷顿著. 儿童美术心理与教育. 江苏美术出版社，1990年.

贺志朴、姜敏著. 艺术教育学. 人民出版社，2001年.

陈育德著. 西方美育思想简史. 安徽教育出版社，1998年.

拉尔夫·史密斯著. 滕守尧译. 艺术感觉与美育. 四川人民出版社，2000年.

（美）鲁道夫·阿恩海姆著. 滕守尧、朱疆源译. 艺术与视知觉. 四川人民出版社，2000年.

Lowenfeld.V.(1957).The nature of creativity activity(3rd ed.). New York :Macmillan.

Michael, J.A. (Ed.) (1982). The Lowenfeld Lectures. University Park , PA: The Pennsylvania State University Press.

Michael, J. A., Morris, J. (1984). European influences on the theory and philosophy of Viktor.Studies in art education.

Eisner, E. W. (1978c). Discipline-based art education: A reply to Jackson. Educational researcher, 16(9), 50-52..

Elliot Eisner, Educating Artistic Vision (New York: Macmillan,1972),

Elliot Eisner and Elizabeth Vallance, Conflicting Conceptions of Curriculum (Berkeley, CA,

490年前丢勒为什么忧郁？

——从丢勒画形体透视时的疑惑谈起

周蔚蔚

提起艺术与科学，几乎所有的人都会对达·芬奇肃然起敬，其实与达·芬奇一起将透视艺术推向成熟的丢勒也是集科学与艺术为一身的大师。丢勒（1471—1528），文艺复兴时期德国伟大的画家、数学家、建筑师，著有《筑城原理》，书中不仅有"要塞大炮"设计图，还有一个20万人的"城区规划图"，1528年，出版《人体解剖学原理》。

《母亲》丢勒 1514年

1514年，丢勒创作了经典作品《忧郁》，那么这幅作品是表现丢勒自己在画形体空间时感受，还是由于这一年丢勒的母亲去世；这一年也是德国宗教改革的前夜……是情感、态度、价值观或者是知识、技能的交融的困惑，还是在科学与艺术上追求的迷茫，促使丢勒在这时候创作《忧郁》来宣泄自己挥之不去的情结呢？

《自画像》丢勒 1498年

本文叙述的是一堂六年级的美术课堂教学情境，试看师生们如何从德国文艺复兴大师丢勒画透视时的疑惑开始，一步一步地来揭开"490年前丢勒为什么忧郁？"之谜的，试看其能否引发我们美术教育的深层次的研究和讨论。

首先，让我们一起来欣赏丢勒1514年创作的铜版画《忧郁》，这是丢勒作品中最难理解的一幅。室内变成了海滨，远处是无际的汪洋、彗星掠过苍穹。一位有翼的少女一手托腮沉思，另一只手摆弄圆规，身后坐着一个无精打采的天使，周围零散着各种工具和几何体，天空中一只蝙蝠巨大的翅膀上写着"忧郁"。这幅作品里有许多神秘莫测和令人难解的地方，整个画面中充满隐喻，许多史学家认为这位有翼的少女是科学、艺术和知识的化身，同时也是智慧女神的化身。这幅画完成后即获得了巨大的成功。德国的绘画不同于沉雄、豪壮、忧郁的俄罗斯，更不同于激情、自由、浪漫的法兰西，尤其是它的素描艺术，以严整、有序、冷峻著称。这与德国的哲学传统、美学观念和理性为上的民族特质、精神气质是紧密相关的。

画面上有诸多象征因素，迄今还难以做出确切的说明，一切寓意何在？这在所有关于丢勒的研究材料中均无明确的答案，关键是观赏者以怎样的美学思想和哲学思想与丢勒去交流、去对话，怎样参与

"一个时代的变革"。

当欣赏丢勒的作品《忧郁》后，美术教师请同学们取出数学课本，尽管在美术课上学习其他学科的内容已经习以为常，但大家还是迟疑了一下。

翻开上海六年级数学教材第一册第一单元第一页，第一行居中十分醒目之处，丢勒《忧郁》画面中铭刻在墙的数学运算的方阵一下子把同学们吸引住了。一个学生马上叫起来，这个四阶数阵是奥数题目，纵向、横向以及对角线的四数相加等于34。

老师告诉大家问题没有那么简单，不仅需要认真计算这个四阶数阵，还要看谁能从中发现更多奥秘：如果把这个四阶数阵的数学运算放在《忧郁》的画面中整体思考，丢勒画形体透视时会有什么疑惑？490年前丢勒为什么会如此深刻的忧郁？几分钟后，宁静的教室像开了锅似的沸腾，同学们都争先恐后地把发现写到黑板上去，小组竞赛一发不可收拾，一直到下课铃响了好久，同学们还是围在画满各种发现的示意图的黑板前，与老师讨论着……下面我把老师与同学们讨论的内容分成八个问题，略作整理，呈现如下：

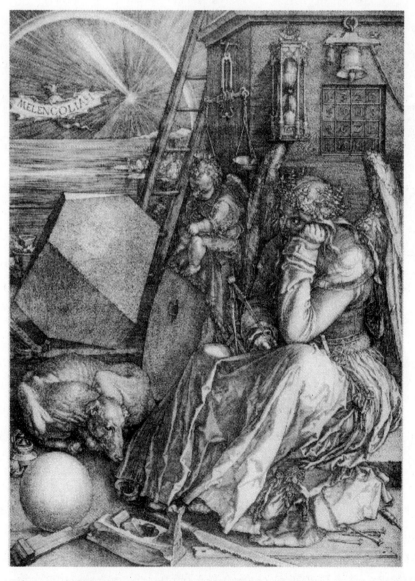

《忧郁》1514年铜版画（24cm×20cm）　丢勒（德国）　现藏纽约大都会美术博物馆

1. 丢勒是在为哪四个数相加的和等于34而忧郁吗？

铭刻在墙的四阶数阵是数学
史上著名的"丢勒幻方"

从同学们关于四阶数阵中和等于34的演算图示中，我们发现其四个数的连线是非常美的排列构成，体现了德国理性为上的美学观念，引起学生很大的兴趣。共有三十多种解法，图示中有个空格表示未全部刊登，留给参与学习的教师和学生们，大家可把与图示中不同的解法，寄到《艺术与科学》杂志电子信箱。其实丢勒幻方的和等于17、68，或者数的乘积的演算同样有趣。这些美感形式也是构图、设计的基本知识，古希腊毕达哥拉斯学派认为一切都可以用数来表示，包括美。后面七个类型的讨论内容，无论有无空格都还有多种解法，人们常说"一千个人眼中有一千个哈姆雷特"，《忧郁》在观赏者的眼中，恐怕也有一千种图解吧。这大概也是本课程从一年级到博士生都可学习的原因所在。

2. 丢勒是为奇偶数的运算而忧郁吗?

偶数差、奇数差连线左右平移重复,两数间隔数差为左右正负重复

两间隔数差隔岸反对偶

偶数差6、8、6连线和奇数差6、8、6连线上下平移重复

偶数为白,奇数为黑是无法下的国际象棋盘

六偶和比六奇和正好大一个最小偶数2,但它们的图形全等

3. 丢勒是为四阶幻方数阵中的连线的意象而忧郁吗?

两偶数差为10的连线像刘翔的助跑器

相差3和相差12的连线像俯视的礼帽

偶数连线像条抑郁的鱼

六偶、六奇的连线像钻石爸爸、钻石妈妈和我

1-16的连线像只青蛙,是中心对称。

1-4,5-8,9-12,13-16连线像蜘蛛、指纹、沙漏、旋转90度为天平

相差4的两数连线像朵四瓣梅花

另一个同学说他发现"丢勒幻方"的和等于34 的可以用《九章算术》的杨辉三角计算:(1+16)×16÷2=17×8=136,136÷4=34,

4. 丢勒是为四阶魔方数阵设计规律的运用而忧郁吗?

一个同学说他发现"丢勒幻方"排阵规律:先如左图顺序排列,再连线对换。老师说:很好!那么,丢勒为什么要把14与15对换?1514年,是德国宗教改革的前夜,1514年,是丢勒母亲去世的年份;1514年,丢勒在寻问"谁能设计五阶幻方数阵、六阶幻方数画……丢勒在1514年画《忧郁》是有很多深刻含义的。

左图是本杰明·富兰克林的超奇特16×16幻方,它具有正规幻方的各个特性,唯独对角线上的总数不等于它的常数2056。但是如图所示,它的常数以许多别的方式出现,例如8对角折线,8平行折线,任何4×4方,此外你或许还能找到一些。在1952年的富兰克林研究所期刊上,阿尔伯特·钱德勒认为这个幻方并非富兰克林的原本,而是被一名印刷工人排错了的。课后不少同学迷上了神秘的幻方。

131

5.丢勒是为《忧郁》画面中的球体、狗、多面体三个形体之间关系而忧郁吗?

突然，一个同学大叫:"球体、狗、多面体三个形体是同一样东西!"老师问他是什么，他说不知道。老师又回到丢勒幻方的小组竞赛中，但他一个劲地大叫:"同一样东西!"其实老师已经知道意思，等待着该学生意会到言传的出现，当他还是难以言传时，让他到黑板上画，当狗的多面体出现在黑板上时，同学们不约而同地叫起来:"哇!老师说狗也可以看做球体。""噢!同一样东西!"丢勒这个"忧郁"，在300年后由塞尚解决了。法国画家保尔·塞尚(1839—1906)说:"画画——并不意味着盲目地去复制现实;它意味着寻求诸种关系的和谐。"为了探索各种静止物体的"基本结构"，他激情洋溢地分析它们的体面关系，着眼于结实的物体的厚度与立体的深度，他的基本形象放弃了"自然的不规则性"，对象在他眼里都成了无尽无休的结构综合体，塞尚找到了现代绘画的语言，被奉为"现代绘画之父"。

塞尚不关心光和大气的效果，更关心景物的结构，他曾60次从各种可能的角度来画圣维克图瓦山和周围的风景。1906年这幅画是他临终前的作品。笔触变大，更具有抽象的表现性，轮廓线也变得更破碎、更松弛。色彩漂浮在物体上，以保持独立于对象之外的自身的特征。块状笔触起了优秀交响乐团里独奏家的作用。每块笔触都根据自身的作用，很得当地存在于画面之中，但又服从于整体的和谐。在这件作品中既有结构又有抒情味，它达到了古典主义和浪漫主义、结构和色彩、自然和绘画的综合。他将这些分解成抽象的成分，重新组织成新型的绘画的真实。

为什么塞尚如此强调体积和空间感，以致有些物象被他画得变了形，走了样?毫无疑问，这是画家的内在精神气质所使然。塞尚有句名言:"要用圆柱体、球体、圆锥体来处理自然界。"塞尚的画要远胜于以物体质感取胜的写实画面。

6.丢勒是为寻找铭刻在墙的数学运算与眼前所画几何形体之间的内在关系而忧郁吗?

老师顺势提出一个大胆的问题:"铭刻在墙上的丢勒幻方与眼前所画几何形体之间的内在关系是什么?"当然，这样的问题对于六年级学生是难以回答的。当老师把学生即将要学习的数轴、平面坐标、三维坐标画出，把点、线、面、形体的数值表示出来时，笛卡儿的坐标系解析几何学的概念很快在同学脑海中建立，与以后的具体学习形成奥苏贝尔"先行组织者"教学模式。只不过概念学习不是从概念到概念，而是由直观图像和神秘的丢勒幻方探索体验而获得。

点和数 O X

Y

线、面和数 O X

形体和数

Z

在数学家眼中，画面中的丢勒幻方和那些复杂的多面体、球体，代表着神秘的数学世界。丢勒在为寻找铭刻在墙的数学运算与眼前所画几何形体之间的内在关系而忧郁了100多年后，笛卡儿的坐标系创立

了解析几何学，才解决形体空间与数学运算之间的关系。艺术总是这样，在科学规律还没有发现之前，展开艺术想象的翅膀去苦苦追寻。

7. 丢勒是为500年后美术教师和学生学习画形体透视时疑惑什么而忧郁吗？丢勒的警世钟在你耳边长鸣吗？

《圣维克图瓦山》1904—1906 塞尚（法国）美国费城一私人收藏

8. 丢勒是为生命体发展未来的体悟而忧郁吗？

物本（物的本质、本体、本原） 人本（小天使般原初的感性、纯真、好学）

寻找人的灵性（科学、艺术和知识的智慧女神般的青春活力，哲学与美学的理性，科学与艺术关键性整合精神的自由）

十月胎

四周胎

生命体

始祖鸟

如果把球体看做生命体，可谓物本、人本的未来发展方向的生命科学和生命哲学的思考就展现在眼前。磨盘上的小天使缺乏思考能力只能做推磨一样简单的运动，丢勒生前曾经说过："求知，以及通过求知去理解一切事物的本质，这是一种天赋……而真正的艺术，是包含在自然之中的，谁能发掘它，谁就掌握它。"智慧女神的翅膀与小天使、始祖鸟的翅膀是不一样的，精神自由的追求是需要人类展开无形的翅膀去翱翔，以及"对自然与人生的探索"的实践。

乔万尼·薄伽丘（1313—1375）是意大利最初的人文主义作家。写于1349—1351年间的短篇小说集《十日谈》，为作家赢得了"欧洲短篇小说之父"的不朽声名；乔托（1267—1337）是意大利文艺复兴时期杰出的画家，发明的透视法透过空间的定位创造出较复杂画面，被尊称为"意大利绘画之父"。薄伽丘的文学形式正如乔托的透视绘画，两者都给欣赏者创造了最佳视点。伽利略（1564—1642）在科学领域也做了同样的事情，创立了牛顿经典物理学的绝对静止参照体系，只是比文学、艺术家们晚了将近250年。

人文艺术不仅为科学的发展冲锋陷阵，而且科学的发展所带来的科学自身无法消解的许许多多创伤，仍然需要人文艺术抚慰。

然而，在丢勒画《忧郁》后将近500年，我们的课堂教学中又是怎样的情景呢？丢勒铭刻在墙上的数学运算方阵出现在上海六年级数学教材第一册第一单元《数的整除》第一页第一行居中一个十分醒目之处，我调查了十所学校几十位使用该教材的数学教师，当然，没有一个数学教师知道此数学运算是出自丢勒之手，更没有一个数学教师提出"第一单元《数的整除》与第二、三、四单元中大量的图形学习之间有什么关系"这样让学生"忧郁的问题"，而把"丢勒幻方"仅作为一个普通的图案，将其冷落在一边，不再多看一眼；同样在学习画形体空间透视的美术课堂中，也几乎很少有美术教师会郑重提出数与形体有什么关系？很少会对视觉几何学加以关注和研究，并借助视觉几何学来解决透视教学中的疑惑，美术教育的价值体系同样令人"忧郁"。

温家宝总理对艺术与科学跨学科学习教育非常关注，于2006年底发表了《同文学艺术家谈心》，文中对未来学校教育提出了新的发展方向："去年，我看望钱学森先生，给他汇报科技规划，说过一段话对我很有启发。他说，你讲的我都赞成，我想的是，现在的学校为什么培养不出杰出的人才？然后，他就很有感触地说到科学与艺术的结合。他说，希望搞科学的学一点文学艺术，搞文学艺术的学一点科学。他特别语重心长地说：'一个有科学创新能力的人，不但要有科学知识，还要有文化艺术修养。'"

乔托、达·芬奇、丢勒让我们应用三维空间，爱因斯坦让我们理解四维时空，丘成桐让我们知道六维的卡拉比一丘成桐空间，1978年，克里默、朱利亚、谢尔克让我们听说有卷缩的七维空间，1995年，惠滕向我们宣布十一维的超引力空间，科学家们不断给我们看到他们研究二十二维、三十三维空间、分（分数）维空间的新探索。难道，我们美术教育课堂中的艺术想象只能停留在500年前的三维空间吗？

其实，各学科的课堂教学基本上都是以简单、有序的"双基"为主要的教学内容。从学校教育的课程改革来说，管理者与教师具备的大多是学科教学的知识结构，他们囿于单一学科的课程原则观在造成了课程理论的多元对峙状态后，随即带给了课程实践"多难选择"的困境，更加反衬出这些课程理论由于其片面的价值认识，在教育发展中更多的情况下显现出难为与无为的无奈。于是，教什么和怎样教的问题，在理论上和实践中均陷入混乱，学科的单打独斗、文化的分裂肢解严重影响学校教育课程的整体改革。

让我们的教师走出自己的学科，与其他学科的教师一起尝试跨学科整合课程的实施，可以针砭现时教育的弊端问题：

●基础教育、大学通识教育的分科课程把原本人类整体认识世界的知识肢解为支离破碎的应试教育课程。越演越烈的应试教育扼杀了学生的创造力，使学生面对创新社会丧失了应有的竞争能力。

●学校各学科的教学是"各扫自家门前雪，莫管他人瓦上霜"，谁都说为了学生，但是谁都没有为学生的整体发展负责。而教师固步于自己的学科教学，不敢越雷池一步，也严重地阻碍教师自身的专业发展。

显然，现行美术教育的知识体系已经难以引领学生的艺术想象在《空间》的学习中自由翱翔，我们需要进入跨学科或者超学科的学习情境，《490年前丢勒为什么忧郁？》主题单元教学：490年前丢勒为什么忧郁？（一）——从丢勒画形体透视时的疑惑谈起、490年前丢勒为什么忧郁？（二）——从丢勒的人文主义教育哲学做起；490年前丢勒为什么忧郁？（三）——寻找丢勒灵性的探究正是艺术与科学整合的从跨学科到超学科的学习情境过程。鉴于篇幅所限，暂不能全文与大家分享。

《交替传送》选自《艺术世界》2007年第1期

"技艺"还是"反技艺"

——来自于弗兰兹·齐泽克的启示

湖南师范大学美术学院　**冯晓阳**

当今美术教育领域，有类似这样的一种说法或者说美术教育价值取向：我们的美术教育是重"人"的而非重"技"的，并且因为重"人"的美术教育价值取向更多地将其关注的目光落在了人类和人类的发展自身，因而其理所当然地是一种比重"技"的美术教育价值取向要更为高明和高级的美术教育价值取向。这种说法很容易被误解并被进一步引申发展到一个极端，那便是美术教育价值取向中的"反技艺论"或"无技艺论"。

我们究竟有没有可能在美术教育实践中完全放弃对"美术技艺"的传承呢？19世纪末20世纪初，奥地利人弗兰兹·齐泽克的美术教育实践或许可以带给我们某些启示。齐泽克被认为是彼时西方美术教育领域内信奉"反技艺论"或"无技艺论"者中的一位先驱与代表，出于一种对儿童艺术的真诚热爱与维护这种艺术纯洁性的强烈愿望，齐泽克在其主持下的儿童美术教育活动中积极倡导所谓"不干涉"理论，宣称要避免所有成人的影响。那些同一时期极力介绍和推广齐泽克美术教学法的教材与读物，给读者们留下的一个印象往往是：这种美术教学法"不强调技巧，缺乏有序的学习方法……方法、材料、主题、目的，所有这一切都让孩子们自由地选择"[1]。但实际情况又是如何呢？后来的美术教育研究学者们却发现，齐泽克的美术教学法中其实存在着一个悖论，"齐泽克一方面告诉观众，他的方法就是在绝大多数教师紧紧按住盖子时'揭开盖子'。可是另一方面他又坚持说，'学生要想为他们的创作打下一个坚实的基础，教师就必须为他们提供绝对正确的思想观念'。齐泽克

弗兰兹·齐泽克[Franz Cizek,
1865—1946]

有时的确容许他的学生运用世故的成人概念，只要这些概念能够揭示出他认为最适合儿童艺术的那些装饰性特征。但是他不容许儿童使用他认为不适合他们的那些成人概念，诸如现实主义色彩图表。他知道儿童艺术应该像什么样子，而且他也知道如何使孩子们制作这样的东西！"[2]在齐泽克美术教学法指导下完成的儿童美术作品，实际"需要相当精确的测量和计算能力"[3]。

1　[美]阿瑟·艾夫兰 著，邢莉、常宁生 译：《西方艺术教育史》，成都：四川人民出版社，2000年版，第257页。

2　[美]阿瑟·艾夫兰 著，邢莉、常宁生 译：《西方艺术教育史》，成都：四川人民出版社，2000年版，第257页。

3　[美]阿瑟·艾夫兰 著，邢莉、常宁生 译：《西方艺术教育史》，成都：四川人民出版社，2000年版，第257页。

在齐泽克指导下完成的一组以"圣诞节"为主题的儿童美术作品

对此，在理论上本文希望借助于下面的比喻来表明自己的观点：美术教育就像建房子，"技"是建造的基础、工具、材料、方法和途径，而所谓的"人"则是立于基础之上所要建造的琼楼美阁，离开了"技"的传授与掌握，关于"人"的一切美好愿望都只能是一幢存留于想象中、虚无缥缈的"空中楼阁"。"每一位艺术家教师都会以他自己独特的方式来影响他的学生"[4]，换言之，每一位艺术家教师都会传授给他的学生以某种独特的"技艺"——如果他是一名合格的、真正的艺术家教师的话。而在实践中，人类美术教育发展的历史进程对于代表着"反技艺论"或"无技艺论"立场的诸理论学说的检讨与反动，无疑对美术教育价值取向中的"反技艺论"或"无技艺论"提出了更有说服力的批判。任何美术教育价值取向的实现都离不开对某种"技"的传授与掌握，在美术教育价值取向上并不存在着一个什么所谓"人"与"技"的对立。重"人"并不等于不要"技"，也不可能不要"技"！

作为对诸如"反技艺论"或"无技艺论"的反动，人类美术教育发展史上，类似于"DBAE"学派那样要求恢复和维护美术教育学科独立性及"技艺"在美术教育价值取向中地位的主张并无不对之处，其失误的地方只是在于过分地将"美术技艺"的范畴固定和局限在了所谓"精致艺术"[Fine Arts]的樊笼，从而使得美术教育无法以一种开放的姿态来迎接和满足当今时代日益多元化的挑战与需要，诚如郭祯祥所言：

在"DBAE"的艺术教育思潮中，我们已经习惯于艺术创作、美学、艺术批评、艺术鉴赏等针对精致艺术探索范畴的艺术学习，而视觉文化的艺术教育告诉我们渗透在学生日常生活之中的广告影像、漫画、卡通、互联网、电玩等，早已拓宽了学生对影像的接触面。视觉艺术教师不应再执著于精致艺术的教学范畴，应开始思考如何因文化现象而调整教学内容、形式、策略与目标，应该如何将学生的视觉文化适当融入艺术课程中，以求艺术课程的时代性，将是重要的课题。[5]

4 [美]阿瑟·艾夫兰 著，邢莉、常宁生 译：《西方艺术教育史》，成都：四川人民出版社，2000年版，第257页。

5 郭祯祥：《视觉文化与艺术教育——台湾地区实施"视觉与人文"课程的现状与思考》，《中国美术教育》，2004年第5期，第43、44页。

而对于当代美术教育领域中那些或显或隐并时有蔓延兴盛之势的"反技艺论"或"无技艺论",存在的解释则可能有二:

其一,在对于什么是"美术技艺"的理解上,出现了一种狭隘的偏执,认为所谓的"美术技艺"便是立足于传统的"精致艺术"而有关于艺术创作、美学、艺术批评、艺术鉴赏的技艺。于是,以"赞同"、"维护"和"反对"、"取消"这种所谓的"美术技艺"为分水岭,美术教育领域内便出现了针锋相对的两个阵营,一方自诩为"坚持技艺的",而另一方因为意识到了自己的时代革命性与进步性,就像当初的印象主义画派画家们大度地接受了"印象主义"的揶揄那样,也欣欣然接受和认可了"反技艺的"或"无技艺的"封号。殊不知,双方在什么是"美术技艺"这个原则问题的认识与理解上,却是一对糊涂的"同盟军"。因为部分地顺应了所谓后现代多元时代发展的需要,"反技艺论"或"无技艺论"在当代美术教育领域得以蔓延甚或兴盛便不再让人觉得奇怪。但倘若我们能以一种发展的眼光来看待"何谓美术技艺"这个问题时,则所谓的"反技艺论"或"无技艺论"本是无所谓"反"或"无"的,并且既然时代发展的需要是多元的,那么,那立足于传统的"精致艺术"而有关于艺术创作、美学、艺术批评、艺术鉴赏的技艺也理应继续存留于"美术技艺"的范畴之中。

其二,如果在某种所谓的美术教育活动或方式中的确不再包括有美术技艺的传授与掌握,它仍然有可能会是一种很好、很有价值和意义的教育活动或教育方式,但是,这种教育活动或教育方式所坚持的亦绝非彻底的"反技艺论"或"无技艺论"立场,也不应该再被冠之以"美术"的名目,因为它往往只是反对和取消了对美术技艺的传承而代之以对某种或某几种非美术技艺的传承罢了,就其实质而论,这不过是一种"伪美术教育"。这种"伪美术教育"最终带来的,只能是对美术教育学科自身存在合理性的模糊、否定与颠覆。正如常锐伦在《美术学科教育学》一书中所谈到的那样,在进行美术教育实践时,我们应该"要注意美术教学特点,美术教学不是历史或文化史的教学,也不是社会学教学。……在对学生进行除美术之外的其他方面的教育,如爱国主义教育、思想品德教育、历史与文化知识等方面的教育时,一定要融化在美术内容之中进行"。[6]

综上所述,如果在美术教育实践中我们始终能够以一种开放和与时俱进的态度来思考和对待何谓"美术技艺"的问题,那么有关于美术技艺的传承将不仅曾经是,而且现在是并且将来仍然会是建构人们美术教育价值取向的一个前提与先行条件。

6 [美]阿瑟·艾夫兰 著,邢莉、常宁生 译:《西方艺术教育史》,成都:四川人民出版社,2000年版,第257页。

中学设计教育中不能缺失"科学理性"

河南大学艺术学院　席卫权

摘　要

现代设计的衍生发展离不开科技的支持和推动，缺乏对设计中科技因素进行关注的设计教学是不完善的设计教育。本文从现代设计中艺术与科学的关系入手，探讨了在归属学校美术教育的设计教学中，适当加强有关科技方面课程内容的意义及策略。

关键词： 现代设计　艺术与科学　学校设计教育　沟通

一、导言

现代设计及其教育的产生和演进，始终没有离开与科技和艺术之间进行的抉择和判断，从某种角度理解，现代设计及其教育和科技的发展关系更为直接，因而，现代设计教育的发展进程中，一些历史上著名的设计院校的主体办学思想，"已经从初期在艺术与技术的摇摆不定中，坚定地走向了以科学技术、以理性为先的道路"[1]。在当前的专业设计教育领域，普遍地增强了对科技的关注程度。相比之下，国内普通中学美术教育中的有关设计教育和科学技术的关系一般较少受到人们重视。

在新课程标准实施以前，中学美术教育中有关设计教育的内容多集中在传统的工艺美术范畴，偏重于"美术"思想和传统工艺中的经验成分，课程结构中反映的主要是设计的艺术化特征，其间几乎没有融入科技因素的影响，以现代设计教育观念对照，这是不全面的设计教育。这在以往国内的美术教育中体现较为突出，究其原由，主要包括以下几个方面：一是认识问题，即对艺术设计的认识片面，缺乏"现代设计教育"的意识；二是经验习惯，即归属学校美术教育的设计教育似乎历来都是以"图案"、"手工"等面貌出现；三是师资问题，中小学大多数美术教师拥有的是以"绘画"为主的受教育经历，欠缺在教学中使设计和科技发生联系的知识结构，当然，这其中还有具体的历史原因和条件限制。目前施行的课程标准及其理念和正在进行的美术教育改革，为基础美术教育中的设计教育发展改革带来了良好的契机，围绕设计教学中的"科学性"、"合理性"以及种种可能性进行深入探讨适当其时，意义深远。

与科学和艺术的关系是一个本原的问题，对于中学设计教育而言此问题不能回避。如前文所论述，归属学校美术教育中的设计教育具有独特的学科特质，虽然，从艺术角度考察，现代设计与一般意义上的美术有许多相通和联系的部分，但总体上与绘画、雕塑等传统美术教学内容存有"和而不同"[2]的关系。现代设计横跨文理两科，涉及科技、人文和社会科学等领域，本质上不同于纯艺术形式，其学科特质显示其有着相对特殊的思维和行为模式以及相应的社会价值判定系统。学校美术教育中的设计教育虽然不能等同于专业设计教育，但其学科基本特征是一致的。设计教育有别于一般的美术教育，这种区别

所体现的一个重要方面就是对艺术和科技关系的定位与把握。

在基础教育中分科过细，文理相隔，会造成学生艺术素养和科学基础的不均衡发展，这制约着学生综合素质的提高，甚至削弱了他们创造潜能的发挥。当前课程改革中突出了科学教育、信息技术教育、艺术教育以及综合实践活动等，旨在通过系统的课程结构改革和配套措施，培养具有创新精神、实践能力、科学和人文素养等能体现时代要求的现代国民素质，倡导全面、和谐发展的全能教育。基于此种精神的中学设计教育拥有综合的学科优势。艺术类学科灵活包容，使它便于在学科本体和素质教育的价值取向间寻求弹性平衡；设计艺术反映时代、崇尚科学、内涵丰富、真实生动并充满创造活力，其自身的特点决定了设计教学易于构成和其他学科的联系，形成综合；在培养学生的感知、实践、创新、协作和艺术审美等能力方面优势明显。中学设计教育不仅传播艺术文化，也适合传播科技文化，使学生的创造性心智能够回旋于科学和艺术之间，这将是基础教育阶段设计教育发展的一种合理趋势。

二、设计教育中艺术与科学的关系

设计概念在具体表述中常用"艺术设计"和"设计艺术"来替代，可知设计与艺术的渊源何等密切。以往作为造物艺术的设计又称作"实用艺术"，表明它既满足功能需求又具有艺术性取向。实用艺术是与纯艺术相对而言，纯艺术可以抛却功利，直追情感和精神，而作为实用艺术的设计却似乎只能兼顾艺术，但它们的外显方式有时却惊人地相像，设计在某些情况下也能表现出一种"有意味的形式"。随着设计本身的发展，一些设计领域如观赏类工艺制品，逐渐从"实用"中分离出来，具有了更强的形式感和美学意味，从而使其具备了纯艺术特征；另有更多的设计领域在设计现代化进程中，不断实现着自身的艺术化。设计溯源，从文化的初始，制造就伴随着对美的追求，从本性使然到理性求索，设计行为始终在现实和理想间寻求生活和艺术的完美结合。艺术源于实用，实用又趋向艺术，满足现实，人们完善造物，追求理想，人们迈向艺术，这就是设计发展的路径和总的方向，可以说设计和艺术密不可分，设计艺术是艺术的一种特殊呈现方式。

作为艺术特殊呈现方式的设计同时又不能脱离它的"物"性根本，即实现功能，满足需求是它存在的逻辑根基，而这一"物"性根本的实现必然和技术的发展乃至后来的科学进步有着不解之缘。艺术一词来自古拉丁语中"ars"，辞源分析包含技能、技巧之意，因而有国外学者认为"追问设计究竟是艺术的还是科学的，已经没有意义，在辞源上已经包含完美答案——技术即艺术"[3]。这种表述或显粗率，但亦有来由，在古代相当长的时段内，艺术的含义是含混和不断变化的，和美与道德有关，也和实用有关。有学者认为18世纪以前的艺术，"是一种以技艺为主要特征的'艺术'，又是一种有特点的生产性活动，尤其指那种带有艺术性质的生产艺术品的技能，这种技能不仅包括人类艺术活动的能力，也包括人从事其他工作的能力"[4]。从设计史考察，会看到设计艺术生成基因中技术因素的比重某些时段甚至处于主导地位，工业革命以后，自然科学和工业技术紧密结合，促使社会经济文化加速变革，使得设计艺术更多地依赖科技文化的促进。这体现在科技进步给设计提供了新的手段、材料和方式；科技进步给设计提供了新的空间和课题；同时也使设计自身成为科技进步的一个有机构件。今天的设计指涉日益广泛，边界也日渐模糊，不仅需要科技的手段、材料支持，还需要多样的科学理论支持（如信息论、控制论、人机工学以及符号理论、结构理论、解构理论、混沌理论等），能够借助相关学科，跨领域的知识体系解决设计问题。20世纪70年代，著名学者赫伯特·西蒙（Herbert A. Simon）教授更是直接提出了"设计科学"[5]的概念，进一步推动了设计与科学关系研究的深化。

所以，现代设计是艺术的，也是科学技术的，是艺术和科技的有机统一。

三、从普通中学设计教育视角理解科技

中学阶段的设计教育是通过学校美术教育开展的基本素质教育，传递的是普通设计艺术知识和技能，培养学生多方面的能力和情感、观念等，目标指向育人，在这种教育目标限定下的"科技"也应作出相应的理解，并以合理和适度的方式呈现在中学美术教学中。

科技泛指科学与技术，是一个过程的两种形态。科学是以多样统一的自然界为研究对象的探究活动，是解决"是什么"、"为什么"等本质问题的；而技术则以科学成果为指导，以实际经验为基础，把事务转化成可操作的软件或硬件，主要解决"怎么办"的问题，现代科学和技术互为渗透和促进，很难决然分开。[6]新的科技发展催生新的设计观念和设计形态。现代设计的根本目的是满足现实生活中人们不断提升的物质的、非物质的种种需要，其实施手段、方式、目标达成都离不开科技的支持，现代设计教育也只有广泛地关注和汲取自然科学和社会科学的研究成果，才能使设计教育本身不断完善，符合时代潮流。这种对科技的关注和汲取分为多种层次和维度，根据目的的不同，中学设计教育中的"科技"可以主要指向适应该阶段学生知识背景和理解力的，并与设计艺术产生关联的科技内容，也包括广义上的科学文化活动，如技术美学、经验事务、文化观念和社会因素。这些科技内容还应兼顾到与学校其他学科知识产生联系，与社会生活和学生兴趣产生联系等。在设计教育的目标制定上可以分为三个维度，一是相关科技知识、技能、方法层面的引导；二是注重科学的设计素养和思维习惯的培育，以及最终在此基础上科学精神、态度与创新意识的养成。需要注意的是，设计教学不是科普课，也不是科技和艺术的简单相加或生硬拼凑，而是从学校美术教育的视角出发来定位和理解与科技文化的联系，是依托设计艺术教育的本体，来考虑科技与艺术的有机结合和相互促进。

四、普通学校设计教育中艺术与科技的沟通

19世纪英国博物学家赫胥黎（T. H. Huxley, 1825—1895）曾说："科学和艺术就是自然这块奖章的正面和反面，它的一面以感情来表达事务的永恒的秩序；另一面，则以思想的形式来表达事务的永恒和秩序。"[7]这种观点很生动地表达了艺术与科学的对应关系。人类文明进程中，艺术与科学有区别也有联系，相互间促进的例证繁多，有的科学发现来自艺术的想象，有的艺术流变来自科技的启示。艺术的感性和直觉，科学的理性和逻辑都应是一个完全人所必备的。普通学校设计教育自身的综合优势，十分有利于促进学生在创造中领会和探索科学思维和艺术想象间贯通的益处，在教学设计和实施中，可以利用条件有意识地引入科技因素，激励学生通过科技和艺术的关联、融会、转化，迸发出新的创意和经验，并将其变通地运用到其他学习领域。在沟通艺术和科技的教学设计中，要解决好这样几个问题：

（一）引领学生领会科技之美

旧有的以传统工艺美术内容（图案、民间工艺、小手工等）为主的中学设计教学附属于美术系统中，仍然是感受纯艺术之美的教学模式，新课程标准实施后审定出版的新教材中，有关设计的内容包括了相当数量的工业产品、建筑、环境等课程单元，其中涉及对科技之美的认识问题。同属美学范畴，但艺术之美和科技之美毕竟不同，属于两种话语体系。科技之美更接近于智力构造物中的美，强调内在

美、理性美。科技之美属于设计美学的重要组成部分，相对于设计而言，其本质体现既包括视觉、感知方面的形式之美，又凸显在满足服务、功能之上的合目的性、合规律性，是善与真的统一。例如，产品包装和书籍装帧等设计中的字体形态、风格特色是形式美；而字体的大小、色彩以及组合结构等便于观看，就蕴涵了人体工学的原理，体现的则是功能之美、科技之美，二者相和就是设计之美。另外，有时科技之美与艺术之美相互转化，界限并不明显，一些起到功能作用的造型、结构、质料因审美和文化观念的转变同时具有艺术美感，例如中国传统建筑中的飞檐斗拱、梁椽屋瓦，现代公共设施中的组合构件、空间框架等都有这些特点（图1、图2）。拓宽视野，从艺术和科技两个方面欣赏生活中的各种设计现象，将会使学生的艺术审美变得更为丰富。中学美术教育中，引领学生从现代设计视角感受和领会科技之美是现实性的课题，也是现代设计教学区别于以往传统教学的一个关键点。

图1　中国传统古建筑中的组织结构富有装饰性又巧妙地利用了力学原理

图2　生活中有许多体现艺术与科技相结合的设计现象

（二）限定中的教学目标设定

普通中学美术教育的性质本身可以被认为是对设计教学中"艺术和科技相结合"的一种"限定"，也是一种必要的"度"和"范围"的提醒，即学校美术教育中的设计教育无论以何种面貌和形式出现，其教学目标都应在这一阶段、范围中来合理设定，与科技或其他学科知识的综合、交叉或融会也应是在一定程度上展开。同时，这种限定可以理解为一般的原则，不排除在具体的、特定的课程设计中有所突破。

（三）综合课程开发

倡导综合性课程的开发是新课改精神中的一个亮点。美术新课标中的"综合·探索"学习领域能够成为与"设计·应用"学习领域相互促进的有力配合。在新课标案例附录中建议了"与科学相结合的综合探究活动"[8]，从课程导向、材料设备、教学设计、教师合作等方面作出了一种明确的提示：即寻求一种将科学性质的内容和活动方式引入到艺术学习的范畴中，从而实现在时代背景下艺术与科学的更好融合与沟通。此种模式的设计课程，不仅可以通过灵活生动的教学达到科技与艺术的统整教学，也表现了作为基础教育的设计课程具有的学科特质。围绕设计教学的综合课程开发可以针对现象、问题等展开，通过"主题"或"项目"的方式来计划和安排课程要素。

（四）拓展课程资源

设计教学的特质和自身发展，决定了其教学内容和课程开发所需的材料、工具、设备，以及科学技术的辅导等需求可能超出普通学校美术课堂教学的现有条件，适当拓展课程资源不可或缺。这种拓展主要体现在内容和条件两个方向：内容方面，设计教学的涉及面会随着现代设计领域的延展不断拓宽，学科边界难免会出现交叉和模糊，可以将较新颖的设计内容以适当的方式引入教学中，包括非物质形态的设计等；条件方面要从校内和校外两个方向挖掘潜力，校内包括跨学科的教师协作（包括校际间的互通有无），设备、图书、场地等的协调利用；校外包括学生家长的支持（聘请有相关特长的人员参与），少年宫以及相关社区、企事业单位的支持等。

五、结语

从中学美术教育的视角出发来定位和理解设计与科技文化的联系，该阶段设计教育具有将艺术与科技有机结合的学科优势，并且这也是设计学科特质的必要体现和部分价值所在。合理的课程开发和资源拓展，艺术设计教育能够使学生的思维在科学与艺术的回旋间交融，体验到理想与现实、理性与感性、技术与知识等多维思考带来的创新美感。在今后的设计教学中，艺术之美和科技之美如何在课堂教学中和谐共生，将是美术教育工作者积极思考的一个新课题。

参考文献

1. 李砚祖．设计之维［M］．重庆：重庆大学出版社，2007年，p207.
2. 席卫权．"和而不同"——理解归属学校美术教育的设计教育［J］．南京：中国美术教育，2007年3期，p9-11.
3. ［法］马克·第亚尼（Marco Diani）．非物质社会——后工业世界的设计、文化与技术［M］．滕守尧译．成都：四川人民出版社，1998年，p41.

4. 李砚祖. 艺术设计概论［M］. 武汉：湖北美术出版社，2002年，p47.

5. 尹定邦. 设计学概论［M］. 长沙：湖南科学技术出版社，2005年，p56.

6. 汪新，杨小红，李敏. 科学课教学论［M］. 合肥：合肥工业大学出版社，2004年，p5.

7. 戴吾三，刘兵. 科学与艺术［M］. 北京：清华大学出版社，2006年，p17.

8. 教育部. 全日制义务教育美术课程标准（实验稿）［S］. 北京：北京师范大学出版社， 2001年，p35.

第二分坛主题：
中华文明传统与现代美术教育

有关中国画学习能力发展的个案研究

华东师范大学艺术学院美术学硕士研究生　　**朱传斌**

摘　要

中国画教学是美术教学的一个重要组成部分，学生学习能力如何得到发展是一个值得广大理论工作者和教学实践者共同研究的难题，促进学生的美术学习能力的提高和发展也是广大美术教师及学生家长一贯关心的问题。本研究试图通过对某一学生从小学至初中毕业学习中国画期间学习能力发展的个案调查，描述并分析造成这一现象的种种原因。其中包括学生个人的心理、学校美术教学以及当前视觉文化等外部影响，在此基础上，该学生自学习中国画的开始至目前各个阶段的特征及发展特点。最终得出"在优良的环境下，学生进入中学阶段以后的美术创造力和表现力不仅没有'停顿'，反而得到持续的发展"这一结论。

一、问题的提出

我们通过研究发现学生自幼儿时代开始学习美术，经过小学阶段、初中阶段和高中阶段，美术创造能力却呈现出不断下降的趋势，即"L"曲线，高中阶段后该曲线与X轴趋于平行，表明该学生的美术能力出现停滞。

本文中谈到的学生现就读于浙江省湖州市第十二中学，这是一所全日制普通初级中学。

该学生既具有一般学生学习美术的共性，亦即从幼儿时代开始学习美术（书法和中国画），在小学阶段凭借个人对美术的兴趣，积极参与学校组织的各项美术活动，课外创作了大量的美术作品，其中包括绘画和手工。到了初中阶段，面对课业负担的加重，虽然在美术创作上的时间较以往有了减少，但该学生的美术创作能力却有了进一步的提高，尤其以素描和中国画方面的表现最为突出。如果从该学生4岁开始接触美术算起，至今已经有12年了。

当前，各校面对升学等硬性指标展开竞争，加重了教师的课时负担，更加重了学生的课业负担，推行素质教育任重道远。而美术教育作为素质教育的重要内容，不仅丰富了学生枯燥乏味的课程学习，还对缓解学生学习压力具有显著的作用。美术学习并非部分人认为的"会影响到其他课业的学习成绩"，相反还具有一定的促进作用。因此，我们希望通过此次研究，对促进美术创造力和表现力的种种因素进行考察，得出相关的结论，为广大美术教育工作者以及学生家长提供帮助，同时也为美术教育理论工作者提供一个研究的个案。

二、研究过程与方法

（一）研究对象

本调查选择浙江省湖州市第十二中学初三年级学生邵丹青作为研究对象。作出这样的选择是基于以下原因：这是一所普通中学，并非专业美术学校；该校历史悠久，学校领导对学生美术活动较为支持，可以作为其他学校的示范作用；此个案的主角名叫邵丹青，在幼儿园（4岁）起开始学习书法，绘画只是铅笔简笔画，小学（7岁）开始接触中国画，至今从未间断。此外，笔者与该学生熟悉，有一定的交往基础。这些都为研究对象的选取提供了丰富的素材。因此此次研究决定选取该生作为调查的对象。

（二）调查方法

本研究主要采用调查研究的方法，即开放式的访谈、非正式的交谈、问卷调查和现场调查。笔者和该生本人进行过多次访谈，和他的母亲、他的美术老师各进行了两次访谈。访谈时间每次大约1小时。在征得被访者同意后，我得到了学生从刚接触中国画直到现在所保留下的一部分作品。

（三）访谈提纲的设计

学生美术创造力和表现力的持续发展表现在不同的美术领域，其背后的原因也是各方面诸多因素综合作用的结果，有来自家庭的影响、学校美术教师和同学的影响以及社会环境对学生的影响。根据这样的划分，我制订了访谈计划，分别对邵同学本人、他的家长和美术教师进行了访谈。访谈提纲主要从学校同辈群体的影响、教师期望对学生的影响、家庭对学生的影响、社会生活对学生创造力的刺激，以及学生的认识方式、思考方式、自我效能等几个维度进行编制。

三、研究结果

（一）研究对象背景介绍

该同学是一个16岁的男孩，现就读于浙江省湖州市第十二中学初三年级1班。从家庭经济状况来看，父母月收入在当地属于中等水平，较为优越，生活上和学习上所必需的用具都能得到满足。再看父母亲的学历，双方均为大学毕业生，但不具备美术任何方面的创作经历，因此可以说该学生在美术的学习上从未得到过父母的指导和帮助，他们只是从普通欣赏者的角度略微给些建议。与美术的接触也是偶然。由于他天性活泼好动，他的母亲为此尝试过多种方法，如在他4岁时送他去参加围棋班和书法班。经过一段时间的围棋学习，他好动的行为并未得到有效的改变，相比较而言，书法班的学习能够使他沉浸其中，安安静静地坐在书桌上练字。从那以后，他便渐渐喜欢上画画，并与纸笔相伴，直至现在。

（二）访谈内容的整理

在访谈之前，根据手头的资料，从外部原因的角度分析，邵同学能在美术学习上持续进步的原因主要是学校同辈群体的影响、教师期望对学生的影响、家庭对学生的影响、社会生活的影响等几个方面。从内部原因分析，影响因素主要有认知方式的差异、思考方式、心理动机等。具体访谈结

果如下：

1. 学校同辈群体对他的影响

学生入学必然置身于由众多同学与教师组成的集体环境中，师生之间、同伴之间必然会发生多方面的相互作用和影响。对于自己所处的集体，他是这样看的："无论是以前的小学同学的家长还是现在初中同学家长都期望自己的孩子能够多一门技艺，班级里大多数同学都乘双休日去学习画画、舞蹈、钢琴等。只是进了初中以后，文化课的学习比重占多数。"很显然该生心中有着强烈的竞争意识和紧迫感。他的班主任老师这样评价道："他是一个认真负责的宣传委员，班级的美化和板报都是在他的带领下完成的。"

2. 家庭教育对他的影响

在和邵同学家长的访谈中，我对他的中国画学习和家庭情况有了进一步的了解。进入小学以后，他就开始喜欢上动画片，尤其酷爱《多拉A梦》和《名侦探柯男》，里面可爱的造型和英俊的主人公深深地吸引着他，可是动画片瞬间移动的特质使得他无法长时间留恋某一特定喜爱的画面。因此，只有8岁的他便开始使用手中的笔尝试将自己喜欢的造型通过放映机的定格描绘下来。（见右图）

一般说来都是在完成作业后才会去画画，在小学阶段，课业并不多，大部分作业在学校里已经完成，回家自己支配的时间较多，因此，这个时期创作美术作品的数量是最多的。父母亲对于他在美术上表现出的兴趣更多地表现出支持和理解。有时候他的母亲也感到惊叹："做作业的压力来自老师，而画画并非老师布置的作业，他会专心致志地在房间里呆上两个小时。"在分析了部分同时代的其他绘画作品之后，我发现他的造型能力是在进行其他绘画的过程中慢慢得到提高的。

据邵同学的母亲说，"孩子选择学习中国画在一定程度上受到外公的影响，外公是一位业余的中国画爱好者，平时有时间的话，都会在桌上画些山水和扇面。小学的时候每当放暑假，他都会去外公家，外公的中国画使他耳濡目染。"他的母亲为了他学习中国画还去外公那里借了不少绘画临本。我认为环境对一个人的学习的影响是不容忽视的，尤其在幼儿阶段，学生仍处于乐于模仿的时代，但是学生在画作题材和风格上却与他外公迥然不同。由此可见，该学生虽受家庭成员的影响，但只是轻微的，并没有必然的关系。

3. 美术教师对他的看法

美术教师谭世星是小学高级教师，具有近三十年课堂教学经验，擅长中国画教学。在与该学生的交谈中得知，在幼儿园、小学以及中学教师中对他影响最大的是小学美术教师。因为在他看来，小学阶段是他接受美术学习最多的时候，进步最快，收获最多。谭老师说："该学生学习美术具有其他同学所不具有的毅力，长期坚持，有始有终。"

在得到了邵同学母亲的同意之后，我挑选了他从刚接触中国画时的作品到目前的作品，其间跨度达十年之久，涵盖了各个时期各个阶段。我挑选了其中的一部分，因此具有一定的典型性和可分析性。以下就是我对各个时期作品的分析和解读，并记录他成长过程中的一些特点：

三、各阶段特征

（一）样式化前阶段（7岁至9岁）	
阶段 特征	1．该阶段的美术作品与我们看到的物体有较大差异，甚至可以说是脱离了现实的主观创作，这是因为运用了一种学生自己发明的符号来替代他所看到的物体，当时他认为画面中的符号就已经达到了所要描绘的意图，并不在于该符号与实际物体是否相像。 2．画面中的物体往往是孤立存在的，彼此间无明显的相互关系。 3．画面中细节部分不多。
6岁 鱼 乐 图	这是该学生初次接触到中国画，对材料和工具的好奇心驱使他大胆地绘制了《鱼乐图》。从图1中我们可以看出该学生具有清晰分别颜色的能力，荷花与金鱼的颜色作了区分，这主要是学生对荷花和金鱼的视觉经验造成的。同时我们看到两条金鱼，两片荷叶都极其的相似，该学生认为当时当他初次学会了这一造型的金鱼之后，内心感到莫大的鼓舞，这一巨大的满足感激发他再绘制一条。金鱼的嘴巴只是采用了类似括号一样的两条弧线构成，这就是学生当时建立起的符号。这样一来，不仅使他从中得到成就感，同时也充实了画面。在该图中，我们看到的也许是稚嫩的笔触以及机械的重复，但确实是作者初次尝试中国画的真实写照。
7岁 熊猫	一年以后所绘的熊猫我们看到了尽管两只熊猫同样具有相似性，但与我们之前看到的金鱼已悄然发生了细微的变化，一个正面朝向作者，而另一个在以侧面来表现。这时的作者已经认识到同一物体由于方向和位置的不同，呈现出的姿态异常丰富。我们看到右边的熊猫因其是正面，两只眼睛和耳朵大小一样，这是基于对脸的对称性的经验。而侧面那只作者的意图是想表现出全侧面的脸，但是我们通过他对耳朵的表现，似乎看不出想要表现出耳朵的侧面，这就是画面中既想表达侧面的意图又有正面的要素。我们将这一特点称为"展开式（异方向同存式或视点游走式）"。他认为这样来表现它的耳朵具有意义，他会把这一有意义的经验得以保留。这样就在同一画面里混合了正面和侧面的部分特征。
8岁 春曲	之后的《春曲》是在原有基础上得到发展，还是以小动物为题材，我们可以看出他的视觉经验已经从关注局部走向较为整体，图中的小鸡在用笔上依旧相似，但我们不觉得像之前那么呆板，原因在于作者的视野扩大了。三只小鸡在构图上克服了处于同一水平线上，且打破了对称的格局，空间概念在他的创作上首次出现，若再添加一只小鸡，无论类似左边还是右边那只，都会使得画面格外古板单调，毫无美感而言。 在画面中我们看到的不管是小鸡还是后面的竹子都尚未出现相互遮掩，每只都独自占用了空间，表明此时的作者还没有空间深度的概念。对于幼儿来说，运用这种手法还有赖于他们认知水平的提高。

（二）样式化阶段（8岁至9岁）	
阶段特征	该阶段的美术作品运用了一定的夸张，即对于他有意义的物体会加以夸大，这也符合"中国画的造型表现一定要有所强调，有所夸张"这一画法。
8岁 渔村 夕照	这是最初接触到山水画，这是一幅描绘太湖边风光的风景画，从图中我们可以看出各物体的大小是按照它们本来的体积来确定的，船并不因处于近距离而比它本来显得大，柳树也并未因距离较远而略微缩小，而是保持原大，山的大小则是受限于纸张的大小。很显然当时的作者并没有形成一定的空间关系概念，只凭借自己的主观经验在描绘。 由此，我得出了"学生虽然看到现实中的各种事物，进行的是单个孤立的分析，但对于彼此的关系仍然是以一种非常感性的经验来创作的"这一结论。这与该阶段的心理和认知是相吻合的。
8岁 雨后	从中我们看到大笔触占据了画面的主要部分，作者通过运用侧锋的手法，力求以大块面来整体把握，画面较为整体。作者认为用此种方式已达到了他所要表现的山的目的，在当时没有比此手法更适合表现群山的了。的确，当作者只有8岁的时候，尚且不能学会适合的皴法去表现各种类型的山脉。 在用色上做到有浓有淡，在空间关系上突出了山的远近，前后层次关系较明显。山上的树木、房屋虽然简洁，但与群山相映成趣。作者在描绘时显然没有注意到为落款留出相应的部分，以至于只能将题款落在画面的下方。
9岁 山 水	作者首次学习用中锋勾线的方法来绘制山的轮廓线，这是中国画学习起步阶段最重要的手法，作者认真地勾画着山的形状，此时山的形状已不同于前一阶段所描绘的竖直的山，而是通过将山的外形简化为三角形，各山的表现具有一定程度的形似性。此外，作者第一次使用了皴擦，当时他并不能意识到皴是用来表示山石的体积，只是认为太光滑的山是不存在的。同样树的表现也通过同一符号来表现，当他学会一种新的技法之后，总会出现一定的重复，这是因为他认为需要一定的反复来巩固所学的技法。他并无关于山有远近之分的意识，原因在于教师在教山石的画法时就是以这种重叠的形式出现的，学生只能对其样稿进行临摹，故而将远山通过渲染的方式加以表现。从样式化前阶段里对色彩的感情关系，儿童逐渐发现到色彩和物体间存在某些关系。在色彩中，儿童亦发现了这种明确的关系，决定色彩的不再是主观经验或是感情的束缚了，对人和环境所获得的客观关系认识到：色彩和物体间是有关系的。
（三）党群年龄（9岁至12岁）	
阶段特征	该阶段是小学的低年级阶段，逐渐摆脱了幼儿园"以自我为中心"的意识。本阶段的重要性在于：儿童发现了"社会独立感"，觉得他在群体里比单独时能多做一些事情，而且他在群体里比单独时更有力量，此乃群体友情"党群"的基本。

9岁 山 村		这是作者在途经浙江省绍兴市所看到的乡村情形，在回家后凭借自己的记忆描绘出来。江南的丘陵地带没有高大险峻的群山，因此画中的山显得低矮平缓，且因山上覆盖着树木，所以山的颜色涂成了绿色，通过在山的外形加上树木、亭子，表现出整座山丘覆盖着树木。而从远处望去山村的小屋错落有致，图中的房子数量恰到好处，既布满整个空间，又不显得凌乱。在小屋与山石之间作者通过一定的留白来表现远山与屋子之间的空间关系，这种手法在中国画创作中称为"间断法"。 在用色上，我们看到学生的用色比较鲜艳，与我们一般看到的中国画用色有所不同，显然该学生的色彩是非常感性的，主要是因为他看到的屋顶有青瓦和红瓦的不同而造成的。五颜六色是这一时期儿童作品色彩的典型特点。
10岁 山 涧		图中山的外形的描绘所采用的笔触较前段时间有了成熟的倾向，线的走向有了一定的起伏且出现了枯湿浓淡的变化。 对称的图式在中国画的构图中不多见，因此在创作时尽量避免出现画面的左右部分持平的图形，从图中我们看出画面中左右远山的高低接近，中间的瀑布并未出现在正中间，显然该学生有意打破十字构图，因此显示出一定的文化和审美基础。该学生第一次学会了斧劈皴，他把这一皴法发挥到了画面的各个部位。在空间关系上，只是通过留白表现出云的效果，以表现出山的层次空间，但是远山并未出现虚化，而是以原大进行叠加，前低后高，平远构图中的远山放置在高处。在色彩上，近山与远山的色彩浓淡并未作区分，显然在当时尚未了解到色彩浓淡对空间关系的影响。在树的表现手法上，树叶仅仅是依附于枝干，显然对树叶与枝干的生长关系没有充分的认识。
11岁 空山 新雨 后		这是作者11岁时的作品，在经过两年的基本技法学习之后，对勾线和皴法有了一定的认识，且能较为熟练地加以运用。在空间关系的处理上，采用了近浓远淡，形成极为空阔的空间关系。"三远"即是一种将各种视角（仰视、俯视、平视）所见之自然放在同一幅作品中来表现的透视法，因而被称为"散点透视"。每块山石均有重叠，也体现了一定的前后关系。在画面中最突出的在于融合和人的元素，而且画面中的人并非以抽象的符号作为象征，而是力求描绘出细节特征。人的头发和服饰都尽情得以表现。显然，他已经认识到人是整个画面中不可或缺的一部分。人的表现不再是抽象的符号，而更为细致地描绘出衣着和头发。此种较明显的自觉使他脱离了样式化的表现——他觉得有必要把物体、人物和环境加以特征化——从而显示了他的智慧成长。 我们仿佛只看到了前景和背景，而几乎看不到中景作为过渡，画面的层次出现了跳跃，说明此时的空间关系还尚未彻底建立。

12岁 云林 秋色		图中我们看到山的前后有了遮掩，该学生尝试从一个固定的角度去表现物体的空间关系。石的紧密程度提高了，与前一阶段相比，我们已经看到了前景、中景和背景，层次过渡和谐。树木的表现更趋多样化，此时空间关系已基本确立。
拟写实阶段（12岁至13岁）		
阶段 特征	当儿童度过了党群阶段时，他便已发展出足够的的智慧来解决任何困难，然而，在其反应上，他仍是一位儿童。该阶段处于小学高年级阶段，在绘画技法上更趋于成熟，表现形式上较写实。与前一阶段依靠主观经验来经营构图相比较，这一时期更注重现实生活中的因素，可以说党群年龄阶段是内心的写照，而拟写实阶段则是带有受制于客观环境的烙印。	
12岁 太湖 春色		《太湖春色》描绘的是太湖沿岸草长莺飞的时节，图中小河蜿蜒曲折，一望无垠。与此前的树没有明确的描绘对象相比较，图中的树可以清晰地得到辨认，说明该时期已经开始摆脱样式。右图中的松树亦然，松树具有区别于其他树木的特性，无论在枝干造型还是在树叶分布，均可一目了然。此后在树木的表现上，开始有了明确的直指对象。
13岁 松 树		左图在细节的描绘上，突出表现松树树干的特有的质地和粗糙的外表皮，画面中也出现了草作为充实画面次要部分的物体，即有意义的细节特征化。树木的表现不再是同一种形式，显然作者知道不同的树叶代表不同的树种，因为山中不可能只有一种类型的树木，一种点法对应一种树木。 　　在处理远距离的物体时，都有意识地进行了缩小，这显然跟近大远小的视觉经验是分不开的。前一阶段在处理远物体时，并未意识到将物体缩小，前后物体大小无明显差别。同时在空间关系上，前景处理得较实，中景次之，背景则虚化。与前一阶段前中后景物体失去有机衔接相比，这阶段的作品力求完整。前中后三部分过渡合理自然，具有较强的空间关系。

　　该阶段与其后出现的青春期相衔接，学生会逐渐以成人化的标准来处理和表现。儿童在接近青春期时，最大的特征就是渐增的批判式自觉。

青春期阶段（14岁至16岁）	
阶段 特征	与前一阶段的远处物体小于近处物体相比，这阶段的作品表现出焦点透视，画面力求完整。树木的表现与现实生活中的树木几乎完全接近，显然作者知道尽全力细致地描绘所要表现的树木。因为此时的作者已经是近乎成人的眼光来处理和表现的，并且相信自己已经具备了将物体精细描绘的能力和技巧。

14岁 江南水乡		图中的线条和笔触流畅，几乎看不到有涂改的迹象。很少使用夸张的手法，每一物体都尽可能运用了正常的比例来绘制。 这是一幅取自江南水乡的作品，通过在桥上取景，这一创作形式比较新颖。采用中国传统的水墨形式，结合西方的焦点透视，由近及远，虚实渐变。房屋前后重叠遮掩，这是青春期前期视觉知觉的表现之一。 图中最重要的就是水墨的处理非常得当，墨色的浓淡和干湿到位，笔触娴熟，用力有度。
15岁 校园一角		图为作者描绘自己所在的学校教学楼的一景，图中的树高大粗壮，和现实中的树几乎接近，较矮的棕榈树也栩栩如生，学生认为此时已经具备了写实的能力，加之观察上对形做了更为细致的比较，趋于尽可能完全再现所看到的物体，这是写实期最突出的特征。对于教学楼的描绘亦然，无论在大小比例，还是在焦点透视都几乎与原物体接近。 我们可以看到图中具备了有意义的细节：中间那棵树的树叶并没有画上，而是采用了留白，因为作者在事先构图时就设想过添加树叶的结果，否则就会造成布满画面，几乎看不到天空，显得异常压抑，上下均有植物，上面是绿叶，下面是红花，由于是对比色，色彩对比很强烈。而现在既能看到天空，又与右下角的红花留白造成呼应。

学生首先应该学习最一般的、包摄性最广的观念，然后根据具体细节对它们逐渐加以分化。奥苏贝尔提出两个基本的假设：(1)学生从已知的包摄性较广的整体知识中掌握分化的部分，比从已知的分化部分中掌握整体知识难度要低些。这实际上就是说，下位学习比上位学习更容易些；(2)学生认知结构中对各门学科内容的组织，是依次按包摄性水平组成的。包摄性最广的概念在这结构中占据最高层次，下面依包摄程度下降而逐渐递减。

认知上：

学生的认知和表现是从整体开始把握的，逐渐由整体向局部分化的过程。从尚未认识到空间关系，到处理远近物体的大小关系，再到发现焦点透视和三度空间。从一般的样式化符号到脱离样式化，建立对物体的特征化。从对颜色的主观态度到发现不同物体的客观颜色。

四、结论

笔者考察并分析了该学生从接触中国画到目前为止10年的学习经历和发展历程，看到每个时期均有其明显的阶段特点和承接关系。经过对比和分析，我发现存在下列特点。

第一，与其他学生学习中国画的经历有所不同的是：该学生在之前有近三年的书法学习经历。若按照每周平均2张书法作品计算，3年共可创作约280张。其数量虽不足为多，但其间每周坚持学习，细水长流式的书法教学使学生对笔和纸的把握具有强有力的影响。由于从中国书法中得到一定的借鉴，可以说该学生在一开始学中国画时就已克服了用笔轻重的控制以及熟悉了对中国画特有的曲线之美的运用。由

此我们可以得出：书法教学对中国画学习具有一定的促进作用，这样的作用不是绝对的，而是因人而异的。但在这位邵同学的身上表现得较为明显。

第二，画面构图由不自觉发展到自觉，由重客观的理性进入到主观的感性。之前的画面构图是凭着记忆中的表现手法来，属于下意识的，当画出一物体后，自然会联想到下一物体的大小和布局，画面程式牢记在心。到了拟写实阶段，这种程式慢慢被打破了，开始考虑画面的其他现实因素。我从他在青春期的作品中看到他注重房屋的透视和比例，各物体之间的关系因素也都被考虑进去。由起初的中国画传统的散点透视向西方焦点透视发展。中国山水画从始创即与西方迥异，"三远"论的提出，开辟了中国画构图中散点透视原理的先河。所谓"三远"，即高远、深远、平远。三远在一幅作品中表现出来，即在一幅画中既有远处眺望之景，又有近处仰望之景，还有居高俯瞰之景，虽然打破了常规的透视原理，却使人获得了更广阔的视觉世界。《江南水乡》和《校园一角》显然不符合"三远"程式布局，而是通过焦点透视来创作的。这与学校美术教育中教授透视法有一定的联系。

第三，我从该学生到达青春期的作品中看出他并没有使用自己先前所掌握的技法。图中树叶的画法是自创的，之前学到的树叶的笔墨语言被抛弃了。各种形态的树叶和枝干以及山石的描绘都采用有别于西方的写实语言，以树叶的描绘为例，青春期的作品中并没有将之前所掌握的多种符号形态表现出来。该学生认为：学山水画时的笔墨技法很多在青春期的创作中并没有发挥的空间，因为山水画的主体是山石，唯一能够得到保留的树木的画法，当用自己的一种新的绘画语言去描绘现实中实实在在的景物时，创作的客体转换了，如果借用之前的笔墨语言显然画面会显得不协调，画面就会失去统一。

第四，受到写实期心理的影响，作品的审美能力在增强，但美术技法得到继续发展。到了青春期学生的作品描摹来自客观现实。以《校园一角》为例，现实中的树干是深黑色的，因此学生为了尽可能的接近现实中的树也画成了黑色，之前所采用的勾线的形式因不符合现实而被摒弃。学生从主动驾驭画面变成受制于画面细节的情况，只能刻板地描绘现实中的物体。通过对青春期作品的分析可以得出该学生在构图、造型、色彩、取舍以及整体性等美感有了进一步发展的结论，可以说当时已经掌握了较多的笔墨技巧，可是我可以从这一时期的作品看出他所具备的熟练技巧，因为他把这种绘画语言发挥出来。

第五，作品的描绘视野先扩大，然后渐渐缩小，由刚接触中国画时的局部小空间发展到山水的大空间，之后的视野再度缩小。最初接触中国画时所学的是小动物，视野比较集中且狭小，随着认知水平和操作技法的提高，所画的视野扩展到山水，视野的扩大并非表现在画面开幅的变大，而是画面内容的充实和前后层次的拉大。但当进入写实期之后，作者描绘的"原型"不再是程式化的山石，而是现实生活中具体的景物。在与作者的交谈中得知：他相信自己具备了一定的造型了写实的能力，为了能尽可能的将物体描绘形象逼真，只能把精力集中在一个小范围当中，一旦采用之前画山水那样大的视野去描绘，一方面缺少长时间创作一张作品的时间，更重要的在于无法把握画面的整体性。

五、结语

通过上述有关中国画学习能力发展的个案研究，得出家庭经济因素和环境因素并未对学生学习中国画产生关键作用的结论，而该学生学习书法的经历与学习中国画中笔墨的控制以及线条的把握有着直接的影响，教师的教学方法对学生的发展始终是第一位的，目睹的现实事物和感性经验是进行创作的源泉，各种视觉图像（如漫画）等的出现，对学生造型能力的形成和发展有促进作用。这些都再一次证明了学生进入中学阶段以后的美术创造力不仅没有"停顿"，反而得到进一步的发展，纵观整个学习期间

的作品，各阶段前后衔接，发展特征明显，这一研究可为中国画教学带来启发，为今后中国画教学提供借鉴。

参考文献

钱初熹. 迎接视觉文化挑战的美术教育 [M]. 上海：华东师范大学出版社，2006年.

义务教育高中美术课程标准. 北京：北京师范大学出版社.

林琳,朱家雄. 学前儿童美术教育 [M]. 上海：华东师范大学出版社，2006年.

[美]罗恩菲德. 创造与心智的成长 [M]. 长沙：湖南美术出版社，1994年.

陈琦，刘儒德. 当代教育心理学 [M]. 北京：北京师范大学出版社，2007年.

[美]阿恩海姆. 艺术与视知觉 [M]. 滕守尧，朱疆源译. 成都：四川人民出版社，1998年.

《庆典与文化》课程设计

——学校本位美术综合课程的探索

上海师范大学美术学院　　张　锦

摘　要

从理论分析和世界课程改革的趋势看，课程统整是一个大的趋势，这是由当今科学发展的特点、社会发展对新型人才的需要和教育的任务决定的。综合课程是学校本位的模式，是统整的课程设计，是合科集体共创的教学经验，通过学校本位的综合课程发展，不但能让教师再度恢复日益丧失的专业技巧，同时还能提升其专业能力与地位。本文通过《庆祝与文化》学校本位的美术综合课程设计，来和大家共同探讨学校本位、共同分享创作课程的可能性。

关键词： 学校本位　美术综合课程　统整的学习

一、教育大环境的改变

处于21世纪，后现代主义盛行，一种超越工业社会、超越现代的新秩序引导着本世纪的改革。在政治、经济、社会、艺术创作……的种种变革中，教育改革尤其受到重视，因为它关系着人才的培育，关系着国家的竞争力，世界各国也都紧锣密鼓地从事教育的改革。

目前的教育走向显示出文化霸权的退却、重视多元文化教育改革，课程改革也采用由下而上的模式，整个教育的环境已经形成了师资培育多元化、教科书解放化……2001年7月教育部正式颁布《基础课程改革纲要（试行）》（以下简称《纲要》）。纲要明确指出，基础教育改革的具体目标之一是："改变课程结构过于强调学科本位、科目过多和缺乏整合的现状，整体设置九年一贯的课程门类和课时比例，并设置综合课程，以适应不同地区和学生发展的需求，体现课程结构的均衡性、综合性和选择性。""小学阶段以综合课程为主"，"初中阶段设置分科和综合相结合的课程"，"积极倡导各地选择综合课程"[1]，并设立了实验区进行试点，这标志着我国面向21世纪基础教育的课程体系进入了实施阶段。

二、概念的界定

1. 何为"学校本位"？

1　中华人民共和国教育部《基础教育课程改革纲要（试行）》［2001］。

学校本位我们可以从以下五个方面来理解。（1）以学校为基地。课程整合的全部要素，从计划的设定，内容的设计到相应评价体系的建立，都是在学校发生和建立的。（2）以学校为基础。学校课程整合的方式和策略等是以学校自身的性质、条件和特点以及可利用的资源为依据。（3）以学校为主体。课程整合是在领会国家课程基本精神的前提下，根据自身的条件和特点对课程体系进行整合的校本化过程，学校和教师是真正的课程整合的主体和主人。（4）以满足学校学生的需要为根本宗旨。课程整合要从满足学校学生的学习需求，促进学生的全面发展为根本宗旨。

2. 学校本位美术综合课程的含义

所谓学校本位美术综合课程，就是依据学校的实际情况，包括学校的办学宗旨、学校文化、学生和教师的特点、周边环境及社区的价值取向等，通过美术进行课程的统整。其目的就是最大限度地发挥美术统整课程的独特性，满足学校学生的发展需要。

进行学校本位美术综合课程，无论是对教师、学生、学校本身而言都具有十分重大的教育意义。它使学校真正成为教育的主体，教师成为课程的主人，学生成为课程真正的受益者。在美术综合课程实施过程中，对教师而言，其自身发生转变，从以往被动地接受教学任务的"教书匠"成为了自主选择和开发课程的"研究者"。对学生而言，以美术为核心来统整各个学科，对问题从多角度进行阐释，使整合在学生心理产生，达到人格的统整。对学校而言，由于整个课程体系是依据学校自身的特点和条件进行整合，学校的优势更加突出，更加有利于构建学校自身的特色。

三、思与悟

从现有的实践经验来看，在进行课程改革整合的实验学校中，大都将精力集中在了"社会"、"科学"和"综合实践活动"三门综合课程的建设上，而以美术来进行课程统整的综合课程却为数不多。其实美术学科与其他学科相比有其内在的独特性，并能够成为连接各种不同学科之间的核心。

首先，美术学习是一种学习方式。美术学习运用的是特殊的视觉语言，它强调的是一种思维方式，它与研究性学习不同，是一种无标准答案的、灵活的学习方法。正如Feltovich、Spiro等人，他们把学科区分为两类：一类是"有组织"的学科，如物理、化学；一类是"无组织"的学科，如医学、法律。[2]"有组织"的学科具有一套基本的观念和明确的规则，比如物理谈的是分子、原子和其他的粒子，以及它们之间的相互组合，这些使物理成为了一门独特的学科；而"无组织"的学科就没有这种永远成立的规则，比如美术中的事物，有时可能是美的典范，但有时却迥然不同，其关键就是要弄清楚作品与创作背景的关联，这是人们之间一种思维方式的沟通。我们应该接受美术不仅仅是单纯的技术训练，它更多的是一种学习方式的获得，一种特殊的学习方式，其特征就是：形象地感知、非线性的思维和无标准答案的问题解决方式。

其次，美术具有人文性。"人文性质"与人文主义、人文精神等概念同义。在中国传统上，"人文"与"天文"相对；在西方世界，"人文"则与"科学"相对，是"一种思想态度，它认为人和人的价值观具有首要的意义"[3]。人文精神，就是审视人生，以人为本；就是对人生进行终极意义的探索，对人类命运进行深层观照；主要是通过人生观、价值观、世界观、人格特征、审美情趣等体现出来的。美

2 Spiro, R., Coulson, R., Feltovich, P. & Anderson, D. (1988). Cognitive flexibility theory: Advanced knowledge acquisition is ill-structured domains. (Tech. Rep. No. 441). University of Illinois at Urbana Champaign, Center For the study of Reading.

3 同上，p2。

术是人类文化的重要组成部分，具有人文教育的功能，旨在陶冶学生情操、提高审美能力；发展学生感知能力和形象思维能力；促进学生的个性形成和发展。美术课教学是美育的直接形式，是培养人文精神的第一台阶。美术能对现实生活和自然界事物进行直接模仿，能形象地再现历史、现实和未来的各种不同社会生活场景和自然景象。美术通过可见、可触的具体形象，以静止、凝练的画面和艺术造型来表现客观世界的美丑属性和作者的审美意识，给观赏者以审美的认识、教育和感染的作用。美术与时代、社会、艺术家的生活阅历以及阶级、民族、风俗等密切相关，因此，美术具有时代性、社会性、民族性及美术家的个性。美术蕴涵着丰富的人文内涵，是进行人文教育的核心学科之一。

再次，美术本身是一种统合的课程。我想从两个角度来论述这个问题，一方面，就美术本身而言，每一件美术作品，它并不是一个独立的个体，要受到创作背景等多种因素的影响，其中各种观念交错，我们要解读它，就需要整合各方面不同视角的观点。比如油画《开国大典》，要真正理解它就要考虑中国战争的历史、战争的结果、人民对战争的态度、与外国的关系以及作者对绘画元素的表现等因素。在这个过程当中实际上我们就在进行统整各学科的工作。另一方面，就大环境而言，随着全球经济的一体化以及科技通信的超速发展，人们的生活发生了巨大的变化，同时也影响到了我们的美术教育。美术已不再是以前我们认为的只是一种精致艺术，它已成为我们生活中不可缺少的大众艺术，透过大众传播媒体、购物中心、游乐场、地方雕塑公园或公共艺术、时装家具和服装等为媒介，使这种视觉艺术无处不在。我们应当看到在这种后现代的氛围中，"视觉"已经取代了"读写"成为人们传播信息的主要方式。语言和视觉艺术已经充分地结合在了一起，在多种媒介的混合交错中来寻求我们所需要的意义。也就是说当代美术已经成为了一门统合的课程，可以作为一种思维沟通的方式并成为学校课程的中心。

下面我们就结合《庆典与文化》实际案例来具体分析学校本位美术综合课程。

四、《庆典与文化》——学校本位美术综合课程的设计案例

（一）课程设计理念

美术综合课程由谁来进行综合，这个问题在整个课程中起着重要的作用，实际上反映出不同的课程观。如下表所示：

综合的主体	内　涵	体现的课程观	综合的内容	时态
专家	专家预先设计综合性的学习内容，由教师照此进行实施并呈现于学生。	视课程就是课程标准或教科书。	在教学活动开始之前已经确定。	过去时态或被动时态。
老师	教师在实施课程教学之前，预先设计综合性的学习内容呈现于学生，学生按照教师的计划去进行综合。	视课程就是课程标准或教科书。	在教学活动开始之前已经确定。	过去时态或被动时态。
学生	由学生自己在学习过程中实现综合。	视课程为表现学生自身经历的"履历书"或"自我史"。	在学习活动的自然流程中进行。	进行时态。

注：随着综合课程的开发，美术综合课程开发的主体也出现了第三种形式，即老师和学生二者兼具的双主体。

通过上表我们可以看到从综合的主体上讲，目前多数美术综合课程是一种以专家为综合主体的课程，其特征为在实施课程教学计划时，老师把专家预先设计好的综合性的学习内容呈现给学生，学生按照此计划进行综合学习，实质上这种综合在教学活动开始之前就已经确定了，根本就谈不上对学生综合能力的培养。因此我们应该把美术综合课程视为一种开放的、动态的、相互联系的、建构的过程，它应该也必然是一种由学生、教师、学校自主选择和创造的课程，一种开放的课程。

在这里自主学习不单纯是一种技艺或技术、知识的学习，它更是一种生命实践态度的学习。也就是希望每个人都能学着对自己的生命负责，了解自己、了解环境，并在其间寻求自己和环境最佳互动可能的学习。这种学习不可能用传统的讲述方式，仅仅在课堂上学习，它需要让学生从实际的日常应对中自主地学习，而这套自主学习课程计划，也会集合学生、教师和家长自发性的参与。

（二）课程设计内容

这是针对高中学生设计的一门课程，课程的内容如下：

1. 活动内容

（1）寻找节日。通过对我国有关少数民族《节日庆典》美术作品的欣赏，来对我国不同民族的居住环境、风俗礼仪、服饰、饮食、建筑、音乐、舞蹈等方面进行研究，从中了解这些民族的风俗特色以及背后隐含的文化特点，并进一步地探究这些特点形成的原因。如傣族"泼水节"的美术作品（见下图）。

（2）组织记忆。由少数民族的节日庆典作进一步的引申，在美术中我们还可以发现各种有关庆祝主题的作品，比如：婚礼、阅兵、生日、家庭聚会和成功等，画家总是感兴趣于这些庆祝的描绘（见下图：从左到右依次是用国画、剪纸和漫画表现的婚礼、家庭聚会场面）。

　　讨论不同种类的庆祝，看一下所选的美术作品，每一幅都是如何表现这个庆祝主题的。接着再以各种艺术形式来创作一幅有关"庆典"的作品（如：剪贴画、版画、剪纸等），学生展示美术创作的理念，它可能是自发或有意形成的，也可能来自于观看其他画家的作品。

　　（3）使艺术生动化：装饰房间。人们通过把一些寻常环境的事物变成特别的事物来庆祝，比如婚礼、生日会、节假日或体育运动。艺术的使用能使这些体验更加生动，比如通过光的使用，彩色纸带、旗帜、桌布和一些装饰品，五彩纸屑等类似的东西。介绍艺术家是如何使用这些织品作为一个手段来提升与庆祝相联系的美感体验的，学生自己动手尝试来装饰一间房间，展现庆祝的场面和气氛。

　　（4）展现你最好的面孔：制作面具。在庆祝或宗教仪式中面具经常被画家作为主要的描绘对象（如下图）。

图1　三星堆青铜面具　　　　　　　图2　藏族面具　　　　　　　图3　辽金面具

　　面具被使用在各种文化中，它们为各种审美观点和不同的艺术目的提供了许多证据。通过对来自于不同文化中的面具特点的分析，让学生使用各种媒材创作一个面具（由二维形式到三维形式），进一步了解个人之间、文化之间审美的不同。

　　（5）你的庆祝：很久以前人们是用绘画来表达庆祝的思想的，逐渐地，语言文字才卷入其中，艺术家通过一些象征手法来表达思想，并在观者和视觉形象之间建立一种联系。在这一单元中，学生将了解象征在传统绘画和现代绘画中的运用，并在庆祝的作品中使用象征记录他们自己。

　　（6）利用信息技术和资源，在研究的过程中，熟悉搜集资料的途径，掌握整理资料的方法。在活动的过程中形成分工与合作的意识。

　　（7）创造性地运用各种形式来展示研究成果。

　2．活动目标

　　（1）情感目标

　　※　透过美术作品其背后隐含的深层文化意蕴，对各国民族的优秀文化有所了解，尊重各国民族风俗习惯的思想意识 。

　　（2）知识目标

　　※　了解不同国家庆祝活动的一些常识（名称、数量、人口、地理位置、分布等）。

　　※　了解不同国家在庆祝活动中，其在历史传承、居住环境、风俗礼仪、服饰、饮食、建筑、音

乐、舞蹈等方面的特点，初步了解这些特点形成的原因。

※　　至少对一个国家的庆祝活动做更进一步的研究，全面了解该国家在庆祝活动中的风俗特色，并能够说出形成这些风俗特色的原因，以及这些原因是否与其文化背景的影响有关系。

（3）能力目标

※　　通过不同途径搜集各类资料的能力。

※　　初步具备筛选、整理资料的能力。

※　　制作PowerPoint演示文稿的能力。

※　　写作能力。

※　　语言组织、口头表达能力。

※　　分工与合作、创新能力的能力。

※　　活动组织和策划的能力。

3．活动形式

在活动中，由学生以自由组合的形式分成小组，分别以不同的方式、不同的主题来研究各种庆祝活动（学生自定）。各小组根据各小组成员的实际能力、兴趣爱好以及该民族的民族特色或庆祝形式、主题选择不同的介绍形式，如歌舞、问答、演示文稿等，并把活动的成果进行全班共享。

4．活动过程

阶段	活动内容		时间安排	形式
第一阶段	教师导入，明确主题。 学生分组，初订计划。		第一周	教师指导
第二阶段	各组搜集、筛选、整理资料		第二周	教师指导、学生自主活动
第三阶段	各组完善计划、明确分工		第三周	教师指导、学生自主活动
第四阶段	学生分工合作完成计划	1. 板报制作	第三至五周	学生自主活动
		2. 内容编排		
		3. 制作演示文稿		
		4. 编串词		
		5. 整合		
第五阶段	交流展示（形式自定）		第五周	学生自主活动
第六阶段	综合评比		第六周	教师指导，学生自主活动

5．评价方式

设置"评审团"，由主席(师生信任投票选出)，组成评审团，按照评价指标（见下表），负责师生课堂行为的评判。这样充分的公民参与，是以自律的评价设计取代一般的他律的评价设计，更能促成学生的自尊自重、自治自爱和自我学习机制的生态循环。

	评价指标	优（10）	良（10）	一般（10）
信息素养	1．资料的搜集			
	2．筛选、整理资料			
	3．PowerPoint演示文稿的制作			
设计素养	1．呈现形式			
	2．内容安排			
	3．过程组织			
	4．问题设计			
	5．活动设计			
综合能力	1．写作能力			
	2．语言组织、表达能力			
	3．分工与合作的能力			
	4．活动组织和策划的能力			
	5．创新能力			
其他	1．实践练习			
	2．目标完成			
	3．整体效果			

五、启示与感想

1．自主性的课程设计

以学生为主体的学校本位美术综合课程，其课程设计是由教师、学生、家长，甚至是行政人员、小区人士等来参与协作，他们相互沟通、研究、批判……从方案的酝酿→成形→实验→修正→发展，形成了一个生态化的教材发展机制。

2．学习实践中能力的提高

在整个学习过程中，学生各方面的能力：分工与合作意识的加强；钻研精神的培养；责任心的增强；学习策略的形成；评价能力的提高；自信心的提升等，都在不知不觉中得到锻炼与提高。

3．统整的学习

从生物的我到社会的我，从个人到群体，学习自我统整、人群适应；谈地域的人而至中国人，自己的人生观至宇宙观；谈人性与理性，生命的意义；谈美术到政治、宗教、历史等等。以有意义的整体课程设计，培养学生具备未来社会所需要的统整概念，具备宽广知识基础、批判思考能力、终生学习的能力。

六、小结

后现代的课程观视课程已不再是一组预定的、僵化的内容，而是在动态、反省的教学过程中选择、组织、开展的一组架构。因此，学校本位美术综合课程的学习，已不再是被动地生产知识，而是主动地建构意义；教师不仅是教学者，同时也是课程设计者；教室就如同一个民主的小区，小区意识不仅建立在成人和儿童问题上，也表现在师生共同参与共有的问题和关系上，由此形成一个动态的、开放的、生态化的美术学习课堂。

参考书目：

钟启泉等．基础教育课程改革纲要（试行）解读［M］．上海：华东师范大学出版社．2001年．

王大根．高中美术新课程理念与实施［M］．海口：海南出版社．2004年．

有宝华．综合课程论［M］．上海：上海教育出版社．2002年．

唐宋壁画中的粉本

——兼及中国古代的艺术教育方式

中央美术学院《美术研究》杂志社　**张　鹏**

临摹对于发展中国画艺术的重要性是不言而喻的。师徒相承是引入学院教育之前中国古代的艺术教育方式，而临摹成为把握传统的一种有效手段和必不可少的途径。

有关临摹的重要性我们可以从南北朝时期顾恺之的《模写要法》和谢赫的六法之一"传移摹写"中窥见一斑。但唐宋以前有关美术教育的文献记载极少，不过考古发现提供了大量可资佐证与研究的图像资料，我们可以从中追述中国古代壁画创作中的粉本与样式，以期对中国古代的艺术教育方式有所认识与了解。

一、文献记载中的粉本

以唐代为例，虽然宫殿庙堂壁画存世稀少，但在唐宋人的著述中却留下了丰富的文字资料。尤其唐代画论中涉及的画家几乎都参与过壁画的创作，如吴道子一生绘制壁画三百余堵，卢楞伽参加成都大圣慈寺壁画创作；孙位、滕昌祐参加应天寺、昭觉寺及大圣慈寺文殊阁壁画创作，等等。

唐代的画论中尤其记载了壁画的制作与技法的多样。文献中常涉及这样一些词汇：白画、设色、绘事、善于赋彩、拂淡偏长、吴画神、工人装、工人成色、描、布色等。由此可见一幅壁画的完成非一人之功。文献记载唐代壁画粉本包括：粉本的流行样式、流行方式、流行地域、传承方式、粉本与创作的关系等。文献记载中的粉本有时也称为"样"。约略作如下分析：

1. 名画家粉本样式的流传

1）吴家样与曹家样：有关吴道子地狱变的流行，见于多处记载。《益州名画录》记竹虔"攻画人物佛像，闻成都创起大圣慈寺，欲将吴道玄地狱变相于寺画焉，广明年随驾到蜀，左全已在多宝塔下画竟，遂与华严阁下后壁西畔画丈六天花瑞像一堵"；记左全"蜀人也，世传图画，迹本名家。……多宝塔下仿长安景公寺吴道玄地狱变相，当时吴生画此地狱相，都人咸观，惧罪修善，两市屠沽经月不售"；《益州名画录》记张玄"时呼玄为张罗汉。荆、湖、淮、浙，令人入蜀纵价收市，将归本道，前辈画佛像罗汉，相传曹样、吴样二本，曹起曹弗兴，吴起吴栋，曹画衣纹稠叠，吴画衣纹简略。其曹画，今昭觉寺孙位战胜天王是也；其吴画，今大圣慈寺卢楞伽行道高僧是也。玄画罗汉吴样矣"。

2）展子虔样式：《益州名画录》记蒲延昌"展氏古本狮子，一则奔走奋迅，一则回掷咆哮，僧繇后亦继之，二狮子翻身侧视，鬃尾俱就八分，爪牙似二龙拿珠之状，其本至今相传"。

3）阎立德粉本：段成式《寺塔记》记常乐坊赵景公寺"院门上白画树石，颇似阎立德。予携立德行天祠粉本验之，无异"。

4）周家样和周昉粉本：《历代名画记》卷十记周昉："衣裳劲简，彩色柔丽；菩萨端严，妙创水月之体。"《唐朝名画录》周昉条曰："又画《浑侍中宴会图》、《刘宣按武图》、《独孤妃按曲图》粉本。"

5）郑法士粉本：《寺塔记》记平康坊菩提寺"故兴元郑公尚书题北壁僧院诗曰：但虑彩色污，无虞臂胛肥。置寺，碑阴雕饰奇巧。相传郑法士所起样也"。

6）其他粉本的流传：如，《历代名画记》卷九记载"殷参、殷季友、许琨、同州僧法明，已上四人，并开元中善写貌，常在内廷，画人物海内知名，时钱国养未出。法明，开元十一年敕令写貌丽正殿诸学士，欲画像书赞于含象亭，以车驾东幸遂停。初诏殷参、季友、无忝等分貌之，粉本既成，迟回未上绢。张燕公以画人手杂，图不甚精，乃奉追法明，令独貌诸学士。法明尤工写貌，图成进之，上称善，藏其本于画院。后数年，上更索此图所由，惶惧，赖康子元先写得一本以进，上令却送画院，子元复自收之。子元卒，其子货之，莫知所在，今传拓本"。

2. 粉本样式的地域间流传

1）本土间的粉本流传：如唐代安史之乱后玄宗入蜀，四川地区接受了大量长安地区的粉本。如，《益州名画录》记张南本"至孟蜀时，被人模塌，窃换真本，鬻与荆湖人去。今所存伪本耳"；记赵德玄"入蜀时，将梁、隋、唐名画百本，至今相传。"录张怀瓘云："天后朝，张易之奏召天下名工，修诸图画，因窃换真本，私家收藏，伪本将进纳，易之抹殁后，薛稷所得，程殁之后，岐王所获，岐王虑帝忽知，乃尽焚蒸。""德玄将到梁、隋及唐百本画，或自模拓，或是粉本，或是墨迹，无非秘府散逸者，本相传在蜀，信后学之幸也。"《寺塔记》记翊善坊保寿寺"寺有先天菩萨帧。……有僧杨法成，自言能画，意儿常合掌仰祝，然后指授之以匠，十稔工方毕。后塑先天菩萨……，画样凡十五卷，柳七师者，崔宁之甥，分三卷往上都流行，时魏奉古为长史，进之，后因四月八日，赐高力士，今成都者，是其次本"，以及传入蜀地的吴道子地狱变粉本和周昉的水月观音的粉本等。

2）从西域等地引进的异国粉本：如，《益州名画录》辛澄条云："建中元年大圣慈寺南畔创立僧伽和尚堂，请澄画焉，才欲援笔，有一胡人云，仆有泗州真本，一见甚奇，遂依样描写，及诸变相。"《历代名画记》卷三据裴孝源画录云敬爱寺："佛殿内菩提树下弥勒菩萨塑像。麟德二年自内出，王玄策取到西域所图菩萨像为样。……讲堂内大宝帐。开元三年史小净起样，随隐起等到是张阿干，生铜作并蜡样是李正王兼亮郭兼子。……毛婆罗样，后更加木座及须弥山浮跌等，高一丈二尺，张阿干蜡样。"卷九记僧金刚三藏："狮子国人。善西域佛像，运笔持重，非常画可拟，东京广福寺木塔下素像，皆三藏起样。"《唐朝名画录》周昉条云："贞元末新罗国有人于江淮以善价收市数十卷，持往彼国。"

二、唐宋文献与壁画遗迹中的粉本

饶宗颐先生曾编著《敦煌白画》一书，收集整理了大量发现于敦煌藏经洞的白画，并进而探讨了"白画与敷彩"、"素画与起样"、"粉本模拓刺孔雕空与纸范"等"若干技法"问题，注意到作为粉本和稿本的敦煌白画。这两种粉本在古代壁画创作中都有所应用，才会形成后世所见的大量不同地域、不同民族、不同信仰、不同功能建筑上的视觉图像相似的壁画创作。粉本分为两种，一种是在敦煌发现的用多层厚纸或羊皮制成的，其使用方法为在其上绘制形象，用针沿线迹刺孔，而后将羊皮钉于墙面，用红色基粉拍打，使红色斑点印于墙面，然后连线形成轮廓。而另一种粉本则称为白画，即画稿小样，

自汉代流行起来，唐代吴道子、王维等都长于白画。

1. 最为人称道的当属敦煌壁画，在中唐时期敦煌壁画的制作过程中，画工们已经广泛使用事先设计好的草图和粉本。敦煌壁画的创作者们就是运用依据一定画样的"传统主义"，"跟尊重每一操作的独特性二者结合起来的作法"。[1]无论敦煌壁画的创作者们是著名的画家还是普通的工匠，对于鸿篇巨制且技术难度要求都非常高的壁画创作，他们都需要以既往的粉本为参照，再从中加以富有个性的变化与改造。这些白描画稿的使用方式为："除有将全壁整铺经变汇于一卷的大型粉本外，常是利用化整为零的办法，把它分为若干局部构图，以便于携带使用，对于图中主要人物，又多备有具体的细部写照。这两类粉本相互补充。画工先据前一类粉本安排构图，然后依照后一类粉本细致地去勾勒图像中的具体形象。""至于粉本的来源，看来也可能有两种途径，其一是依据前人留下的粉本，传抄摹写；其二是选择前人已经制成功的壁画作品，对照速记摹写。"[2]所以，当时的画家与画师根据国内流行画样、外来画样制作，或者创造出新的画样，或者推广新的画样。曹家样、张家样、吴家样、周家样以及"文殊新样"[3]等，都曾在敦煌流传，并且可以找出其影响的遗踪。

2. 由于粉本的雷同、宗教内容的相对稳定性、宫廷绘画模式的巨大影响和不同地区画工的频繁流动，中国元明时期各地的寺观壁画在风格上显示出极大的同一性。留存至今的山西汾阳圣母庙明代壁画、霍州市圣母庙圣母殿清代壁画以及河曲县岱岳圣母殿北壁清代壁画，均在北壁绘有表现后宫备食内容的壁画，壁画中的场景反映了当地豪门的生活景象，甚至壁画构图也颇为相似，不仅有着粉本的流传，甚至包括了习俗的延续。山西稷益庙、水神庙和汾阳圣母庙壁画呈现了相似的风格，可能与神祠壁画涉及帝王形象的主题有关，因此它的粉本容易受到宫廷风格样式的影响。河北曲阳的北岳庙内的德宁殿东、西和北扇面墙上绘有414平方米的巨幅壁画，内容丰富，气派宏伟，其作品传为吴道子所作，实际应是元代民间画工依照宋代粉本完成的作品。

壁画对形象的刻画是多方面的，而且是比较深刻的。它显示着作者的艺术才能，也是此前无数艺术家智慧的积累。这些画工既重粉本流传，同时也注重吸收文人画家与宫廷绘画的技艺，相互促进，在传统发展上具有重要意义。大量杰出的民间壁画艺术创作者多不为画史文献或地方志所记载，但留存至今的壁画题记还是保留了一些资料。如山西新绛稷益庙正殿明代壁画，在殿内南壁西梢间上隅保存题记，记录翼城县的画师有"常儒，男常末、男常粗，门徒张絪，本州岛（绛州）画士陈圆，侄陈文，门徒刘崇德"。山西水神庙内壁画题记5处，其中殿内南壁两次间上方留有题记，记载画师有："绘画待诏王彦诏和他的儿子王小、待诏胡天祥、马文远、待诏□□□、元彦才、元小待诏、席待诏、藉受益门人郝善。"

粉本的流传途径与范围是相当广泛的，包括在不同的民族之间、地域之间、不同画种之间，承载着不同的功能，如宗教信仰、丧葬礼仪以及宫廷教化等。当时画出来的"样"不仅可以用来充当作画底本，而且还可以充当雕塑的范例、建筑的工程图、工艺美术的设计图。

寺观壁画的创作中存在着大量的人员往来，为粉本的流传与交流提供了机会，而创作者们则在一定程度上创造性地运用了画行行会中的留传和中古时期寺观壁画的粉本。如五代后晋时王霭、王仁寿和焦著三人均为宫廷画家被俘入辽。其中画史上最值得注意的应是被辽太宗耶律德光俘掠入辽的画家王霭。王霭因擅长肖像而入神品，他客辽前后长达15年，历太宗、世宗、穆宗三朝，在辽期间，他主要是以画

1 姜伯勤《论敦煌的士人画家作品及画体与画样》，《学术研究》1996年第5期。

2 杨泓《意匠惨淡经营中——介绍敦煌卷子中的白描画稿》，《美术》1981年第10期。

3 荣新江《敦煌文献和绘画所反映的五代宋初中原与西北地区的文化交往》，《北京大学学报》1988年第2期。

艺服务于契丹宫廷。辽太宗以下宫殿及陵墓设影堂，写御容像的风气转盛，正与王霭客辽的时间相合。文献中记载的辽五京皇帝御容及陪臣画像虽不能指为王霭所画，但他入辽15年间对辽代人物肖像画的影响却是不可低估的。正是借力于像王霭这样艺术造诣极高的中原画家，辽代人物肖像画得以迅速发展。明代自永乐时就开始有了大规模的征匠入京工作的制度，根据《明会要》的记载，当时全国各地的"粧銮匠"（即画匠）每年被征调的有六千多人，这些工匠当中，有的长于画壁，有的长于彩塑，有的长于建筑彩画，而且都是各地有名的高手。近年南京又有收藏者所藏一幅大型绢本古画，被故宫博物院书画鉴定委员会专家正式鉴定为明代《帝释梵天图》。而后法海寺研究人员确认该画与法海寺大殿内所存北墙东半部分壁画完全相同，因而为著名的法海寺壁画粉本之谜提供了最新的线索。从元到明，无论是法海寺、毗卢庙、水神庙、青龙寺、公主寺……无论是佛寺抑或神祠，从京城、河北、晋南晋北到蜀地，足以说明这一系列相似图像的背后存在粉本和"样"的创造、发展、传播的渊源关系。

3. 宋辽金时代的墓葬壁画提供了民间美术的发展脉络。宋墓壁画为我们提供了一个比较特殊的资料，其墓主多为低级官吏和一般地主阶层，从财力和气势上他们的墓室没有能力和唐代的王室贵族的墓室相比较，因此无论制作质量还是风格技巧都无法和唐代相提并论。作为民间的绘画形式，宋代墓葬壁画虽然未必都有很高的艺术价值，但却是民间思想的载体，宋代墓葬壁画的发现和研究将极大地弥补宋代文献史料中对于民间艺术、民间信仰、下层人民生活记载不足的缺陷，为宋代思想史，尤其是当时一般知识思想和信仰的研究提供了第一手资料。

以河南登封王上墓东北壁与西北壁所绘六鹤图与宣化5号辽墓西北壁、北壁及东北壁所绘六鹤图为例，六鹤图的记载见于黄休复的《益州名画录》"黄筌"条："至少主广政甲辰岁，淮南通聘，信币中有生鹤数只，蜀主命筌写鹤于偏殿之壁，警露者啄苔者理毛者整羽者唳天者翘足者，精彩体态，更逾于生，往往生鹤立于画侧，蜀主叹赏，遂目为六鹤殿焉。"还见于郭若虚《图画见闻志》记"鹤画"："黄筌画《六鹤》：其一曰唳天（举首张喙而鸣）；其二曰警露（回首引颈上望，谓因露下而有所警觉）；其三曰啄苔（垂首下啄于地）；其四曰舞风（乘风振翼而舞）；其五曰疏翎（转颈毨其毛羽）；其六曰顾步（行而回首下顾）。后辈丹青，则而象之。杜甫诗称：'薛公十一鹤，皆写青田真。'恨不见十一之势复何如也！"前述二墓壁画中的六鹤均以屏风形式出现，六鹤基本样式相似，二墓年代相近，据学者推断二者或许存在着某种共同的祖本，甚或就是沿袭了黄筌的《六鹤图》，在不同地理位置和社会政治的背景下，由不同文化进行了创造性的发展。

据考证近年出土的十余座河北宣化辽代壁画墓，它们分别由3个不同的画工班子完成，且拥有共同的画稿，只是在具体操作时又根据不同墓葬的实际需要而对原画稿作了不同程度的选择和改造。这种创造性的运用包括：复制或稍事移改、正反运用、人物形象的腾挪闪让与打散重组、多个粉本的组合、借用。[4]这些粉本样式突出表现在宣化辽墓壁画中的门神图像和装堂花图像中。[5]

荥阳司村宋代壁画墓为六角形墓，六面墓壁绘制19幅孝子图，每组均墨书有"××行孝"的榜题，画面之间无间隔，但可自成一组。同样，在河南嵩县北元村宋墓中亦发现用墨线勾画的15幅孝子图，分布于8个斗栱之间的上下两层，其中"王祥卧冰"、"董永行孝"、"田真行孝"、"孟宗哭竹"所表现的画面人物几乎和荥阳司村宋墓孝子图一样，其他也有相似之处，说明当时中原一带流行的孝子图存在有粉本，只是在作画时，画家根据自己的艺术观点加以发挥改造而已。

河北井陉柿庄6号墓东壁现存一幅《捣练图》，此墓经考古学家断定属于金代，它让我们联想到现

4 李清泉《粉本——从宣化辽墓壁画看古代画工的工作模式》，《南京艺术学院学报（美术与设计版）》2004年第1期。

5 李清泉《宣化辽墓壁画》，文物出版社2007年；张鹏《辽墓壁画研究》，天津人民美术出版社2008年。

藏于美国波士顿博物馆、由宋人临摹、金章宗完颜璟仿宋徽宗瘦金体题签的《捣练图》。张萱的《捣练图》全卷绘长幼人物12人，分段绘出唐宫中妇女捣练、织修与熨平等不同工序，显示了加工白练的过程。虽是摹作，但可以反映出原画的风貌。自金世宗朝以来，金宋之间形成相对稳定的和平局面，从女真人的著作和绘画里，可以窥见他们在文学和艺术方面造诣的一斑。女真宗室贵族大都提倡儒家风教，而且具有中国文学和艺术的修养。刘祁《归潜志》中评价章宗说："章宗聪慧，有父风，属文为学，崇尚儒雅，故一时名士辈出。大臣执政，多有文采学问可取，能吏直臣皆得显用，政令修举，文治烂然，金朝之盛极矣。"金章宗在明昌年间（1190—1196）健全了宫廷绘画机构。明昌七年（1196），原属少府监的图画署、文思署和裁造署并入祗应司，扩大了祗应司的实力。祗应司成为宫廷职业画家的最高创作机构。专家考证认为井陉六号墓中所绘捣练图似应早于金章宗题签之时，或又说明北宋末金初这类绘画的粉本已在民间流传了，至于哪种推测更可靠，还有待今后的考古新发现来解决。这幅民间流传的《捣练图》，与张萱原创的画院摹本有所不同，包括捶衣、晒衣、熨帛、担水等场景，内容更为复杂，情节性更强，虽不及画院摹本精美，但是足以称得上是民间艺术的佳作。对照画院摹本及民间流传的《捣练图》，可以看出前者是如实地摹写，画中人物依旧是唐时宫廷装束；而后者则据当时时装改绘画中人物的衣裙，以及依据时尚改绘人物面相，虽然壁画的技法较画院摹本粗疏，人物神态亦欠生动，但其面相衣饰更显时代风习，具有新的艺术生命力。[6]

当社会生活出现对于艺术创作的大规模需要时，艺术生产就需要一定的规模和效率。而粉本的灵活运用，恰好在提高生产效率、扩大生产规模方面具有关键性的作用。同时也要求画工队伍相应扩大，这势必会带来行业上的竞争。粉本的创造一方面有利于经济的运作，一方面对于人才的培养也起到相当的作用。

从近代的资料考察看，制作壁画的民间艺人，大部分是城市美术作坊和农村的画工，十四五岁时即拜师学艺，与传统戏班相似，注重师承关系，有严格的行业规矩，在技艺上使用"粉本"，背诵"口诀"，保存着历代流传下来的一套"诀窍"，即可贵的传统技法。一套粉本，往往父子、师徒相传多年，当然粉本的效用也会随着时代的演变而改变其内容。

三、几点启示

在实践中成长，面对不同地域、不同雇主的不同要求，满足信仰或地方习俗的变化，因此就需要壁画创作者们练就一种熟练的技法，同时也为师徒相承，转益多师创造了条件。壁画创作的技艺在封建社会世代相传，每一个时代都有不断丰富的"口诀"、"粉本"，粉本也在不断的修正之中有所发展。绘画技艺的徒学师授、子继父业，粉本传承是一个重要内容。粉本的应用使绘画创作更加简便快捷，当然它也会对程式化倾向起到推波助澜的作用，但匠师的想象力和原创性并不会因此遭到打击和束缚，因为在轮廓线之外，留给他们的空间仍然是广大的。

画家创作虽依粉本，但著名的画家常常以自然为师，这在"外师造化"的理论中已经得到证实。因此自隋以来就有田僧亮、杨契丹与郑法士同于京师光明寺画小塔，"郑求杨画本。杨引郑至朝堂，指以宫阙衣冠人马车乘曰：此是吾之画本也"之说。至唐则有韩幹记载：上令师陈闳画马，帝怪其不同，因诘之。奉云："臣自有师，陛下内厩之马，皆臣之师也。"又如，《唐朝名画录》记吴道子： 明皇天宝中忽思蜀道嘉陵江水，遂假吴生驿驷，令往写貌。及回日，帝问其状，奏曰："臣无粉本，并记在

6 杨泓《记柿庄金墓壁画"捣练图"》，《逝去的风韵：杨泓谈文物》，中华书局2007年。

心。"……所画并为后代人规式也。因为也有学者认为，粉本揭示出有未经训练的画匠用其作为艺术训练，只有训练有素的画匠才能熟练地把由一个个点组成的底稿转变成生动的图案。[7]

在古代，中国传统美术教育大都比较注重师承关系，唐代张彦远在《历代名画记》中指出："若不知师资传授，则未可议乎画。"并专设一卷《叙师资传授南北时代》讨论历代画家"各有师资，递相仿效，或自开户牖主，或未及门墙，或青出于蓝，或冰寒于水……"古代画论如《画品》、《画继》、《画鉴》，以及《国朝画征录》等在对画家进行评论时，一般都十分重视探讨其师承关系。同时，临摹是中国古代最常用的习画方法。因此教师教学也是首先选择或自绘好专为其子弟习画的摹稿，或称"粉本"。而明清时期的课徒画稿中最著名的是《芥子园画传》。很多寺院至今还保存壁画"副本"，如崇善寺藏《释迦世尊应化示迹图》等，作为绘制或修补的依据。这些副本往往是"小本"、"小样"，往往不敷设色彩，被称为"白画"，为宋代"白描"的出现奠定了基础，其中《朝元仙杖图》是最为鲜明的例证。

近代黄宾虹提出的"师今人，师古人"，主要途径即临摹，他认为要以"朝斯夕斯，终日伏案""十年面壁，朝夕研练"的态度对待临摹。他认为临摹是学习前人理法、作品"由旧翻新"的必经之途，因而主张"舍置理法，必邻于妄；拘守理法，又近乎迂。宁迂勿妄"。

2008年北京师范大学出版社出版一套"大风堂丛书"，其中之一为《美丽的粉本遗产——张大千仕女册》。20世纪40年代，张大千潜心于敦煌壁画的临摹，三年内遍临各朝壁画，吸收古代艺术之精华，丰富自己的艺术创作，成就其写意重彩、古雅华丽的画风。张大千将这些粉本留给传人孙云生时说："这些粉本和勾本，对一般的人来说，可能一点用处没有，有些人还嫌它太浪费空间，一股脑儿地想将它丢弃呢。其实要真正研究我的学画进程，真正透彻大风堂的美术领域，只有从粉本中去了解最为完整。"

当然历代许多画家也看出了其中的缺陷，因此也提出"临摹最易，神气难传，师其意而不师其迹，乃真临摹也"[8] 以及"临摹古人名迹，得其神似者为上，形似者次之。有以不似原迹为佳者，盖以遗貌取神之意。……若以迹象求之，仅得貌似，精神已失，不足贵也"（黄宾虹）等观点。潘天寿先生是在对《芥子园画谱》的临摹学习中开始了解中国画的基本原理，他按自身的经验，认为临摹中国画就是打基础的一个重要方面，他主张以临摹入手，以便理解基本规律、掌握要领。当然临摹是借鉴，是一种手段，绝对不是绘画的目的，所以潘天寿先生又不希望因为临摹而束缚一个人的艺术天性。

以往的学者更多专注于粉本在绘画创作中的运用，而对于这种学业方式的研究不多。在世纪之交的今天，中国美术教育正面临着前所未有的发展机遇。学者们的目光大多聚焦于百年来的艺术教育，实际上有着深厚传统与精粹的中国传统艺术教育的方式对于我们今天的研究或许会有所启发吧。

7　胡素馨《模式的形成——粉本在寺院壁画构图中的应用》，《敦煌研究》2001年第4期。

8　唐志契《绘事微言·仿旧》。

英雄符号的游戏、表演、扮装：
当代艺术教育视野下的校园官将首

台湾台北县中学美术教师　**洪育蔓**

一、绪　论

在台湾的庙会做热闹，隆隆鞭炮声中随处可见的身影，扮演官将首驱邪去煞，好不威风，此时的官将首是个神明代言人，也是同侪间英雄的符号，然而卸下彩绘妆容，走下表演和仪式的舞台，这些官将首是我的学生，是台湾北部某乡镇的中学生，他们是校园的教室边缘人。虽然在围墙内，这些孩子向来以反学校文化的偏差的行为，集体的行动自成一个社群，然而数十年下来，这种从围墙内社群延伸到小区或社会文化艺术表演的现象，一直到现在没有减少过，他们借由民俗信仰的艺术展演，将文化传承及居民生活紧紧联系在一起。从这个观察角度，　本研究拟从当代艺术教育的多元议题的角度来探讨校园官将首的文化展演，希望从当代艺术教育的多元研究视角来看学生参与阵头活动的议题，也是一种艺术教育内容和精神的多元形式和地方价值的体现。

二、反学校文化的艺术形式和集体次文化和艺术教育

这群孩子大部分在学校的逞凶斗狠，结党霸凌，在校外出阵头时，其活力能量的发泄，以及自我才华的表现，点缀着他们失败的学校经验。他们以一种强悍的艺术表现形式使人注意到他们的存在。然而真正被人注意到的是起源于他们的偏差行为和抗拒体制，并破坏习有惯性价值的行为，虽然如此，他们借由官将首的表演创造并建立自我存在的空间，官将首的演出就是一种反学校文化的艺术形式。他们让我们看到台湾文化五彩缤纷和生猛有力，在精英和主流圈的刻意区隔下，那些选择脱序的某个社群团体的美感概念与主流的美感标准产生了对位，因其反主流、反规范、反学校文化，创造一种污名的艺术形式，他们经常集体行动，相互的联系，以增强一个集体的力量，共同抵抗学校权威。因为这样的因素，让这项民俗艺术在教育的脉络里充满争议，也显得丰饶有趣值得深思。这个文化轴线里的底蕴糅杂着阶级地域、经济、教育等社会矛盾的挤压，以及青少年次文化和主流价值的永恒对抗。他和许多主流教育格格不入，他们经常被视为低俗、粗糙、简易并赋有族群卷标的视觉语汇，代表某一族群的青少年的艺术品位，对于某些青少年而言，这类艺术风格似乎较能撼动他们的心灵，因为他们可以在同一个族群里产生共同的认知，共享相同的价值。官将首的表演符合了青少年追求刺激强烈的感官感受，他们以一种强势的视觉力量来和他们的心灵中英雄概念的契合，他人无从介入他们的族群。

无论在学校还是在出阵头，他们惯常以集体的活动出现阵仗之大令人侧目，因为他们自知是共同

体，彼此之间维持相当程度的友谊，具有同一性质的成员感，而家将外在的仪式和内在的心理状态形成一致的整体，也和由地缘关系所组织群体的关系经验形成一致的行动，这为阵头中的家将文化注入不可分割的英雄主义，地方霸凌的流氓思想。而这个地方文化脉络下阵头圈的既得势力可以给他们声名、成就、金钱、归属感和认同，在这种情况，他们产生了类似帮派组织的集体行动，所以自然而然衍生自由结社的次文化团体，多数人对这团体的特质描述为地下秘密结社、草莽英雄、草根阵头等。令人遗憾的是，长期以来地方势力的介入，并从中衍生黑道介入庙会把持阵头和操控或官将首的学生的负面形象，至今仍未摆脱这种指责。

三、艺术教育中转移的意义

因为在学校的边缘位置使他们无法在学校的环境发挥所长，他们多以拒绝学习的方式消极抵抗学习处境，所以在学校保留了许多未发现和未使用的能量，储存了许多的精力，所以在休闲中，借由阵头艺术的表演，投以更大的体力消耗来发泄未消耗的能量和精力。从艺术的起源观之，艺术源于游戏，游戏又和剩余能量和宣泄理论相关，但在精力过剩的人身上，它上升为一种想象力的游戏，如果达到审美的境界，美就成为人追求的目标。游戏是创造的自由表现，本身就是目的，当想象力试图创造一种艺术形式之时，它就最后从物质的游戏跃进到审美的游戏了。

因为游戏的不同能量间可以相互转换，所以学生在阵头间的游戏活动便产生了生命力，从游戏和劳动力的发泄到艺术的释放能量，到社群的重组，阵头游戏中竞逐所引发的力量，富含丰富的文化和艺术的意义。

（一）游戏和力量的转移

阵头中的劳力证明这群精力充沛的孩子在阵头游戏中发泄他们的体力是件很快乐过瘾的事，游戏中的乐趣就在于体力消耗和劳动力的发挥所得到的成就感！

游戏是由于要把力量的实际使用所引起的快乐再度体验一番的冲动而产生的。力量的储蓄愈大，游戏的冲动也就愈大，而阵头必须消耗甚多的体力更和体育活动的相关性产生密切的联结，直到现在，民俗学者把阵头归类为民俗体育的一环。这样更是说明游戏和劳动力和体力关联甚深 。艺术中的"游戏说"揭示了艺术发生过程和艺术实质的重要方面。

出阵头时不同阵营的竞争态势，经常激发彼此的战斗力量，有如运动、体育与竞赛等游戏的模拟。它将游戏的使用视为是冲突的重现，这里所谈的是竞争下的敌对状态，并认为透过游戏可以强化那些控制游戏的人或是在游戏中成为英雄者的地位。由于"力量"一词，包括了身体技能与团体间所凝聚的集体势力，也包括了个人内在的心理动力在内，这使得"游戏即力量"的游戏理论的范围也变得相当广泛。这些力量的产生皆源自身体的操演，包括因聚集团队力量所凝聚的内力，所以游戏和力量的转移，在同学出阵头时，表演成为相互间竞逐获取集体势力的方式，争相成为同侪中英雄角色领导地位的意识的表征。

（二）游戏表演扮装的转换

而游戏和表演都在于艺术的"假装"和"伪装""扮装"的成分，例如：儿童在从事一种活动时（如涂鸦、欢呼而手舞足蹈等），这是艺术创造的前身，艺术和游戏在一点上是共同的，即它们和生活的直接

需要是远离的，而且它们本身都有一种能使人愉快的目的。萨利认为艺术由于所能激发起人的共鸣而完成了一种重要的社会作用。康拉德·朗格认为艺术是幻觉游戏的一种形式，无论是游戏还是艺术都包含着幻觉的成分，因此在这点上艺术和游戏是相通的。而表演的起源学说的观点也多从游戏的相关性来开启其中的内涵。

以游戏精神参与自身的表演，在角色扮演的同时心中必有一个假想的形象，这个时候需要学生运用想象和模仿的能力，释放心理的英雄人物的角色的模仿冲动，学生扮演英雄最快的方式就是用游戏换装的手法，改变原来的身份而变成理想中的英雄人物，换上象征英雄的官将首服饰头冠，戴上獠牙，穿上草鞋，最后拿起法器，英雄的武装的完成就是转换身份成就一个英雄的开始，官将首的形式融合多元表情的符号。对于官将首少年而言，英雄的局戏的想象空间就是创造一个变脸与换装的表演游戏，然后粉墨登场。

这些被视为边缘主体的阵头少年，是否因为远离了某些权力系统的期望与监控，反而使他们拥有逾越身体装饰的自主意识？顺着这样的逻辑，我们可以认定阵头少年从反学校权威文化为起始点，形成一个以官将首的视觉扮装和肢体表演为主的次文化团体，他们以集体行动串联彼此的势力，在校园和小区形成一个文化形态。

（三）官将首和英雄符号的转化，自我投射的面具

阵头少年自创颠覆的局戏，让游戏中产生英雄化的力量，来增加在集体社会的力量，透过扮装和表演实现内心成为英雄愿望的满足，补偿实际生活的缺失，而衍生新的力量，学生家将想象自己是除煞抓鬼的英雄角色，在理想化的自我的驱力下演来自然生动。

他们擅长以暴力形象塑造自己的舞台性格，散发一股粗暴充满攻击性，放纵不羁的精力，这代表一种男性权威，以肢体动作强化表现自我形象的一种方式，特别是在阵头间看到的是体力的消耗与战斗的强力展现。这是一种崇尚力量的价值系统，特别在感官的强烈冲击和冲突，对于身体和肢体的劳动展演表现，英雄主义概念强化的延伸滥用与错误的诠释，却是阵头少年特别引以为荣的。能领导一群兄弟同进同出。出生入死是官将首少年追求的目标，掌握同侪间的影响力在某种程度而言就是掌握一些权力，他们虽然都是集体行动结党结社，但总有一位同学是发号施令的人，这种让许多同侪弟兄簇拥的感觉，是一种心理上的英雄的象征，这是他们追求的目标。阵头的人手的聚集、组织的扩充与表演的呈现是个人英雄主义和自我表现阶级权势地位的展现，以群体的力量来突显个人英雄主义的崇拜，形塑自我的男子气概展现个人的权威和地方社会的地位。他们采取与权威或成人相反的价值体系，借着偏差的行为回应社会的期望。在负面角色的认同下，少年往往在游戏中扮演反社会人格的角色，投射出自我内在的看法。

四、结论：当代艺术教育视野下的校园官将首

官将首的表演是与主流价值矛盾冲突下的产物，却常见青少年以最戏剧性的力量来突显这样相互冲突的状态，这些展演的过程都是深具颠覆性的意义和价值，他们代表一种不同声音的表达，当今艺术教育的内容可以更为宽广的视角来包容不同的美学，从学生参与阵头美感来看，年轻人正在形成他们自我独特的风格，用他们的艺术表演来实现自我的价值。

校园官将首游走阵头和学校文化之间，在艺术教育系统里，阵头文化有何意义呢？艺术教育和文化

的统整性对教师有何重要性？如果说文化被视为一个完整的整体，教学就可被视为在这统整文化的社群中进行的一种活动。许多人质疑，这是艺术吗？这有教育意义吗？我们从后现代艺术教育的课程取径，所有的存在一定的社会文化脉络背景下的艺术形式都是艺术的范畴，艺术教育的内容不再是精英宰制的精致艺术，如果一项艺术形态足以形成一个社会议题，让我们必须思辨，或是关心解决，这个议题对学生生活和生命议题非常具有意义，因为这和他们每日生活息息相关，和孩子们生活世界深度联结的小区文化，更是当今艺术教育应有的宽度和内涵。从另一个角度来看，官将首在艺术教育或社会教育的脉络下，一直是个争议性很强的议题，为何还是吸引这么多学校次文化团体长久以来的投入，为何在地方文化形成一条无形的锁链，牵引学生们前赴后继地参与。

在当今全球化的思潮下，以多元文化的视角探索艺术教育的多元性，关注不同文化背景下不同族群或社群身处的文化脉络，艺术教育统整的内涵中，人与社会，人与自然，人与环境三者的统整，使学生从艺术教育的旧有知识框架扩展到对生活领域的觉知和关心。

本研究是将学生参与表演官将首视为一种艺术教育的范畴的探讨，特别是这样的现象和教育环境息息相关，这也符合当今全球重视次文化和边缘文化的艺术教育思潮。相对于主流的边缘次文化，这种边缘艺术其向来的意义都是具争议性的，因为阵头文化的争议性，能让学生理解文化中不同族群的价值差异，从中不同文化背景的学生能理解各自所处的文化意涵，艺术形式不管是视觉艺术还是表演艺术，都只是表现形式的不同，艺术作为人文意义和价值的表征系统，是无差异的，在联结当代艺术教育所主张，希望艺术教育能提出议题刺激学生思考和联结学生的生命课题中，官将首提供了许多面向足供艺术教育领域的探讨的空间。

（一）官将首——边缘社群的价值体现

阵头艺术是建构在一种特殊社群集体性的休闲艺术，以表演来凝聚众人的焦点，并转移了大家对他们所附属的帮派特质的地方性社群组织，这种组织以青少年为主体，也可以说借由艺术表演建构他们的英雄的地位，所以艺术是一个媒介，也是一个舞台，更是一个自我表现的舞台，借由艺术找到自我认同和定位。

而学生这方当然清楚社会和学校是双重标签的负面看法来看他们出阵头的事，原本在校是边缘位置的学生，为追求表现自我舞台，而加入对他们展臂欢迎的阵头馆，却因这样的动作承受学校和社会更多的另眼相看，然而学生们可能是有意识走入他人认定的危险区域，以获得大家更多的注意，或者表现自己是反社会的反学校文化的英雄人物，当社会标签化他们出阵头的行为时，他们可能暗自窃喜他们的颠覆行为，又再次冲击主流价值的行为。舞台中心的家将出风头表现自我存在的意义与价值，这说明了学生突破重围的真正目的是一种成为舞台中心焦点，借此成为自信自尊的来源，以反转学生的日常生活边缘位置。在都市边缘，他们在学校文化属于被剥夺的声音，却在地方文化创建自己的位置。这是一种生活风格，也是一种生活方式，更是一种价值取向，也可以是青少年的次文化艺术社群。在这地方色彩及地方文化浓厚的专属青少年艺术社群，当代艺术教育的启示将带领我们用何种态度来对待这个鲜活的艺术形式？

（二）多元包容的艺术教育

在当代艺术教育的多元主义的领域里，教师可以引导学生肯定自己及自己所属的次文化或文化。而在文化体认阶段，使学生将过去习以为常的艺术态度和价值观重新思考，可以增加学生对不同文化族群

的体认和包容。在全球化的浪潮来袭下，令人不由得更珍惜与突显本土的自主意识和价值，文化本身愈接近生活的状态，所呈现的创造性就愈有自己的独特性。就此观点而言，纵使充满争议的官将首，它是衍生于多重文化脉络下的文化产物，仍是值得我们尊重的艺术形式。

少年在自我追寻的过程中，玩阵头、跳官将首成为他们生命中的一个独特经验，有一部分的年轻人一辈子都不会离开这个行业，和地方产生深层关联地方，因他们而有活水源头的生命力，地方小区借由这些年轻人的带动而更显紧密热络，在当今冷漠的工商社会阵头人的文化重视集体的大我团体，更甚于小我个人的精神，也令人感觉难得。少年正担任一个种子精英，它所传承的并非主流文化的教条艺术而是生于民间的地方知识和智能，充满草根意味的民间艺术。

地方文化的创建过程，学生的贡献在于实际参与阵头的筹办，包含组织人手，筹借道具，联系各方人士善用公共资源，本土的人和事物的接触与认识，借由参与阵头而认识自己家乡，其实他们也在建构他们的文化创建自己的主体性，开创自己的艺术舞台，从地方重建自己的定位，更和地方紧密地结合。（地方和学生互为主体性），虽身处都市边缘，他们在学校文化属于被剥夺的声音，却在地方文化创建自己的位置。尊重、包容、多元是面对艺术教育不同单位团体的基本态度，这是现代艺术教育者传递文化艺术时应有的态度。

文化传承的根源又是如何建构的？如果视学生团体也是一种主体性的团体，那么他们就有权追求有他们所拥有的，同时也拥有诠释的权利，文化的传承才有新的希望。但这套东西若不是建立在学生的主体上，甚至是忽略学生的主体性，则不可能落实，官将首阵头脱离一种青少年街头游戏，而被视为一种功夫武术，或是一项谋生的一技之长，甚至成为一项象征青少年次文化和地方文化传承的一种传承技艺，而且是专属青少年的，校园内外冲突下，和地方 社会接轨的一种过渡性的文化形式。这些孩子目前仍在都市边缘的生活夹缝中求生存，等待和期盼着地方社会的认同。

中国传统哲学与美术教育的理论建设

中央美术学院　　郑勤砚

摘　要

中国传统哲学文化博大精深，不论是和而不同——开放吸纳与坚守自我相结合的精神，还是一以贯之——探索内在发展规律与理解丰富的世界美术教育现象相结合的立场，还是执两用中——事实叙述与辩证思维相结合的研究方法以及文质彬彬——做学问和做人相结合的态度，都对中国当代美术教育的理论建设有着重要的启示和意义。

关键词：传统　哲学　美术教育　理论

中国传统哲学文化博大精深，是华夏文明宝贵的精神存在之一。作为现代中国文化教育建设发展的一个内驱力，它仍有巨大的历史穿透力，也是我们与世界文化进行平等交流与对话的坚实基础。

美术教育需要现代视阈。现代视阈是否与传统文化不无联系了呢？现代解释学的奠基人海德格尔的理论摧毁了单纯的"现代"优于"过去"和"未来"的地位，认为离开了过去与未来的孤立的现在是不现实的，历史与当前融合成为一个整体，其间无分明的界线。正如德里达的结论：在场带有不在场的印记。这与当代德国大哲伽达墨尔的观点也不约而同：现代视阈总是和传统视阈互相融合，没有与传统视阈的融合，就不会有整体意义上的现代视阈。通过研究，我们可以发现，中华民族优秀的传统哲学文化可以给美术教育理论研究以丰富而深刻的启示。

一、和而不同——开放吸纳与坚守自我相结合

"和"是中国哲学的核心之一，反映了中国优秀传统文化开放的心态和宽阔胸怀。孔子　"和而不同"[1]中的"和"在此表示承认"不同"，主张不同事物之间的和谐交流，并在"不同"的基础上形成合，达到平衡。可见，孔子主张的"和"不是无原则的迁就、无根据的吸收或不加分析的苟同。在他看来，一个高尚的人要善于运用自己正确的思想去吸收与扬弃他人的东西，绝不能追求简单的统一、同一、相加、添加或附和。因此，批判与创新是"和"的灵魂。而要实现"和"，必须"勿意、勿必、勿固、勿我"[2]。即看问题不要从个人的私意猜测出发（勿意），不要主观地认为一定是怎样（勿必），不要固执己见（勿固），不要因为这个看法是自己的就不肯放弃（勿我）。不能妄为臆测或绝对地肯定，更不能淹没和萎缩自我，而是要有一个既虚怀若谷，又冷静灵活的实事求是的态度。

孔子曾对能举一反三、触类旁通、善于思考质疑的子夏大加赞赏："起予者商也！始可以言《诗》矣。"[3]而对于对他的话无不心悦诚服，没有半点异议的颜回颇有微词："回也，非助我者也，于吾言无所不悦。"[4]可见，孔子认为"和"应是"和而不同"、"和而不流"，即保持各自独立的思想和个性，

使不同思想互补促进，而不是一言百诺，盲目一致。正是"和而不同"的观点使孔子思想在我国社会大震荡的春秋时期，成为一个坚守自己、包容百家、兼收并蓄的开放的思想系统。况且，中国传统哲学本身的发展就是通过不同哲学文化的碰撞、冲突、交流与融合，依"和"而生，依"和"而长，依"和"而繁而荣，是"和而不同"的产物。

老子也十分重视"和"的思想，他认为："知和曰常，知常曰明。"[5] 他强调"和"是规律，掌握这一规律使人富于智慧。在老子这里，"和"是一个具有纲领性的思想。他要求"执古之道，以御今之有"，[6] 即用自己坚守的道理去吸收与扬弃所获得的东西，促进事物的发展。

不论是孔子的"和而不同"，还是老子的"和曰常"思想，都启示我们不能毫无分析地对待外国美术教育理论与实践，不能简单地拿来，作近乎整体性的选择。普列汉诺夫早就指出，历史上从来没有平均地、等值地起作用的因素。在美术教育领域中，我们必须重视各类因素相互作用形成的矛盾，特别要对基本矛盾和主要矛盾作深入的分析。由于近代以来西学东渐的现象，对西学文化盲目崇拜的态度我们明知是不可取的，但是却还不能改变"拿来"的现实。比如，契斯恰柯夫的素描教学体系对中国学院美术教育产生了深远的影响，甚至长久以来在中国画的教学中也与油画造型基础大相径庭。早在上世纪中叶，美术教育家潘天寿的理论与实践就指向传统自身的延续和发展。他主张与西方美术拉开距离，让传统中国画按自己的规律独立发展。潘天寿明确指出苏式素描不适合国画，取而代之的是传统的中国的线描。他提倡学习唐宋绘画的写实精神，主张以白描或双钩取代苏式素描，称之为民族的素描体系。他终身坚持这一思想，故集一生精力于完善中国画的体系。如：以临摹作为主要的基础训练，强调目视心记的观看方式，以弥补一味对景写生和素描练习造成的缺陷。虽然，潘天寿所提出的中西画分系的主张得到践行，但是直到今天，还有众多的美术学院依然以素描作为一切造型的基础，在国画教学中存在相同的问题。

从维护文化生态平衡的意义上说，从传统国画在延续中发展的意义上说，中国画的传承必须依赖于自身独立的发展。潘天寿在中国画教育中体现出的"和而不同"的思想，值得我们省思并重视。

在西方文化危机日益暴露的今天，西学文化在20世纪展开了越来越自觉的自我批判。这涉及整个西方传统的基本预设，使西方人开始把自己的眼光投入东方。英国学者李约瑟曾说："人类将如何对待科学与技术的潘多拉盒子？我再一次要说，按照东方见解行事。"[7] 80年代末，在巴黎召开的世界诺贝尔奖获得者大会上，人们达成的共识是："如果人类要在21世纪生存下去，必须回首2540年，去吸收孔子的智慧。"由此可见，集中国传统哲学要旨的孔老思想精华在历史长河中越发显示出其永久的魅力。其中的"和而不同"与"和曰常"思想应当是我国美术教育研究和美术教育理论建设的重要原则。我们必须"执古之道，以御今之有"，必须坚守马克思主义的正确观点，坚守建设有中国特色的美术教育理论的正确立场，以继承中华民族优秀哲学文化精髓为主旨，确立适合我国国情发展的美术教育理论体系。

二、一以贯之——探索内在发展规律与理解丰富的世界美术教育现象相结合

"一以贯之"是孔子哲学思想的一个命题。《论语·卫灵公》载，子曰："赐也！女以予为多学而识之者与？"对曰："然，非与？"子曰："非也，予一以贯之。"问答中的"多学"指的是内容广泛的学习，并且都在识记的水平上加以掌握。"一以贯之"，则是指总结概括，融会贯通。宋人朱熹认为，孔子之所以问子贡这个问题，是因为子贡本人多学而识。作为老师，孔子为使子贡不停留在学问的表层，启发他深入学习，发现并掌握本质的东西。正如《论语集注》卷八所言："夫子欲知其所本

也，故问以发之。"掌握知识，追求真理，只靠多学、多闻、多见，或只停留在感性水平上是不够的，必须深入探索，一以贯之。孔子所说的"一以贯之"的"一"，可以理解为事物之一般，带规律性的东西，事物的本质特点或基本性质。后来，明清之际的哲学家方以智曾对"一以贯之"作过精当的阐发。他在《一贯回答》一文中曾深刻指出，"一"是多中之一，多是"一"中之多，"一"外无多，多外无"一"。他认为，离开了万物的绝对抽象的"一"是不存在的。

老子也十分重视事物法则的探求。《老子》第十六章言："复命曰常，知常曰明。不知常，妄作凶。知常容，容乃公，公乃全，全乃天，天乃道，道乃久，殁身不殆。"意思是说，认识经常起作用的规律是明智的，否则轻举妄动，必遭凶险。"知常"是老子哲学的一个重要思想，老子哲学智慧的一个方面就是重视对事物本质的探索和规律的把握。

在世纪之始，许多国家纷纷调整各自的教育政策以面对21世纪的挑战，各国美术教育发展都积累了十分丰富的经验与教训。为了从整体上提高美术教育研究的水平，应该既重视对本国传统文化教育的深入挖掘，又要从国际美术教育现象的"多"中去求"一"，探寻普遍的联系，"一以贯之"。没有理解的探索是片面的，而缺少探索的理解则是肤浅的。

在世纪伊始的中国第八次教育改革大潮中，我们关注到非常多的国际美术教育优秀经验。如：以儿童为中心，"从做中学"，关注学生动手能力、创造力、想象力、合作交流等能力的综合发展；以学科为中心的课程观，注重美术史、美术批评、美学及艺术创作的课程统合；还有加德纳多元智能中对美术空间智能的研究，等等。其实，除此之外，美国不同的州和地区城市，美术教育的理念和方法也各有侧重和不同。如果我们不能充分了解并对其优缺点加以分析研究就拿来为我所用的话，将不可避免地陷入另一瓶颈。因为只知其"所然，而不知其所以然"，如同只见皮毛而不能深究其理，忽视了分析不同的土壤其适应性和差异性巨大的现实，我们就会在盲目中失误。而事实上，我们正在经历这样的深省。

多元化的文化是应当受到尊重的，但多元化绝不代表规律和真理的多元化，也不能由此拒绝趋势的研究，而陷入相对主义。美术教育研究一方面应最大限度地挖掘传统文化教育的优秀积淀；另一方面，要在平等的基础上，展开与世界各国美术教育的对话，充分尊重与理解不同民族的美术教育文化，及时地反映各国美术教育纷繁复杂的现象，包括艺术思想、政策、问题和经验的高质量、多样化信息，这就是所谓"一"中之多，还应在对复杂的美术教育现象的探索分析中，揭示人类现代美术教育的大规律、大趋势和美术教育某一方面的特殊规律，这即是所谓"多中求一"。

与孔子"一以贯之"的思想一样，我们从对老子"知常"的思想解读中可以受到有益的启示：美术教育研究的一个重要目的，应当是对当代美术教育现象有规律性的认识。美术教育研究不是简单地提供关于各国教育的一般状况，更不是零碎的片断。21世纪中国美术教育研究应当知所处时代的国际美术教育之"常"，知未来世界美术教育发展之"常"，把握其内在的规律。只有这样，才能使我国在美术教育改革与发展中乃至在美术教育的现代化进程中避免挫折，少走弯路。正如老子所言："天下有始，以为天下母，既得起母，以知其子，既知其子，复守其母，殁身不殆。"[8]老子认为，"道"是天下的根本、本质、规律，认识了"道"，才能理解万物，而认识了万物，又要反过来守道，更加坚定地坚持事物发展的规律。因此，在美术教育理论的研究中，除了应当注意把对传统美术教育资源的挖掘与对丰富的美术教育现象的理解及规律与趋势的探索结合在一起，还要认识并坚持其内在的发展规律。

三、执两用中——事实叙述与辩证思维相结合

美术教育是实证性很强的学科，重视事实的叙述和实践的意义。但仅此是不够的，必须高度重视辩证思维的意义，将事实的叙述与辩证思维相结合。

老子哲学中就突出反映了深刻的辩证法思想。"反者道之动"是其中一个重要内容。指事物对立面双方并非静止不动，而是不断在发展，这种发展不是线性的，而是一方的发展达到了极限就会走向相反的一方。老子又言："大曰逝，逝曰远，远曰反。"[9]其中的"大"是指"运行"，"运行"向远处伸展，之后就向反面转回。老子在这里再次强调了事物在无限的时空运动中的变化是绝对的，其根本规律是走向自己的对立面。

孔子的哲学思想亦不乏辩证思想。其后代门生子思所作的《中庸》曾记载了孔子的一段话："舜其大，知也与?舜好问而好察尔言，隐恶扬善，执其两端，用其中于民，其斯以为舜乎。"[10] "执两用中"，包括两层意思：第一是抓住两端，叩问其两个相反的方面，心知两个相反的极端；第二是扣除两个相反的极端，不以其中任何一个极端作为标准，而用其"中"。这里的"中"也就是中庸之道的"中"，其哲学内涵绝非是"调合折中"，而是恰到好处，是"最优"的概念，是"增至一分则太长，减之一分则太短"的最佳程度。"用中"的方法是孔子辩证思维的精华，它给人的是事物的完整画面，是能在所规定的界限内制约矛盾的度，是一种以求得平衡，求得自然，求得社会及人身之和谐的整体性思维。

执两用中，对于丰富美术教育研究及其方法论具有重要意义。20世纪初，中国近代学校美术教育出现以来，相对完备的西方美术教育方法论对近代中国的学校美术教育一直产生着较大的影响。西方有倡导科学方法的理性主义，又有反对科学方法论的非理性主义，在西方美术教育研究中有描述法、历史法、因素法等传统方法，又有世界系统分析、普通美术教育理论等多种新的方法论。如何对待西方美术教育各种不同的理论，是我国美术教育学科建设所面临的一个重要问题。面对这些哲学基础不同、价值取向各异的方法论，我们不应盲目地接受或否定，不能做"不是……就是……"的选择，而要经过冷静全面的分析，采取"既不……也非……"的辩证批判方法，吸取不同美术教育理论的合理成分，按照孔子"执两用中"的思想，既不简单地否定西方科学主义方法论，也不盲目排斥与科学方法论相对的另一极，而应该有所分析，择其善者从之。

在我国的教育研究中，由于长期以来在西方实证主义哲学影响下，"知识来源于西方"[11]的看法曾墨守成规并普遍化，轻视辩证的观点与方法。这深深地影响了美术教育理论界，导致了美术理论上的相对贫乏。从近代苏联契斯恰柯夫素描教学体系强调知识接受、美术技能到现当代教育改革大潮中对兴趣、创造力培养的高度提倡这一系列变革当中，如果我们能有"反者道之动"的思想方法，就会既看到这些思想的积极因素，又看到片面重视美术技能技巧及过分强调兴趣、综合发展会走向反面的可能。其实，当代西方现代艺术的极端发展以及青少年精神危机，已经从反面证实了：抛弃辩证的方法、片面静止的思维方式是无法"知常"的。

还应当指出，系统研究的方法对美术教育研究的深入做出了很多的贡献。但是只片面强调系统的方法和片面的比较，而忽视事物内部特质及其辩证发展的规律是不足取的。我们研究国际美术教育思想必须注意其存在与转化的条件。中国传统文化与西方历史传统历来有很大的不同，中国文化与西方文化之间不是差距的关系，而是差异的关系。中国文化决不落后，相反，它显示了伟大的智慧。鉴于整个西方现代主义文化已经在西方日益陷入困境；鉴于现代主义乌托邦理想日益显得虚幻不实；鉴于西方后现

代泛审美文化对回归传统的渴望，我们扪心自问：何谓中国的文艺复兴？我们完全有理由说：回到中华五千年文化的本根，用中国文化的理论为自己正名。因此，构建中国美术教育理论需要现代视阈下的传统，而这些离不开对中华民族传统文化的吸纳、改造与创新。

此外，孔子说："质胜文则野；文胜质则史；文质彬彬，然后君子。"[12]文质彬彬——做学问和做人相结合的态度以及美术教育研究者自身素养的提高应当成为美术教育学科建设十分重要的条件。一种积极进取的态度和以身立教的原则，一种高尚的敬业精神和神圣的使命感的树立以及终身学习的意识甚为重要。我们美术教育工作者的研究语言应该是"生命整体的全部涌流"。

以上我粗浅地叙述了中国传统哲学思想某些重要观点对美术教育研究方向、目的和方法论等方面的启示。在这一过程中我试图用马克思主义方法论原则把中国先哲思想作为原则性文本进行解读。我深深感到，任何历史都没有远去，中国传统哲学思想及其丰富的智慧使包括美术教育在内的我国诸多精神文化领域深深感受到民族传统文化的尊严和光彩。

注：

1. 《论语·子路》.
2. 《论语·子罕》.
3. 《论语·八佾》.
4. 《论语·先进》.
5. 《道德经》第五十五章.
6. 《老子》第十四章.
7. 《李约瑟文集》，辽宁科学技术出版社，1986年，p341.
8. 《老子》第五十二章.
9. 《老子》第二十五章.
10. 《中庸·六》.
11. ［法］阿兰·李比雄. 封闭的时代一去不复返，跨文化对话(1). 上海文化出版社，1998年，p7.
12. 《论语·雍也》.

第三分坛主题：
生活·创意——美术教育实践
与现代艺术的对话

大学生对"艺术"、"美"与"生活"观点的分析

台湾东华大学国民教育研究所博士生　　**黄秀雯**

台湾东华大学多元文化教育研究所助理教授　　**王采薇**

育达高级中学广告设计科专任教师　　**江存智**

摘　要

本研究运用研究者所设计的学习单，分析大学二年级学生对于"艺术"、"美"的观点，以及艺术与其生活的关联性。研究发现，学生认为美的东西就是艺术，赏心悦目的事物就是美，同时他们也认为艺术与美的观感会因人而异，及万物均是艺术与美。此外，就艺术与生活的关联性来看，38%的学生认为生活事物都是艺术，有16%的学生认为艺术与生活没关系，13%的学生觉得只有在美术课的时候，才会接触到艺术。针对本研究发现，我们省思当前艺术教育的缺失与意涵。

一、绪　论

艺术与生活的关系为何？艺术仅仅是那些摆放在博物馆所谓的精致艺术或纯艺术作品吗？艺术仅是上层阶级人士才能拥有的吗？1917年杜尚（Marcel Duchamp）将生活中的现成物"喷泉"，放置于博物馆展览，此后掀起了一阵旋风，不断地颠覆并挑战艺术是为何物。不少艺术家开始将生活中的物品当做创作媒材，企图拉近艺术与生活的关联，然而却也让我们找不到艺术所谓的"本质"或是构成艺术品的必然条件（谢东山，2001）。这个风潮延烧到后现代艺术，同时"生活艺术化，艺术生活化"的口号，更不时地挑战着我们对艺术的定义。为了了解大学二年级学生对于"艺术"与"美"的观点与认识，以及艺术与生活间的关联性，研究者在餐饮相关科系"艺术概论"学期初的第一堂课，邀请69位学生撰写一份学习单，学习单的内容采用开放性的填答方式，鼓励学生就自己所知道的来填写他们认知中的艺术、艺术品、美以及艺术与生活的看法。经由内容分析归纳学生们的认知（数据编码方式第一码为班别，共计两班；第二码为性别，男生为1，女生为2；第三、四码为流水编号），研究发现及讨论说明如下。

二、大学生对艺术与美观点的资料分析

（一）何谓艺术？

何谓艺术？每位艺术家、美学家都有不同的看法，Dickie指出"艺术是人工制品，具审美价值；而这个价值是经过代表艺术世界的某人或某些人所认同的"（引自谢东山，2006，19页）。而Booth认为艺术不仅是名词，也是动词，它将事物组合在一起，所重视的并非是成品，而是过程（谢静如、陈娴

修译，2003）。Tolstoy又将艺术推向抽象的情感论，认为艺术是人与人之间或团体对团体情感的交流（耿济之译，1989）。Weitz则认为艺术应该是个"开放的概念"（open concept），因艺术一词并非是约定俗成，更不是严格、权威或一成不变的定义，可能会因时、因地而有不同的解释（引自谢东山，2001）。而当一般人认为艺术就是美，Binkley却指出"审美"并不是艺术的必然条件，艺术可以是为了提出某种"观念"（引自谢东山，2001），此观点如同Tolstoy所说，艺术不仅只是要显现出"美"来，还得考虑到触觉、味觉等感官感受（耿济之译，1989）。

由上可知艺术家与美学家对于艺术定义的差异，然而在台湾的大学生对艺术的观点为何呢？研究者将学生对于艺术与美的观点，整理于下表一。

表一：大学生对艺术、美与生活关联性的看法

艺术的意义			美的意涵			艺术与生活		
类别	次数	名次	类别	次数	名次	类别	次数	名次
美的东西	13	1	◎赏心悦目	24	1	生活事物	26	1
○因人而异	12	2	○因人而异	9	2	没有关联	11	2
◎赏心悦目	9	3	触动人心	8	3	美术课	9	3
创作品	9	3	自然就是美	6	4	穿着	7	4
思维与创意	8	4	△万物	6	4	料理	4	5
△万物	6	5	※不知道	3	5	创作品	4	5
※看不懂	4	6	独特	2	6	陶冶心灵	2	6
其他	8		其他	6		其他	7	

注：类别前方有◎○△※等符号者，表示在艺术与美的分类别中均有出现。

从学生所描述的文字，可以清晰看见艺术的意义依次可以为八类：1. 美的东西；2. 因人而异；3. 赏心悦目；4. 创作品；5. 展现思维与创意；6. 万物；7. 看不懂；8. 其他等。第一，艺术是"让人觉得美的东西。（2128）"、"美的事物都可以称作艺术，可以有形也可以无形的（1203）"、"透过人的眼睛，觉得美的事物，那就是艺术（2213）"。第二，艺术的意义因人而异，因为"每个人对艺术观念不同，自己看上眼就可称为艺术（1124）"、"每个人对艺术的感观都不同，但我认为的艺术是所有美的事物！（2230）"、"自己觉得美或强烈的冲击视觉神经都可以称为艺术。（2222）"。第三艺术是赏心悦目，因为"能够让人觉得赏心悦目的东西或感到舒服的东西（1115）"、"给人有视觉上的美或特别，还是舒服的感觉，我觉得是艺术。（2116）"、"顺眼、好看的东西（1121）（1206）（1120）"就是艺术。第四，艺术是创作品，譬如："经过人工雕琢，使人产生美感的成功之物品即为艺术（1105）"、"经由人的手或想象力所创作出的作品称艺术。（2108）"，此观点如同歌德所言："艺术要透过一个完整体向世界说话。"（引自彭吉象，1994，164页），也有学生直接指出这个艺术的形式是"画作、街头艺术，所看到的都是艺术（1101）"。第五，不同于上面着重在创作媒材的部分，有8位学生则认为艺术应该是一种形而上展现创意、思维的方式，例如："我觉得艺术是一种思想、一种理念（1117）"、"艺术就是把想要表达的感觉、想法、情境给表达出来（2105）"、"艺术乃是从里看出真、善、美及不同的想法（2117）"。第六，在其他类别中，有位学生的观点如同Tolstoy所说的，艺术并非仅是呈现"美"，而是必须要考虑到其他的感官感受，"用眼所看到的，用耳朵听到的，用嘴

巴所尝到的，可以用感官器官来感受，各种不同的感觉（2121）"。第七，除了上述这些对艺术的观感外，有4位学生更认为"艺术就是让人看不懂（1118）（1129）（1130）（2225）"。

（二）何谓美？

生活中常常会听到这个东西很美，但是又无法说出"美"是何物？有何条件？蒋勋（2006）认为美其实是个感觉状态，即："我感受到了！"在美学中对于美的定义也众说纷纭，在本研究中针对何谓是"美"的问题中，学生的回答可分为八类：1. 赏心悦目；2. 因人而异；3. 触动人心；4. 自然就是美；5. 万物；6. 不知道；7. 独特；8. 其他。35%的学生认为美就是让人觉得赏心悦目、顺眼、舒服，譬如"美就是以人的视觉感觉出舒服，令人记忆深刻的错觉（2107）"、"让人心情愉悦、很赏心悦目（2220）"就是美、"美就是让人看起来很舒服（1118）（1119）"、"美就是让人觉得这看起来很顺眼（2128）（1116）"。另一个与艺术观点相同的是，美会因人而异，"每个人的观点不同，所以美有很多种（2105）"，好几位学生指出美不具共同的标准性，将美划分为主观的感知，自己认为美的事物就是美（2111）（2112）（2117）。有8位同学虽然也是以个人感知立论，但是他们强调触动人心、让人感动者才能称之为美，譬如"让人心有感触，让人有所赞叹（2115）"、"可使人心中感动和不讨厌的事物（2129）"。另外"自然"与"万物"皆是美，如最常听到的"自然就是美（1203）（1207）（1213）（1127）（1134）（2123）"，也被多位学生提到。此外，有更多的学生（1120、1121、1122、2101、1111、2114）认为，任何事物都是美，这与对于艺术的认知雷同。最后，对于美的观点也有学生认为不知道（1101）（2135）或很难回答（2224）。

三、艺术与生活的关系

一般所指的艺术往往都是以精致文化的"纯艺术"为主，然而博物馆文物中常常展示着古代的文物，例如：服装、生活器具、绣花鞋、陪葬品等，这些展览物品都与当时的生活有着密切的关系，也更凸显了艺术与生活息息相关的特性。Booth用涵盖力较强的观点说明，在生活中，凡是行事得宜都可以称之为艺术化（谢静如、陈娴修译，2003）。

就本研究的学生而言，艺术与其生活的关系为何呢？学生的回答可分为八类：1. 生活事物；2. 没有关联；3. 美术课；4. 穿着；5. 料理；6. 创作品；7. 陶冶心灵；8. 其他。37%的学生认为"'艺术'其实就在身边，所看到的都可称'艺术'，生活中的人有关系或关联性一切都是每个人的想法（1102）"、"在食、衣、住、行、育、乐中都包含着艺术，是人都离不开的（1115）（1123）"，甚至生活中任何物品、用具、家里的摆饰都与艺术有关（2126）（1125）（2128）（2202）（2133）（1129）。另外有16%的学生持相反意见，认为艺术与他过去的生活没有任何关系（1101）（1206）（1207）（1112），因为过去在学校的美术课所学的都是素描（2112）（2111），因此他们认为艺术与其生活似乎没有关联。然而也有9位学生指出过去艺术与其生活的关联只在于美术课"除了美术课好像就没了（1119）（1133）（2106）"，或者是中小学所上的美术课（2224）（1134）（2116），另外2位同学则是特别指出高中和二年制专科一年级的摆盘与摆饰之课程（2109）（2204），只有在这些课堂上，他们才认为艺术与其生活有所关联。有位学生更细腻回答了艺术与他的生活的关系："每一次劳作课时，都会参与到，利用画笔或其他用具制作而成或到画廊看画，还有欣赏伟大的建筑物或是大自然形成的艺术（2227）"，但其谈论的焦点仍旧是在过去美术课堂中的情景。部分学生认为艺术与生活两者关联性在于"穿着"，

因为"搭配衣服就是运用色彩学（2220）（1127）（1128）"，甚至有学生"觉得穿衣服是一门艺术（2117）"。因为参与本研究的学生的专业领域是西餐与中餐料理，因此有4位学生认为"因为现在料理上很多都要创作还有艺术，所以可以学来加在料理上（1116）（1132）"，因为是否具有艺术感"关系到自己的菜肴、品位、生活（1120）（2225）"，因此艺术与其生活有关。

四、分析与讨论

不管是艺术的意义、美的意涵或者是艺术与生活，从上述的表一中可以看见，有三项类别是很相似的，包括：赏心悦目、因人而异、万物等，这69位大二学生中仍认为艺术与美的观点是很相似的，甚至有学生认为"艺术就是让人觉得美的东西"。（2128）也有学生说"艺术就是种特别的美的形式（1132）"，而这不禁令人想问的是，美的东西就是艺术吗？只要是艺术就一定称得上美吗？艺术与美两者有其相关性，但并非是必然性，正如：Binkley指出"审美"并非艺术的必然条件（引自谢东山，2001），因此艺术并不一定要让人觉得美，重要的是他所要表达的内涵。从学生把艺术与美的关系看成是必然之时，身为教育工作者是否也应该省思过去的教学都仅只是在教授学生欣赏艺术中"美"的部分，而忽略了艺术不仅是美的部分，其不完美、缺陷、丑的部分也是艺术的一环，重要的是学生是否能够理解艺术品所欲表达的观念或情感呢？

另外，不少的学生认为艺术与美其实都是因人而异，属于主观的，但其实美与艺术也有客观的部分，例如：美的形式原理，即是从人类的共同美感中归纳出十种美的形式。因此艺术也并非如此的主观与感性，谢东山（2006）指出是否为艺术品得透过各种的艺术理论、艺术世界（美术馆馆长、馆员、艺评家、美术史家等人）等言论的支持，他也综合归纳各家对艺术定义的说法，指出可称之为艺术品的三项原则为：1.艺术品是人工制品或自然物体，经艺术家制作或选定作为审美或传达某种观念之用；2.艺术家的身份由艺术世界所赋予；3.在艺术世界中，以存在的理论决定何者为艺术何者非艺术（谢东山，2006，26页）。虽然观感涉及个人主观的感受力，但也并非如学生所言"万物"都可以是艺术，或"万物"就是美。

最后学生回答艺术与生活的关联性之问题时，大学二年级的学生认为生活中的事物都是艺术，此与万物皆是艺术有异曲同工之妙，学生认为艺术与他的生活没有任何关联，或甚至只有在小学、初中、高中的美术课程中才会接触到艺术，而且更指出美术课最常教授的是素描，学生的回答，值得艺术教育工作者好好反思台湾在美术教育中出了什么问题？为什么学生会认为艺术仅存在于美术课，更甚至与其生活完全无关联性呢？是否当前美术教育仍仅着重在技法的教授或艺术创作的课题上呢？而忽略了艺术欣赏、艺术史与生活美学的体验课程呢？

五、结论

艺术与美的感觉就在我们生活中，然而我们却常常说不出个所以然，甚至艺术课程常常沦为附属学科不受重视，但Eisner则认为视觉艺术有着其他学科所未曾触及的人类意识层面——视觉形式的美感思维，因艺术的功能在提供人类经验上的一种视觉意识，使人的经验能对世界有更深的了解（郭祯祥译，2002）。

美被视为是看不见的竞争力，从艺术教育过程中可激发创造力与国际观，因此欧美、新加坡、

加拿大、日本等国都开始着重学校的艺术教育，甚至美成为企业界竞逐未来的秘密武器（天下编辑，2002），因此艺术的学习并非仅是陶冶性情，而与生活有息息的相关，然而上了如此多年的艺术相关课程，却仍旧认为万物即是艺术、艺术的定义是因人而异、只要赏心悦目的事物即是艺术，抑或是认为艺术与其生活并无任何关联，甚至有学生认为："艺术就是让人看不懂（1118）（1129）（1130）（2225）"。从学生的回答中，着实让我们该回头省思艺术教育的目的为何？艺术仅是在于技法的教授，或是材料包的操弄呢？还是应该更加重在生活体验或艺术欣赏的课程内容，让学生拥有更多的艺术素养，才能够去体验与欣赏生活与艺术间的关联性。

参考文献

天下编辑. 美的学习—捉不住的竞争力. 台北：天下，2002年.

Lev Tolstoy原著. 耿济之译. 艺术论（Chto takoye iskusstvo）. 台北：远流，1989年.

Elliot W. Eisner原著. 郭祯祥译. 艺术视觉的教育（Educating Artistic Vision,1972）（中译再版）. 台北：文景，2002年.

彭吉象. 艺术学概论. 台北：淑馨，1994年.

蒋勋. 美的觉醒. 台北：远流，2006年.

谢东山. 艺术概论. 台北：伟华，2001年.

谢东山. 艺术批评学. 台北：艺术家，2006年.

谢静如、陈娴修译. Eric Booth原著. 艺术. 其实是个动词（The everyday work of art: how artistic experience can transform your life）》. 台北县：布波，2003年.

当代艺术融入中学美术教育价值刍议

首都师范大学美术学院　段　鹏

摘　要

本文目的在于通过对当代艺术特征的简要分析，探讨当代艺术内容融入中学美术教育的价值内涵。基于美术取向来看，旨在指导学生认识纷繁复杂的美术现状，并能够识辨其美丑、评判其优劣；基于教育取向来看，旨在培养学生一种批判性思维，使其学会思考、学会鉴别，进而塑造独立人格。论文讨论了当代艺术内容融入中学美术教育的价值之所在：（1）有助于激发学生的学习兴趣；（2）有助于培养学生的批判性思维；（3）有助于培养学生的现代文化心态。

关键词：当代艺术　价值　中学美术教育

艺术，自其诞生之初，就一直处于不断地嬗变之中。哲学家维特根斯坦认为："艺术的疆域必须能无限延伸以便容纳新的、以前根本没有想到过的艺术形式，艺术是扩展的、探索性的，永远不是静止的，因而，无法预见的全新的艺术形式的出现始终是可能的。"[1]然而，艺术的嬗变并非"无源之水，无本之木"，它是一种视觉化的方式对人类自身生存状态的真实映照。就中国传统艺术而言，从旧石器时代晚期原始人所创造的石器、骨器等劳动工具，到反映大唐风范、雍容华贵的"唐三彩"，再到借鉴、融合西方工艺技术的清代珐琅彩，大写的艺术正是凭借其视觉化的造型语言方式，记录了人类所处时代的更迭与社会生活的变迁。翟墨在其著作《艺术的第二次诞生》中就曾这样指出，"同人类社会经历了渔猎社会、农业社会、工业社会、信息社会（亦称后工业社会）四个时期一样，艺术也走过了原始艺术、古典艺术、现代艺术、当代艺术（亦称后现代艺术）四个阶段"[2]。

时代的车轮已经驶入21世纪，由于科技的进步以及社会信息传播方式的革新，艺术愈发变得新鲜和多样，"当代艺术"这一概念也渐为我们所熟识。简言之，"当代艺术"就是某种特定的前卫艺术。它的主要特征是：1.突破了传统审美的范畴，弥合了艺术与生活之间的界限；2.具有轻技巧性，其创作不完全依赖于特定的媒材或艺术家熟练的技法；3.广泛地存在于人们的社会生活环境之中，诸如美术展览、杂志、网络、社区等。可以说，当代艺术在表达内容生活化、材料技法简单化、存在环境多样化等诸多方面自有其贴近生活的平易特质。我们没有理由也不可能忽视它们的存在。

然而，当代艺术"触手可得"、走向生活的同时，并不代表普通人对它的理解，反而换来更多的是大众由于其新鲜特质所产生的好奇与迷惑。一时间，关切者有之，赞叹者有之，存疑者有之，怒斥者也有之。但当代艺术更多地仅是人们茶余饭后的新鲜谈资。其中有对艺术诚实点的，方道出了实情："看

1　钱初熹. 有关美术教育的新思考[J]. 中国美术教育，2003年第3期，p7

2　翟墨. 艺术的第二次诞生[M]. 北京：人民文学出版社，1997年版，p17

不懂，实在是看不懂！"[3]其实，当代艺术又离我们很远很远。

美术教育对当今艺术发展的新形态——当代艺术应持何种态度呢？方法大多逃不出这二者：被动的规避和主动的理解。持前一观点的认为，当代艺术鱼龙混杂、良莠不齐，存在一些负面、消极的东西，中学美术教育中应该学习的经典性内容尚且无法完全涵盖，又怎么能够把这些不确定的，甚至是有碍学生身心成长的东西纳入到"寸土寸金"的美术课程之中？无可否认，当代艺术中存在靠"标新立异"而哗众取宠的"艺术家"，诸如"食人"、"食粪"、"钻牛肚"、"集体裸露"等一些低劣、媚俗、暴力、附庸风雅，甚至反道德、反政府、反人性等恶意之作。将这些内容引入课堂，其引起的负面效应可想而知。鉴于此，索性将当代艺术拒之美术教育门外，这确实不失为一"快刀斩乱麻"的快意之举。但是，仅仅这样就够了么？

让我们继续追问下去：在资讯的时代、视觉文化的时代，当代艺术具有存在环境多样化、信息传播便利化的特质，学校美术教育不涉及这些内容，是否意味着学生在生活中就必然不会受此影响、受此困惑呢？打一个并不十分恰当的比喻，在印刷术尚不发达的古代，我们可以将一些禁书一烧了之、以绝后患，然而当代艺术的负面性内容是否只是存在于那些纸质的文本呢？对此似乎不难回答。这是一个信息化的时代、一个到处充满本雅明所谓的"机械复制时代艺术作品"的时代，对艺术的复制，早已不需要艺匠在作坊里辛苦地劳动，而只是一个简单的快捷键的操作；艺术品的传播，不再只是通过每年一次的"沙龙展览"或"官方大展"，而通过一个电子邮件就可办到。潜在的艺术接受者——中学生大多处于12至15岁的年龄段，尚未形成自己的世界观、价值观、人生观，对周遭的事物存在强烈的好奇和探究欲。是科技的发展让他们身处一个资讯的世界、一个矛盾的世界：一方面他们在网络、电视、电影等强大的视觉媒体下领略世界多元文化的魅力；一方面这又让他们茫然而不知所措。对于当代艺术，我们的中学生真的会视而不见么？中学美术教育对当代艺术内容一味不加选择地消极规避能行么？

传统中学美术教育在教学内容的选择上则偏重于美术史中的一些经典性内容，忽视各种新鲜的艺术形式。诚如尹少淳所言："往往能进入美术课程中的美术内容，也基本上是有一定'历史'的。比如，我们对美术作品的介绍常常是那些所谓'盖棺论定'的内容，连西方现代美术也大多局限于20世纪上半叶的作品。"[4]依笔者观之，20世纪下半叶至今，西方当代艺术的发展可谓异彩纷呈，其中诸如波普艺术、装置艺术、行为艺术等一些新鲜的艺术形式由于其自身造型语言的新颖性与独特性，相信也会更为中学生所好奇，甚至质疑。所以，尽管当代艺术发展历程短，质量也良莠不齐，但我们有必要将其中一部分合适的当代艺术资源[5]纳入到中学美术课程资源开发的选择范围之内，以期让我们的学生借此来审视当今艺术的纷繁现状并由此认识思想和生活的多样性。

鉴于以上考虑，窃以为，就中学美术教育对当代艺术的态度而言，主动的理解胜于消极的规避。但是，如若考虑将其作为课程内容引入美术课堂，我们需要进一步思考如何深入挖掘其中的教育价值——它满足了学生的什么需要？抑或说它能够达到一种怎样的教育功效？以下，笔者将结合当代艺术的一些具体特征而对这一问题展开深入的探讨：

3 参见陈履生在《美术报》（2006年5月27日出版，中国美院 浙江日报集团主办）的撰文《看不懂，实在是看不懂》。

4 尹少淳著. 走进文化的美术课程[M]. 重庆：西南师范大学出版社，2006年3月第1版，p59

5 "合适的当代艺术资源"，笔者将其特征简述如下：从美术角度而言，可以让学生认识丰富、多元的艺术造型语言；从教育角度而言，可以让学生借此认识当代文化，同时培养其批判性思考的能力。笔者将在本论文第二章对此问题进行单独探讨。

一、有助于激发学生的学习兴趣

"兴趣"一词在心理学中是这样解释的：人们力求认识某种事物和从事某项活动的意识倾向，它表现为人对某件事物、某项活动的选择性态度和积极的情绪反应。对此，笔者以为，兴趣的产生首先是源于一种需要，这种"需要"并非像我们常说的只是局限于一种功利性目的的需要，而是一种积极的、渴望了解的心理倾向。

这种"需要"在学习的过程中就表现为一种求知欲，即一种对所要学习内容特殊的好奇心。在这种好奇心的驱使下，学生可以积极主动地参与到对所要学习对象认识的过程中去。好奇心又缘何而来？心理学家伯尔林（Berlyne）指出，人有一种"认识的好奇心"（Epistemic Curiosity），这种好奇心源于遇到新信息与原有知识之间的不一致所导致的观念冲突。[6]波尔林的言论对于我们探讨课堂中教师如何激发学生的兴趣[7]是富有理论意义的。可以说，只有在学习对象中包含了某种程度的新鲜感或陌生感，才会引起学习者的注意。所以我们可以得出这样的推论：学生学习兴趣的激发有赖于教师给学生呈现一种似懂非懂、一知半解、不确定的问题情景。

可以说，新异性正是当代艺术的重要特征之一，其和传统绘画艺术的区分度显而易见：从表现内容看，当代艺术关注的是我们现实的生活，其展示、传达、传播的生活事件或价值观念与我们日常生活息息相关，抑或就是我们的生活本身；从造型语言来看，它讲求的不再只是多样与统一、对称与均衡、节奏与韵律等，而可以重复与扩大、拼贴与挪用、置换与重组；从艺术创作使用的材质方面来看，它们不再是传统的颜料、纸张、画布、石块，而可以是一张老旧的照片、一件破旧的衣服、一匹马，甚至是我们的行为本身……

由于当代艺术这些新异的特性，相信它更容易给学生呈现一种问题的情景，从而使之形成一连串的疑问或者是渴望了解的冲动。在这种好奇心的驱使下，短暂的直接兴趣可以进一步转换变为持久的学习动机，从而引领着学生展开对当代艺术造型语言、文化内涵等诸多方面的深层认知。

二、有助于培养学生的现代文化心态

"在文化情境中认识美术"是本次美术课程改革所倡导的重要理念。课改认同于"学生通过美术学习可以学习相关的文化知识、形成一定的人文精神，进而涵养一定的人文情感"。在教学内容选择方面，毋庸置疑，美术课程中的经典美术作品由于经过了历史的筛选，更有助于使学生形成高尚的情感、坚定的信念、积极的态度以及正确的价值观。但是，作为文化学习的美术课程仅仅囿于传统文化、传统美术的学习够么？为什么不可以关注多样的当代艺术以及由此而展现的丰富的现代文化呢？

毫无疑问，我们的生活已不同以往。如果说文化即人的生存方式，而文化模式是一个包括思维方式、知识结构、价值取向、审美趣味的综合体[8]的话，那么可以肯定的是，我们正在接受着新文化的沐浴：数字电影、卫星电视、网络传媒等一系列新鲜的名词正在像魔方一般组合着我们每日的生活，它们

6　莫雷主编. 教育心理学[M]，广州：广东高等教育出版社，2002年12月第1版，p427

7　学生兴趣的激发取决于多种相关因素。尹少淳认为，这包括学生的个性、年龄；教师的个性和风格以及所采用的教学方法；学习的内容；操作的难易程度；学习的环境和情境等。（见尹少淳著. 美术教育：理想与现实中的徜徉[M]. 北京：高等教育出版社，2005年3月第1版，p154）对学生美术学习兴趣的讨论是一个庞大的研究课题，鉴于本论文的相关性，笔者这里仅就其中的一个"充分条件"进行探讨。

8　张岱年，程宜山著. 中国文化论争[M]. 北京：中国人民大学出版社，2006年版，p74

涉及包括人类思想、意识、物质、制度、风俗在内等一系列的文化方面的深度变革……

转而观之，当代艺术的价值也就在于其"当代性"，它植根于我们时代的文化，反映了我们时代的经验。范迪安就认为："'当代艺术'所体现的不仅只有'现代性'，还有艺术家基于今日社会生活感受的'当代性'，艺术家置身的是今天的文化环境，面对的是今天的现实，他们的作品就必然反映出今天的时代特征。"[9]照此说来，学生对当代艺术的理解，必须从整体的社会文化环境中来加以认识。而当代艺术内容融入中学美术教育也必将有助于学生借此窥探现代文化之整体风貌。同时，当代艺术的创作时间距离我们较近，所以尽管比起经典艺术它缺乏时间的检验，但也正因如此，当代艺术所展示、传播的生活事件、价值观念才与我们的生活更为贴近。反观传统美术教学中的内容则由于其"经典性"，人们可以很熟悉其外在所呈现的题材、表现风格或形式以及有关艺术家的奇闻逸事，但由于其创作年代的久远，这些经典性艺术品早已脱离了其所赖于产生的时代经验以及艺术家个人真切的情感体验。在教学中，这很容易使教师流于相关背景知识的讲述，而漠视学生基于时代经验和个人体验的独特、丰富的认识和感受。经典艺术也可以因此而很陌生。

这里有一点需要申明，笔者并非凭借以上原因攻讦艺术教育中关于"经典性内容"的教学，毕竟，因为它们经过了历史的沉淀与积累，往往更能唤醒学生崇高的审美体验。然而，万物既有其长，亦必有其短。单就艺术内容所反映的生活经验来看，当代艺术内容融入中学美术教育的研究并不是排斥传统艺术的"非经验性"，而只是因为传统艺术内容"尽管熟悉，但这些艺术内容较当代艺术更难于被理解，其产生的社会环境和当代艺术的实践相比，似乎不是那么的显而易见"[10]。可是，"学生和当代的艺术家们却共同分享着同一种经验，没有一点差别"[11]。从这个层面上来讲，赞成将当代艺术内容引入中学美术教育并不意味着必须否认、排挤传统美术教育中"经典艺术内容"的教学，二者只是各专其擅而已。

三、有助于培养学生的批判性思维

20世纪末，由科技的发展所导致信息革命的进一步深化，正在急剧地改变着人类信息获取的方式，文字已不再是文化传播的唯一载体，以网络、电视、电影为主的可视化影像媒体已成为当今社会信息传播的重要媒介(有数据表明，网络已成为青少年获取外界信息的最主要途径[12])。然而，人们在感受着图像科技所带来的真实与便捷的同时，图像反过来也在影响着人们对文化的选择。譬如，"于我们的日常生活中，举凡艺术、电影、电视、摄影、纪录片、广告、漫画等，以及其他各种视觉文化产物，诸如日常生活物件、服装时尚、都市景观等，都在以各种视觉影像向社会大众进行价值观的传输"[13]。其中不乏一些负面的影响，"图像恶搞"便是其一。据报道，北京2008年奥运会的标志竟被恶搞成为男女厕所的标志，这实在让人气愤与哭笑不得。在这里，没有思考、没有批判，有的只是粗俗消遣或"娱乐致死"的

9　范迪安. 中国当代艺术亮相巴黎[J]. 中外文化交流. 2003年第4期，p26

10　Edited by Richard Hickman《Art education 11-18》，Published 2004，p28

11　Edited by Richard Hickman《Art education 11-18》，Published 2004，p28

12　根据中国互联网络发展状况统计报告（2007年7月）表明：从青少年网民群体规模上看，我国青少年网民数有5800万人，其中规模最大的是高中网民有2000万人，初中和小学生也共有2000万人；从普及率上看，初中生有四分之一学生（25.9%）是网民；从上网地点上看，学生在家里、网吧上网的比率各有66.2%、48.4%，而在学校上网的比率只有29.1%；从上网时长看，青少年上网平均每周11.6小时；从上网的行为上看，互联网所扮演的角色依次为：娱乐工具＞沟通供给＞信息渠道＞生活助手……参见网址：http://www.cnnic.net.cn/uploadfiles/pdf/2007/7/18/113918.pdf

13　郭祯祥，赵惠玲著. 视觉文化与艺术教育[M]. 黄壬来主编. 艺术与人文教育. 台北：桂冠图书股份有限公司，2002版，p326

可笑宣言！对此，艺术教育除了在使学生涵养美感、陶冶情操、传承文化、培养创新精神和实践能力等诸多方面发挥其作用之外，兴许还应该做些什么？

美国艺术教育家艾斯纳谈到了在艺术教育中教会学生思维的必要性："我们要求孩子不仅要知道事实，而且要了解事实。或许还不够，还要能用形象的、综合的、批判的方式思考问题……我们知道，学生一生中绝大部分时间都将生活在校外的现实世界中，在这个世界里，不可预见的、偶然性的因素与使人困顿的未知事物交织在一起，充塞于其间。这样，曾经在学校适用的那些生活程式很难再得以奏效，甚至根本用不着了。"[14]艾斯纳提出的"知道事实"、"了解事实"、"思考问题"三个关键词显然有别于我们传统艺术教育中"教会学生认识×××"、"指导学生×××的方法"、"欣赏×××的作品，增长×××的知识"类似的教学目标表述方式。艾斯纳强调的不是让学生被动地接受外界信息，而是要对其进行主动获取。笔者以为，这需要一种"批判性思考"的过程，它包括了对信息的调查、选择、评判及反思等一系列的心智过程。

思维止于答案而起于问题。培养学生的批判性思维能力，首先要让学生懂得问问题。这有赖于我们对以往以确定性内容为主的教学内容进行一定的"松绑"，赋予其一定的弹性空间——少一些"定论"、多一些"问题"。教师应让学生有机会、有空间考虑"自己的想法"，而不是所谓的"权威定论"。然而，我们的传统美术教科书中则充满了太多确定性的内容，尹少淳就曾这样谈到："从现实上看，我们的课程内容的确是确定性太强，没有多少思维的空间，学生似乎只需要记住确定的知识，而无须进行更多的思考。举例说，在我们美术鉴赏课程中，就有许多结论是给定的，如'维纳斯一直是西方女性美的典范'、'达·芬奇是文艺复兴时期最杰出的艺术家'等等。"[15]

笔者以为，当代艺术的"不确定性"因素恰好可以成为培养学生批判性思维的有利载体。在这里，艺术的形式规范、价值意义不一定等同于美术馆中的"精致艺术"。譬如对"什么是艺术"、"艺术与生活的关系"、"艺术中的材料"、"艺术与观众的关系"、"艺术的价值"等涉及艺术本质的话题，学生在观看当代艺术作品时，自然可以进行个性化、多角度的个人诠释，而不是限于约定俗成的观点或知识。在这里，没有教科书的既定认识、没有教师的权威介绍。建基于这种开放的讨论空间，学生不唯书、不唯上，不轻信、不盲从，而更容易去观察、去思考、去分析、去鉴别、去批判。

结语

当代艺术最大的特点在于其当代性。比起经典艺术，它缺乏时间的检验，但也正是因为如此，当代艺术展示、传播以及所传达的生活事件、价值观念才和我们学生的生活有着"近距离的接触"，甚或就是他们的生活本身。同时，当代艺术还具有"不确定性"的特质，艺术不再遵循着一种既定的风格化特征、艺术创作的方法与途径呈多样化发展趋势、艺术与观众的关系在发生深刻地改变、艺术家所扮演的角色也在产生转变，"没有人是艺术家，也没有人不是艺术家"……尽管当代艺术创作如"万花筒"般让人眼花缭乱，但是，在艺术反映生活、艺术植根于文化方面它们却"殊途同归"。

凡此种种，我们似乎可以窥探美术教育一片崭新的天地——由于当代艺术比较新鲜，它极大地激发了学生的学习兴趣；由于它的不确定性，学生可以自己观察、自己思考、自己甄别、自己判断，学生成为课堂的主人；由于当代艺术反映了时代的文化，美术课程中的文化才真正得以鲜活而富有生气，学生

14 [美]埃略特 W 艾斯纳著 何旭鑫 唐斌译：《艺术教育的内容草案》，载于《中国美术教育》[J]，2000年第5期，p42

15 尹少淳著. 美术教育：理想与现实中的徜徉[M]. 北京：高等教育出版社，2005年3月第1版，p102

也可借此滋养一种现代文化心态。笔者始终坚持着这样的教育理想：在这样的课堂中，当代艺术可以是目的，为的是让学生了解艺术发展的最新形态，从而能够正确评价纷繁复杂的艺术现状；当代艺术更可以是载体，借于此，学生的批判性思维得以极大培养，学生的独立性人格得以彻底呈现！

学员对自己行为艺术的诠释示例——《战争—资源》

"我们的表演成员共有三位同学，分别代表上帝、伊拉克和美国。代表上帝那位同学身上裹着的一块布，这象征着上帝将要赐给伊拉克的宝贵天然资源——石油。等'伊拉克'拥有了这件宝贝后，由于'美国'的贪婪，两个国家开始抢夺，发生战争。上帝很无奈，只得在他们争斗的过程中收回了这件宝贝。等'伊拉克'和'美国'结束战争以后，却失望地发现谁也没有得逞，上帝惩罚了人类的贪婪！"

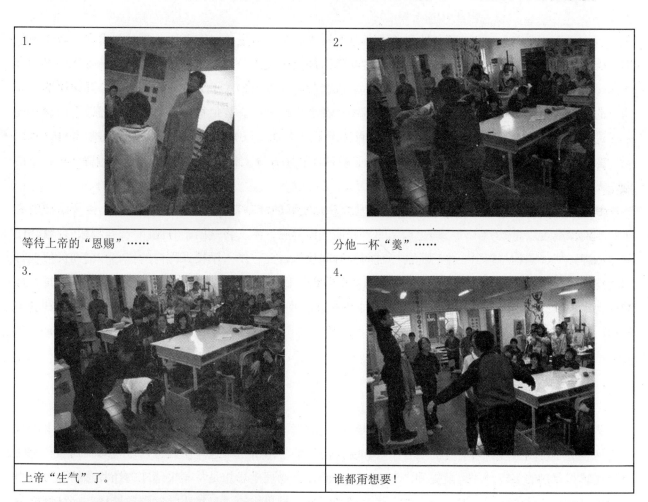

1. 等待上帝的"恩赐"……

2. 分他一杯"羹"……

3. 上帝"生气"了。

4. 谁都甭想要！

深圳中学行为艺术作品（感谢房尚昆老师照片资料）

直面美术课程与教学评价理念多元发展的震荡期

——与李力加教授商榷从课堂教学三维目标的排列组合讨论"评课"思路

上海市番禺中学　**周性茂**

《中国美术教育》2008年第4期刊登了李力加教授的《让学生自主地表达——对美术课堂教学中学生技能表现问题的现象学案例研究》一文,对在第五届全国美术公开课比赛活动中获得一等奖的"火火的向日葵"一课进行了直率、坦诚的"评课"。综观教师和专家们关于第五届全国美术公开课比赛"评课"的众多的感悟与叙述,觉得眼下美术教育中"评课"问题的态势值得关注:教师"评课"的参与度空前高涨,但是对于自己的"评课"理念和看法不是那么理直气壮地肯定;专家教授们觉得自己"评课"的结论和意见不像专家权威、行政领导说了算的年代那样令人折服,那种入木三分、鞭辟入里、一语道破天机的"评课"感觉常常找不到了。

那是因为我们已经到了课程与教学评价理念多元发展的震荡期[1]。直面震荡,我们需要怎样的心态和专业水准可以进入"共同心理建构"的"评课"境界呢?本文将从四个方面:一、经验、现象、迁移、原理,二、课程与教学三维目标的"时间性时间化",三、纳入学校课程内的核心和辅助价值观与态度建议,四、课堂教学三维目标的动力学和突变的数学建模,来与李力加教授商榷从课堂教学三维目标的排列组合讨论"评课"思路,进而与美术教师和专家、教授们商讨如何建构"评课"的对话层面和基本规则。

一、经验、现象、迁移、原理

大凡科学研究的成果和人们对话沟通的层面可以分为经验总结、现象阐述、迁移外推、基本原理等。这些层面可以呈现科学研究的难度系数和交流沟通的学术价值,这些层面可以呈现思维的学科空间不断超越和存在的宇宙时间逐渐提升。例如,牛顿的经典物理学思想是从苹果落地的经验总结到万有引力的现象阐述;从力学运动的三大定律迁移外推到闪烁牛顿思想的《自然哲学的数学原理》,这部称为自然科学的圣经——《自然哲学的数学原理》,早就超越了物理学科的范畴,成为人类的思想。英国诗人蒲柏(A. Pope, 1688—1744)的诗这样写道:"自然及其规律隐藏在黑暗中,上帝说:'让牛顿去吧。'于是一切都豁然明朗!"[2]

牛顿根据伽利略的推论说:"绝对的真实的数学时间,就其本质而言,是永远均匀地流逝着,与任何外界事物无关,绝对空间就其本质而言是与任何外界事物无关,它从不运动,并且永远不变。"这两句话犹如科学界上帝的纶(lún)音(皇帝的诏令),在科学界的圣山上隆隆鸣响,一直袅绕到爱因斯坦的出现。然而,在爱因斯坦提出相对论100多年后的今天,来自牛顿思想的那种预设、静止、分割、常速的课程思想还是牢牢地统治着我们的课堂,使得人们面对不确定特质的教育事件常常会显得束手无策,如同牛

顿经典物理学的原理只能解释爱因斯坦世界中平坦空间和常规、低速运动的那部分事件那样。

在美术课堂教学的"评课"中，评价者与被评价者们的活动是在经验总结、现象阐述、迁移外推、基本原理等层次的哪一个层面中进行，所获得益是完全不同的，所能达到的"共同心理建构"的程度更是不同的。我认真阅读了《中国美术教育》以及网上对第五届全国美术公开课比赛进行"评课"的文章，觉得绝大部分教师和专家都是在经验总结层面上个人感觉层次的"评课"，李力加教授的《让学生自主地表达——对美术课堂教学中学生技能表现问题的现象学案例研究》一文，是唯一一篇试图摆脱经验总结、在现象阐述层面来"评课"的文章，给我们带来了那种直抒胸臆、毫无遮掩、褒贬分明的学术氛围。但是，我总觉得他对两节"向日葵"课的"评课"结论似乎有点牵强，仔细解读其"评课"的"分析语言"，基本属于"日常语言"，同时又把问题局限在美术课堂教学中学生技能表现这么一个"封闭的系统"，试图去寻找一个"伟大的答案"。这样不仅使得自己有可能陷入语意不清的麻烦，而且整个"评课"过程也显得有点强词。

教育哲学中分析哲学理念的代表人物乔治·爱德华·摩尔（1873—1958）和伯特兰·罗素（1872—1970）是较早从实在论走向分析哲学的主将，他们共同建立了分析哲学的语言概念，只不过前者倾向为分析哲学的日常语言，他的论据和命题是关于通常遇到的事情真相和现实生活的经验；而罗素则转向科学、数学和规范的分析哲学语言，人们把罗素坚持逻辑的、有规则的科学模型，系统地论述详情的方法称为"逻辑分析法"。"他认为，摆脱麻烦的方法就是打破封闭的系统，以解决每一次的争议。通过把每个争议和问题减少到最小的程度（可以说是它的'原子'），才能获得清晰和精确的意义。"[3]

本文力图摆脱仅限在美术学科这么一个"封闭的系统"，企望可以迁移外推到各个学科教学的较为"开放的系统"中，去建构"评课"规则的基本原理；同时把问题减小到"评课"的构成成分——课堂教学三维目标的排列组合，进而再在三维目标的排列组合的每一个细节中检查每部分并找出它的本质特征，来进行"评课"叙事。如同奥运会的跳水、体操、马术等竞赛，首先应该有规则和难度系数大。所褒贬的教学评价理念越多元，所阐述的教学数的限定，乃至每一个动作所表达的本质特征，然后评价结论越经得起时间的考验。那么要从课堂教学才允许评委有个人艺术品味倾向和专业经验。"评三维目标的排列组合去建构'评课'规则和难度系课"规则建立在越高的层面，所涵盖的系统空间越大，所褒贬的教学评价理念越多元，所阐述的教学评价结论越经得起时间的考验。那么要从课堂教学三维目标的排列组合去建构"评课"规则和难度系数，还应该寻找三维目标的时间哲学特质。

二、课程与教学三维目标的"时间性时间化"

表一　课程与教学三维目标的时间哲学课例表

	传统教育课程的三维目标	现代教育课程的三维目标	后现代教育课程的三维目标
按其重要性顺序	（一）知识与技能	（一）关于观念和价值幅度广泛的理解力	科学　　　艺术 逻辑/推理　文化/人文 精神 生命/宽广
	（二）过程与方法	（二）理智技能的培养——学习的技能	
	（三）情感、态度与价值观	（三）系统知识和技能的掌握	"寻找灵性" 的教育课程

代表人物	1956年，布卢姆发表"认知领域"的目标分类。1964年，"情意领域"的目标分类完成。1972年，哈罗等人完成了"动作技能领域"的目标分类。	1984年艾德勒、佐藤三郎发表著作《教育改革宣言》，并指出："80年代以后，世界教育的'三大支柱'课程体系是：㈠系统知识的掌握；㈡理智技能的培养；㈢关于观念和价值幅度广泛的理解力。并指出按其重要性，应当是：第三→第二→第一的顺序，并求得这三种教学方式的平衡。"并认为，相应的教学方式是苏格拉底的产婆术与主动参与。[4]	灵性：天赋的聪明才智。（《辞海》上海辞书出版社P1202)"寻找灵性"的教育课程是在科学学科和人文艺术学科整合中达到精神的"关键性的整合"。2003年10月29日在《第一届世界课程大会》上，后现代课程专家小威廉姆·E.多尔提出"寻找灵性"的教育课程的演讲，与我在课堂教学中试验了10年的《科学与艺术超学科学习课程》的理念是不谋而合的。会后，我们两人进行了交流。我们清楚地认识到科学学科作为学习者的一个站点，人文艺术学科也是一个同等重要站点的学习情境，两个站点不仅相互关注，而且可以需要相互转换、整合，这样才能达到第三站点精神上的自由，才能提升生命的价值。
课堂教学案例	500年前丢勒为什么忧郁？（一）——从丢勒画形体透视时的疑惑谈起	500年前丢勒为什么忧郁？（二）——从丢勒的人文主义教育哲学做起	500年前丢勒为什么忧郁？（三）——寻找丢勒灵性的探究

保罗·利科在其《时间与叙事》一书中说："没有被叙述的时间就没有关于时间的思想。"[5]

海德格尔在其著作《存在与时间》中指出："利科有必要在令人困惑的哲学家的时间（现象学和宇宙论的）与"历史时间"之间铺设一座概念之桥。它被理解为叙事形式。"[6]那么，作为课程与教学三维目标的"时间性时间化"的叙事是怎样的呢?关键是选择怎样的叙事内容，可以顺理成章地去铺设一座概念之桥。经过五六年教学实验不断试错后，现在选择作为课程与教学三维目标的过去、现在、未来不同时间状态的同一个主题单元的课堂教学，例如：表(一)中《500年前丢勒为什么忧郁？》(一)、(二)、(三)课例的比较叙事，来直接考量教师与学生在教学过程中"关于时间的思想"——时间哲学的学习，并且赋予叙述实践中的核心地位。表(一)课程与教学的三维目标的时间哲学的课例表以传统教育课程的三维目标、现代教育课程的三维目标、后现代教育课程的三维目标的概念与其一一对应。三维目标时间哲学所含有的物理、数学原理以及三维目标过去、现在、未来不同时间状态课例的实验过程尤为精彩诱人，鉴于篇幅所限，暂不赘述，另文与大家分享。

在美术课堂教学中学生技能表现的观察点上，李力加教授认为在"火火的向日葵"一课里学生停留在技能模仿上，而在"好大的向日葵"一课里学生是在追求技能表现。在美术技能学习中，人们似乎会觉得技能表现比技能模仿更现代，于是武断褒贬两节"向日葵"课。其实，这就是需要对美术技能学习这个概念"时间性时间化"，学生与教师对美术技能学习的过去、现在、未来不同时间状态可以有不同的选择，因为在霍金的世界里过去、现在、未来不同时间是可以自由穿梭的。如果说对于美术技能的学习而言，李力加的心理时间箭头已经到了现在，而"火火的向日葵"的执教老师还在过去，那也是完全可以的。况且，在不确定世界里，时间箭头有三个，霍金指出：心理学时间箭头要与热力学时间箭头、宇宙学时间箭头一起观察，一起思考，才有时间哲学的意识。（参阅霍金《时间简

史》第九章）我观看了"火火的向日葵"的教学录像，学生们在"生命神圣"的核心价值观(个人)的学习上还是有得益的(见表二)：通过上肢和身体模拟火和向日葵的舞动，充满生命旋律音乐的感染，观摩教师关于凡·高向日葵分析的示范……那么对于生命的热爱和感悟已经很好地达到教学目标，而在美术技能学习环节上，方漩老师设计在技能模仿，她有自己的教学心理。如果，作为出于保护学生在情感、态度、价值观上刚刚获得的潜能，有意识降低技能学习要求，或者从学生第一次接触水粉颜色考虑，或者为了保证学生画好的向日葵插在花瓶上的效果……这些都是在情理之中。当然也有可能在美术技能学习环节上，方漩老师观念略过于落后保守，或者对美术技能的理解还有欠缺，譬如板书上两幅作为学生贴向日葵的背景都是冷调子，暖调子的向日葵在冷暖不同的背景中，那种炽热生命激情传递是不一样的，凡·高向日葵作品中的环境色，有暖有冷，为什么不让学生体验一下，相比之下暖背景还不少，金黄调更有名，我曾经感兴趣。但是，我们不能以自己曾经或者正在感兴趣的某一点去"评课"，应该遵循"评课"基本规则来进行。艾斯纳提出的教育鉴赏与批评评价理论中说：鉴赏是个人的、批评应该是公众的。与方漩老师交流中，没有问及在美术技能学习环节上她的想法。因为，仅仅从美术课堂教学中学生技能表现问题——知识与技能维的0.5维来"评课"是否够专业？亚里士多德的实在论：形式和质料的统一赋予事物以实体形式，其"四因说"[7]进一步阐明实体事物含有：1．质料因：事物是由什么东西形成的；2．形式因：事物形成的根据；3．动力因：事物形成的动力；4．目的因：事物形成的趋向、用意。这就是要与大家商讨的"评课"构成成分的"原子"应该是什么？其实，要改写课程与教学三维目标体系——"评课"构成成分的"原子"，是需要何等的天才！布卢姆的课程与教学目标分类理论问世后的50年间，即或能够为三维目标体系的排列组合做点小小微调而提出自己理论的学者，也是寥寥无几。还是让我们对三维目标的排列组合做点"四因说"研究吧！

三、纳入学校课程内的核心和辅助价值观与态度建议

表(一)显示了传统课程与教学三维目标按其重要性顺序123的排列、现代课程与教学三维目标为321的排列，以及并列123或321顺序的后现代课程与教学的三维目标。

这个转换就意味着现代课程与教学的三维目标的首位重要性是"情感、态度与价值观"，这对以"知识与技能"为首位的传统课程与教学三维目标是颠覆性的冲击；同时，也对目前那种笼统的、大概的、说是说了却又道不明白的"情感、态度与价值观"的现状弊端提出了挑战。那么，我们怎样进入具体的、有效的、可操作的现代课程与教学三维目标的教学情境。

2000年5月香港教育统筹委员会指出，学校教育的目的是"引发每个学生建构基本知识，培养学生基本的能力和态度，以准备建设崇尚学习的文明社会"[8]。要达到这个目的，价值观与态度的培养毫无疑问是学校课程中的主要元素。价值观及相关态度的培养，已渗透在香港学校教育的八个主要学习领域的课程中，亦包括在学习目标及不同阶段的学习重点内。

并指出：为了使学生能够成长为积极、负责任及能为社会作出贡献的公民，就必须首先考虑学生应该形成和具备哪些价值观。我们还是能够发现所有人类社会都会一致地强调某些价值。这些普效性价值观的存在说明人类社会有共同关心的事物，人类的生存有基本的要求，人类文明有共同的要素，人性中也有共同的特质。鉴于普效性价值的重要意义，我们把它们称作"核心价值"。而"辅助价值"也十分重要，它们在运作上有助于维持核心价值。[9]

表二　建议纳入学校课程的态度与价值观 [10]

核心价值：个人	辅助价值：个人	态度
·生命神圣·真理·美的诉求·真诚·人性尊严·理性·创造力·勇气·自由·情感·个人独特性	·自尊·自省·自律·修身·道德规范·自决·思想开阔·独立·进取·正直·简朴·敏感·谦逊·坚毅	·乐观·乐于参与·批判性·具创意·欣赏·移情·关怀·积极·有信心·合作·负责任·善于应变·开放·尊重·自己·别人·生命·素质及卓越·证据·公平·法治·不同的生活方式、信仰及见解·环境·乐于学习·勤奋·对核心及辅助价值有承担
核心价值：社会	**辅助价值：社会**	
·平等·善良·仁慈·爱心·自由·共同福祉·守望相助·正义·信任·互相依赖·持续性(环境)·人类整体福祉	·多元化·正当的法律程序·民主·自由·共同意志·爱国心·宽容·平等机会·文化及文明传承·人权与责任·理性·归属感·团结一致	

于是，布卢姆等人创立的课程与教学目标分类理论简表（表三），应该衍变成为纳入学校课程内的态度与价值观、过程与方法的课程与教学目标分类理论简表（表四）。其三维目标的亚领域及层次更丰富、更宽广、更复杂、更多变；这可以更科学、更自由、更艺术地组合课堂教学过程，以满足学生多元的需要。在表（四）的亚领域及层次里，我们清晰地看到"火火的向日葵"三维目标的组合（反应、乐于参与、生命神圣、文化及文明承传、陶行知"做中学"、理解、模仿），微调后的表（四）将十分有利于美术教师的课程设计与课堂教学实践从感性走向理性。

表三　布卢姆等人的课程与教学目标分类理论简表

亚领域及层次	6.0	评 价		
	5.0	综 合	个性化	自 然 化
	4.0	分 析	组织化	分 节 化
	3.0	应 用	价值判断	精 密 化
	2.0	理 解	反 应	巧 妙 化
	1.0	知 识	接 受	模 仿
目标领域		认知领域	情感领域	动作技能领域

表四　纳入学校课程内的态度与价值观、过程与方法的课程与教学目标分类理论简表 [11]

亚领域及层次				核心价值：个人	辅助价值：个人			
	6.0	态 度				·布鲁纳发现模式	评 价	
	5.0	个性化	·乐观·乐于参与	·生命神圣·真理	·自尊·自省	·戈登创造工学	综 合	自然化
	4.0	组织化	·批判性·具创意·欣赏	·美的诉求·真诚……	·自律·修身……	·西伦小组研究模式·范例教学	分 析	分节化
	3.0	价值判断	·移情·关怀	核心价值：社会	辅助价值：社会	论·陶行知	应 用	精密化
	2.0	反 应	·积极·合作	·平等·善良·仁慈	·多元化·正当的法律程序	"做中学"……	理 解	巧妙化
	1.0	接 受	……·负责任	·爱心……	·民主……		知 识	模 仿
目标领域		情感、态度与价值观领域			过程与方法		认知 领域	动作技能领域

四、课堂教学三维目标的动力学和突变的数学建模

我们用三个参量（"知识与技能K"，"情感、态度与价值观E"和"过程与方法p"）组成的三维空间来描述每一节具有鲜活意义的课堂教学动力学和突变的数学原理。图1为现代教育课程与教学的三维目标动力学图，按其重要性排列顺序把"情感、态度与价值观E"作为主动力维度。

让我们来说明在这些假设之下，课堂教学的"情感、态度与价值观E"是如何带动"过程与方法P"和"知识与技能K"而产生"突变"的。

如果"知识与技能K"不很大，那么"情感、态度与价值观E"则单调地随"过程与方法P"的提高而增大，这增大程度是相当缓慢的；同样，如果"情感、态度与价值观E"不很大，那么"知识与技能K"则单调地随"过程与方法p"的提高而增大，这增大程度也是相当缓慢的。因为两者分别在各自（学会做人、学会学习；掌握知识、学会学习）的欧几里得平面里平缓变化，很少的"突变式"产生。

图1 现代教育课程与教学的三维目标动力学图

如果"情感、态度与价值观E"足够大，成为主动力维度，那么就会出现突变的现象，在这种情况下，随着"过程与方法p"程度的提高，那么，KP面发生跳跃式的增大（如图1中沿曲线1到2变化时，这种跃变发生在图1中的点2处），这时我们就真正达到了提升"情感、态度与价值观E"的区域目的与价值，在图1中用"有效教学"这个词来表示这个区域；

另一方面，没有"过程与方法A"程度的提高作为基础，单单"知识与技能K"的增加也会导致突变（图1中曲线3到点4），这时"情感、态度与价值观E"向下跃迁，在图1中我们用"低效教学"这个词来表示这一区域。

这是很有启发性的，从"有效教学"状态跃迁到"低效教学"状态和再返跳回"有效教学"状态是沿不同路径发生的。

这些参量明显的是内部相关的，由此给出三维空间中的一个曲面，我们把这曲面沿E轴投影到PK平面上。对于一个一般曲面，奇异性是折叠和尖拐（根据Hassler Whtney理论[12]），假定图1的PK平面上所示的尖拐完全描述了在课堂教学中我们所期望观察到的"突变"现象的转折点。

以"知识与技能K"为主动力维度的传统教育课程与教学的三维目标动力学如图2，是在掌握知识、学会学习的KP背景中产生"突变"，与图1以"情感、态度与价值观E"为主动力维度的现代教育课程与教学的三维目标动力学，是在学会做人、学会学习的EP背景中产生"突变"，是完全不同的。我想教师在课堂教学实践中实验图1、图2的情境，一定会有非常深刻的体悟的。

我用图2、图1的数学图形语言来描述课堂教学三维目标的排列

图2 传统教育课程与教学
的三维目标动力学图

组合的过去时和现在时，而未来时已经是进入了卡拉比-丘成桐的卷缩六维空间和霍金的11-维超引力场空间，牛顿常用的三维空间语言和爱因斯坦采用的四维时空语言是无法来描述三维目标的排列组合的未来时的，需要用六维以上的数学图形语言。我非常痛苦的一件事情是：表（一）中所提及的后现代课程与教学三维目标中的《科学与艺术超学科学习课程》，多年来却怎么也找不到六维以上的数学图形语言来直观形象地描述其课程特征。半年前，文汇报刊登了美国女物理学家研究出六维的数学图形，但是从网上搜到的是像卡拉比—丘成桐六维空间图形那样比较粗糙的数学图形。

我一直认为科学研究——包括美术教育研究的研究成果如果到了迁移外推、基本原理层面，如果能够运用数学语言来描述其理论和研究成果，标志着其理论和研究成果的科学性、推广的可能性和学术的价值性，尤其是美术教育研究成果运用数学图形语言，将有利于美术教师运用自己的图像识别能力来学习深奥的教育理论。

现在运用图1、图2的数学图形语言来"评课"，可以让评价和被评价者比较直观而快速地进入"共同心理建构"的"评课"境界。例如李力加文章中以图2美术课堂教学中学生技能表现问题作为主动力来评价"火火的向日葵"一课，方漩老师是想进入图1以"情感、态度与价值观E"作为主动力维的课程与教学状态，也就是说已经进入现代教育课程与教学三维目标的课，却以传统教育课程与教学三维目标课程的价值观去评价，评价和被评价者处在不同时空的"评课"，对双方都会有什么得益呢？于是，各自必然会重新检点自己的教育观念、教学立场与"评课"思路。如果能再回到"评课"起点，首先要讨论的是现代教育课程与教学三维目标课程的价值观是什么？评价的量规是什么？因为被评价教师的课已经处于"现代"时空。

然而，可惜的是方漩老师的教案中呈现给我们的三维目标排列仍然是传统教育课程与教学的三维目标的排列，无意识地来到"现代"时空，无意识地回到"传统"时空，因为我们的美术教师实在太缺乏课程理论知识，无法清醒地"认识你自己"。可惜的是国内的美术教育专家、教授很少拿得出本人原创的课程理论知识，撰写的著作、美术教学论、美术教育学越来越厚，出产速度越来越快，然而当你拜读时，发现东拼西抄、南搜北刮拿别人的多；观念陈旧、胡言乱语、能实用的少；正是"集体浮躁"风靡、潜心研究难得。这次也是为了想比较全面地了解一下国内关于教学三维目标的研究层次，再次翻开这些功利之作对照一读，发现问题比想象的更严重。可惜的是一届一届未毕业的未来美术教师们，很多人第一口吃的就是这样的"问题奶粉"，先天之不足啊！问题更为严重的，这里竟然是一个无任何学术监管的毛地。

目前全国性的课堂教学"评课"技术太粗糙，不够专业，不少"评委"基本上不会上基础教育课，对课堂教学评价也没有做过实在的科学研究。全国性的美术课堂教学"评课"、美术教育科研论文评比、美术教师技能竞赛，如果要保证其评价的专业性，首先要对"评委"的资质（评价的专业水准、评价的职业道德）进行评估。而不能像现在这样主要是以职位、职称取人，于是年年都是这几个"评委"。很多"评课"规则做起来并不困难，例如：评委资源库建立和评委产生的随机制，熟人、师生关系等回避制，"评委"结论文本化网上公布，以示专家"评委"的学术价值和责任，以及怎样的预赛机制，可以让真正的好课畅通参与各级"评课"。组织者有责任自觉建构防止、杜绝"评课"学术腐败的组织规则；专家、教授有责任主动建构"评课"的学术规则。连这些基本规则都没有的那些大规模的"评课"活动，完全有理由质疑其是否有"利益驱动"。组织者有赢利是应该的，教师能理解并积极参与，但是组织者有责任和良心监督在"评课"活动中绝对不能有损于"公平、公正、公开"的态势出现，全国性的美术课堂教学"评课"，要关注其"蝴蝶效应"对全国美术教师课堂教学健康发展的引领作用而

负责任。这是提升好课不可或缺的社会动力学。

"好大的向日葵"（执教者：章晶晶）这堂课则不然。尽管教师也有既定的教学目标，然而在对"向日葵"的知觉表达过程中，学生始终处于自主、"直觉"的表达状态，并未受到老师的某种"趋向表达一致性"的暗示影响，基本实现的是学生在主动探究的基础上，从各自不同的"视角"表现主观真实的"向日葵"这一目标。[13]

根据李力加上文的描述，如果用图2的数学图形语言来评此课，与在《中国美术教育》的文章中刊登此课学生作业所反映教学情况是如此一致，18幅学生作业只有一幅有点好大的向日葵的表现，其余17幅都没有"好大的"知觉表达，技能技巧表现充其量为幼儿园大班。打开管慧勇等编写的浙美版教材，"好大的向日葵"一课的艺术表现的学习编写得非常好：有单个好大的向日葵充满整个画面的视觉感受表现，有多个好大的向日葵组成的全景式描写，有像大树那样能拉起大吊床的向日葵比喻手法，这些艺术表现技能在17幅学生作业中似乎毫无反映，真想把该课评价为放牧式教学。然而我不能这样粗糙地"评课"，因为目前还没有收到"好大的向日葵"的教案和教学录像。"评课"首先应该评价该课的课程与教学设计，考察其三维目标的排列组合，再来评价每节课的教育价值或教学过程中哪个环节存在问题。第二，评价者与被评价者要共同面对存在问题、一起解决问题。而传统的教育评价，评价者往往处于评价范围之外，评价结论一定指向其他人、其他原因；被评价者处于无权地位，有分歧时，更无法在评价中维护自己的利益，阐述自己的见解。正因为第四代教育评价有评价者与被评价者共同承担一起解决问题的责任，才能到达"共同心理建构"的"评课"境界。

五、结语

课堂教学目标从一期课改的"教学目的"到二期课改的知识与技能，过程与方法，情感、态度与价值观"三维目标"的改变已经10年了。（1998年上海的二期课改的"行动纲领"起）眼下，绝大多数教师仍然是按照传统三维目标顺序排列来进行课堂教学的设计与实施，而课程与教学的三维目标是否还有其他的排列和组合，更有利于促进课堂教学的有效性，更有利于提升课堂教学的现代教育价值呢？

国内流行的美术新课程与教学评价的态势，更多地表现为即兴的、无教育批评结构的感性评价，但这只能表达出评价者对课程与教学的一种感情尺度与喜欢的大致理由。我想在"评课"活动中，教师们的"评课"语言停留在"日常语言"上，还情有可原；专家、教授们的"评课"语言则应更多地倾向于"逻辑分析"。当然，真正的教育鉴赏与批评的评价揭示，除了感性的评价外仍然需要一种理性的分析，需要一种具有专业性研究后的论文式的文本表述。"艾斯纳主张的评价取向类似艺术为本的取向，他认为教育鉴赏是指欣赏细致教育现象及其重要质素的能力，教育批评则指展示鉴赏结果的方法（通常以批判论文形式表达）。"（Barone, T. E. 1991）[14]我想所有被评价者，当然更期待着这种可以经得起细细琢磨、美美回味的而极为负责任有效的美术教育鉴赏与批评。

图a为奇异性的折叠，一个球向一个平面的投影，球赤道的点处便出现这种奇异性。图b为奇异性的尖拐，一个曲面投影到平面上时，它便出现了。图a、图b可以帮助解读图1、图2。

康德曾说，在艺术中，"天才就是制定规则的天然禀赋。"按照这里的语意解读这句话，那就意味着，天才是不断打破规则并重写规则的卓越艺术家。[15]普通的教师并不是天才，但应该具有重写规则的卓越艺术家的学术气质、专业技能和创新精神，而专家、教授更有不可推卸的学术责任和社会责任。

参考文献

1. 奥兹门(Ozmon, H. A)，克莱威尔(Craver, S. M). 教育的哲学基础. 中国轻工业出版社，p1、p268、p50.

2. 施大宁. 物理与艺术. 科学出版社，p47

3. [美]奥兹门(Ozmon, H. A)，克莱威尔(Craver, S. M). 教育的哲学基础. 中国轻工业出版社，p1、p268、p50

4. 钟启泉. 现代课程论. 上海教育出版社，1989年，p195.

5. 保罗·利科. 时间与叙事. 卷3：241. 时间的政治. 商务印书馆，2004年，p305.

6. [英]彼得·奥斯本. 时间的政治. 商务印书馆，2004年，p73.

7. [美]奥兹门(Ozmon, H. A)，克莱威尔(Craver, S. M). 教育的哲学基础. 中国轻工业出版社，p1、p268、p50.

8. 香港教育统筹委员会. (教育制度检讨改革方案咨询文件). 中华人民共和国特别行政区，2005年5月，p6.

9. 节录自香港. 学校公民教育指引. 1996年，p10-12.

10. 学会学习. 学习领域艺术教育咨询文件. 香港特别行政区课程发展议会，2000年11月，p63.

11. 表格由作者设计.

12. [苏联]阿诺尔德. 突变理论. 高等教育出版社，1990年，p4.

13. 中国美术教育. 2008年，p4.

14. Barone, T. E. (1991). Educatinal Connoisseurship and Criticism. In Lewy, A. (ed.), p429-32

15. 杨燕迪. 竞技的艺术性与艺术的竞技性. 文汇报，2008年9月7日.

美术教师专业知识的行动研究

——关于S市四个课堂教学案例的课堂观察与调查

中国美术教育编辑部 **李 静**

摘 要

美术教师专业知识主要表现在美术学科与人文知识、美术课程知识、美术教学知识和美术教师反思能力等几个方面。通过对S市四名中小学美术教师的课堂教学模式的观察和专业成长的访谈，以研究者自身为研究工具，分析、研究美术教师专业知识的来源、发展和教学运用状况，进而探讨课堂环境中美术教师在专业知识方面应该知道什么，应该如何表达以及为什么这样表达等问题。

关键词：美术教师 专业知识 教学模式 课堂观察 访谈

美术教师的专业知识是其从事美术教学实践及研究的基本条件，因此它是美术教育研究的一个重要课题。本研究选取S市四个课堂教学案例（小学和中学各两节），以教学模式作为探讨四位美术教师专业知识的切入点，通过研究者的课堂观察和对教师的课后访谈两种研究途径，分析这几位教师原有的专业知识状态对他们教学模式的选择、课堂情境中的实际运用以及课后反思等的影响程度。目的是通过这种方式实现研究者与被研究者之间的互动，促进教师专业成长。四位教师（教师A、教师B、教师C、和教师D）均来自于该市的中小学校，其中三名女教师，一名男教师，教龄分别为6、3、13、4年，都是本科学历，采取的是借班上课的形式。研究者在观察他们的现场教学之后，与他们各自进行约40分钟的面谈，并进行录音和书面记录，之后又通过邮件、电话联系等手段确认一些具体细节。此外，我们还根据研究需要分别采取了专家、同行教师课堂观察记录、课后对部分学生进行随机访谈等研究手段。

一、课堂观察内容

教学模式是本次课堂观察的重点，因为美术教师事先考虑什么样的教学模式与其教师专业知识背景相关。选择教学模式视角进行课堂观察只是研究教师专业知识课堂运用的一个切入点。

我们主要从两个方面来进行课堂观察的：教学组织与结构，教学过程与形式。前者包括教师运用自己的专业知识在教学内容、教学目标、教学过程设计以及教学策略选择等方面的体现与运用；后者包括在课堂情境中，教师的教学方法运用、师生互动情况以及突发事件处理中反映出的专业知识状况。

在教学组织和结构环节部分，观察教师对教学内容选择和目标确定，可以看出该教师原有的教学观念和所具备的美术本体方面的知识。而课程资源的选择、教学设计实施与评价和有效的教学策略选择可

以看出这位教师所具备的课程知识和教学技能。在教学过程与形式部分，主要观察在课堂情境下，美术教师的实践性知识的掌握与运用程度。

二、课堂观察总体印象

通过课堂观察，可以看到他们对教学内容选择、学生差异以及教学目标预期和教学方法运用，有着自己的思考。在教学过程中，他们都注意采用多媒体教学手段，加上适当的示范，在重视美术技能学习的同时，用精美的课件和教学环节的预设来强调人文审美的因素，以便突出学生主体参与性和教学的丰富变化性等等，将研究性的教学行为贯穿于整个教学流程之中。但同时我们也发现他们之间有着一些差异。首先，不同教龄的教师在介绍新内容、陈述问题时的准确性上表现不一，比如教师B（教龄3年）对一些美术概念的认识稍弱些，还有待于加强。第二，不同的从职经历和个性，导致上课策略和个人风格上不同，如教师D（教龄4年）由于曾经历几次工作变动，性格活泼开朗，其幽默风趣很容易感染学生。第三，不同的专业背景在教学环节预设及评价方式上也有不同，如教师A毕业于设计专业，在整节课的流程与环节安排上，表现出课程设计的独特想法和创新之处，等等。

另外在其他教师的课堂观察反馈表中，除了认同他们教学之外，对他们授课提出了一些看法，例如：授课教师与学生共同解决课堂问题的过程中，学生发表自己想法的时间不多；多媒体教学资源的运用和课堂内容应有效地结合；对授课内容中的知识点把握的准确度有待提高；学生练习环节的时间略少一些等等。这些恰恰显示出授课教师专业知识的现实状况，也是大多数老师关心的问题。

三、从观察到访谈

带着课堂观察的印象以及事先准备好的提纲，针对教学模式及其课堂教学，我们把与每一位美术教师的访谈重点放在探讨他们本次课堂教学的理论依据、教学目标、操作程序、实现条件和教学评价等几个方面，围绕事先拟定的四个问题进行，即：根据什么确定本节课的教学目标和重点、难点？各个教学环节是如何设置和操作的（如时间的分配）？学生学习效果是否达到预设的教学目标？有什么教学方法和新的技能技法？

教师A是一名有6年教龄的女教师，授课内容为初二年级的《创意漫画——画滑稽脸》，这是一节绘画课。她在确定重点难点时没有直接跟从教材，而是结合自身的阅读和不同层次学生的接受和表现能力，教学目标定得非常具体——漫画的夸张手法，目的是想在强调技法训练的同时能更多地关注学生的思维训练，并能从简单的知识点开始，一步步累加以激发学生的兴趣和自信心，达到促进自主学习的目的，整节课连贯有序而不乏创新之处。但在学生作业评价时，她将学生一幅作业中原有9幅作品，切割9份打乱让学生挑选最喜欢的作品并评价。这样处理虽然独特新颖，却难以看出同一个学生在这节课中的学习进展状况以及与自我或他人的比照。如果在教学环节中增加对未切割前的作业评价环节，也许会避免这个问题。

教师A：我本想让学生在选择的过程中，用他们之间的互评进行再次学习，这也是一个从别人的作品中学习的过程，学生的主动性比较大。我希望在课堂评价环节，改变传统的作业展示方式，让每一位学生都有评价的权利和参与机会。但是实际教学以后我意识到这种方式可能也会忽视过程中阶段性评价对学生个体发展的重要作用，从而错过了一些和学生深入交流、探讨的机会，在关注教学环节的完整性时

忽略了学生的感受。顾此失彼，感觉非常遗憾。

教师B走上教师工作岗位仅3年，是他们中唯一的一位男老师，授课内容为初二年级的《泼墨荷花》，也是一节绘画课。教师的笔墨示范和多媒体技术的运用，能很好地吸引学生的注意力，这种教学方法取得了较好的课堂教学效果。但本节课的教学目标制订和学生对知识点的把握却有较大出入，显示出教师在教学设计时对教学内容的研究和把握还有明显欠缺，需要在教学实践中不断积累经验。

教师B：主要是想教给学生一些用笔、用墨的技法，所以在教学设计时就将目标定为：第一，是培养学生欣赏水墨画的基本能力；第二，学会用墨、用笔，能画一幅完整的泼墨画；第三，是关于促进学生情感、态度、价值观培养的，设计这一点是因为课标中有情感目标的要求，所以我就加了利用诗词感受荷花的品质这一目标。今天上完课后，我觉得原来教学设计中的情感目标有点牵强，其实不说诗词也没有什么。我自己觉得要学生能够画出一幅完整的泼墨荷花有点难。学生的作业结果与我预想的距离不是很大。造型对学生有难度，主要是工具的原因。平常学生习惯用铅笔的方式，现在用毛笔造型有些难。

教师C从教13年，授课内容为小学三年级的《奇妙的建筑》，这是一节结合美术课和信息技术的综合探索课。在初始备课时她设计的目标既多又大，比如：原定的建筑知识中的防震知识、历史学家对建筑的评价、文学界对建筑的赞美、美国的流水别墅中建筑效果图的学习。这些设想，经过思考和实验后感觉不适合而放弃，而将教学重点放在根据仿生学进行建筑设计上。从课堂观察来看，教师对大量的信息进行先行组织，并归纳思考，但由于教师对学生的学习背景掌握不足，学生的作业与教学目标还有一些差距。

教师C：在完成作业时我观察到，在选择什么生物进行建筑仿生造型的联想这一点上，学生的思维还不够灵活，作业形式上比较单一；我设计的动画讲解教学难点，学生是领悟到了"取舍"、"重复"这些知识点，但对"夸张"不太明确，可能是我在课件动画设计时夸张这部分播放的速度太快了，所以学生不容易观察出来；还有就是若能在同学生共同探讨出取舍、夸张、重复三个艺术手法后，再增加一个教学环节，如欣赏3至5幅仿生建筑的图片，强化理解，这个问题可能会解决得更好些。

教师D有着4年教龄，她的授课内容为五年级的自编的教材《招贴画》，这是一节设计应用课。在教学设计时她参考了一些学生以前接触过的其他内容的设计教学，如文具、玩具、食品、展销会设计等。教学过程中她虽然采取让学生扮演角色、合作学习等方式，她的幽默大方也对营造积极、互助和投入的课堂氛围产生了明显效果。但是由于教师在一堂课中想要表达的内容过多，学生实践的时间较少，因此学习效果不是十分理想。

教师D：教学效果不能说完全达到，我估计在70%～80%左右吧，在快乐的教学环境下培养学生创新和解决问题的能力是我设计这节课的指导思想，因此我想营造一些轻松快乐的氛围，让学生思维活跃参与进来，调动他们的设计欲望。我喜欢用艺术体的板书方式，让学生处处感受到身边的设计艺术。作为一个经验不是十分丰富的我来说，最欠缺的是把理论知识如何有效地实施在教学中。

除了对四位授课老师的访谈之外，我们还随机与一些学生进行了交谈，从中可以看出，学生通过学习普遍感到比较愉快，对所授内容很有兴趣，觉得学到了一些方法并有所收获。虽然是首次接触授课教师，但老师亲切容易接近。不过也有个别学生不能准确回忆出所学的内容。

四、教师专业知识及其成长方式探讨

学生的学习效果很大程度上取决于教师的教学。从课堂观察来看，教师的专业知识是影响学习、发

展的关键。这四位教师可以说各有所长，个性鲜明。他们的教学行为给我们提出这样的问题：教师必须做什么？课程必须包含的内容是什么？学生必须做什么？因此，在与他们面谈时，我们除了针对课堂情境下问题的解决与反思以外，还与其就本人所处环境下教师专业成长问题进行了相关探讨，例如平时的阅读情况，职前和职后的受教育情况，在平常的教学实践中获得教学知识的途径，理想的教师专业成长方式等等。

教师A是他们之中唯一不是师范专业毕业却走向教师岗位的，她因为家庭因素选择教师的职业而且一直都很喜欢，她觉得设计专业背景对自己从事教师职业很有帮助。平常会用Photoshop、CorelDraw等软件制作PPT、收集教材之外的素材，并利用一些网络资源帮助自己进行教学设计。她认为各种教研活动、其他学校老师的指导和交流以及自己的专业探究是促使专业发展的关键。

教师A：阅读对每个人的专业成长非常重要，说太忙而没有时间看专业书刊我认为只是一种没有养成阅读专业书刊习惯的借口。《中国美术教育》杂志、《包装与设计》等都是我喜欢阅读的期刊，此外我还比较喜欢看文学书籍。我觉得这些对我的专业成长很有帮助。阅读是一个过程，它能把许多想法渐渐积淀、渐渐内化、渐渐变成稳定的品质。朝着一定的方向强化、积淀、内化，然后稳固这种品质，就能逐步提高自己的专业素质。从物质角度考虑，对现在所处的环境我很满意，比较有满足感。我个人成长受家庭影响较大，一直比较顺利，没有大的挫折。周围人总是对我很包容，不断鼓励我，自己感觉很幸福。我对自己未来专业的发展有一定期望，希望通过努力，成为一位非常优秀的教师，研究出一套独具个人特色的美术教学法，从思维训练和实用美术的角度探索和研究，为我们这座"设计之都"贡献出许多优秀的未来设计师。

教师B从教以后没有接受过正规的进修，主要利用周末接受继续教育。师范教育中印象最深的是动手绘画，学会各种绘画方法。学校中的教学比武和老教师的指导是他教学知识积累的主要途径。最感兴趣画国画，并坚持每天画画，还参加一些比赛。不太注意期刊阅读，读过的理论书一时想不起来。

教师B：我想我应该一直会做老师，老师是一个职业，蛮好的，画家不是一个职业。听课和参加比赛，可以发现自己的不足。我认为上一堂好课，关键是要有好点子，主要是提高学生兴趣的点子。我很想有这种点子。我很羡慕有的老师具备这种能力。另外专家评价和教研活动也能帮助我取得进步。

教师C是四位教师中教龄最长的一位，她感觉以前的师范教育是为了培养画家，而不是老师。在师范院校学到的东西如今在工作中能用到的不多，需自己不断地思考和学习才能适应现在的教学，认为阅读专业书籍是提高自己专业素养的快捷方式之一。很想看国外的教材和教学录像，想知道别人是怎么做的，和我们有什么区别。她觉得现在的网络资源有限，英语水平也使阅读原版的外文资料受到限制。

教师C：我过去教过职业高中，现在教小学，我感觉自己教学知识的获得主要来源于教材，各种不同版本的教材，我用过湖南版、人教版、岭南版等，这些教材都各有所长；再一个就是通过做课题研究、阅读一些教育书籍、参加各种教研活动来获得。新的教学技术比如信息技术，主要靠培训获得。另外教师之间的交流也能促进教学知识积累，在教学上的成长主要是通过自己上课、听别人的课、看教学录像来实现的。我个人认为参加课堂观摩活动对我的帮助较大。总之我觉得当美术教师不是一件简单的事，特别需要做一个有心人。回顾我的教师成长经历，我还是希望能有一个研究的机构或团队可以帮助我来提升专业能力，从教学的细节来指导我。

教师D从职后参加过一些非学历的进修和培训，她认为大学课程与职后的教育有一定的针对性，她很喜欢教师这个职业，认为自己的教学知识主要是来源于自己上课、听别人的课和看教学录像。

教师D：以前我在教学时更多凭感性，现在偏重于研究学生，主要是对学生的心理研究。网络上关于

美术教育的文章，我常常看；教育专家的讲座对我也有很大启发。我觉得第一应该有机会去拓展视野，多看优质课，外出培训和学习等等，第二是想获得专家的指导。

通过这四个案例研究可以看出，教师的专业知识在以下几个方面有待提高。1. 美术学科与人文知识。教师对美术专业知识和技能以及人文知识的理解与掌握，是他们从事美术教师职业的基础，直接关系到美术学科的本体价值，而不少教师在这方面明显有待提高。2. 美术课程知识。这是美术教师从事美术学科教学的重要方面。教师选择什么样的教学内容、利用何种教材或资源，如何将美术学科内容通过课程设计实现教学目标等等，需要具备一定的管理与设计能力。实际上有不少老师缺少全面的美术学科的课程知识。3. 美术教学知识。即美术教育教学理论与教学方法，这方面的知识是美术老师能够实现有效教学的保证。通过这些可以使他们对课堂进行有效的组织与管理，合理分配教学时间，巧妙设计教学方法，能够决定一节课的节奏感和参与度。显然，我们的美术教师在这方面还需要不断探索和积累经验。4. 教师反思能力。学生获取知识是在具体的教学环境中进行的，教师将自己对知识的解读与实践通过具体教学传递给学生，实现了知识的转化与衍生，因此，他们需要持续的探究与及时的反思，总结经验找到不足，并提出问题与同行思考。美术教师对教学的不断探究与反思，可以帮助他们形成个性化的教学。而师范教育培养目标的偏差，以及教师在专业成长认识与行动中的不足，方法上的不当，导致了相当多的美术教师在这一点上存在缺陷。

五、结语

选取几个特点鲜明，同时具有一定代表性的案例，以课堂观察与课后访谈等方式对美术教师专业知识状况进行行动研究，既促进了研究者与教师之间的互动，也是探究教师专业成长模式的一个尝试。在互动和探究过程中，我们大体了解了美术教师专业知识的现状，也发现了存在的问题，并为美术教师的专业知识发展探寻了努力的方向，其根本目的是促进美术课堂教学水平的提高。通过研究我们发现，要提高美术教学的水平，美术教师专业知识的提高是一个决定性的因素，而在这方面，我们还需要做大量的工作。

参考文献

1. 中央教育科学研究所比较教育研究室编译. 简明国际教育百科全书·教学. 1990年.
2. [美]伊兰·K. 麦克伊万著. 胡荣堃等译. 培养造就优秀教师. 北京：北京师范大学出版社，2007年8月.

当代艺术——重要的美术课程资源

广西艺术学院美术学院　　**文海红**

摘　要

本文在分析当代艺术及其取得的艺术成就的基础上，指出它与学校美术课程之间的切合点，这正是当代艺术成为重要的美术课程资源的原因所在。教师在利用当代艺术资源时应坚持：合理性原则、优先性原则、适应性原则、可行性原则。并指出教师是利用当代艺术课程资源的关键。

关键词： 当代艺术　学校美术课程　创新　材料

众所周知：学校传授的美术课程知识都是经过历史检验、学术上总结定论的内容。然而，目前一些学校美术老师尝试着将具有超前性、缺乏时间考验的当代艺术引入到课堂教学之中，这在当代艺术每每引起学术界争论的背景下，备受人们的瞩目，同时，人们也在暗问：当代艺术到底能给我们带来些什么？

一、当代艺术及其取得的艺术成就

我们将"当代艺术"界定为：从时间段上主要指20世纪30年代以来艺术发生的种种变化，在艺术史上是以波普艺术和超现实主义艺术的出现为标志；在中国，则特指改革开放后的现代社会背景下的艺术，它具有超前性、原创性、多元性的艺术特点，多以绘画、雕塑、装置、摄像、摄影、行为表演、媒体网络制作等现代手段来表现。

在时代政治、经济、科学文化、市场经济等诸多因素影响下的当代艺术以电子网络技术、资讯媒体、各类国际展览、艺术策展人等途径进行快捷、广泛地传播，形成了与世界网络科技文明发展紧密关联的新文化艺术，呈现出现代人的审美面貌和与传统艺术截然不同的艺术特点。

1. 当代艺术打破常规的创新思维

从杜尚用工业现成品创作的《喷泉》"……进入观念创作阶段，用观念形式躲开了传统的影响力"[1]到德国艺术家约瑟夫·波伊斯"扩张艺术观念"，倡导艺术走出狭隘的美学空间，复活人的创作能动性的"社会雕塑"以来，当代艺术的创作观念就一直在突破人们的常规思维模式，超脱逻辑的羁绊，诱发头脑激荡。如在解构与重构《蒙娜丽莎》（图一）等经典名画过程中的思维发散；在挪用并使其合法化成为艺术品《毛皮杯碟》（图二）等工业产品时的睿智；在复制并改写《玛丽莲·梦露》（图三）等流行文化时的胆识；无数标新立异的作品为潜在的创造性思维提供了各种表达的机会，并在探索创作中逐渐成熟，形成一种适应时代和媒体多样化发展的思维技巧。

图一 图二 图三

2. 当代艺术多元的表现手段和材料

艺术创作必须通过各种表现手段来实现。当代艺术的表现手段极为丰富，从平面的到立体的，从静止的到动态的，从传统的到现代科技的，凡是有助于表现艺术创意思考的各种手段、材料都是被允许的，德国艺术家克里斯托和珍妮·克劳德在1995年创作的地景艺术作品《包裹帝国国会大厦》（图四）就集建筑、雕塑、布料、行为、图片、影像、传媒等传统绘画媒介和现代科技材料于一身，它一方面体现出当代艺术对各种材料无所不及的选择，另一方面又打破了传统艺术中各画种分科的界线，呈现出综合发展的趋势。阿恩海姆说："用任何媒介塑造形象都需有创造性与想象力。"当代艺术超越传统、多元发展的表现手段及材料的选择，正是创造能力和动手能力的集中体现。

图四

3. 当代艺术发人深省的参与活动

艺术的存在往往取决于创作主体和接受主体，换言之，失去其中任何一个主体，艺术也就不可能存在。当代艺术特别强调创作主体与接受主体的互动，甚至将接受主体由旁观者的立场拉入到作品创作之中，使接受主体在参与作品创作中产生关乎切身的利害关系，被迫对自身原有经验和人类生存空间行为规范进行判断，进而强化作品存在的价值。美国路易斯安娜州立大学雕塑专业的一位学生用两年时间喂养了一大玻璃缸的苍蝇，几百只苍蝇经过几代繁殖已家族庞大。之后，他设计了一个电子计票器和两个开关阀，一个开关控制装有杀虫剂的玻璃瓶，另一个开关是控制玻璃缸的盖子，让苍蝇飞出来。他宣布在展览时让观众投票选择启动哪个开关。这引发观众之间的大争论，有的观众不忍心看到这几代"宠物"死于一旦，有的观众恐苍蝇在展厅和校园乱飞，传染病菌。这场大争论最终在展览会上达到高潮，展览开幕式那天，双方支持者自发穿着印有"让苍蝇自由"和"杀死苍蝇"字样的T恤来到展厅投票，整个展厅挤得满满的，经过两个小时投票后，"杀死苍蝇"的票数勉强超出，于是艺术家开启杀虫剂开关，苍蝇顷刻死亡。[2] 当代艺术的参与性，不仅实现波伊斯所倡导的"人人都是艺术家"的艺术理想，更重要的是调动了人们通过艺术进行思考的能动性。

发生于现代社会的当代艺术无处不在的存在方式引发了世人的关注、好奇与迷惑。笔者在一所中学对100名学生进行调查：有90%的学生对杜尚的《喷泉》、史密斯逊的《螺旋形的防波堤》、白南准

的《电子大提琴》、中国当代艺术家徐冰的《析世鉴》等作品十分感兴趣，但对这些作品有所了解的学生几乎为零，他们强烈要求老师为其答疑解惑。"艺术一直是多变的，一个好的教师应该考虑到这个。"[3]

二、当代艺术与学校美术课程的关联

1. 培养学生创新意识是学校美术教育的目标之一，为实现这一目标，学校美术课程设定了许多相关内容，如创作、评述等，美术教师也千万百计地寻求那些激发学生创新思维的资源。当代艺术具有创新意识的作品不胜枚举，同时，当代艺术在学术上的争议留给了学生更多发表个人见解和看法的余地，在激发学生创新思维、批评性思考上有其独到的优势。

2. 美术课程改革积极倡导教师要善于引导学生尝试各种工具、材料来表现自己的创作思想。在这点上，当代艺术是最好范例模本，它完全运用的是现代社会所生产的材料，这些材料十分接近学生的生活，易于获得，更易于激发学生运用材料的兴趣。另一方面，当代艺术家在运用材料表现创作观念时的那种智慧和能力，有助于促进学生动手实践能力的发展。

3. 以"造型·表现、设计·应用、欣赏·评述、综合·探索"四大学习模块为主的学校美术课程明确要求教师引导"学生参与各种美术活动，体验美术活动的乐趣"，这与当代艺术主张人人参与艺术创作的理想不谋而合，它对外开放的创作活动为学生开辟了另一片天地，在德国，有的学校教师就精心设计有行为艺术、装置艺术等综合性课程，有的学生通过变换表情、动作等行为表演来传达自己的创作思想，有的学生甚至运用灯光、环境、音乐来烘托其行为表演的创作意图，学生们在这种综合多元的艺术活动中得到了更多的乐趣，课程内容也因此呈现出更为多元化发展的趋势。

任何课程都离不开课程资源的支持，当代艺术与学校美术课程有着许多切合点，这正是当代艺术能成为重要的美术课程资源的原因所在。

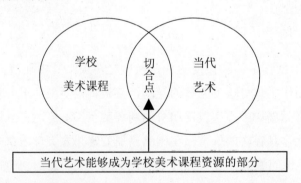

三、利用当代艺术课程资源的原则

所谓课程资源，广义的理解是有利于实现课程目标的各种因素；狭义的理解是指形成课程的直接因素，主要指知识、技能、经验、活动方式、情感、态度和价值观以及培养目标等方面的因素。[4]在"凡是有助于创造出学生主动学习和和谐发展的资源都应该加以开发和利用"的前提下，对当代艺术中的优秀资源的吸收与接纳必须坚持原则、科学利用。

1. 合理性原则

符合事物发展规律和实际需求的即为合理的。当代艺术作为校外课程资源，对它的利用必须是符合

持学校美术教育发展需要，有益于美术教育目标实现、学生发展及教学内容的要求。切勿为了利用而利用，追求时尚而造成负面的影响。如可以大量利用当代艺术那些符合学校培养创造性人才教育目标的富有创造性的内容，而对于那些嗜好虐杀、自残的内容则要慎之又慎，虽然有些血腥的作品可能更准确地表达了当代艺术家的创意，但对于正处于世界观、人生观、价值观形成阶段的在校学生来说，教师应从审美的角度加以引导，效果不彰或有负面影响的内容要及时剔除，以确保学生身心健康发展。

2. 优先性原则

学生在校学习的内容相当的多，因而要有重点、优先地利用当代艺术中的那些有助于学生学会发展性地参与社会建设的知识和技能。如当代艺术与现代科技结合十分紧密，运用影像、网络等现代媒介表达艺术创意的手段及方式，对于学生在现代网络社会发展是有益而无害的，应该优先选择利用。那些有助于教学课程目标实现的内容，可穿插在各类课程之中，如在讲解西班牙古典艺术家委拉斯贵支的作品《教皇英诺森十世》(图五)时，教师应优先将当代艺术家培根创作的作品《对委拉斯贵支的肖像画<教皇英诺森十世>的研究》(图六)加以横向比较，在对比分析中，不仅利于学生对作品的理解，还清晰反映出不同时代的艺术风格、表现手法的异同。

图五

图六

3. 适应性原则

在全新的课程资源观中，教师是学生利用课程资源的引导者，学生是课程资源的主体和学习的主人。因此，当代艺术课程资源的开发利用必须要适应学生实际，既要考虑到典型学生和普通学生的共性与差异，又要考虑大部分学生的追求。可以将那些普遍受到学生欢迎的当代艺术内容直接融入课程教学中，尤其是学生对当代艺术疑惑与不解的问题，更要及时地有针对性地"传道、授业、解惑"。而对于个别学生则要因材施教，个别指导，做到有的放矢。

4. 可行性原则

在教学中可实施的课程资源才能发挥出作用。教师利用当代艺术的优秀资源不能简单地建立在理论分析的层面上，更不能脱离实际凭空想象，应事先制订切实可行的实施方案，结合教学实际，审视教学效果，如当代艺术家常用的玻璃钢铁、光电火药等材料在学校美术教学中，可能会受到教学条件，学生安危等因素的限制；当代艺术中丰富的媒体网络视频等资源需要相应的教学设备支持才能很好地发挥其作用。否则，多好的内容都会成为"巧妇难为无米之炊"。教师还可建立当代艺术课程资源数据库，不断丰满完善当代艺术中利用于学校美术课程的优秀内容，以求达到二者的完美结合。

四、教师是利用当代艺术课程资源的关键

"由于艺术教师的对象是青年人，他们是明天艺术作品的消费者，艺术教师需要特别清醒地认识到年轻人所处的时代艺术的本质和内容。……否则，他们将无法指导学生。"[5]教师的素质和知识结构关系着他对当代艺术课程资源的识别、录用和实施。因此，教师队伍的建设应放在首位。当然，还要重视当代艺术家的作用，他们在艺术创作的亲身感受更是不可多得的课程资源。

五、 结语

中国古代思想家孔子告诉我们："万物并育而不相害，道并行而不相悖"。学校美术课程对当代艺术优秀资源的吸纳和利用，有助于丰富美术课程知识，有助于实现培养创新型人才的教育目标。

参考文献

1. 岛子. 后现代主义艺术系谱 [M]. 重庆：重庆出版社，2001年.
2. 王春. 美国高等美术教育现状 [J]. 美苑，1999年2期，p72-77.
3. ［美］吉尔·格雷格著，孙维峰译. 今天他们教艺术系学生什么 [J]. 美术观察，2003年，p115.
4. ［美］吉尔·格雷格著，孙维峰译. 今天他们教艺术系学生什么 [J]. 美术观察，2003年，p115.
5. ［美］沃尔夫·吉伊根著，滑明达译. 艺术批评与艺术教育 [M]. 四川人民出版社，1977年.

公共美术教育观及其实践设计

中国美术学院　李　梅

摘　要

在当今文化与信息技术全球化发展的时代背景下，美术的含义与作品形式得到了全方位外延与多样化发展。随着艺术与社会横向交叉和综合互动的趋势日益明显，广大公民在感觉经验、感受方式、行为方式、价值观念等方面都发生了较大转变，尤其是近年来城市化进程的高速发展促进了公共艺术的兴起，在一定程度上构成了当代美术教育发展所处的境遇。更重要的是，2007年中国美术学院经过申请，经国家教育部审批通过拥有了国内唯一的一块"公共艺术学"品牌。这一品牌的确立，对我们进行公共艺术如何与当下的美术教育有机融合，提出了新的思考点。为此，本文提出了美术教育的新观念——公共美术教育观，并对其在教育各环节中的实践设计做出相关探索，重点在人才培养的学术思想设计、人才培养的目标设计、课程体系设计、教学过程设计、教学方法研究以及拓展实践平台等方面进行阐述，以期对当代公共艺术境遇下的国内高等美术教育的研究与发展产生积极而有益的影响。

关键词： 公共艺术　公共性　美术教育　观念　实践　设计

一、当代美术教育发展所处的境遇

（一）公共艺术与美术教育

公共艺术诞生于第二次世界大战之后美国城市开发与建设的进程中。关于公共艺术的概念和理念，目前仍没有明确的定论，但是有关在公共空间里公共艺术的使用，会给社会、给公民带来巨大影响这一认识却在世界各国得到了共识。在美国，公共艺术多体现为公共场所的现代雕塑，强调自由、个性的公民生活；在法国，公共艺术不仅是国家建设、城市规划和开发的需要，而且也成为显示国家威信的载体；而日本，近年来在开发城市建设的同时，引进公共艺术，是为在更广的范围内，引起公民对城市、环境、艺术的兴趣与关心。

近年来，在中国城市化进程高速发展和艺术教育事业蓬勃发展的良好态势下，公共艺术逐渐在中国艺术界及城市公共文化领域中占据了重要地位。总体来看，目前中国的公共艺术在以城市雕塑为主体的传统形态下，呈现出参与城市整体规划的良性生态式发展局面，体现出艺术要为公众服务这一深远的人文精神关怀，旨在促进城市公共文化、公共传播、公共审美、公共环境设计等的发展。因此，从教育本质来讲，作为服务于公共环境和公共人群的艺术，公共艺术具有对公民进行教育的功能，必然与美术教育发生联系。早在20世纪初期中国艺术院校美术教育的萌芽阶段，蔡元培便提出了"以美育代宗教说"，虽然语境与对象不同，但却蕴涵着公共艺术的教育意义。可见，公共艺术在一定程度上促进了美

术教育的发展，它的兴起推动了美术教育观念的时代演绎。

（二）美术教育观念的更新

美术教育观念具有控制美术教育实践的作用，其本身随着各类具体外在环境和自身主客观因素的变化而变化。不同的美术教育观念，必然促使人们向不同的教育目标发展。为此，回溯美术教育观念的发展，立足于目前公共艺术与美术教育的关联形态，充分认识美术教育观念的更新，有利于促进当代美术教育的发展。

传统的美术教育观念认为，美术教育历来是一种少数人的教育，只有那些具有艺术天赋和才能的人或富贵门庭的子女才需要接受美术教育。进入现代社会以后，随着社会经济文化的大力发展，加之20世纪60年代诞生的终身教育思潮和20世纪末期兴起的全民教育思潮及全纳教育思潮的影响，需要各个层次、各种年龄、各项工作的人们都具有不同层次、不同水平的美术素质。

随着近年来公共艺术在中国的兴起，美术教育观念也应辐射至公共艺术范畴，以顺应时代和社会的发展。

但在当前的艺术院校美术教育中，与公共艺术有关的基本专业课程的开设或课程设置有一些，但更多关于公共艺术范畴里的相关的公共艺术类课程的开设还是不够多和全面。另外，关于公共艺术教育的研讨与实施大多停留在学术研究、一堂课如何上得好、都运用了哪些先进的课件演示，或者仅对一些个案的实验等，仍然不够系统。

因此，拓展美术教育口径，将更多范畴的"公共艺术"教育课程纳入到美术教育专业课程体系中来，使其成为中国美术教育体系中的新兴专业学科和课程内容，需要我们在学科定位、学术思想、目标、课程体系、师资以及探索切实可行的教学方法等方面进行全面而深入的探索与设计，从理论定位与实践定性两方面考虑，尤其是在高等艺术院校美术教育中，先期提出公共美术教育观则显得尤为重要。

二、公共美术教育观的提出

中国美术学院自1928年成立至今，始终把以美育普惠社会作为学院的一贯宗旨。2002年，中国美术学院在总结以往美术教育专业办学经验和成效的基础上，根据时代和社会所需，大举开发教育场所和空间，大力投入教育硬件和软件设施和扩大招生，形成七院两部的格局，重新启动和设立了新型的美术教育系。

美术教育系目前下设三个非师范类的专业：公共美术教育专业、公共艺术策划与传播和艺术品鉴赏专业。近几年把如何构建新型学科教育、如何使其具有时代的顺应性及超越性放在了专业建设和发展方向的首位，创办并致力于公共美术教育的建设和发展，提出了公共美术教育观，以实现其在当代艺术院校美术教育中的运用，并积累了大量一线教学经验。

为此，有必要对"公共性"的含义及公共美术教育观的相关因素做出较为全面与准确的定位。

（一）"公共性"的含义与美术教育观念的提出

众所周知，实施一个教育计划或者创意，必须是观念先行，要想提出公共美术教育观作为先导，必须首先要对艺术的"公共性"做出实际的分析和理性的判断。

以中国美术学院的美术教育系为例，几年来一直致力于高等院校美术教育的多元和综合艺术人才的

培养。2007年12月，美术教育系所在的视觉艺术学院正式更名为公共艺术学院，并被国家教育部成功审批成为具有全国唯一一块"公共艺术学"品牌的学院，这是一个可喜的美术教育改革与创新的进步，它标志了公共艺术已开始真正介入了高等艺术院校的美术教育中，也为我们继续研究与探索今后的美术教育的发展奠定了有利的基础和保障，几年来我们与国际和国内众多专家围绕公共艺术及其美术教育，对"公共性"的含义进行过多次的学术探讨和论证。

作为正处于发展进程中的事物，目前学术界关于"公共性"含义的解析各有自身学科的话语权。但我认为无论公共艺术怎么探索和前行，它所包容的范畴一定是宽广的，我们也可以暂时叫它为"无边的公共艺术"，但按社会和人类生存发展规律我们可以界定为：只要有人群生活的地方或者说人居拓展到哪里，哪里就会存在公共艺术；只要有公共艺术的存在，就应该具有公共艺术和应该实施公共艺术的教育，要想实施公共艺术的教育，必须先要有明确和明晰的教育观念的存在与先行。因此，我们把"公共性"列入公共美术教育观的核心组成部分，公共美术教育观的"公共性"含义主要体现在下列方面：

1. 场所开放。包括两层含义，一是指美术教育不再局限于学校，而辐射至文化艺术领域、公共文化与传播机构、媒体传播领域、社区等公共场所，如美术馆、博物馆、群艺馆、少年宫、出版社、报社、网络，甚至包括定期的广场文化、公园文化、运河文化和网络艺术策划活动、老房文化古迹保护、街道艺术改造和标示策划等，公民可以自由介入、分享、互动和学习；另一层含义指21世纪的公民需要逐步具备教育场所开放的思想认识与意识，从而增加在开放式教育场所接受艺术陶冶的自觉性。

2. 内容多元。公共美术教育面对的群体是社会全体公民，因此包含多层次知识结构的教育对象，为尊重全体公民的受教育权利，教育内容应该具有多元化特点，表达多方面的公众意识。只有如此，才能引起广大公民接受美术教育的兴趣和意识，通过教育内容的多元而达到"公共性"的本质发挥。

3. 公民参与。公民参与美术教育活动，有利于促成美术教育在公共场所的实现。公民参与美术教育活动的形式是多样的，不仅可以参加作品的现场制作或与作品发生互动，也可以参加对某些作品的公开评判与决策，并且随着近年来网络技术的普及，促进了美术信息的快速流动，增加了公民在美术教育活动中的参与性。在当今构建和谐社会的政治背景下，只有做到人人有机会接受美术教育，享有美术在完善人格、促进社会和谐等方面的特殊功能与效应的前提下，公共美术教育观的"公共性"才能得以落实和实现。

为此，我们围绕"公共性"并结合专业教学研究特征与专业特点，提出了公共美术教育观，即以"公共性"为教育观的核心特征，建构出自己特色的美术教育专业课程模块和体系，把拓展开放性教育场所、设计多元化教育课程内容、课题化和研究性的教学方法，以及搭建社会各类社会实践平台和加强与公民的参与互动作为教育实施的理想途径和方式，并依据"公共性"的含义确立本专业方向的人才培养学术思想和目标。

（二）公共美术教育观的人才培养学术思想

一所教育和培养人才的学校，如果办学而不设立办学思想和学术定位，它的发展必定会逐渐走向落后，一个要长足发展的教育园地必须有自己独特的培养人才的学术思想和理念，它才会生存和可持续发展。因此，我们秉承中国美术学院的美术教育优良传统和依托学院80年雄厚的历史文化艺术积淀，围绕公共艺术的内涵进行不断建设和改革，在教育指导思想上已形成了"四通"（古今通、中外通、品学通、艺理通）的人才培养发展方向，以社会公共领域中对美术教育专业的多元化、综合型人才的培养为目标，确立了人才培养的学术思想：

1. 通过基础知识、技能、理论与实践的学习，传统与现代艺术教育内容的掌握，对公共美术教育的公共性、专业性、学术性、科学性、人文性和通识性的深刻理解和把握，从而让学生感知和达到对当代美术教育的作用与实际意义的认知和领悟；通过正确实施和完善于社会公共艺术境遇和社会实际需求中，来完成我们对美术教育人才的培养和要求。

2. 使学生能理性、科学而艺术地理解与把握世界，通过与公共艺术实践环境的有效互动，掌握自主和主动学习的能力，具有良好的观察、分析、组织、策划和传播的能力，培养学生把握正确的公共艺术的含义和价值，使之学会从公共审美和公共艺术传播以及公共艺术创造的角度感受生活、融入社会，正确表达自己的人生感受，培养健康、积极、进取的人生态度和价值观。

（三）公共美术教育观的人才培养目标

基于上文关于"公共性"含义的定位和人才培养学术思想的阐释，公共美术教育观的人才培养目标为：

1. 以体现公共美术教育专业特色的"四通"（品学通、艺理通、古今通、中外通）和"行、思、写、说、做、演"人才培养为专业发展方向。

2. 以培养并适应当代社会多元文化需要的具有一专多能、广博知识、开拓进取的综合型、通识型、复合型的公共美术教育人才为目标。

3. 要求学生具有扎实的公共美术教育基础理论与研究、艺术创作和传授能力；具有良好的艺术创作、艺术实践以及公共艺术策划和传播能力。

4. 能够胜任相关公共文化艺术领域、学校教育和媒体传播领域里的工作。如：公共文化与传播机构、学校、美术馆、博物馆、艺术拍卖行、画廊、社区、群艺馆、少年宫、文化艺术出版社、电视网络媒体等，进行相关领域里的教育、管理、传播、研究、策划、展示等工作。

三、公共美术教育观的实践设计

（一）课程体系构建体现公共性

根据2006年教育部下发的"《全国普通高等学校公共艺术课程指导方案》要求，在现阶段所有高校应按要求开齐规定的限定性选修课，在课程开设的层次上，应能兼顾理论、赏析、技巧等方面，以满足不同学生的需求；在课程形式上，则应多样化，体现学校特色和个性。"从本指导方案里可以看出，作为专业类艺术院校，以前更强调对专业本身的素质的培养，而现在的公共艺术教育则更注重提高学生的审美水平和综合的文化艺术修养与实际的综合能力。另，从2008年教育部刚试行的关于《全国普通高等学校美术学（教师教育）本科专业课程设置指导方案》中，我们也看到了作为教师教育在培养目标和课程设置上与以前的不同，强调了课程的综合性和开放性，添加了更多的人文课程，视觉文化传播和文化遗产保护类的课程又多项。还有就是国家近几年提倡的普及美育观念，让更多的国人尽可能地受到美的教育，这本身就是对公共艺术含义的一种认定，也给未来美术教育的发展指出道路。

那么，对高等艺术专业院校的美术教育而言，则意味着我们必须有一个合理统整的教育理念和符合时代发展与需求的公共美术教育发展规划，在发展公共美术教育专业的同时推动社会美术普及教育，将美术普及教育和美术专业教育有机结合起来。正是因为"公共艺术"的含义和包容范畴的广阔，在公共

美术教育课程体系中的课程设置，必须着眼安排对学生的审美水平提高和综合的文化艺术修养以及能力培养的课程内容，在当代，这种对公共型美术教育专业的学生的培养是至关重要的，也是社会真正急需的人才。

因此，在进行课程体系构建时，不仅要根据"公共性"含义和其特殊性，以及美术教育专业培养人才的学术思想和培养目标，同时还要结合教育专业特点和原则来制定。

1. 构建原则：

（1）递进原则：强调课程的设置要形成对人的全面素质的培养，形成专业基础知识技能到专业理论研究与艺术实践创作的循序渐进和螺旋上升式的知识能力的累积，再到专业教学成果的多元展示，同时要考虑到教学多结果与传播的效应，以及与社会需求的对应口径关系等。相关专业课程的开设必须严密而形成递进和螺旋式上升关系。

（2）线性原则：相当于一个中轴线，理念先行是公共美术教育专业多年实践的经验结果，注重公共艺术教育理念的先行引导，以公共艺术与美术教育理论和结合公共艺术教育实践以及公共艺术创作研究为主线贯穿课程安排的始终。

（3）集中原则：课程结构要充实而严谨，相关训练课程需打包进行，课程教学的要求和目标要明晰，以主干课程为龙头和抓手，带动辐射周边相关课程的延伸，以及跨学科审美和人文教育课程的衔接，构成一个向心集中的合力综合课程体系。

（4）多元原则：和集中原则相对应，强调课程的多元辐射和互动性，涵盖面要广博，理念要和而不同，强调艺术思想融通的同时，也强调艺术个性的张扬。

（5）通识原则：有些课程不以深入研究为主要目的，重在广泛接触、认识和了解，扩大认知领域，训练学生学会综合和全面的思考能力和应变能力，让学生自主消化与加深认识。

（6）开放原则：扩大课程平台，让学生的选择有更大的空间和自主性，满足不同发展方向的需要，为学生全面而又个性的发展提供课程支持。

2. 构建框架：

结合学术思想和人才培养目标以及对应要达到的社会公共性需求的目标结果，制定出公共美术教育课程构建框架，见图示：

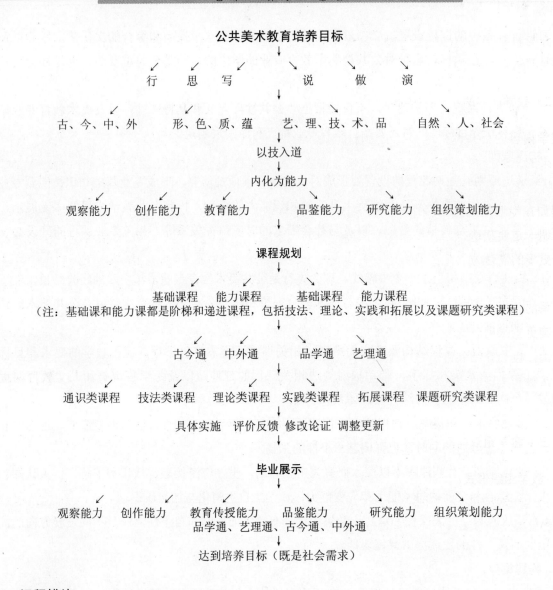

公共美术教育培养目标

行　思　写　　说　做　演

古、今、中、外　　形、色、质、蕴　　艺、理、技、术、品　　自然、人、社会

以技入道

内化为能力

观察能力　创作能力　教育能力　　品鉴能力　研究能力　组织策划能力

课程规划

基础课程　能力课程　　基础课程　能力课程

（注：基础课和能力课都是阶梯和递进课程，包括技法、理论、实践和拓展以及课题研究类课程）

古今通　中外通　　品学通　艺理通

通识类课程　技法类课程　理论类课程　实践类课程　拓展课程　课题研究类课程

具体实施　评价反馈　修改论证　调整更新

毕业展示

观察能力　创作能力　教育传授能力　品鉴能力　研究能力　组织策划能力
品学通、艺理通、古今通、中外通

达到培养目标（既是社会需求）

3. 课程模块：

本科四年的专业课程模块的制定是依据以上的原则和"公共"、"美术"、"教育"和"目标"来制定，包含在必修、选修和限选以及各类讲座和各类校内与社会艺术实践活动中，设立五大模块如下：

（1）公共艺术与美术教育理论。例如：公共艺术概论、美术理论（美术概论、美术史、美学）、教育理论（美术教育学、教育心理学、美术教育方法论与论文写作）、社会公共美术教育理论（博物馆学教育、艺术与市场管理、艺术教育管理、艺术教育传播等）现当代美术思潮。

（2）公共专业技法课。例如：造型基础、国油版画雕陶玻、书法、水彩、综合材料、视觉构成、教育多媒体设计与课件制作、新媒体和影像艺术与制作等。

（3）公共艺术研究与创作的理论与实践课。例如：公共艺术理念与创作表现、社会采风考察与实践、公共美术教育实习与研习类实践、单元课程小论文撰写研究、多元毕业美术创作展示与毕业论文多元探索、撰写与展示等。

（4）公共艺术素养扩展课程。例如：当代视觉文化研究、艺术社会学、艺术与自然、艺术与人类、艺术与人文、艺术与批评、艺术策划与传播等（此类课程采用选修、限选、讲座和社会实践四种基本形式完成）。

（5）主题类和研究型课程。例如：构图与形式、色彩与表现、造型基础与表现、绘画语言与图式研

究、媒介与材料研究、传统与当代、经典作品解读与现代性、国粹经典赏析、世界文化遗产和文物保护等。（课题化教学中完成）

（二）教学内容的实施体现公共性

教学内容的公共性体现在把公共性的含义融合进去后的改变，因为公共性和教育要求、目的的不同，结果的呈现自然不同，研究性和分析性的教学理念增加，并驱使我们重新思考如何上好公共美术教育专业特色化的教学内容。

例如在专业基础教学中，几周的素描人体课，我们不再按专业院校对专业本身的高要求而做，也不再强调一定要塑造得如何深入或光影刻画得如何细微，而是要求学生运用更多的视觉点和联想来看对象，用更多的表达方式来体现对象，更多的观念和风格可以综合于一起：可以是肢体局部的罗列研究，也可以是对线条本身的探索；可以是对运动规律和造型规律的探索，也可以是对对象与所在空间或臆想空间关系的分析；可以是画者、模特和空间的三维比对，也可以是简化和抽象的数字和符号等。教学内容的实施更主张用研究和探索的理念来思考和组织画面。教师与学生会针对这样多维的呈现结果展开频繁的讨论，也会介绍到许多艺术流派、风格和代表画家与作品，以及相关书籍、媒体报道、网络搜寻，学生所接触和考虑的层面和厚度增加，训练的是学生的研究、分析思维和艺术理念以及多样性的传达和表现的能力。

（三）教学组织与教学方法手段体现公共性

1. 教学组织形式：

（1）在专业教学中采用由教学主持人主讲制度。规范和统一每个教学单元课程的目的与要求，再由各任课教师分头辅导本课程具体内容来完成教学。

（2）采用单元式分段教学与工作室课题式教学相结合的教学组织形式。

（3）理论与实践相结合的教师集体授课制度。根据一段教学或一个主题切入，进行全方位的各层面和各类指导教师的授课形式。

（4）按课程模块划分各个年级和专业方向教学组，形成课题化研究与实施教学相统一的教学与研究的格局。规范不同年级之间的课程要求和具体实施情况，同时也对单元教学产生督导作用。

（5）两名以上的教师联合教学也不失为一种促进教学效果及统一教学目的和要求的组织形式。同种课程可以合力进行教学，把教师最优秀的和具特色的知识体系更优化。

（6）集体评分制度的建立，有效统一了评价中的偏差性，在每个单元教学结束，都会有相关专业的教师和学科负责人监督和督导这一评价环节，也是教学组织中不可缺少的一个活动环节。

2. 教学方法和手段：

（1）以美术教育方法论为主导的教学与研究。依照艺术发展规律的严谨的教学方法依然有效。注重严禁、规律、有序、递进原则实施教学。

（2）课题化和研究性的教学方法。教师带国家和省级的教育研究课题和精品课程试验课题上课，以设定课题研究为主线，让学生根据选题进行相关领域的研究，产生的结果充分体现出学生收集资料、独立思考，研究论证、具体表现、分析深入、个性体验、社会实践能力等方面都得到检验和锻炼。没有带课题的教师，可以根据该课内容结合省市建设发展或文化艺术保护、非物质文化遗产课题、学院教育教学改革和院校专业课程设置、专业基础与创作、造型基础与训练等范畴自立课题研究范畴，让学生选择

和研究。

（3）衔接与阶梯式递进教学方法。每个教学阶段间的课程、基础技能与理论课程、理论与实践类课程、年级上升带来的课程变换，都存在着衔接和递进关系，这就要求相衔接的老师之间必须互动和关联，把握好课程内容间的衔接点和转换对应关系，这里就会产生许多新的教学方法和教学形式。

（4）图像与多媒体演示普及化。信息时代的同时，也是需要用大量视觉文化艺术冲击来进行教学的时机，教学中图像与多媒体演示的介入无疑是更快捷、更有效的拓展学生艺术思维和能力的好方法。每个教师的课堂教学，几乎都有这种教学方式的结合。

当然，在教学组织形式和教学方法手段的使用上还有很多都值得我们进一步探究。但有一点要说明的是，教学组织和教学方法手段等都是依据课程本身来实施的，目的是有效完成教学任务并确保教学质量。而好的教学方法的使用会让课程本身更具光彩。积极探索适合自己的一套完整的教学方法是教学里的重头。这里只是举例尝试的几种方法和手段，本文在这点上不继续延伸拓展。

（四）教学过程的实施体现公共性

教学过程是教学从开始到结束之间的实施过程，即教师有目的、有计划地引导学生积极、主动地掌握系统的文化科学基础知识和基本技能，发展学生的智力、能力、体力，并包含一定的思想品德教育的过程。

早在西方就有关于教学过程论的研究，从苏格拉底到文艺复兴时期捷克教育家夸美纽斯、再到赫尔巴特，直到20世纪初的美国进步主义教育学家杜威提出了思维教学五步法。还有原苏联教育家凯洛夫的应用四阶段、巴拉若夫的感知到检测五环节等。在我国古代的教育家对教学过程也早有论述：孔子把"学"、"思"、"习"、"行"四者结合起来等。

直至今天我们所面对的21世纪的全信息时代，教学过程也随之发生了巨大变化。特别是把信息加工、情意交往、结构发现、程序教学等加入了教学过程，是重大的进步。更体现出知识与信息的公共性、时代性，也带动了我们教学过程中公共性概念增加的可能。还有加涅提出的动机—了解—掌握—保持—回忆—概括—作业—反馈八阶段。情意交往过程理论提出了创设情境—提出问题—发现意义—计划决策—总结统整五阶段教学过程观等，让我们深受启发。而结构发现教学的创始人布鲁纳的关于教学过程就是科学发现过程：提出问题—创设情境—提出假设—形成概念—评价验证，让我们找到自己在实际教学过程中的结合点。

多年的教学实践，我更能接受布鲁纳和加涅的观点，正如我在教学中也常提出的重视教学过程理论，我们不仅强调过程各个环节的重要，更强调过程中的先遭遇和受挫，也就是先要让学生遭遇问题和受到挫折，才会想去研究和发现问题的根本，随后才能提出问题和寻找解决方案，然后是实施方案、收集资料与解决问题。即：遭遇问题—提出问题—分析问题—解决方案—实施方案—解决问题—结果评价。实施过程中的情意交往和创造情境环境与氛围以及人性化的教育情境利于知识和问题的提出、探索和解决，值得我们重视和一直沿用，因为这种情境教育透析出很多完善人格和品格的教育。在过程中学生大量的资料检索、地域考察、与人接触探讨的同时，增加了公共探索意识和公共内涵的探究，对学生而言，他们通过研究性的学习和探究、分小组的互动、讨论与资料的收集，以及独立的思考和研究，最终掌握了学习和思考的能力，他们获得的是当代需要的智力技能、认知策略、言语信息、情感态度等综合的能力，也是我们提倡公共性的美术教育观必然要出现的结果。

另外，对整个本科四年的公共美术教育教学而言，它也是一个"行、思、写、说、做、演"训练的

认知、体验和领悟的总体教学过程的构成部分，这也正对应了我们公共美术教育的培养目标和要求。

（五）教学实践的加强体现公共性

实践环节越来越受到重视，因为实践是检验理论知识是否真正掌握的强有力的唯一平台。公共美术教育的实践包括：

1. 校内实践教育平台的利用。齐全的各类公共专业工作室的建立和跨专业各类实验室的利用，让课堂所学知识得到进一步的加深和巩固甚至外延。大量的选修和限选课程可以在里面进行。

2. 社会实践教育平台的搭建。这个平台的巨大空间和它具有的巨大公共性资源，让学生在实践中不仅验证了自己的能力，还得到充分的锻炼和自我的展示，得到的经验是在课堂上所无法得到的。目前我们拥有省内50余家实习实践基地（包括学校、博物馆、群文艺术馆、社区、公司、媒体网络、出版），外省如上海就有实习实践学校20多所，还有就是多家网络媒体和策划与传播公司等。

3. 社会巨大的物质文化遗产、历史文化古迹让学生有了更多的实践探索和更大的研究领域。无疑为我们在课堂内实行的课题或主题化教学的研究有了更多的公共资源和空间来选择。学生通过艺术实践活动周和采风月，领略文化遗产的深厚和浩瀚，扩大艺术视野，增加丰富的历史与人文知识。

4. 城市公共文化艺术空间实践互动的平台链接。定期举办大型广场公共文化艺术互动活动，例如，2008年12月在杭州武林广场举办的主题为"独乐众乐"的现场陶艺制作和绘画活动；利用运河孕育出运河文化也是公共艺术教育实践不可或缺的参与活动内容；另外还有街区改造策划、标志设计和社区公共文化活动的组织和策划等。这些繁多的实践内容，足以丰富学生的艺术学养和强化他们的各种能力。

5. 增加了实践课的课时力度，这也是前所未有的举措。每个学期都有省内和跨省的公共艺术教育实习和实践安排。学生的职前工作能力加强，对社会的认知和对自己所学专业的性质以及对公共美术教育理念的认识大大加强，职业感、价值观和使命感也得到加强。

（六）教学成果的展示体现公共性

1. 单元和阶段成果的展示：

加强单元教学展示、阶段和学期教学成果的展示，让我们看到它公共性的存在，在走廊或校园户外的展示，把作品、作者的思想理念与他人、与自然、与人文环境进行有效的融合，沟通了人与自然、人与人、人与作品，并对教学本身、对教师、对其他学生都有促进作用，是一种公共化的光合作用。另外结合单元教学和阶段与学期教学进行现场办公、研讨和评价，及时调整和总结，使后一单元和阶段的教学能顺利衔接和进行。

2. 多元化的毕业汇报展示：

根据公共美术教育专业教学特色与人才培养目标，改革了以往只有墙面绘画作品的格局。依据"四通"人才培养目标和对"行、思、写、说、做、演"的综合能力要求，在第四学年，根据学生的实际学习状况和掌握的能力，来选择多元化的毕业展示形式：

（1）理论、课题研究方向：课件讲述与演示。

以二、三年级课题研究成果为根据，进行梳理、研究、制作，完成具有学术研究价值的论文和配套的多媒体演示课件或者DV，在四年级毕业展示中，通过现场讲述与演示课件，充分表达艺术研究成果，由相关专家与教师进行现场综合评价。

（2）理论与实践结合的方向：品鉴、研究性作品展示。

完成具有学术性、专业性、综合性、创造性、人文性、生态性的，能够充分体现艺术研究、艺术创作与艺术理念的品鉴、研究性展示的立体或平面结合的作品，或者是技、形、音、声、行、体并茂的综合艺术作品。

（3）艺术创作方向：艺术创作作品展示。

根据所学专业技能与特长，完成具有较高学术水平的艺术创作作品。

（七）师资配备的全面体现公共性

1. 由于教学中公共性的渗透，使得我们在师资配备上做了巨大调整，把在职任课教师和外聘教师的比例拉升为70％：30％，加大了对各类外聘教师的配备，不仅对在编教师有压力，使他们的教育教学必须跟进和符合公共艺术教育条件下的教学要求，更对在编教师是个严峻的考验，知识更新已经迫在眉睫。

2. 同时大量跨学科和跨专业的教师走进课堂和讲座厅，是因为他们就是巨大的拥有社会实践能力和富足实践经验的资源体，运用好外聘教师，就是把握好了公共艺术教育观念下的多元而复合的美术教育的教育和培育，也是把公共艺术引进校园，直观接触和领略当代公共艺术的一个快捷办法。

3. 在编教师继续研修深造和职称晋级也成为我们的重要工作，目前硕士率要求95％以上，博士要85％以上，鼓励年轻教师破格进取和继续深造。

（八）教学评价的多元化体现公共性

1. 集体评分制度的建立，有效统一了评价中的偏差性，在每个单元教学结束，都会有相关专业的教师和学科负责人以及系专家组成员监督和督导这一评价环节，是教学凭借体系中不可缺少的一个重要环节。此评分制度的建立杜绝了以往的"自己上课，自己评分"的情况，制度的优点在于统一评分规格和标准、验证和督导评分过程的真实性，教师上课情况以及效果的了解反馈、平行班级的教学是否对应该段教学的大纲要求等，以及处理疑点与难点等，也让学科负责人、主讲教师和专业大组负责人能一线随时掌握教学动向，查漏补缺，随时出台解决方案等，非常有效。

2. 学院公开的每学期和每学年的教学检查，督促教学一线的教学必须严格把守教育的各个环节以及每个教学阶段的成果必须符合教学大纲和培养目标与要求。

3. 三年一度的国家教育部的教育评估检查制度的建立与严格实施，严谨和规范了我们的整个教育的各个环节与细点，相应制度的出台、管理措施以及实施到位情况的把握，都使教学的评价制度走向正规和完善。

四、对公共美术教育观念下的美术教育展望

一个好的想法，我们称之为金点子。一个好的美术教育观念的产生，那应该是经历风雨见彩虹的灿烂，会带来一片蓝色的天空和金色的大地。在国内众多的各类高等艺术院校里，他们都在辛勤耕耘那片天地。作为公共环境和境遇下的高等美术教育走到今天，已经取得了长足的进步，但仍然需要继续不断地探索，并找到适合当代教育的公共艺术教育的切入点和延伸点，那就是在公共艺术境遇下的、适合公共艺术环境与社会未来发展需求的、具有综合文化艺术修养和实际应用能力的美术人才的培养。道路依然漫长，我们任重而道远。

参考文献

1. 永辉、鸿年. 公共艺术[M]. 北京：中国建筑工业出版社，2002年2月.

2. 王洪义. 公共艺术概论[M]. 北京：中国美术学院出版社，2007年1月.

3. 王中. 公共艺术概论[M]. 北京：北京大学出版社，2007年12月.

4. 程明太. 美术教育学[M]. 哈尔滨：黑龙江美术出版社，2000年3月.

5. 潘耀昌. 中国近现代美术教育史[M]. 杭州：中国美术学院出版社，2002年3月.

6. [美] 阿瑟·艾夫兰. 西方艺术教育史[M]. 成都：四川人民出版社，2000年.

大学公共艺术课程实践教学研究

——以日本动画片《千与千寻》为课程案例的理论分析与讨论

北京青年政治学院艺术设计系　**王　静**

摘　要

在当今美术教育界，美术教育的范围更扩展到整个视觉文化发展领域。经典艺术和大众流行文化都包含在视觉文化之中。本论文旨在以《千与千寻》为案例，将大众文化引入大学公共艺术课程，进行意义和价值的反思与研究。通过行动研究的方法，在真实的教学情境中，观察、收集和分析课堂上实际发生的案例，借用舒斯特曼解释通俗艺术的理论框架，针对通俗艺术是虚假、肤浅和缺乏创作力等批评进行理论讨论，反思通俗艺术进入课堂的合理性。

通过本案例的行动研究，本人更倾向于舒斯特曼的改良主义。通俗艺术是不可以一概而论的，要具体作品具体分析。同时，在青少年中广泛流行的通俗艺术若在教育体制中完全缺失，是难以回避对艺术教育失职的批评的。

关键词： 行动研究　公共艺术课　通俗艺术　高雅艺术　美术教育

一、研究背景与动机

1. 大学公共艺术课的要求与现状

近年来，随着提倡素质教育的呼声越来越高和教育部颁布的有关高校开展公共艺术课的有关规定的颁布和实施，越来越多的学校都设置了与美学、艺术相关的大学公共艺术课程。2006年3月教育部颁布的《全国普通高等学校公共艺术课程指导方案》中对课程目标的要求是："在普通高等学校公共艺术课程的学习实践中，通过鉴赏艺术作品、学习艺术理论、参加艺术活动等，树立正确的审美观念，培养高雅的审美品位，提高人文素养；了解、吸纳中外优秀艺术成果，理解并尊重多元文化；发展形象思维，培养创新精神和实践能力，提高感受美、表现美、鉴赏美、创造美的能力，促进德智体美全面和谐发展。"

然而在目前的大学校园里，由于新学科缺乏经验和师资的局限，公共艺术课成为美术史或是美学陈述课的代名词，学生往往因为课程与实际生活的脱节，失去学习的兴趣，往往本该生动活泼、关注大学生审美培养的公共艺术课，成为高高在上的空中楼阁。

2. 本人的教学经历

选择"课程研究"这个领域，与本人的教学经历有关。本人在几年的教学工作中，对大学公共艺术教育产生了很多的困惑，往往精心准备、苦口婆心讲了一个学期的公共艺术课，根本无法引起绝大多数

学生的兴趣，而各种流行的视觉文化却强烈地吸引着他们，影响着他们的服饰、行为甚至价值观。而我们的教学往往却要遵循着"八股"的大纲和大学的"精英教育"理念，使得本该贴近学生生活的艺术教育离我们越来越远。因此，我渴望在不断的教学实践和反思中得以拓展。

二、研究的目的与问题

1. 本人是在行动研究的形式框架之下，以通俗艺术为案例设计一个课程，课程要实施欣赏、讨论、创作等内容，希望通过真实情境下的大学公共艺术课程研究，关注到通俗艺术引入大学公共课堂的问题。

2. 本人预设的问题是：

（1）通俗艺术与高雅艺术的关系是什么？

（2）通俗艺术中优秀的艺术作品是否也和高雅艺术一样带给人深刻的审美体验？

（3）通俗艺术的作者的创作是仅仅为了迎合潮流，还是也和高雅艺术创作一样具有创作的严肃性？

（4）如何评价通俗艺术引入艺术教育课堂的效果？

3. 在教学的过程中，本人还关注到公共艺术课中，如何使学生有效地获得审美经验的问题。

三、研究的方案

1. 作为行动者的课程方案

（1）作为行动者的课程方案，本人主要是参照了生态式艺术教育的模式，安排了与美学、艺术史、艺术批评、艺术创造等多种课程。

（2）选定以日本动画片《千与千寻》为案例的课程。

2. 研究的方法

作为课程实践者的我是局内人，但是作为研究者，我应当保持一个局外人的清醒眼光。本人选择的是质的研究方法，首先确定研究的是大学公共艺术课，聚焦大众视觉文化艺术教育与审美的相关问题，明确研究目的，通过收集和整理课程实践中的资料，进行分析与考辨，并以此作为与文献综述中的美学理论家的观点进行对话的依据。

3. 资料的收集与整理

研究对象是本人所任教的北京市一所大学的公共艺术课，在论文叙述中，本人是站在研究者的角度，以第三人称的方式进行叙述，资料内容包括：（以下资料因篇幅关系未作展示，详细内容可与本人联系）

（1）所有课程的现场记录（包括以通俗艺术为案例的课程和后来为研究问题而作的追加课程），课程类型包括欣赏课、讨论课、创作课等等。同时也包括我的课程预期设想、教学实践的过程和教学反思笔记（田野日记）。

（2）实物收集。包括对我的教案、研究资料、课后总结的整理，也包括对每节课后学生作业的整理和汇总。

4. 研究的局限性

本研究是对以通俗艺术为案例的大学公共艺术课的个案研究，作为课程的"研究者"，本人尽力客

观地描述在教学过程中进行研究的情况，但是不能否认的是，作为"实践者"，本人已经从事了6年的教学，在教学的方法上肯定无法完全避免个人色彩，特别是在进行此课程研究之前，在问题的提出、建立的假设等方面也隐含着本人的价值倾向，这样使本人在很多时候很难完全把握一个"研究者"冷静客观的立场。在研究的过程中，本人努力警惕自己仅仅沉溺于"实践者"的角色，而忽略了研究。因此，当本人作为"局内人"走进课堂时，不断地提醒自己认真地观察并记录课程实施的过程，坦诚地呈现遇到的问题；而当本人面对所收集的第一手资料的时候，努力地保持自己为一个"局外人"的眼光，尝试与"局内人"对话，尽可能客观冷静地分析、思考自己要研究的问题，尽管如此，研究的过程中可能仍然会出现一些不尽如人意的地方。

四、作为理论讨论的问题框架

舒斯特曼在新的审美概念，即审美经验明显的超越了美的艺术的限制的概念基础上，对通俗艺术进行了知性层面上的分析，回应了包含如下6个方面的对通俗艺术审美无用性的批评：

1. 通俗艺术不能提供任何真正的审美满足；
2. 通俗艺术不能提供任何的审美挑战；
3. 通俗艺术太肤浅以至于不能提供任何智性上的满足；
4. 通俗艺术必然是非创造性的；
5. 通俗艺术缺乏形式的复杂性；
6. 通俗艺术缺乏审美的自律性和反抗性；

本人将在下文的理论讨论中，借鉴舒斯特曼通俗艺术与审美经验复兴的观点，对于他的有关通俗艺术的6点反批评，进行适当的简化和变通，以审美满足、通俗艺术审美的复杂性、通俗艺术创造力、通俗文化中审美的真实性4个问题，建构本文理论讨论的问题框架。在本文讨论中，还会兼及多位美学家的观点，例如，波德利亚有关真实与虚拟的观点、本亚明有关"灵韵"的观点等等，讨论的焦点仍聚集于对通俗艺术的理解、评价的认知和分析上，而讨论的最后落点是大学公共艺术课如何有效地培养学生的审美经验。本人将站在教学实践的立场上，借助上述问题框架，对课堂实际教学中采集的反馈信息，进行理论分析和意义追问。

第一章　通俗艺术能带给学生真正的审美满足

（一）"用心地享受"

很多通俗艺术的批评家都认为通俗艺术带来的经验和享受，是审美上虚假的满足，它提供的仅仅是"消遣解闷"[1]，事实上，的确有很多通俗艺术都是以消遣为唯一目的的，但这并不能表示所有的通俗艺术都表示出一种对浅薄快乐的关切和为打发无聊而消磨时间的兴趣。比如，笔者在授课的过程中就发现，动画片《千与千寻》具有强烈的吸引力和强大的力量，以至于学生精神上的着迷。在学生的作业中，他们用"我非常用心地去享受"、"套住了眼球"、"必须再次认真地琢磨一下"、"不记得被感动了多少遍"来表达这部动画片的感受，这些语言表示出的不是"消遣解闷"，而是带给学生的强大的感染力和如痴如醉的满足。

1　概括了舒斯特曼在《实用主义美学》中对通俗艺术批评家"否认通俗艺术在经验和审美上是真正的"举证。在此，主要涉及利奥·洛温塔尔、克莱门特·格林伯格、阿多诺等人的观点。

然而，仍然有很多美学批评家会质疑这种停留于感官上的满足，比斯莱认为，审美满足不同于一般意义的美好感受，亦不同于在运动场上向自己喜爱的运动员喝彩的兴奋，它不仅是参与的，更是超脱的。但是，笔者认为这种感动是能够触及心灵的真实满足的，因为它是建立在理解之上的满足。舒斯特曼列举了艾略特（T.S.Eliot）将诗定义为"上等消遣"的主张，即艺术构成一种上等消遣是由于其快乐诉诸的不仅仅是感觉还有理解。具体分析学生的作业，可以看到每个学生都是在理解作品基础上，获得了强烈的审美满足，毕竟学生只有理解了作品的深意，才能"找到属于内心世界的东西"。

（二）审美满足的持久性

通俗艺术由于不能提供持久的满足，而被指责为虚假的。凡登哈格（Van den Haag）认为认为通俗艺术带来的审美满足是转瞬即逝的，并以此来质疑通俗艺术审美满足的真实性。在舒斯特曼的论证指出凡登哈格的观点是经不住分析的。笔者试从如下的两个方面对舒斯特曼的观点加以阐释：

1. 对通俗艺术的争议，使通俗艺术没有像高雅艺术一样受到教育体制的关注。舒斯特曼认为经典艺术的持久性，取决于教育和选择的有效性，他说："在较大程度上，我们只是享受我们被训练和受条件限制去享受的东西，只是享受我们的选择允许我们享受的东西。"[2]我们现今的教育也是如此，占据艺术课堂的往往都是所谓的高雅艺术，高雅艺术在反复的讲解中，带给学生的是什么呢？

为此，笔者以《蒙娜丽莎》为例作了一个课堂调查：全班100%的学生能够辨识出这是文艺复兴时期的大师达·芬奇的代表作品《蒙娜丽莎》；67%的学生能对《蒙娜丽莎》作简要的描述；而只有13%的人被《蒙娜丽莎》作品深深吸引，能够感到作品的巨大感染力。很多学生从小学就知道了这幅作品，在初中和高中欣赏课中也了解到这是一幅经典之作，《蒙娜丽莎》成为学生每个阶段的学习的主要内容，所以，全班同学都知道并有超过大半的学生能对这幅作品作出描述，并不为奇。从能被作品吸引的13%的人数中，笔者看到的是，绝大多数的学生并没有在教育的作用下，感受到《蒙娜丽莎》的艺术魅力。从以上的调查中，笔者认为，高雅艺术在反复的讲解中，带来的是熟悉而未必是审美满足。

审美满足一定是持久的满足么？舒斯特曼从递进的关系论证了，凡登哈格的观点应该受到质疑。首先，他认为暂时存在的东西也是真正存在的，所以暂时的满足也是一种满足。其次，如果这种短暂的满足会随之带来欣赏者更多精神上的渴望，这种满足就是真实可信的。这是因为真正的审美愉快在提供审美满足的同时，也会激起对审美愉快的更多要求。最后，舒斯特曼认为"对持久满足的整个主张，是需要质疑的。它带有神学和来世的味道"[3]。笔者在以往的美史课程中注意到，多数学生由于神秘而肯定了图腾艺术的审美价值，但是，学生在讨论图腾的时候，用"平时不会想起来"、"在现实生活中有什么作用和意义？我说不好"、"和现代生活中的东西没法比"等言语表达出这种感觉，这说明被称为艺术发展史的一个里程碑意义的——陶器上的图腾图案，未必会带给学生来强烈、持久的感动。在笔者有限的教育水平下，与《千与千寻》在没有笔者的任何引导下而给学生带来强烈的心灵感动相比，陶器图腾艺术对学生来说，似乎并不存在比前者更多或是更持久的满足。而在这两次课程中，也都可以找到学生在受到作品感染的同时，想进一步挖掘作品审美内涵的例证。比如，学生在感受到图腾的神秘的美感时，进而希望知道图腾纹样的内涵，学生在观赏完《千与千寻》以后，对宫崎骏的创作产生了浓厚的兴趣等等。但是，在时代不断发展和学生不断获得审美经验的情况下，学生很难对一个艺术保持长时间的满足。

同时，笔者还注意到艺术作品是否能够带给人持久的满足是因人而异的，比如，一个学习建筑的学

2 ［美］理查德·舒斯特曼. 生活即审美：审美经验和生活艺术［M］. 彭锋等译. 北京大学出版社，2007年：53.

3 ［美］理查德·舒斯特曼. 生活即审美：审美经验和生活艺术［M］. 彭锋等译. 北京大学出版社，2007年：52.

生，贝聿铭的作品可能会成为他学习的目标和理想，而带给这个学生长久的感动；一部电影中塑造的形象，可能让人随着时间的消逝而淡忘，也有可能成为观众心中长久存在的偶像。无论是通俗艺术还是高雅艺术，同一幅作品可能因为它的某些形式与欣赏者最熟悉或最感兴趣等因素吻合，而容易产生强烈的共鸣，如果另一些欣赏者和这些作品没有任何实质上的共鸣，那么这幅作品对他们来说也许只能提供短暂的审美愉快或者完全没有办法接受这些作品。

（三）延迟的满足

阿多诺（Theoder Adoruo）否定了"直接感觉经验领域中的真正满足"，认为通俗艺术是一种替代的满足，它包含着两层递进的关系：

（1）真正的满足不代表当下的满足，而是一种最终的满足。

（2）真正的满足是一种延迟的满足，是一种更完全的满足。

首先，当下的满足也是一种满足，笔者在前文中的阐释可以证明这个观点。当然，延迟的确可以增强满足，但是否真的如阿多诺所说的那样存在"最终"和"完全"的满足？在社会不断发展的今天，人们的欲望也随之增长，无论是曾经流行或者已经成为经典的艺术品，都未必会带给人们一种最终的满足。因为，在未知的未来，其他的艺术作品或是新的艺术形式也许会取代曾经的作品，带给自己更多的审美满足。这正如舒斯特曼所说："的确，延迟和阻抗常常增强满足，但哪里可以发现'完全'和'最终的'的满足？在这个确信没有欲望终点的世界上，几乎没有这种最终的满足。"[4]

其次，阿多诺的观点是针对通俗艺术而言的，事实上，有些通俗艺术也可以在延迟和阻抗中，获得更多的审美愉快，并且这种愉快经常被更多审美要求所覆盖甚至超越。笔者在课堂案例中发现，《千与千寻》使学生获得审美满足的同时，也激起对这种审美愉快更多的要求。例如，学生被动画片中"白龙"和"千寻"美好的感情而打动，进而期待他们会有一个美好的结局，表达了对美好情感的期待之情；还有的学生先是被宫崎骏的想象力所折服，在看过《千与千寻》之后"陷入深深的反思"，他发掘出其实那些充满想象力的造型和场景，其实"讲述了一个有关环保的故事"。这两个例子都说明，作为通俗艺术的《千与千寻》带给学生的审美满足不仅仅是当下的，在延迟中，学生仍然可以增强其审美满足感。

所以，笔者认为，无论是高雅艺术还是通俗艺术都具有当下的和延迟的审美满足，阿多诺关于延迟可以使欣赏者不断获得审美满足的观点是可以得到认可的。但是，他把获得真正审美满足的标准界定在"最终"和"完全"的层次上，显然是不现实的。

第二章 通俗艺术不是肤浅的艺术吗？

（一）真的问题

在课程实践中，笔者发现《千与千寻》带给学生的并不仅仅是情感表层的满足，以学生的作业为例，很多学生都能够极其敏锐地看到《千余千寻》指涉出的很多真实的社会问题，比如，学生胡从动画片表现出来的日本社会问题，想到了现实中属于他们的世界，发出需要互助和关爱的呼唤；还有很多的学生都用现实写照来概括这个影片，在这些话语中都直接涉及"社会体制危机"、"校园暴力"、"贪欲"、"阶级"等社会存在的真实问题，并且，学生做出了"把握自己"、"物竞天择"、"保持真善美"等回应。这有理由证明，把以《千余千寻》为案例的通俗艺术引入课堂并没有把学生从生活中真正的和最重要的问题中转移出去，它甚至使学生对这些问题格外地关注。

4 [美]理查德·舒斯特曼. 生活即审美：审美经验和生活艺术[M]. 彭锋等译. 北京：北京大学出版社，2007年：55.

凡登哈格认为通俗艺术"从生活中转移"和"人类困境"中转移出去；迈克唐纳（Macdonald）更深入地解释说通俗艺术忽视了"深刻的实在"以至于"让人麻醉的接受"。但是，课堂上的例证使笔者开始质疑这些把通俗艺术指责为不能处理生活中深层次的实在和真的问题的观点。笔者在日常的生活中，也的确发现有很多的通俗艺术（比如，一些网络游戏）确实是以逃避现实或者回避生活中实在的问题，而受到了人们的欢迎。但是，这并不等同于所有的通俗艺术都不能影射现实生活中的真问题。

因此，笔者认为虽然的确存在着很多以逃避现实为目的的通俗艺术，但并不能代表所有的通俗艺术都对现实生活采取了回避的态度。

（二）新的和有难度的问题

笔者在授课的过程中，发现学生在欣赏《千与千寻》的时候，往往最令他们感动的就是他们日常生活中最熟悉的经验和普通问题。比如，《千与千寻》中的亲情问题，学生们甚至更具体地解释为自己和父母的关系。《千与千寻》中所表现的亲情，给学生深深的触动，并产生了反思。例如，两个学生由千寻不顾一切地救父母想到了自己。他们说"千寻由于父母的贪欲而受了很多苦，可是她从来没有抱怨过"，而自己却"不能理解父母的一番苦心"，所以，他们发出"孝顺自己父母"的呼吁。在这个过程中，笔者相信，这两个学生都获得了心灵的成长。

凡登哈格对通俗艺术肤浅性论证的另一个依据，就是艺术要表现那些新奇和深奥得足够摆脱一般公众的经验和理解的东西，从上述案例的分析中，笔者认为，凡登哈格的观点显然过于片面。

（三）多层次的感知和理解

通俗艺术被谴责为肤浅，是因为它不具有复杂性和微妙性，很多通俗艺术批评家认为通俗艺术带来的是浅薄、易懂、层次单一和空洞。笔者也认为优秀的艺术作品必须能够提供足够的复杂性和微妙性的观点，但是，这种优秀的作品，并不单指高雅艺术，通俗文化中也可以找到这样的例证。

在课程实践中，学生们在没有受到本人任何的引导下，对《千余千寻》的创作者和《千余千寻》的创作进行了讨论。除此之外，他们还讨论了对动画的深层理解：他们通过和宫崎骏对话的形式，告诉同学们宫崎骏是如何进行创作的，宫崎骏在创作中关注的是什么，从中可以看到他们注意到作者的创作理念对作品的影响；他们的发言还关注作品中成长的主题，他们认为"每个人都无法避免成长"，人应该与自然和谐为一体；他们评说故事的结构、发展和基调；他们发现了想象力在动画中的作用，认为《千与千寻》所营造的世界是人类所向往的，并把这些归结为《千与千寻》取得成功的要素；似乎这些还不够，他们甚至把作品提升到了环保、人道主义等现实问题的关怀……从学生们深度的思考和复杂性的解释，《千与千寻》所表现的与约翰·菲斯克（John Fiske）对电视的叙事有些相似之处：通俗艺术的流行，的确常常依赖它们的多层次、暧昧和多义，以便它们能够同时被"具有不同的、常常冲突的兴趣的各种群体"进行不同的解读并因而吸引他们。

从上面的案例中看到对通俗艺术肤浅的和缺乏复杂性的指责，不应该涵盖所有的通俗文化。对一些经过选择的通俗艺术的复杂性的分析，其内容可以在好几个层次上发展，也有可能使我们认识到生活中的现实和深刻的问题，这对公共艺术教育课是有意义的。

第三章　　通俗艺术必然是缺乏创造力的吗？

（一）审美创造的推进——新艺术形式的出现

通俗艺术的生产是标准化和技术化的，成为它必然是非创造性论据的一个例证。罗森伯格（Bernard Rosenberg）将"现代技术"指责为"大众文化必要和充分的原因"，他认为标准化和技术化的生产，因

其对个性加以限制，排除了真正的创造性。没有人能够反对艺术创造的重要性，但是，标准化和技术化的限制一定是排除创造的么？

舒斯特曼认为高雅艺术与通俗艺术一样，都采用一定的规则进行交流，获取有价值的审美形式，并且提供了创造性制作和革新的基础。《千与千寻》故事中丰富的故事情节、优美的音乐等都是极富想象力的创作。作为动画片当然要受到技术的制约，但这些技术却促成了《千与千寻》特有的艺术形式吸引着学生。在对宫崎骏和《千与千寻》的创作讨论的过程中，学生完全可以从专业的动画制作角度，解读《千与千寻》的创作。在他们的发言中涉及"动画运动规律"、"镜头思维"、"动画制作流程"、"故事板绘制"等专业的动画制作术语，从中可以看出他们是把动画片完全当成了一种现代技术下的新的艺术形式加以分析，他们的分析对解读《千与千寻》创作的形式是十分重要的，这就像舒斯特曼所认为的那样，技术发明的运用，是审美创造的一种推进；通俗艺术的技术促进了新的艺术形式的诞生。

在大众媒体技术不断发展的今天，大学生的自主学习能力和热情常常引发他们接受新事物的能力加强，他们也更易于接受新的艺术形式，因而艺术教育的内容被不断地补充新鲜的血液，它会使我们的课堂内容日趋丰富，所以认为标准化和技术化的生产制约了艺术创造的观点是不确切的。

（二）泛文本的意义

凡登哈格认为通俗艺术提供的是"一种平均的趣味"[5]，因而不具有创造性，舒斯特曼驳斥了他的观点，其主要理由为：

不同的社会和教育背景与意识形态，采用了不同的解释策略去"解读"通俗艺术的文本。虽然《千与千寻》讲述的是一个日本10岁女孩的故事，但是仍然可以被不同文化背景和年龄的学生们所接受，全班没有一个学生觉得它是幼稚的，相反却能够解读出很多意义，包括情感、成长、环保、社会等很多主题，这些主题也是大学生们关注的热点。那么其他的观众是如何解读作品的呢？本人在网络上，搜集了一部分的资料发现，课堂上的学生、小学生、网友们由于年龄、教育背景、身份等的不同，对《千与千寻》的理解，都具有自身的特点。由此，通俗艺术的创造可以被不同的消费层次所解读，而这些不同层次的解读所表现出来的并不是一种相似或者平均的趣味。

通俗艺术家可以创造出一般公众和高贵审美家都无法轻易理解的富有想象力的泛文本间的意义。舒斯特曼列举了说唱歌曲的流行来说明"流行并不要求与全面的'平均趣味'相一致……"[6]宫崎骏的《千与千寻》也具有这种富有想象力的泛文本间的意义，故事中10岁的主人公、古怪离奇的神界、成长的价值对很多成年人来说，是没有意义或者幼稚的，但这并没有妨碍它在成年观众中的流行，正如宫崎骏在创作《千与千寻》时所说的："我们的电影创作就是要刺激那麻木了的知觉，唤醒那沉睡了的创造力。"成年观众在接受这部动画片的时候，创造性地解读了作品中的故事。

站在舒斯特曼的立场上对课程案例加以分析，的确可以证明像凡登哈格这样的通俗艺术批评家对通俗艺术的批评是不确切的，但本人作为公共艺术课的教师，在通俗艺术对学生影响的一些观察和分析中，对其泛文本的意义抱有一丝担心，这是因为这些泛文本的意义不一定都是具有积极因素的，如果学生迎合了作品中的消极意义，对学生会产生无益的影响。所以，笔者认为，在以后的教学过程中，教师应该给学生一些必要的引导。

（三）通俗艺术家的创造

5　凡登哈格，在"幸福与绝望"中说"大众传媒[的艺术]必须提供均匀化的食粮去满足一种平均的趣味"，因此表达的是"明白和认可的东西"。

6　[美]理查德·舒斯特曼. 生活即审美：审美经验和生活艺术[M]. 彭锋等译. 北京：北京大学出版社，2007年：68。

笔者发现，在课堂案例中，学生认为宫崎骏是一个"童真未泯"的人，所以他可以把握"现实和想象"的平衡，他们说宫崎骏的作品具有深远的寓意，表示出他对现实的不满；学生认为由于宫崎骏对自然的崇尚，促使他的作品充满了"美好的情感、希望和人文关怀"；从中不难看出，宫崎骏创造性地表达了自身对现实的理解，而这些基于现实的普通价值的创作更能激起学生的感慨之情。这无疑证明了舒斯特曼所说的，通俗艺术家也是通俗艺术消费者的观点，他们在创造了一个广受欢迎的艺术品的时候，也创造性地表达了自身的情感。

即便是这样，文化史学家和批评家巴赞（Jacques Barzun）仍然对此表示深深的忧虑，他认为现代社会对高雅艺术以及其人文功能抛弃的同时，当代艺术家以一个救赎者、革命者和破坏者的身份出现，所以当代艺术培训出来的对抗理性，把对艺术的热爱者转变成整个世界的憎恨者，而世界不再合乎他们的标准。笔者认为，巴赞的观点过于悲观，并不是所有的现代艺术都是这样，而事实上，很多作品对现实生活的指涉，反而可以促成观者对现实的思考和改变现实的决心。

（四）励志对象的创造

本亚明（Walter Benjamin）认为"灵韵"（aura）[7]包括许多内容，与艺术作品的本真性、膜拜价值和距离感都有关联。本亚明的观点的确可以解释艺术创作的独一无二性，事实上也是如此，就是这种"灵韵"带给作品的神秘感，使我们越来越倾向于到博物馆中去感受艺术作品的独特魅力。然而，在现代社会，面对社会发展的新问题，博物馆已经不能完全满足学生的审美需要，通俗艺术打破了艺术的神秘感，开始走进千家万户，受到了越来越多的人的喜爱和关注。通俗艺术的确有着与传统艺术的区别，本亚明将通俗艺术"灵韵"的变质认为是"灵韵"的消失，作品的本真性因此也有所降低的观点是有道理的。有些教育者对此抱有深深的担心，但笔者认为好的通俗艺术作品中塑造的对象可以起到励志的作用。

千寻让学生获得了成长、发掘了生活的理由和力量、让人懂得了生存、恢复了信心并不懈地努力，学生说"她甚至比女明星还要可爱"，宫崎骏塑造的千寻，俨然成为学生心目中的"英雄"和励志的对象。本亚明也说过，为了弥补"灵韵"的萎缩，电影在摄影棚外制造出"名人"，这种明星崇拜代替了对经典作品中"灵韵"的膜拜。《千与千寻》带给我们的审美价值没有降低，反而由于在学生中影响范围的扩大而加强了。笔者认为虽然通俗艺术已无法具有传统艺术中的"灵韵"价值，但是仍可以起到励志的作用。

第四章　公共艺术课程如何有效地培养学生的审美经验？

（一）批评的多样化——审美经验范围的扩展

在《千与千寻》的课后，学生在没有教师任何启发和引导的情况下，完成了艺术批评的作业。学生对《千与千寻》审美批评包含的内容比较丰富，笔者从学生的艺术批评中，归纳了其中的主要内容包括：

（1）动画片的形式。学生从动画片制作的角度（比如，形象、场景、镜头等）进行批评阐释，这些

7　"灵韵"的第一个含义是艺术品的本真性，即"独一无二"的创作性，也可以说是"此时此刻"。复制品时代的艺术品的"灵韵"被取代，原因在于，"灵韵"受其此时此地的制约。"灵韵"不可能被模仿。英国学者约翰·伯格在《视看的方式》一书中说过，"每一幅画的独特所在曾经是它所处的场所的独特所在的一部分。某些时候画是可以移动的。但是，它绝不可能同时在两个地方被人观看"，然而，却恰恰使之成为可能。所以，当摄影机复制了一幅画，它就毁了其图像的独特所在。

阐释包含了动画片独特的审美价值和评判标准。

（2）时代特征。学生关注到宫崎骏创作《千与千寻》的时代背景而加以阐释和批评。

（3）社会价值的意义和方法。很多学生关注到现代社会物欲横流，人类价值观的泯灭和道德的沦丧，对社会及其政府的不满等诸多问题，认为《千与千寻》为现代社会指明了方向。

（4）人性。学生关注到作品所表现出来人性问题，比如对金钱和享受的贪婪。

（5）和自身相关的，自传式的批评。学生从自身的成长经验出发，关注《千与千寻》的成长主体。

舒斯特曼在借鉴了杜威的观点后认为，审美经验跨越了美的艺术的范围（比如，延伸到自然）。这些艺术批评表现出学生在《千与千寻》中所获得的审美经验，不仅包含审美价值和艺术特性，还包含着其他的学科和内容，而这些内容占有较之前者更重的比例。为什么学生的作业主要关注的并非是艺术的审美价值和艺术特性呢？

1. 是由于通俗艺术本身并不能提供这种审美价值和特性么？当然不是。即便是通俗艺术或者新艺术形式，也具有其独特的审美价值和特征，就像一些平时喜欢动画创作的学生，他们对动画形式的描述就比较重视这一点，例如：在以上的叙述中经常引述"节奏"、"技巧和视听效果"、"动画形象语言"、"每个画面、每个镜头"、"场景设计"都是动画艺术独具的形式特征，学生通过对它的描述，阐释了动画片独特的审美价值。

2. 艺术专业和非艺术专业的学生对审美价值的关注度是一样的吗？笔者在本文中讨论的对象，就是针对的非艺术专业的学生，在追加课程中，笔者发现，与艺术专业的学生不同，非专业的学生，在面对远古陶器和图腾纹样的时候，他们的兴趣更集中在"这些纹样表达的是什么？""原始人类为什么要画这些纹样？""这些纹样有什么特殊的含义？"等等，他们不会对具体的纹样或者线条进行分析，也不会注意这些纹样的形式而加以特殊的评价。而笔者也认为，在公共艺术教育中，对于这些非专业的学生而言，通过欣赏艺术作品获取知识和了解社会，比为了通过有意识地对作品形式进行的分析，而进入一个可能对非专业学生来说十分陌生的单纯欣赏审美领域，可能更有价值。

（二）普通经验的价值

比斯莱定义了审美经验的五个突出的特征，并认为这种经验区别于其他的人类经验而对社会有意义。笔者在学生的作业中发现，很多学生的审美批评，都包括社会、心理、人际关系等普通经验，如果用比斯莱的五个特征来定义，它们都不能作为审美经验，那么，它们对艺术作品的欣赏是否具有价值？

首先，笔者认为这些普通的经验，包含着普通的情感，这些情感，一方面可以促成学生对作品的接近，另一方面也可以引起学生和作品心灵上的共鸣，其次是基于这些普通的经验，理解作品表现出来的内容，经常会使学生对作品所指涉的现实产生深刻的反思，是对作品主题理解的升华，在这段叙述中，学生把《千与千寻》中的"浴堂"与"生活中的情景"进行对比，批判了现实生活中的金钱至上的现象，进一步地揭示了作品的主题。反思之后，学生又可以形成新的经验，比如"重视人与人之间的关系"、"关爱环境"、"勇敢面对逆境"等，这些经验将在包含审美的学习和生活的各个方面发挥作用。

（三）审美经验能与情感体验相剥离吗？

审美经验能与情感体验相剥离吗？笔者选择具有代表性的古德曼和丹托的观点加以阐释。他们对审美经验的定义都从不同角度否定了情感的和主体的意图是审美经验的本质维度。舒斯特曼认为，他们的观点是一种极端美学的反审美化的东西，感受经验被忽视，使其完全依附于艺术的符号说明和解释的第

三人称语义理论。[8]

从古德曼的观点上来看，只要一个对象的符号功能明显采用具有审美征候的符号表现模式，那么这个对象就是艺术品。试想，如果审美经验完全用符号定义，而没有必要涉及感知、直接感觉和情感，那么我们谈论审美经验还有什么意义？如果激进地迎合古德曼的观点，课堂里根本不必让学生通过艺术作品来获得审美经验，只需要讲授符号的定义就可以了。另外，在视觉上完全相同的符号在不同的符号系统中也是不相同的，比如，学生在《千与千寻》中汤婆婆的儿子变成的老鼠，可以感觉到他包含了一种成长的意义（从好吃懒做的宝宝变成了千寻营救白龙的同伴）；而当学生在没有欣赏过作品的时候，它仅仅是一只卡通化的老鼠，可以有很多种解释，所以，只有在确定这个对象是一个艺术品还是其他的图标的时候，才能有效地确定对象的符号功能。

从丹托的观点上看，审美经验从属于艺术的另一个概念——"解释概念"，认为审美经验不仅无用而且危险，提出了一种在快乐与意义、感觉与认知、欣赏与理解之间的划分。如果艺术不能承诺感受或愉悦，那么我们创造和关注艺术又有什么意义呢？笔者让两个完全不同的学生（下面用甲、乙区分），解释米隆的作品《掷铁饼者》，这两个人的解释是完全不同的。但是，经过不同的培训，他们对《掷铁饼者》的解释就能比较接近。笔者对甲的培训是，从不同的角度（比如古希腊的时代特点、当时其他的经典雕塑、古希腊传说等）来刺激甲的审美热情，并为甲提供清晰和多角度的《掷铁饼者》的图片，不断地启发和丰富他对作品的感觉；而对乙，笔者提供的是一些艺术的标准和数据；虽然他们的结论相近，但是，笔者非常怀疑乙并没有真正地理解《掷铁饼者》，艺术在他那里变成了一组数据。所以，对乙的教育是失败的。

艺术教育的目的在于培养学生去感受艺术作品的可感知的性质和意义，而不是从艺术的符号或者艺术界的上下关联之中获得一种数据。

（四）审美经验中价值判断的重要性

比斯莱认为，审美经验就是一种"内在令人愉快的"、"具有某种强度的经验"，舒斯特曼则认为，"比斯莱的审美经验无法充分解释我们的价值判断"[9]。因为根据定义，审美经验只能是令人愉快或肯定的，那么，它就不能说明否定意义的价值判断。对于美学领域来说，否定的判定也是至关重要的，所以定义审美经验这个概念必须能够说明好的艺术和坏的艺术。

卡伊林曾经预言："审美教育的最终目标，是一种具有犀利批评精神的公民。"[10]要达到这种目标的关键，在于学生获得的审美经验应该包含价值判断的维度。正如伊登所说，当对一件作品的价值出正面评估时，必须伴随一种更为丰富和充分的审美经验，凡是优秀的批评，必定激励他人对一件作品作进一步的和仔细的探索，并且，总是能激发他人尽可能多地意识到审美价值。[11]不仅如此，在当今繁杂多样的文化诱惑下，学生也许会迷失在美的误区中，这也必须通过培养学生的审美判断力来引导学生加以辨别。

因此，笔者认为不能满足于作品是仅仅提供一种"内在令人愉快的"的价值，而使学生停留在随意评论的水平上，或是在过往经验中停滞不前（如课堂案例中，在学生完成艺术批评作业之前，教师并没有给予积极的引导），而是应该努力引导他们，学会欣赏艺术中最有价值的东西，提高他们的生活质

8 ［美］理查德·舒斯特曼. 生活即审美：审美经验和生活艺术［M］. 彭锋等译. 北京：北京大学出版社，2007：39.

9 ［美］理查德·舒斯特曼. 生活即审美：审美经验和生活艺术［M］. 彭锋等译. 北京：北京大学出版社，2007：32.

10 ［美］拉尔夫·史密斯. 艺术感觉与美育［M］. 滕守尧译. 成都：四川人民出版社，2005：99.

11 ［美］拉尔夫·史密斯. 艺术感觉与美育［M］. 滕守尧译. 成都：四川人民出版社，2005：79.

量，使他们的精神追求得到满足。具体而言：

（1）培养和训练学生如何使用审美批评模式，这种审美技能还会影响到他们以后的生活。

（2）培养和训练学生的审美理性，伊登说，审美经验作为人的一个思想习惯，还是人理性的一部分，这种思想习惯就是审美理性，这是一种掌管欣赏艺术、揭示艺术的微妙意味和判断艺术之好坏的思想习惯。

（3）要求学生们不仅乐于欣赏艺术和对自己的文化遗产感到自豪，而且能对当前的文化现象作出合理的选择和判断。

笔者也期待通过公共艺术课程的不断完善，学生可以获得更多的审美经验和敏锐的审美判断力，成为具有犀利的批判精神的公民，笔者在此，仅仅意识到了这一点，而将在以后的教学实践研究中完善这一问题。

结　语

任何事物的本质都不是非此即彼的，也不是单一的，可以从不同的层次和多角度加以看待和探讨。在传统的艺术教育体制中，关注的是传统的高雅艺术，很多美术教育学家，希望通过优秀的经典作品带给学生心灵的超越，以获得审美品位的提高。在这样的前提下，学生接受的更多的是关注到非功利的、超越生活的、具有深意的审美经验的培养。事实上，审美经验已经超越了美的范围，延伸到更广阔的领域。另外，在现代视觉文化的冲击下，学生不可避免地受到了通俗艺术的影响，而随着科学技术的不断发展，这种影响可能会愈演愈烈。虽然通俗艺术中不乏优秀的艺术作品，但这并不代表学生可以自觉地只接受好的通俗艺术，而不受到低劣的通俗艺术的影响。所以，艺术教育不应该回避通俗艺术，既可以通过优秀的通俗艺术使学生受到艺术的感染，也可以通过对通俗艺术的价值分析培养其审美判断力，并以此使学生获得完足的审美经验。这种审美经验可以使学生在面对庞杂的艺术现象时，用敏锐的眼光去判断事物是精华还是糟粕，而不是一味去迎合潮流。当然，仅仅关注到通俗艺术在审美培养中的缺失，对艺术教育的不利是不够的，还有待于我们在日后从理论到实践的教育研究中，不断地反思与回应视觉文化教育中的新问题。

第四分坛主题：
学校美术教育研究的社会学视角

视觉影像与文化认同：
艺术教育研究生影像诠释与文化认同实证研究的反思

台湾东华大学多元文化教育研究所助理教授　　王采薇

台湾东华大学视觉艺术教育研究所副教授兼所长　　罗美兰

台湾东华大学国民教育研究所博士生　　黄秀雯

台湾东华大学视觉艺术教育研究所硕士生　　苏千宜

台湾东华大学多元文化教育研究所博士生　　林殷齐

摘　要

　　艺术传递文化信息，经由文化的展现，形塑并再创文化认同。当世界进入科技及全球化时，科技（譬如因特网）所呈现的文化视觉影像，形塑并再塑我们的文化认同。然而当代视觉文化影像，除了美学的呈现，到底与文化认同间有何关联性？我们邀请17位视觉艺术教育研究生选取一张能传达台湾或本土文化意涵的影像，并加以文字说明与分享。结果发现，视觉艺术教育研究生们对其所选择影像的诠释内容与其文化认同或自我认同密切相关。针对这项实证研究，我们提出视觉文化艺术教育课程是为文化认同场域的结论与讨论。

　　关键词： 视觉影像　文化认同　艺术教育

绪　论

　　当代艺术教育的改革扩充了艺术教育范畴，涵纳与日常生活息息相关的视觉文化。因而，培育学生的批判思维，借由影像探讨文化发展脉络、社会议题及文化认同，提升视觉文化素养，是现今艺术教育所重视的课题。

　　2007年初，研究者们分享个人专业研究，特别是视觉艺术教育以及多元文化教育，发现可以共同尝试深化"多元文化视觉艺术教育"的学术与实务探究。当时美兰老师正在执行R.Mason教授所提出的"Images and Identity"｜（"影像与认同"）国际性研究台湾地区个案探究，邀请了38位台湾花莲教育大学艺术师资培育生们，各自选择一张（或一张以上）他（她）们认为足以代表台湾的视觉影像，同时在课堂教室里分享个人所选择的影像和自我对于影像的诠释，我们分析这些宝贵的资料，撰述并发表研究报告（Lo & Wang, 2007），结果发现，艺术师资培育生的文化认同明显地呈现了台湾的文化认同（cultural identity），这些认同深受其生活经验周遭环境或事件所影响，因此日常生活场域如夜市或101大楼、政治社会环境的变迁以及洋基棒球队投手王建民等，都被视为个人认定中足以代表台湾的文化影像。

之后，我们再度携手合作，经由视觉影像的选择与诠释，分析30位艺术师资培育生对于全球化与本土化的认同与理解（王采薇、罗美兰，2007），结果发现，艺术师资培育生对全球化或本土化影像的诠释与"美国化"、"西化"或"麦当劳化"密切相关，同时其全球化影像解读强调全球的本土响应，部分师资培育生们突显本土文化之重要意义，以及本土开创全球之可能。虽然这项研究的主题聚焦在全球化与本土化议题，与上述本土认同为两个不同的研究取向，然而我们依然发现，艺术师资培育生们对于影像的诠释与其生活经验或社会互动密切相关。

2008年我们三度分析33位艺术师资培育生对于全球化与本土化的认同与理解（Wang & Lo, 2008），结果发现，学生们所选择的影像突显本土与全球文化的认同，同时也出现不同族群及社会之文化特色。同样的，艺术师资培育生们对于影像的选择和诠释与其生活经验或社会互动密切相关，譬如：手机、麦当劳、星巴克、迪斯尼乐园、夜市、地方艺术、全球暖化以及北京奥运。

这几项探究引起我们的兴趣，多次思考视觉艺术教育的意涵。我们省思全球化国际艺术教育的趋势和本土艺术教育的关怀，认为"视觉文化"取向的艺术教育注入流行文化的活力，其所带来的影像传播与文化冲击，具有全球化的强大影响力，但也同时呈现各地文化族群的风格。但当视觉文化影像迈向全球化时，教师如何引导艺术教育学生解读影像，进行批判与思考，让学生关怀与省思自我文化的认同，对于艺术教育尤具意义。

艺术传递文化信息，经由文化的展现，形塑并再创文化认同。当世界进入科技及全球化时，科技（譬如因特网）所呈现的文化视觉影像，形塑并再塑我们的文化认同。然而当代视觉文化影像，除了美学的呈现，到底与文化认同间有何关联性？本研究经由视觉艺术教育研究生影像选择与诠释的实证分析，进一步提出，视觉影像与文化认同密不可分，视觉文化艺术教育课程是为文化认同建构的场域。

文献探讨与思考基础

一、视觉文化与艺术教育

20世纪90年代视觉文化的思潮传入艺术教育界，旋即在当代的国际艺术教育间蔚为风潮，西方艺术教育学者如Duncum（2000, 2001）、Freedman（2003a）、Anderson和Milbrandt（2005）、Barnard（2001）等皆倡导视觉艺术的教育应从传统的精致艺术延伸至以影像为本的"视觉文化"，在注重精致艺术对美感经验的价值的同时，亦注重了解流行艺术脉络对个人日常生活的影响。这种包含日常生活流行文化议题，代表一个艺术教育的"典范转移"（Tavin, 2005: 111），这样的典范转移称之为视觉文化艺术教育（Visual Culture Art Education, 简称VCAE）（Duncum, 2002），挑战之前的学科本位艺术教育（Discipline Based Art Education, 简称DBAE）。

视觉文化，包含艺术（譬如：画）、媒体想象（譬如：广告、电视、影片、电影、因特网）以及其他形式（譬如：衣物、玩具、食物）（Freedman, 2000, 2003b; Sturken & Cartwright, 2001），视觉文化也包含所有经由个人或共同经验诠释的视觉观点所呈现的文化生活成品（Pajaczkowska, 2001）。教导视觉文化需以一种新的方式来了解与运用，它需要一个对视觉文化权力的批判与检视，以形塑我们了解自己和世界的方式（Pauly, 2003）。换言之，视觉文化教育质疑艺术教育教室内的物品与想象，日常生活文化经验及文本都是重要的物品，可以批判与分析（Ballangee-Morris & Stuhr, 2001; Duncum, 1999; Freedman, 2000, 2003b; Tavin, 2003, 2005; Tavin & Anderson, 2003; Taylor & Ballengee-

Morris, 2003）。

二、认同与文化认同

"认同"（identity）主要是指人们思索我是谁以及他人是谁的过程或结果（Jenkin, 2006），它包含个人对于自己所在位置的概念，以及他人对于我们位置的共同理解，因此认同包含一连串的对于自我及他人的价值、信仰以及态度。根据廖炳惠（2003：137-138），20世纪90年代以来"认同"是为不同学科领域研究的重要议题，她引用P.Ricoeur的说法，指出认同包括两种类型：第一种是对于被赋予认定之身份或属性的认同，第二种是经由主体叙述、不断地的再现并建构的自我。因此，如果认同是对自我的整体了解，那么就应包括被赋予之身份，譬如：性别、族群与阶级等，而对于自我的特质的了解的同时也需知道我与"他（她）人"的差异（difference）。认同是一种动态的过程，我们经由不断地与他人的语言对话互动的重要过程，建构了自我的认同（Taylor, 1992/1994）。

而所谓的"文化认同"（cultural identity），Ballangee-Morris和Stuhr（2001）认为文化认同实现并建构个人生活；而年龄、性别、性取向、社会经济地位、教育、工作、地理位置、宗教、语言、政治地位、族群性等特质，都影响我们的文化认同；此外，文化同时也因科技、政治、经济、社会、环境和人口的发展，不断地在改变中。由此可知，文化认同指对于一个群体或文化的认同，这个群体通常又是个人所属的族群，任何一个群体皆有其可区别的共同的文化趋势，譬如：血源、宗教、性别、年龄、社会经济地位、主要语言、地理位置、居住地、身心状况等特色和价值，从而人们可以认定自己是属于这个特殊群体的。文化认同因此是形塑自我认同的族群特殊文化面向，它与个人自我认同密切相关。

三、视觉文化、艺术教育与文化认同

艺术教育并不是单纯引导学生们成为艺术家，艺术教育鼓励学生经由他（她）们的创作或选择的影像来定义自己，因为艺术创作显现艺术家的社会、文化及个人认同（Freedman & Schuler, 2002）。艺术作为文化学习的教育工具，它和其他工具不同的地方在于不局限于语言，艺术的创作反映文化及族群的关系，它是一群人的文化体现，也是文化认同的象征，它告诉我们艺术家如何建构一个文化多元社会里他（她）的文化认同（cultural identity），而人们经由艺术创作所呈现的内容了解艺术家所表达的文化，艺术因此成为人们形塑与再塑文化和个人认同的媒介。

或许过去的艺术创作以西方纯艺术为主，较充分反映了西方社会文化特色，然而今日的年轻学子们，日常生活中有多元的机会和管道接触不同的艺术或影像，建构自己的认同，因此视觉文化的艺术教育有其意义与重要性。然而许多影像对于少数族群与其文化充满偏见或刻板印象，需要批判分析。多元文化艺术教育提供学生们一个创造（展现自我文化认同）与开放（尊重他人文化）的世界观。经由艺术及艺术教育，学生们得以发展对于不同文化的了解和敏感度，并分析环绕我们生活的真相，看见我们是谁，找到自己的定位，尊重彼此的文化。因此，我们需要一个更能关照到地方、族群、小区环境的艺术教育，呈现过去的文化传统，也包含现今的多元样貌，一个反映年轻人的生活方式、兴趣与需求，突显艺术与地区文化脉络结合的艺术教育。正如Duncum（1999：296）所言，在建构与再塑一个人的认同以及世界观时，日常生活美学经验较纯艺术更有其意义与特色。因此，运用艺术（广告、电视、媒体影像、照片等）作为自我发展以及建构自我认同是非常重要的。视觉文化教学应切入学生生活的议题，强调学生对自我文化的省思，并建构个人的文化认同。

一个实证探究分享

一、研究方法

根据英国学者Rose（2001），影像绝非单纯天真的，影像由各种惯行、技术和知识所建构；而"批判"是一种方法，旨在探究视觉的文化意义、社会现实与权利议题（Rose，2001）。我们依据上述论述，邀请视觉艺术教育研究生，以本土视觉文化为议题来选取个人眼中的台湾或本土影像并解读所选之影像，17位视觉艺术研究生选取一张（或一张以上）能传达台湾或本土文化意涵的影像，加注文字说明且进行口头报告分享。

二、研究参与者

这17位视觉艺术教育研究生中，除了1位是男性外，其余16位是女性；他（她）们的年龄介于24～38岁间；5位成长于台湾北部地区（包括桃园、台北等），1位成长于台湾中部和中南地区（包括台中等），7位成长于台湾南部地区（包括台南、高雄、屏东等），4位成长于台湾东部地区（包括宜兰、花莲等）。

三、资料处理与分析

我们有系统地整理研究参与者的背景资料，包括学号、性别、年龄和居住地区；仔细检视每张影像，赋予编码和注明影像来源。同时，基于研究伦理考虑，每一位研究参与者皆以代码 "GS○○" 呈现。此外，依据视觉艺术研究生们所提供的影像来源网址，上网求证，借以了解影像在网页中的文脉关系，部分影像可以明确找到，部分影像已无法找到，或许这正告诉我们当代快速变迁的因特网世界的真像。

四、研究发现

1. 哪些影像呈现台湾与本土文化？

这17位视觉艺术教育研究生们所选择之台湾或本土文化影像，多数来自因特网，少数为自行拍摄，却都与日常生活及其学习有关，包括：生态环境、空间、部落、地标、人物、集体行为、民俗、传统文化、节日、特产以及画作。（表一）

表一　影像内容

内容	相关主轴	张数
东部海岸	自然环境	1
海	自然环境	1
花莲的雨天	环境／空间	1
卫星空照图	空间	1
老七佳旧部落	部落	1
台北101	地标	1

王建民	人物	2
李天禄	人物	1
"一窝蜂"	人物集合	1
红衫军	集体行为	1
平溪天灯	民俗	1
卖场	节日	1
布袋戏	传统文化	1
杉林溪茶叶	特产	1
风景	画作	1
洋房	画作	1
花	画作	1
合计		18

2. 影像选择与诠释分析

（1）自然环境与台湾生命力

17位视觉艺术教育研究生所提出之影像，张张都代表台湾。其中，在2位年轻的视觉艺术专业研究生心目中，东部的自然环境代表台湾的特色。研究生GS15指出"台湾的景色…以东部海岸线的美最为特殊"，她之所以选择一张苏花公路空照图来代表台湾，主要在强调："透过众人的坚毅精神共同开凿的苏花公路，着实令台湾东部与北部的联系上方便许多…透过苏花公路旁地形的陡峭，更能凸显台湾人坚忍不拔的性格…在困境下仍能杀出重围，突破现状。"除此外，她更结合过去几年来台湾各界争议是否加盖一条东部高速公路的议题，指出："苏花高到底盖不盖，更是牵动台湾人的环保与科技便利的冲突点，相信美景当前更能让台湾走出一条光明道路。"

也是选择东部海边影像的研究生GS09则指出，"台湾四面环海，造就了海的民族性及文化，大海的行程无法预测，代表了台湾的未来"，可是这"未必不是件好事，无法预测表示想象空间及创造力的无限宽广"。

（2）空间、地标与本土文化

研究生GS06选择了一张画家席德进的山景画作为她眼中的台湾，事实上她以人在花莲的经验与视野选择了这张画作，认为这张画作非常地像花莲的雨天，因此她辅以一张花莲雨天山景照片。她的诠释我们在往后的本文会继续说明。

研究生GS04选择了一张台湾的卫星空拍图，指出"这是看似真实却又抽象的概念，数以万计个几何形便组合成所谓的'台湾'"，而且是"乱中有序，杂乱中又好似有一定的规则"。这位研究生以隐喻的方式来表达她的看法，她说"果汁机将世界各国的文化搅在一起，然后打烂喝下肚"，而这样的综合果汁，喝了"却也不会拉肚子，反而健康得很"，台湾"是我的家乡，充满矛盾但是幸福的小土地。"

研究生GS13选择了屏东县泰武乡老七佳旧部落影像来代表台湾文化，并指出："很多的图像都可能也可以代表台湾文化。"而她之所以选择这张现今排湾族石板屋群保存得最完整的部落的照片，主要是因为："台湾原住民的历史渊远流长，堪足以代表台湾这块地的文化象征，而老七佳排湾石板屋群……

历久……而不颓倾……象征着还在呼吸的文化其时间脉络，何况排湾族石板屋亦称得上世界仅有的文化建筑（甚至可以推到世界文化遗产的行列）。"

研究生GS17选择台北101大楼来代表台湾，她从历史文化角度来说明她的选择。"我觉得台湾现在有如春秋战国时代，百家争鸣，虽不知历史的轨迹将如何演变，但若以在台湾近代史上对台湾具有代表性意义之文化表征来说，或许我们可以用'台湾精神'之文化来概括从民国38年迄今的台湾文化主流，亦即朴实、勤奋及力争上游的精神"，这样的台湾"精神文化成功地使台湾脱离贫穷而进入富裕，由世界的边陲地带进入核心地带"。

（3）人物与社会文化

除了自然景象与空间外，人物影像也被选择作为台湾的代表。两位研究生选择美国纽约洋基棒球队投手王建民，作为她们眼中台湾之代表。其中GS14指出："王建民是这几年来将台湾棒球再次发光发热的超级明星，棒球也堪称为台湾的骄傲。传奇人物本身就是文化中精华的一部分。"而GS03指出："王建民不断超越自我极限，为所属球队缔造多次胜利，可谓'台湾之光'，"她认为在王建民身上"可以看到台湾在二三十年前的勤勉、务实、低调、与坚毅的'台湾精神'，现在台湾社会这样纷乱，我想，借由王建民的努力历程，能让我们开始重新拾回这样的'台湾精神'。"

研究生GS12选择从青少年便投入台湾布袋戏表演及其推广的国宝级大师李天禄来代表台湾的文化，因为李天禄："……对布袋戏有相当深入的研究，推广之余他更深刻地体认到社会对于这样传统艺术所投入的资源是相当贫乏的，于是他背负着这样的使命感，全力投入文化耕耘的工作，由他所率领的'亦宛然'团队不断地到各校园进行薪传的活动，点燃了传统布袋戏传承的薪火，逆转了当时可能会后继无人的险境，这无疑是对当下的布袋戏注入了一剂强心针。"而现今位于三芝的"李天禄布袋戏文物馆"除了纪念李天禄外，也负起文化传承的宏愿。

而研究生GS05以一张人物及物品建构成的影像代表台湾的"一窝蜂"，在这张影像里有王建民、施明德、周杰伦、林志玲、排队买Mister Donuts的人潮，另外还有乐透彩、计算机银幕、7-11的Hello Kitty珍藏品、韩国国旗及珍珠奶茶，而这些是她眼中的台湾。她分享："'一窝蜂'才产生了竞争，就个体面来看，你可能因为一窝蜂才投入，因为竞争而成长进步。就整体面来看，因为大家都在一窝蜂抢进，所以大家才能无意间'把饼做大'，无意间使得某件事情、某个地点变得更有人气、更有人潮、更为有利可图。"

研究生GS01选择一张2006年红衫军的照片，并指出她的思考方向是："社会民主进步的表征抑或社会动荡不安的现象；人民团结抑或盲目跟进；深具教育意涵抑或教育乱象；台湾历史的关键点抑或台湾历史的污点？"

（4）民俗节日与传统文化

研究生GS07认为《平溪祈福》是"一张最能表现、反映台湾的图片"，因为"一看到这张图片，就能直接感受、联想到台湾"。平溪天灯"已经有近百年的历史，每年农历正月十五日元宵节都吸引10多万民众参加，将平溪夜空点缀得更炫丽迷人"，平溪祈福"除了代表台湾的浓浓人情味外，主要是因为天灯是中国人的智慧。有人说天灯是诸葛亮为传递军情所创，又称孔明灯；也有传说是民众要躲避盗匪，互报平安施放信号，因而称为'祈福灯'或'平安灯'"。

研究生GS11在大卖场拍摄了一张春节前的景象，指出春节将近："大卖场布满春节气息，耳边传来恭贺新禧的音乐。红色对于台湾习俗而言，是大吉大利；琳琅满目的春联、财神爷，述说台湾人对于春节习俗的重视，除旧换新。"

研究生GS10自行拍摄了一张布袋戏玩偶的照片，指出："由于布袋戏是台湾传统的文化，在台湾拥有近百年的历史，布袋戏形式多样，是极富乡土特色的传统戏剧表演文化之一，展演内容多为武侠小说或古代寓言故事，至今还吸引着新一代的年轻人观赏，亦是一种文化的传承。"

（5）本土特产

研究生GS16选择一张台湾高山茶杉林溪茶叶园的影像，并指出，第一，台湾高山茶具特殊口感，"在喝过中国、日本其他地区的茶叶之后，可以明显分辨出台湾高山茶其独特的甘甜口感，台湾高山茶的味道是其他地区的茶叶所无法替代的"，更重要的是"只有在台湾这块土地才能培植出如此的口感"。第二，高山茶带来工商发展，"台湾早期以务农开发至工业，农业向来是中华民族赖以维生的民生基础，随着工业科技的发达，许多的产业都面临了转型的必要，农产业也是如此，伴随科技网络，台湾高山茶也在网络上贩卖，即使在世界各国都可以购买到，台湾的经济基础便是由农业，一步一步辛劳地打拼，慢慢建立起工商发达的基础，因此选用农业的茶叶，更可代表台湾过去的辛劳，进而转变到现代工商科技的发达"。第三，高山茶未来远景，"高山茶属高经济作物，已有部分在各航机上供应给世界各国旅客，以开拓台湾高山茶的市场，因此台湾的茶叶承继了过去的历史辛劳，更开阔了未来的发展远景"。

（6）画作与台湾

如前所言，研究生GS06选择了一张画家席德进的山景画作为她眼中的台湾，同时她辅以一张花莲雨天山景照片，指出"能代表台湾的影像……包罗万象，全看你观看的角度……来花莲一个多月，让我有从不同角度观看台湾的机会"，而"席德进'湿中湿'的画法，'山'变的柔软而沉静，在花莲阴天或飘着细雨时，观看山景就像席德进笔下'没骨法'一样，充满水汽，立体感不见了，皴法也不见了，但层次分明了，那灰阶的变化真是'风景如画'，每每吸引我驻足，我是画中的点景人物。也许16世纪中叶葡萄牙船只行经台湾海面时，也正是细雨蒙蒙的天气吧！看到层次分明的高山峻岭，发出'formosa'美丽之岛的赞叹！台湾第一次跃上了国际舞台。"

研究生GS08选择一幅"洋房"的画，她认为："画面中紧密相连的洋房，正象征着各个产业、经济、时代的改变与发展。其中洋房的颜色是由许多不同彩度构成，意味着台湾不同角落的生命力与朝气。另外，画面中的明度并不高，让人有一探究竟的想法，就像存在于台湾的人、事、物一样，等待着被发现与体会生命的美好……"

研究生GS02选择一系列不同色彩的花来说明她眼中的台湾，而她的分享非常简洁，"island / Taiwan / Formosa / R.O.C. 'life' 're-' 'sun' 'nature' 'peace' 'soul' this is not here, there or anywhere, nor invisible."她所认知的台湾是一座美丽的岛屿，拥有生命与再生，充满阳光、自然、和平、灵魂之特质，这些特质并不难察觉，随处与你同在。

从研究生们的诠释里，清楚看见诠释者主体的叙述、反思及认同的影子。经由视觉影像的选择，学生们思考自己心目中足以代表台湾或本土文化的影像，而其诠释除了代表个人的看法外，更代表深存于个人心中对于自己所属之"台湾"、"台湾文化"、"本土"以及"本土文化"的概念、信仰、态度、或者是身份的认同，这些概念同时也包括他人对于我们归属位置的共同理解。

研究生们的诠释里，明显表达出与自身所在地——台湾的联结，一方面意识到自我的归属，另一方面也了解到他族或他人的存在，更将台湾推到全球的舞台，包括实质的文化遗产：族群精神与性格特色。

两位研究生选择台湾东部景色，主要因为其特殊的高山及海岸景观，然而，对于研究生来说，崇山

峻岭和辽阔海洋，不仅是自然环境而已，更展现台湾人困境中的坚毅，也是当今重要的政治社会议题，环保与经济发展之争议。更有意思的是，隐喻大海的想象空间及创造力的无限宽广，正如影像解读、认同的解构与再建构一样。因此，视觉文化议题是生活议题，更是文化认同议题。

即使所选择的影像以人物为主，而实际上她们诠释的内容却与台湾价值、特色或本土文化有关。王建民，不仅在台湾家喻户晓，更是全球棒球界风云人物，他不仅是年轻人的偶像，学习的典范，更是台湾许多人棒球光荣史的再现与再认同。而李天禄所代表的是当代全球多元文化在台湾社会下，传统文化的传承与认同。至于一窝蜂里的人物，无疑地告诉我们台湾当代的多元文化：韩风、珍奶、Hello Kitty、甜甜圈、本土人物、全球人物等，这是一种文化的杂糅，也是本土文化认同的再省思与再建构。最后，选择红衫军影像的研究生针对群众集体行为的社会现象，提出问题来，明显告诉我们她的认同再塑的思考过程及内涵。因此，如何批判检视影像，协助学习者建构主体性及自我和国家文化认同，正是视觉文化艺术教育的核心之所在。

此外在诠释节日或民俗活动时，也包含了台湾的历史、性格、文化传承，特别是人情味、生活的安康。在诠释高山茶时，出现无可取代、进步、未来远景等价值观与台湾人性格特色。即使是画作，也一样充满着本土文化特色或者台湾的生命力。

结语与建议

一、结语

由以上的实证呈现，视觉影像不仅具有视觉效果，更具有艺术教育讨论的功能。视觉文化经由影像让我们看见我们是谁，我们在哪里，我们属于哪；视觉文化是为创作者个人展现，却同时也是文化认同的重要工具。

影像已经在那，经由个人的经验去欣赏或消费，然而一旦加入诠释与讨论，影像开启另一扇门，拉近影像与个人的关系，甚至影像与社会或全球的关系。既有影像扮演着普遍的功能，但与个人认知相遇时成为客观的模板，提供参考或呈现消费的功能，然而，它同时也具有参与的功能，经由影像的诠释，我们得以检视、争论、思辨与再建构意识、价值、信仰。经由艺术或视觉影像，我们发展概念及想象，了解我们周遭的真相，发展一个批判能力让我们去分析所知的真相，且发展创作的需求来转化这个分析的真相。

因而视觉艺术教育课程正是这样的一个场域，让我们得以分享个人的观点，重新认识我们自己、我与他人的关系，并反省安身立命的价值观，此时，影像已无声无息地与我们的经验交融，协助我们反思既有的自我及文化认同，并再塑我们的认同。

黄壬来（2002：65-67）指出当代艺术教育应以多元化和生活艺术为内涵，引导与启发学习者的主体性。事实上，现今艺术教育更强调艺术的内涵能与学习者的生活与社会发展结合，艺术教育反映学习者对于自我文化内涵与意义的认知和认同，发展尊重他人与关怀社会的情操（Mason，1995；赵惠玲，2005）；日常生活中蕴藏着了解文化的线索，艺术教育若重视生活，即掌握了创造与解读艺术的脉络与知识，才能免于疏离、无关、浅化或物化（袁汝仪，2002）。

引导学生经由视觉文化的认知与影像解读，强调视觉影像背后的社会性意涵，重视跨文化、跨学科的学习。培养学生以好奇的眼光进行视觉批判，不但能以质疑的态度观察所见，更能充备自身的视觉

文化素养，建构自身的主体性与价值观，达成推展视觉文化艺术教育的目的。正如赵惠玲（2005）所建议，视觉文化的教学，应以学生生活中的视觉经验为主体，教师可协助学生在与生活影像的互动中，建立"自我认同"（self-identity），检视自身的意识形态、澄清自我的价值观与自我认同，进而建构视觉文化对学习者自身的意义。

二、建议

文化不仅仅是经由艺术创作呈现出来，更经由人们诠释、使用并认知而呈现。对于一个国家与文化的了解与认同，并非只是个人所建构起来的，它更需要群体的表述，因此象征的事务特别是影像，就成为个人国家文化认同的代表。本研究首先在搜集视觉艺术教育研究生们本土文化认同的视觉影像及其诠释，同时分析它们的信息和意义。可是，视觉艺术教育研究生的影像选择，受到他（她）们生命经验所影响，然而，他（她）们是否意识到这点，同时能加以分析并解释？未来可进一步检视视觉艺术研究生影像选择与诠释和他（她）们的个人特质及生命经验（譬如：族群、性别、阶级、年龄、城乡、学习等）间的关联性。

自我肯定及对于不同文化的了解，可以经由批判、分析视觉影像而建立。一起的讨论与分享，可以反映出个人的经验，让大家看见不同的认同与文化，了解个人认同形成的生活环境所在小区（或族群），建立彼此的认识与了解，更建立尊重与包容。前者在呈现个人与他人认同的差异，后者在破除文化单一障碍，尊重他人。经由艺术教育提供学生们机会，更具批判性地检视自己的位置，课堂教室的对话、思辨，以及个别或团体的访谈，协助个人检视自己的认同以及认同建构过程。未来可进一步分析视觉影像艺术教育如何再塑个人的文化认同，以及视觉文化艺术教育对于自己与他人文化的认识了解的影响与贡献。视觉艺术作为文化认同建构的场域，它如何形塑与再塑个人的国家或文化认同，或者视觉影像如何形塑并再塑个人对于本土／全球文化的认知？视觉影像或艺术教育如何协助人们建立文化认同能力与内容？视觉影像或艺术教育如何协助人们建立本土／全球文化认知？

致谢

在此特别感谢参与本研究的研究生们，感谢您们的分享。

参考文献

王采薇、罗美兰. 全球化与本土视觉文化的影像解读分析. 论文发表于2007年亚太艺术教育研讨会. 花莲：花莲教育大学，2007年10月24日—2007年10月26日.

袁汝仪. 艺术教育的未来展望. 艺术教育研究编辑委员会（编）. 艺术与人文教育. 台北：桂冠，2002年，p712.

黄壬来. 全球情势与台湾艺术教育的改革. 艺术教育研究编辑委员会（编），艺术与人文教育. 台北：桂冠，2002年，p65-98.

廖炳惠编著. 关键词200. 台北：麦田，2003年.

赵惠玲. 视觉文化与艺术教育. 台北：师大书苑，2005年.

Anderson, T & Milbrandt, M. K. (2005). Art for life: Authentic instruction in art. Boston: McGraw-Hill.

Ballangee-Morris, C., & Stuhr, P. L. (2001). Multicultural art and visual cultural education in a

changing world. Art Education, 54 (4), 6-13.

Barnard, M. (2001). Approaches to understanding visual culture. New York: Palgrave.

Duncum, P. (2000). How art education can contribute to the globalization of culture. International Journal of Art & Design Education, 19 (2), 170-180.

Duncum, P. (2001). Visual culture: Developments, definitions, and directions for art education. Studies in Art Education, 42 (2), 101-112.

Duncum, P. (2002). Clarifying visual culture art education. Art Education, 55 (3), 6-11.

Duncum, P. (1999). A case for an art education of everyday aesthetic experiences. Studies in Art Education, 40 (4), 295-311.

Freedman, K. (2003a). Teaching visual culture: Curriculum, aesthetics, and the social life of art. New York: Teachers College Press.

Freedman, K. (2003b). The importance of student artistic production to teaching visual culture. Art Education, 56 (2), 38-43.

Freedman, K. (2000). Social perspectives of art education in the U.S.: Teaching visual culture in a democracy. Studies in Art Education, 41 (4), 314-329.

Freedman, K., & Schuler, K. (2002). Please stand by for an important message: Television in art education. Visual Arts research, 28 (2), 16-26.

Jenkin, R. (2006). Identity. In A. Harrington, B. I. Marshall & H. Muller (Eds.), Encyclopedia of social theory (pp. 262-264). London: Routledge.

Lo, Mei-Lan & Wang, Tsai-Wei (2007). Image-based research on art teacher education: Student teachers' visualizations of Taiwanese national identity. Paper presented at the 2007 InSEA Asian Regional Congress, August 20-23, 2007, Seoul, Korea.

Mason, R. (1995). Art education and multiculturalism (Second Edition). Corsham: National Society for Education in Art & Design.

Pajaczkowska, C. (2001). Issues in feminist visual culture. In F. Carson & C. Pajaczkowska (Eds.), Feminist visual culture (pp. 1-24). New York: Routledge.

Pauly, N. (2003). Interpreting visual culture as cultural narratives in teacher education. Studies in Art Education, 44 (3), 264-284.

Rose, G. (2001). Visual methodologies. London: SAGE.

Sturken, M., & Cartwright, L. (2001). Practices of looking: An introduction to visual culture. Oxford, UK: Oxford University.

Tavin, K. (2005). Hauntological shifts: Fear and loathing of popular (visual) culture. Studies in Art Education, 46 (2), 101-117.

Tavin, K. (2003). Wrestling with angels, searching for ghosts: Toward a critical pedagogy of visual culture. Studies in Art Education, 44 (3), 197-213.

Tavin, K. (2005). Hauntological shifts: Fear and loathing of popular (visual) culture. Studies in Art Education, 46 (2), 101-117.

Tavin, K., & Anderson, D. (2003). Teaching (popular) visual culture: Deconstructing Disney in the elementary art classroom. Art Education, 56 (3), 21-24.

Taylor, P. G., & Ballangee-Morris, C. (2003). Using visual culture to put a contemporary "fizz" on

the study of pop art. Art Education, 56 (2), 20-24.

Taylor, C. (1992/1994). The politics of recognition. In D. T. Goldberg (Ed.), Multiculturalism: A critical reader (pp. 75-106). Oxford: Blackwell.

Wang, Tsai-Wei and Lo, Mei-Lan (2008). Visual cultural image and identity on globalization and localization of Taiwanese art student teachers. Paper presented at the 32nd InSEA World Congress/Research Conference, August 5-9, 2008, Osaka, Japan.

文化与创意：建构本土美学的大学艺术教育

台湾东华大学艺术学院教授兼院长　　**徐秀菊**

前　言

全球化趋势对艺术教育带来最直接的冲击，莫过于世界各地开始重视保存自身的文化资源，将本土文化视为珍贵的艺术教育发展之基础，并进一步透过艺术教育激发学生对文化主体的认同。如何在全球化的冲击下发展具有特色的大学艺术教育成为重要的议题。在过去，大学美育常引进国外艺术教材，这些教材充满着异文化的魅力，虽然异文化有着给人不同的美感体验，但终究少了社会美学的想象，更遑论是大学所处小区的本土美学。不同于全球化的议题，地方美学强调地方的价值性，以其人、文、地、产、景的形式建构，进行对文化的诠释、再现、记录与书写，具有其知识与经验上的美学意涵，期望得到居住者的土地认同、感知与体验（李谒政，2008）。因此，将居住的社区环境与文化纳入艺术教育才能更直接呼应一种全人的发展（Blandy, 1992; Keys & Morris, 2001; Sturhr, 1995）；而学校更应开发以核心文化为基础的艺术课程（徐秀菊，2004、2007a，2007b；黄壬来，2004），依据所在社区与其他社区的艺术资源，作为课程设计的内涵，借此帮助分析、判断、重建与认同自身的核心文化特质，同时与其他文化体系互动与交流，进而达成自我定位与相互尊重的文化任务。

因此，我们应研发与实践本土观点的艺术教育课程与教学，同时协助学生探索构成社区文化与环境的社会元素，建立人与自然环境和土地及社会观的价值体系，找寻人与自然环境和社会文化中失落已久的和谐相生关系，进而检视全球化的艺术教育发展议题。而台湾近年来也开始积极地推动具有本土特色的"艺术、文化与创意"之艺术教育。虽然大学是通识与专业教育的殿堂，但一般其具有本土性的特色课程与教材仍相当有限。根据这波全球化的趋势，面对一个时代的改变和其所带来的挑战，如何提升大学的艺术专业教育与特色教学以及透过独特的本土文化与艺术，建构本土美学与艺术教学专业更是刻不容缓。

笔者任教于台湾东部东华大学之艺术学院，东部地区拥有丰沛的人文与自然资源，素有台湾的后花园之称，但也因地处东部、地形特殊、南北距离狭长、区域开发较晚，无论是在艺术与大众文化设施之软、硬件方面相较于西部都匮乏许多。有鉴于东台湾教材资源的不足与大学美育发展趋势，笔者近年来积极申请相关计划，期能建构以本土美学为主的艺术教育，以及发展本土美学的通识教育和培育特色人才。本文将分享"东台湾艺术教学资源整合与推广"计划及"文化绘本人才培育"计划执行之部分成果，希望能有抛砖引玉的效果，让更多的大学能关怀本土的艺术文化，发展更具有独特性与专业性的大学美育。

发展本土美学的通识艺术教育

为发展本土美学的通识教育，"东台湾艺术教学资源整合与推广"计划于2008年春季与秋季，分别

开设"东台湾视觉艺术赏析"的大二通识课程。兹将本计划的教学设计与实施、教学成果与学生的回馈说明如下。

一、教学设计与实施

本课程的教学目标在于探讨东台湾艺术资源及发展现况，使学生能熟悉东台湾艺术的环境，增强东台湾艺术的涵养，进而培育东台湾艺术相关人才。依据教学目标的多元特色，教学设计采取教师协同教学的方式进行，教材则为本计划于2007年出版之《东台湾艺术故事——视觉篇》一书，是本课程专用的教科书。课程内容可区分为"美术史"、"设计"、"石雕"、"书法"、"闲置创意空间"和"台湾少数民族"六大主题，各主题的课程内容如表3-1。

表3-1 "东台湾视觉艺术赏析"课程主题与授课内容

主　题	授　课　内　容
美术史	生活·美感·花莲——花莲美术史
设　计	以城市情境弥拼花莲的文化生活图像
石　雕	"倚大石为居"敲开东部石雕艺术文化产业——东台湾石雕艺术发展概况
书　法	洄澜书家身影——花莲书法家介绍
美术史	文化政策与台东美术史之发展——台东美术史
闲置创意空间	东台湾艺术场域的传奇——闲置创意空间、东部艺术家介绍
台湾少数民族艺术	台东原住民艺术发展之变迁——以太麻里溪的台湾少数民族艺术发展为例

第一年度课程实施，除了邀请专家学者至课堂授课，本课程另外还安排学生参访花莲旧酒场，以及由学生于期中、期末进行专题报告，报告内容分别以"东台湾艺术故事"以及"东台湾的闲置空间玩创意"为主题，使学生从专题制作过程中，亲身体验、探索东台湾丰富的艺术资源。图3-1为本校李秀华教授主持演讲"洄澜书家身影——花莲书法家介绍"，邀请花莲当地的书法家吕芳正先生介绍个人创作经历、引导学生欣赏书法创作，并在课堂实际示范书法创作。图3-2为本课程安排学生实地参观花莲旧酒厂闲置空间再利用的规划与相关展览。

图3-1 专题演讲"洄澜书家身影
——花莲书法家介绍"

图3-2 参访花莲旧酒厂闲置空间

二、教学成果与学生回馈

（一）发现生活中遗漏的地方美学

本课程之期中报告部分，是以"东台湾艺术故事"为主题，由学生自行寻找个人感兴趣的东台湾艺术、文化等题材。学生报告主题包含"我在花莲 看人群"、"花莲糖厂"、"花莲夜市文化"、"古朴繁荣的花莲车站"、"校园面面观"、"花莲石雕博物馆"和"宜兰县 歌仔戏"等。此作业让大学生以行动来发现生活文化中的地方美学，图3-3为学生透过摄影来分析花莲糖厂的文化及其经营方式。

（二）关怀地方文化与环境的发展

期末报告部分，是以"闲置空间玩创意"为主题，选择花莲的五个闲置空间再利用的案例（包含"将军府"、"松园"、"庆修院"、"旧酒厂"和"旧铁道"），由学生分组进行实地考察，并制作专题研究报告，研究内容包含该场域的历史沿革、闲置空间再利用的契机与目标、现在的执行情况等，最后针对该场域提出改进的建议。此作业透过团体的合作与激荡，探讨闲置空间再利用之议题及历史文化发展与保存的问题，图3-4为学生实地考察松园所拍摄的照片。

图3-3　学生以"花莲糖厂"为主题
进行专题报告

图3-4 学生实地考察花莲"松园"
所拍摄的照片

（三）检视通识艺术教育学习的动机

本课程于期末时发给学生课程问卷，从学生填写的学习回馈，来了解本课程的教学成果。其中问题一为：请说说看你当初为什么选择"东台湾视觉艺术"课程？修习完本课程后与你所预期的学习目标是否有落差呢？综合归纳学生所填写的课程问卷，发现学生选修本课程的主要动机是希望透过本课程来认识东台湾的艺术与文化，学生表示：

因为在花莲就读，从外地来到花莲这地方，当然就想了解一下当地的一些文化、艺术等。970629

由于我自小在花莲长大，虽然对花莲的生活人文方面已经有相当的了解，但对艺术方面的认识略嫌不足，希望借由这门课程能从艺术的角度来看花莲这块美丽的土地。970616

此外，归纳学生所填写的课程问卷，发现学生认为在修习完本课程后，与当初所预期学习目标的落差程度并不大，可区分为以下三种：

a. 学生认为学习内容比预期的学习目标更丰富，举例如下：

老师的介绍、讲解超出我的想象，原以为只单介绍实景（景观上）的，没想到也介绍一些书法及图画，让我了解到艺术的领域很广阔。970614

这门课不只是讲台湾少数民族艺术，还有许多的艺术如书法、表演、石雕、摄影，还有装置艺术，

作品和场域之间的对话，比我想象中还多，还丰富。970628

b. 学生认为学习内容与预期的学习目标没有太大的落差，举例如下：

修习完本课程，其实不会让我觉得差异很大，在一开始对课程内容就以"看"和"欣赏"为期待，上课实际内容也都蛮和我的预期相近。970602

修习完本科目之后觉得更加了解东台湾的艺术发展，和预期中的没有落差。970612

c. 少数学生认为学习内容与预期的学习目标出现落差，但仍给予正面的肯定，填写的问卷内容举例如下：

原本期待的是制作视觉如动画，不过此课程重点放在发现、开发东台湾视觉艺术也很好。970601

想说东台湾视觉艺术，应该会是拍摄的课程吧，会外出去看东部的美，但是出去才两次，有点跟预期的不一样，不过课程中安排蛮丰富的，平常所不知道的知识也知道不少。970606

（四）省思学习的成果

检视大学生对这门课学习到哪些？归纳学生所填写的课程问卷，发现学生从本课程学习到的收获，主要为以下两方面：

a. 认识东台湾的艺术与人文内涵，大学生表示：

学习到东台湾的艺术发展及台东、花莲的本土文化、书法家及各项重大的活动内容，让我更了解这片土地。970611

这门课让我有更了解东台湾的一些艺术，像是石雕、街道装置艺术、店面装饰艺术、书法等。透过期中专题报告，去店面拍摄，……发现许多具有各自风格的商家。970623

b. 认识闲置空间再利用的案例，大学生表示：

印象很深刻的内容是到旧酒厂，看装置艺术和场域之间的对话，装置艺术不像画一样，他必须要考虑光线、空间及每个观赏的角度。970628

印象深刻的是上星期的校外参观，张老师和学生之间的互动良好，问与答的模式完成了对每一项旧酒厂内的艺术作品的评价，更清楚地认识了空间摆设、场域构成的概念。970622

此外，还有一些学生肯定自己在文化知识、文化政策方面的学习，以及对艺术家的创作精神产生认同与赞赏。

（五）建议未来课程的实施与改善

根据填写的课程问卷，多数学生建议未来能增加更多的户外参访机会，以及增加学生在课堂中实际创作的经验。此外，也有学生反应，本课程过多校外专家学者演讲，因此希望能增加授课教师亲自授课的时间，使学生能从老师身上获得更多专业知识。针对学生的建议，笔者修正2008年秋季班的课程计划，除了增加创作教学、参访教学、网络远距教学，也增加教师讲学时间及对学生辅导学习的安排，希望透过更完整的教学计划，建构本土美学的通识教育，让学生能真正学习到本土的文化、艺术与人文。

建构本土美学的文化绘本人才培育计划

东台湾具有丰沛的物产与观光、文化资源，且居住的族群包含台湾少数民族、客家、闽南等，因而有多元文化的故乡之称。鉴于多元族群文化的发展及特殊的地理地形，笔者提出建构本土美学的"文化绘本人才培育"计划，本计划期望开发花东文化的特色，作为产学合作的研究资源，借以培育本土文化绘本创作及研究之专业人才。兹将文化绘本人才培育计划的实施策略、课程与教学及其实施成效等，说

明如下：

一、文化绘本人才培育计划的实施策略

除了知识与技能的培养外，创思能力也是近年大学非常重视的教育；本计划之文化绘本即是以地方文化为主轴，结合创意形式以发展具有本土美学的图像作品，例如图像故事内容、造型、情境、版面、文字及书籍等均可引发创意，甚至外围产品的开发也可能激发出更多的创意产业的思维，以提升东台湾地方文化美学的经济效能。

本计划实施之架构是以本校艺术学院作为核心来整合产、官、学界，进行"创意文化"之产业合作（如图4-1），期能透过学术单位的教学研究背景，进行绘本创作之人才培育，研发文化绘本和外围产品。所实行之绘本创作课程，透过图像、书、文字三方面的课程设计，让受训者能了解绘本与书的艺术，经由文化符码与视觉传达设计之训练，让其具备文化符码的译码与编码的能力。而本课程结束后，也将举办文化绘本创作成果展，并从中选择优质的文化绘本，与文化局或出版社合作印制与发行。未来亦期望透过研讨会及国际的参展等活动，让文化绘本发展出独特的图文产业，进而推展至国际市场，以提升地区文化方面之产值。

图4-1　产官学的合作机制

二、文化绘本人才培育计划的课程与教学

本计划之课程与教学研发重点包括：(一)结合校内外资源进行协同教学；(二)进行跨领域课程的整合；(三)发展学生学习辅导的机制；(四)发展课程与教学的评估机制。

（一）结合校内外资源进行协同教学

课程尝试结合校内外专业师资与产、官、学界资源，深化课程设计与教学策略，打造一个优质的学习环境。课程采协同教学模式，由两位以上教师共同授课，期间亦邀请延揽具有绘本创作或出版实务经验的专家和学者莅临讲学(如图4-2)。本课程强调理论与实务的联结，让学生能实际应用所学的知识和技能，提升专业能力，并且培养专业助理与绘本教学助教，以协助课程与活动之进行。另本课程也建置"东台湾生态旅游绘本天堂"之网站，随时更新教学活动与成果，开放讨论及增进网际信息的互动交流。同时积极与产官学界、民间机构、媒体等接洽，建立良好沟通管道，强化各方资源发展。

（二）进行跨领域课程的整合

应国家创意文化产业政策，为配合创意文化产业的人力需求，特加强跨领域学科知识之整合。授课教师以行动研究适时调整学习内容，培养学生的基础专业能力提升就业竞争力，并与相关范畴之产官学界互相联结合作。

2007年以生态旅游为绘本创作的主题，进行文化、生态与艺术之跨领域课程的整合，结合相关专长之教师，以理论、参访、创作体验及专题演讲等方式进行教学。其中强调学生实作的部分，先由教师引导，再由学生进入场域进行实地的调查、文化的研究、故事的编纂、图像的转化与创作等。例如2007年7月教师引导学生们探访花莲丰田小区、光复、马太鞍湿地等地，再经玉长公路作深入之生态访查，搜集东台湾生态旅游景点的实地资料(如图4-3)，充实文化研究与图像创作的资源，学生并以图文共构的形式进行艺术与文学跨领域的绘本创作。

图4-2 何华仁老师专题演讲　　　　　　图4-3 花莲生态访查

（三）发展学生学习辅导的机制

1. 拟定学生能力指标

拟定学生在修习课程必须达到的基本能力指标及学习成效指针，配合课程目标，让学生了解生态旅游绘本在图文叙事创作的特质与发展，并具有探讨生态旅游绘本创作及其教学理论能力、设计生态旅游绘本创作的图像文化符码能力、解析生态旅游绘本的视觉文化议题能力及进行生态旅游绘本的创作与教学研发之能力等。在确定学习目标后，依其指针，来建立学生学习评量制度，观察学生学习活动的表现，并依学生学习评量的结果，作为改善学生学习课程、设备与教学环境之参考。

2. 建立学生即时回馈的系统

为了解学生学习需求，要求学生每次上课撰写学习日志，随时记录课程讨论内容及心得分享，帮助教师了解学生学习状况以及需求，用来当做调整教学、适时提供学生课后辅导机制，学习日志数据（如图4-4）则放置于该计划网站，以供学生参考与进行意见交流。

3. 建置学生学习辅导机制

本计划聘请绘本插画家、文字创作者与出版者，进行产学教师支持教学，以及建立学生学习辅导机制。针对因特殊事件

图4-4 九十六学年度学生学习日志

或其他因素而造成学习落后的学生，来进行个别辅导，让学生对绘本从创作到出版都有正确的体认，并强化学生对文化绘本写作、文化绘本的设计与制作、文化绘本的产业研发与营销、文化绘本的创作与教学等之能力。

（四）发展课程与教学的评估机制

本计划之课程及教学检讨评估分为"形成性评鉴"、"总结性评鉴"以及"阶段性回馈评估"。"形成性评鉴"依据学生的随堂报告、创作练习、学习省思与小组书评作为平时的课程回馈，并修正课程细节方向。"总结性评鉴"以学生期末创作发表的成果，评估学生实际学习创作之进度，借以调整后续教学、计划执行的项目与进度之安排。"阶段性回馈评估"即每学期末课程结束后，进行问卷调查回馈，以作为未来计划之安排和调整。

三、文化绘本人才培育计划的成效

（一）文化绘本的创意研发

教师与学生透过创意的激荡，共同研发及设计一系列的绘本图书（共6本）（图4-5），其中有介绍描绘花莲特产芋仔番薯的"噗噗噗"，还有呈现阿美族传统文化的"遗忘的芭吉鲁"和"鱼的家——巴拉告"；还有述说与太平洋有关故事的"月光曼波"；描绘193号公路玉里段的"夏乐德之旅"，以及探访吉安乡花园的"小粉蝶花之旅"等6个主题，借此呈现出花莲多元的自然景观、产业特色与文化生态。还有周边产品也陆续推出"典藏花莲"纪念杯、明信片、"东台湾生态旅游绘本"笔记书与提袋等（图4-6）。

图4-5 东台湾生态旅游绘本套书

图4-6 绘本周边产品

（二）文化绘本的创作发表与交流

本计划主要目标是让学生了解市场对绘本创作人才的需求，并希望能加强学生出版与营销等相关知

能，增加学生就业竞争力。因此于2007年8月举办"东台湾生态
旅游绘本创作发表会"，将学生们创作成果公开发表，并邀请花
莲县文化局局长、青林国际出版社、花东文教基金会执行长等多
位贵宾，以及各报记者共同与会指导。透过公开发表与宣传等形
式，积极寻求各方资源协助，同年10月配合"2007亚太艺术教育
学术研讨会"，举行"东台湾生态旅游绘本新书发表会"（如图
4-7），将学生们创作的"东台湾生态旅游绘本"编辑出版。2008

图4-7 东台湾生态旅游绘本新书发表会

年11月底将赴厦门大学与中央美术学院举行"东台湾生态旅游绘
本原作巡回展览"与交流，2009年将于新加坡、澳门举办展览，希望能透过各种机会将学生之作品推广
至其他国家和地区，增加未来学生与业者合作的机会。

　　而现阶段主要为培养学生进行绘本创作之能力，今年9月与花莲县文化局合作执行"2008年社区文化
创意绘本故事计划"，为2008年度规划并出版一本社区文化绘本。将公开审核学生作品，从中选择一本
优质文化绘本进行出版。未来配合绘本出版，作品包装营销，周边产品研发等，能够使学生从做中学，
扩展接触到图书出版编辑、印刷流程、商品包装、企划营销、文化创意产业推广等各层面，并逐步扩大
培育范围，使学生在未来有更多就业方向的选择。

　　（三）文化绘本的推广与深耕

　　本计划将于2008年11月与花莲民间机构新象绘本馆合作办理绘本阅读计划推广活动，邀请台湾25个
故事妈妈团体，推广"东台湾生态旅游绘本"。此外，本计划于2008年12月结束后，仍会继续配合文化
局、学术机构之相关活动，举办东台湾文化绘本展览活动，透过以东台湾文化特色为主题绘本的图画与
故事内容，展现东台湾本土独有的历史与文化特色，并提升东台湾本土的文化美学。而文化绘本的推广
与教学，亦能成为东台湾的地方特色发展，以提升文化产值。本计划之最终目的，期能藉由文化绘本，
唤起人们对东台湾本土文化的情感，凝聚社区之共同意识，关怀东台湾丰富且多样化的人文特色与自然
资源。最后，本计划会积极在其他国家和地区举办东台湾绘本展览，希望能深耕本土并迈向国际，将东
台湾的文化特色推展至全台及其他国家和地区，并加强文化、创意与艺术在全球化冲击下的教育成效，
并提升台湾文化与艺术教育的价值。

结　语

　　相对于全球化的趋势，以社区文化和创意为核心，建构本土美学的课程，可以提供艺术教育一种特
殊而宽广的视野。本文从建构本土美学的大学教材、通识教育课程到绘本人才的培育计划，均是以本土
文化为核心；并依据东台湾场域内的小区文化艺术资源，作为课程设计的内涵，借此帮助教师及学生分
析、判断、重建与认同自身的核心文化特色，并同时透过艺术的形式与其他文化互动与交流的机会，进
而达成自我定位与相互尊重的文化任务。这不仅能提供学生增能的学习机会，同时也能丰富其对地方文
化的知识，加深艺术文化的素养内涵，进而达到全人艺术教育的目标，以及扩展学生对台湾、亚洲及世
界艺术文化之宏观视野。

　　此外，"东台湾艺术教学资源整合与推广"及"文化绘本人才培育"等计划，让参与的大学教师能
完成一个共同的、有意义的本土化教材编辑与教学；让大家对本土文化与艺术的"教"与"学"方面能
进行行动反思。此过程中不断发展新的本土能量与价值，让大家相互激荡与成长，也提供一种联结大学

课程理论与实务的机会，发展出更具有其独特性与专业性的大学美育。诚如Winter（1997）提到"从连接大学中的教学与研究，以及连接大学知识与小区生活的过程中，实际的力量将获增强。同时，亦让研究成果在实务中更有效益"（引自Barton，1997）。

参考文献

Barton, L. (1997). Teacher Professional Development:The Rold of the University.

吴静秋、中叡赐译. 教师专业成长：大学扮演的角色. 迈向21世纪进修暨推广教育国际学术研讨会论文集. 台湾花莲师范学院.

Blandy, D. (1992). A community art setting inventory for elementary art and classroom teachers: Towards the community integration of students experiencing disabilities. In Hohnson, A.(Ed.) Art Education: Elementary. Reston, VA: National Art Education Association

Keys, K. & Morris, C. B. (2001). Car art & Cruise in: a tour through community culture. Histories of community-based art education. Reston, Virginia: The National Art Education Association

Sturhr, P. (1955). Social reconstructionist multicultural art curriculum design:Using the Powwow as an example. In R. Neperud (Ed.), Context, content, and community in art education. (p.193-221). New York: Teachers College Press

李谒政. 体享地方美学：恢复台湾本土世界的真实感受. 在地美学实践"社区vs艺术"研讨会论文集. 台北:台湾文化艺术基金会，2008年，p44-48.

林曼丽. 艺术教育于二十一世纪教育中应有的角色. 台湾政策季刊2（3），2003年，p91-102.

徐秀菊主编. 东台湾艺术故事～视觉篇. 台北：艺术家，2007a.

徐秀菊主编. 社区文化与艺术教育～台湾少数民族篇. 花莲：台湾花莲教育大学，2007b.

徐秀菊. 社区取向之艺术课程与教学研究. 第二届亚太区美术教育会议论文集. 香港：香港教育学院，2004年.

教育部编. 艺术教育政策白皮书. 台北市：编者，1995年.

黄壬来. 当前学校艺术教育改革的取向. 发表于环境教育、信息教育融入艺术与人文领域学术研讨会. 屏东市：台湾屏东师院，2004年.

美术教育促进儿童心理健康发展

——对一名单亲家庭儿童的心理健康问题的干预及其体会

上海师范大学美术学院　沈学文

摘　要

近年来，单亲家庭现象日益增多，父母离异易使儿童产生一定的心理缺陷。本文分析、探讨了某一单亲家庭儿童的个案后，提出利用美术教育的独特性，通过投射测试来了解儿童内心世界，通过绘画治疗为儿童提供情绪宣泄和疏导的机会，从而实现对其心理健康问题进行干预的目的，证明了美术教育对儿童心理健康发展的积极作用。

关键词：美术教育　儿童心理健康　单亲家庭　投射　绘画治疗

据世界卫生组织估计，2020年以前全球儿童精神障碍会增长50％，成为最主要的5个致病、致死和致残原因之一。上海市教育科学研究院德育研究与咨询中心曾组织对2005年上海市在校中小学生进行问卷调查，调查内容涉及中小学生的心理状况、生活状况、学习状况等。以上海中心城区、城郊结合部地区及远郊地区共12个区县作为样本区县，学生问卷总样本为3960个。调查表明，大部分小学生情绪调适良好，但仍有超过10％的小学生情绪调适能力不强；近80％的小学生在家中有快乐自豪的感觉，但小学生平时回家感到"孤独"、"烦恼"、"讨厌"的比例之和超过20％。近80％的初中生在班级中有知心朋友，但还有21.2％的初中生几乎没有知心朋友，他们在班级群体的"边缘地带"，迫切需要学校、家庭等各方面的关心。[1]儿童的心理健康问题应引起我们的广泛关注。

儿童产生心理问题有多方面的因素，其中父母离异是导致部分儿童心理障碍和人格危害的重要原因之一。单亲儿童大多心理封闭、孤僻、自卑、敏感且攻击性强。如何帮助他们走出心理困境，使其健康快乐地成长与生活？

而美术教育对促进儿童心理健康发展有其独特的优势。远古时代，人们发现美术具有怯痛消烦的作用，现代则已将美术应用于临床治疗的研究。那么，如何利用美术教育的独特性，对儿童的心理健康问题进行干预呢？本文希望结合一名单亲家庭儿童的个案，针对此问题进行分析和探讨。

一、美术教育与儿童心理健康

1.心理健康

心理健康指人体的各种心理状态（如一般适应能力、人格的健康状况等）保持正常或良好水平，且

自我内部（如自我意识、自我控制、自我体验等）以及自我与环境之间保持和谐一致的良好状态。符合下列标准可视作心理健康：（1）情绪稳定，无长期焦虑，少心理冲突；（2）乐于工作，能在工作中表现自己的能力；（3）能与他人建立和谐的关系，且乐于和他人交往；（4）对自己有适当的了解，且有自我悦纳的态度；（5）对生活的环境有适当的认识，能切实有效地面对问题、解决问题，而不逃避问题。[2]

2. 美术教育促进儿童心理健康的独特性

美术活动有助于儿童心理健康，可表现在："（1）在繁重的学习生活中，美术活动能放松紧张的情绪；（2）美术活动能直接抒发自己愉快、苦闷、烦恼等各种情绪，是一种心理宣泄的手段；（3）美术创作成功之后伴随的'高峰体验'，是一种纯粹的喜悦，也是生命价值的体验；（4）美术作品的欣赏、讨论和美术活动都有利于沟通人际感情；（5）在美术活动中，能排解初中生因'气质掩盖'而产生的心理压力；（6）通过美术活动可以诊断或治疗心理疾病。"[3]

美国美术教育家艾斯纳认为美术能将人们带入梦幻和潜意识境界，从而使心灵最隐秘处的思想和情感得以敞开。同时，他认为艺术具有治疗作用。有时儿童需要有机会借助语言之外的手段表达自己，而艺术活动给儿童创造机会抒发他们不能通过所谓学习生活宣泄的郁闷心情。美术在这个参考系中被用作自我表达的手段，于是被看做对精神健康有益的东西。[4] 美国当代哲学家杜卡斯提出"艺术即情感语言"，这里的"语言"是"一种内心状态的表现"。[5] 那么艺术作品独特的情感意义都隐含在相关的色彩、线条之中。对儿童来说，绘画是与外界进行交流和处理创伤的一个独特视角和有效途径，能帮助儿童在自由表达的情境下，抒发积压的情感，减轻心理困扰。

二、一名单亲家庭儿童的个案

学生个案：

淳淳，女，南汇区某小学五年级学生。父母离异，平时生活由爷爷奶奶照顾。她性格孤僻内向，自卑感强，在班里常常受到同学的轻视，甚至讥笑和嘲弄。

为了对淳淳有进一步的了解，我和她进行了交流。跟她的谈话中我意识到父母离异的残酷现实在她幼小的心灵留下了很大的创伤。当我问她为什么不和同学一起玩时，她的理由是"他们都有父母保护，而我爸爸妈妈不在身边，继续那样的话自己会吃亏"。同时，她还承受着来自外界的各种压力，她说"每次我回到以前生活过的家去看爸爸，同学、邻居们会以异样的眼光看着我，让我感到很有压力"。在她的作文里出现过这样一段文字，"爸爸、妈妈，我在你们心中是乖巧温顺的样子，妈妈你曾经说过世界上最了解女儿的就是妈妈，可是你们看到的只是一个伪装的我，真实的我是个心理残疾的孩子，我的心理是一片潮湿灰暗"。

案例分析：

如今独生子女政策下，父母和孩子组成家庭的基本三角，暂且保持平衡和稳定。没有兄弟姐妹，儿童已经失去了一个快乐的源泉。如果连基本的两角缺失，那么儿童的情感需要更难得到满足，在"残缺型"家庭中生活的儿童容易产生孤独、烦闷、忧郁、敏感、高度警觉等心理问题。

父母的离异是导致淳淳性格孤僻，产生自卑感的重要原因。为了对淳淳的心理健康问题进行干预，我采用了问卷调查与深度访谈两者结合的方法，让淳淳在实验前接受儿童自我态度测验、人树房测验，以了解其自我态度及心理困扰的情形。并通过绘画治疗实验为淳淳提供情绪宣泄和疏导的机会，最后完成自我评价的问卷，从而评估艺术治疗对个案的影响。

三、美术教育促进儿童心理健康的有效途径

1. 投射

1.1 投射——了解儿童内心世界的一把钥匙

"投射"是一种心理测验技术。在投射测验中，个体把自己的思想、态度、愿望、情绪等，不自觉的地投射于图片解释中，将自己的情感投射于外界事物。弗洛伊德提出，把自己不能接受的冲动、欲望和思想在潜意识中转移到他人或周围事物上，使之脱离自我，以减轻内心的焦虑，避免痛苦而求得心灵的安慰。能消除自我的有害愿望，置不健康情感于外部世界。[6]

儿童绘画可以反映儿童的内心世界。他们运用形状和色彩的特性去描绘各种各样的情感，表达与心理状态相关的信息。美国最早的艺术治疗专家之一玛考尔蒂认为"绘画可以作为一种智力测验和人格测验的工具"。[7] 美国美术教育家罗恩菲德指出："绘画、涂色以及建构的过程，是儿童把环境中多种多样的元素合成一个有意义的整体的复杂过程。在选择、解释和改造这些元素的过程中。儿童呈现给我们的不仅仅是一幅图画，而且还是儿童自己的一个部分。"[8] 因此，绘画投射是通往儿童内心世界的一把钥匙。

1.2 心理投射测验

（1）"人、树、房"测验

巴克的"人、树、房"测验是著名的绘画投射测验。儿童所画的人、树、房的特征，反映出儿童的人格、知觉和态度。通过画中的细节、比例、透视、颜色可以分析儿童的心理状态。淳淳画的房子的周围用篱笆围了起来，她说："我可以一个人呆在这个房子里，用这扇小门把自己紧紧地关起来，这样就没有人可以欺负我了。"可看出她缺乏一种安全感，需要用篱笆来保护自己。画中的树枝画得非常尖锐，树干也被涂得很黑，还画上了树疤。淳淳的心理问题在她的画中有明显的体现。

（2）抽象绘画测验

抽象画家康定斯基曾指出，即使完全抽象的形，也有其内在的影响，是一种精神性的东西。他对几种基本颜色的声音作出限定，如红色代表炽热、活跃，能唤起激奋、欢乐、喜悦等感情，类似大号。黑色的内在声音是无希望的永恒寂静，类似一首终曲等。[9] 修拉曾分析了特定情感与形式或色彩的关系："愉快，在调子中产生于明亮占优势时，在色彩中产生于温暖占优势时；安定，在调子中产生于明和暗的平衡时，在色彩中产生于温与冷的平衡时；悲凉，在调子中产生于暗调子占优势时，在色彩中产生于冷色占优势时。"[10]

在淳淳的画中，她用较多精力涂画大量阴影和黑色。福斯指出，黑色象征着未知，如果用黑色来表现阴影，通常被认为是否定的、消极的情感表现。黑色投射出一种"漆黑"的思想、威胁或者恐惧。淳淳画中的这些阴影和暗色成为她曾受创伤的一大特征。

2. 绘画治疗

2.1 绘画治疗——提供儿童情绪宣泄和疏导的机会

宣泄指通过特有的形式，将积聚在心理的痛苦、忧愁、委屈等发泄出来的一种心理调节方法。绘画治疗为儿童提供了一个情绪宣泄和疏导的机会，帮助患者排除忧虑和紧张的情绪，发泄内心的欲望、冲突或情绪，使之自我放松和乐观，达到治疗的目的。罗恩菲德认为艺术能宣泄郁闷于心中的恐惧、孤独、忧虑、焦躁、愤怒和狂暴等不良情绪。

2.2 绘画治疗及其效果

在我要求淳淳画一张家庭成员画时，她表现得十分焦虑，她说不会画。于是我对原来的内容稍微作了改变，让她画出自己最喜欢的家庭成员。她画了张自己和奶奶手拉手在一起的画（如图1）。

图1

当我问她为什么不画爸爸时，淳淳告诉我，她从小和奶奶住一起，生活上奶奶对她体贴入微，把奶奶描述成她生活中值得信赖的保护者。她不喜欢爸爸，爸爸在她很小的时候就离开了她。

"每次见到爸爸都不知道和他说些什么，就会觉得很尴尬。"

"我这个人很怪的，以前和爸爸妈妈在一起的事情好像都想不起来了，最能想起来的就是以前家里养的那只小狗。"

"看到其他同学的爸爸妈妈来学校接送，我有时候心里会很痛的，因为我总是奶奶来接……我会很不开心的，因为其他同学的父母会在双休日一起带孩子出去玩，觉得对自己很不公平的。"

淳淳的话反映出她对家庭具有消极的情感，她难以承受对曾经拥有过的温馨家庭的记忆。通过家庭成员画，让我了解到淳淳与她父母及看护者之间的关系特点。

在自我态度测验中淳淳提到："我心情总是不太好，在同学眼中我做什么事都比不上人家，我喜欢安静点的环境一个人干自己的事情，不喜欢和其他同学在一起。"表现出她缺乏自信，与集体格格不入，情绪消极。

当我让淳淳画《我最讨厌的人》时，她画了一位女同学（如图2）。她说，"坐我前面的这个女生很会打人，她老是欺负我，我已经恨她整整五年了"。画面中的这个同学被淳淳丑化了，脸上长有皱纹和眼袋，腿脚不好，要靠一对翅膀一样的东西来站稳，头上脚上都长满了刺。淳淳说，"她经常用这些刺来攻击别人，她有四只手，多余的两只手专门用来打人"。她的一颗心被涂成了黑色。远处画了一堆垃圾，垃圾旁还画了大块阴影，她说："这位同学来自垃圾山，她很喜欢唱歌，但唱出的声音是雷形的，超难听，我就用封条把她的嘴给封住。"

图2

绘画后在淳淳的自我评价中描述到："画画后让我感觉很爽、很轻松，觉得非常开心，我很喜欢自己的作品！"通过绘画使淳淳心中的痛苦、委屈得以宣泄。

渐渐地淳淳对我产生了信赖感，淳淳还给我看了她的很多画，她知道我可以通过画理解她。画中重复出现的黑色阴影让我看到这种颜色背后小女孩所受到的心灵创伤。那些画描述了她内心深处由于抑郁、恐惧和缺少自尊而无法言说的经历。这些画实际上是她对自己所遇到的各种麻烦和问题的"诊断"

和解决，让我认识到绘画对于情感上受到创伤的儿童来说，是一种有效的表达方式。

我让淳淳画《我的愿望》时，在她画里，我看到了飞翔的小鸟，欢快的小鹿，她拉着爸爸妈妈的手一起在公园游玩的愉快场景（如图3）。她对画面的解释是："最好爸爸妈妈不要分开，我们三个人手拉手出去玩，让我心情好起来。"她画画时那种快乐和安逸的表情给我留下了深刻的印象。

图3

淳淳之所以描绘一个稳定而充满温馨的家庭，是为了摆脱那些创伤的记忆或是她对未来家庭寄予希望的一种表达方式。通过绘画治疗给淳淳带来了欢乐和安全感，缓解了她内心的痛苦和委屈。然而单亲家庭的事实并没有改变，因此，淳淳的心理健康问题还难以得到彻底根治。

四、结语

美术教育能促进儿童的心理健康发展，对儿童心理健康问题的干预有其独特的功能。绘画投射测试是通往儿童内心世界的一把钥匙，绘画治疗为儿童提供了一个情绪宣泄和疏导的机会，经过与人分享和讨论，使其心理重新获得健康。

在未来社会里，不仅仅需要有与众不同的智力水平、一技之长，更需要有良好的心理健康。目前，我国儿童的心理健康状况不容乐观。当儿童的心理健康出现问题的时候，如果我们能灵活地运用美术教育的方式多给他们关心和爱护、理解和支持，帮助他们拨开心中的乌云，相信，这些孩子还是能够走出心理困境，健康快乐地成长的。

参考文献

1. 2004-2005年上海学生发展报告（上编）[R]. 上海：上海教育出版社，2007年.

2. 心理学大辞典（下）[Z]. 上海：上海教育出版社，2003年.

3. 王大根. 美术教学论[M]. 上海：华东师范大学出版社，2000年，p16.

4. [美]艾斯纳. 儿童的知觉与视觉的发展[M]. 长沙：湖南美术出版社，1994年，p2.

5. [美]C.J.杜卡斯. 艺术哲学新论[M]. 王柯平译. 北京：光明日报出版社，1988年，p3.

6. 心理学大辞典（下）[Z]. 上海：上海教育出版社，2003年，p1262.

7. [美]玛考尔蒂. 儿童绘画与心理治疗：解读儿童画[M].李甦、李晓庆译.北京：中国轻工业出版社，2005年，p2.

8. [美]罗恩菲德. 创造与心智的成长[M]. 长沙：湖南美术出版社，1993年，p19.

9. 罗世平. 情感与符号：康定斯基与抽象主义绘画[M]. 上海：人民美术出版社，1989年，p43.

10. 邵大箴. 新印象主义浅议[J]. 世界美术. 1985年3期.

从社会艺文现象反思艺术教育的重要性

台湾师范大学美术研究所硕士班研究生　　徐立璇

摘　要

当代社会已进入了一个高创造力的时代，随着信息传播快速、网络普及与科技之高度发展，使人类的生活大幅改变，我们需要的不再只是学科知识的能力，更是需要知识的统整、创意与创新，借由学习艺术的过程，可以启发自身的审美意志与美感思维，并培养高度的创造力与解决问题的能力。

本文旨在以2007年至2008年间，台湾数个艺文活动造成一票难求、万人空巷的现象为切入点，探讨其参观人次的大幅提升是否意味着参与艺术的人口的增加并探究如何将这些观众予以维持，由此投射出艺术教育扎根工作的重要性；在此基础上，揭示艺术教育与社会脉动结合的必要，以培养学生美感思维、鉴赏能力，透过艺术教育带领其接触艺术，习得美感判断，成为新时代所需的高创造力、高感知的美育人才。

关键词：艺术教育、美感思维、创造力、视觉艺术、馆校合作

前　言

当前，在信息不断扩充、知识负载的速度无限上升的时代，透过艺术教育来培育全人类的创造力与美感已是时代的趋势与潮流；我们不再只能倚靠单一知识的专业来面对这个极速变动的世界，换言之，我们需要高度开发右脑的能力与感性思维，在新时代做一个具有高度创造力、高度自我认同与高感知的个体才可能得以面对这个视觉文化与信息充斥的新世代，并和时代的脚步与时俱进。

本文以上述观念为基础的出发点，希望透过当前台湾目前社会艺文展览等活动的参与现象，来反思艺术教育对于社会的重要性；以下列举2007年到2008年的艺文活动，对其活动人次的参与先进行概略性的介绍：

从2007年2月在台湾"故宫博物院"的"世界文明瑰宝：大英博物馆250年收藏展"，总计约43万人次参观[1]，表现亮眼，造成展览期间每天在展览区大排长龙，参观观众必须经过数小时的排队购票与排队入场方能进入展场中；而2008年5月在台湾历史博物馆的"惊艳米勒——田园之美"大展则是在3个多月的展期内，成功击败不景气，缔造逾67万人参观[2]。另外在表演艺术类，2006年在国家戏剧院上演的"百老汇歌剧·歌剧魅影"票房大卖，另外知名太阳剧团的经典大戏《Alegria》欢跃之旅，即将于2009年年初到台湾进行40场巡回演出，10万多张门票从2008年9月2日中午开卖，10天内就销售一空，创下台湾艺文表演售票新纪录。上述台湾社会艺文活动造成全民大力响应，参与人数一再突破高点，以下是提出几

1　资料取自台湾"故宫博物院"网站(2008.10.30)：http://www.npm.gov.tw/zh-tw/administration/about/chronology.htm

2　资料取自联合新闻网2008.9.8新闻(2008.10.30)：http://fe47.udnnews.com/NEWS/READING/REA8/4507397.shtml

个尚待厘清的问题：

- 是否意味着这些参与人口的动机是基于欣赏艺术的观点？
- 是否也意味着国家成功推动艺文活动的见证？
- 是否同时意味着艺术教育的落实，使得这些艺文活动成为全民美育活动？
- 以"米勒"、"大英博物馆"、"百老汇"、"太阳剧团"这些在全世界具有知名度的人物或事件作为口碑，的确得以构成吸引票房的一大利器，但这些观众是否可能再度参与艺文相关活动，还是只是昙花一现？
- 艺术相关的活动，有好的票房固然可喜，但更重要的是如何维持观众对艺术的参与？
- 若能使大众的审美能力与美感思维整体提升，使其能够真正地欣赏与了解艺术，并能够自发性地去接触艺术活动，有无可能性？

为理清上述问题，笔者尝试用文献探讨来从三个层面来讨论艺术教育的落实，三个层面分别为：(一)学校艺术教育推展，(二)美术馆艺术教育推展，(三)馆校合作的发展与可能性。从这三个层面切入，融合各项理论的基础，探讨从艺术教育的基础点上，该如何加强与落实，让艺术的审美、创造力、鉴赏力能够真正根植大众心中。

学校艺术教育的推展

教育是一个持续不断的历程，就其本质而言，它是没有特定内容的。各个时代、民族依照其社会、大环境现实的需求，赋予其各式的内容，以期能达成预订的目标。学校是社会的一部分，自难超然独立于社会的价值体系以外。教育思潮的演变往往反映现实的需要。(郭祯祥，2001) 以这个观点来看学校艺术教育的推行，必须要能够与时代脉动相结合，艺术教师必须对时代趋势有敏锐的感知能力，并将之应用在教学课程中；再者，若是学生发现学校的艺术教育课程能够与其所在的现实生活有所关联与呼应，更能够激发出其对艺术教学的兴趣，加深其投入艺术课程的意愿与动机；在这样的观点下，艺术教师不仅要将现在社会的脉动最全面性的了解，更应将其理解有系统性的运用在其艺术课程中，使其课程有连贯性的概念。

Spring(1998)指出，一个胜任的教师尚应对其所任教的教学环境之制度以及其社会氛围有所认识。换言之，身为一视觉艺术教师，即需对视觉艺术教育的体系，以及当下社会脉动中的视觉艺术教育思潮能有所了解。而在多元文化的时代里，应该用更多元的、广泛的概念来涵盖艺术课程，并用以视觉形象为脉络，用更广泛的艺术内容、教材资源来设计与呈现艺术课程；学生在艺术教育的角色中，已经不再是一个被动接收着的角色，教师必须将学生引导到日常生活中的美感训练与大众文化、视觉文化的环境中，带领学生共同探讨当前视觉文化的种种意涵，并激发出学生的学习兴趣，教导学生"如何学习"并建构出主动学习的概念。

基于上述概念，若是学校艺术教育的教师能够将大环境所需要的能力纳入课程的考虑，并能够用统整且具连贯性的方式进行艺术课程教学，学生在有计划的艺术课程下，能够培养以下的能力：

- 提升创造力，增加其创意思考即问题解决能力
- 习得美感判断，提升日常生活质量
- 帮助学生发展自尊并帮助一个学生获得正向的自我概念
- 艺术透过过去和现在的文明和文化知识提供学生更好的跨文化理解(郭祯祥，2001)

若是学校的艺术教育扎根工作做得好，学生可以借由学习艺术课程的过程，获得美感经验、习得美感判断，亦可提升其创造能力；此外，当艺术教师激发出学生对艺术探究的热情后，可以将学生导向主动探究的学习精神，若学校的艺术教育课程可和当前社会脉动有所结合，给学生提供一些机会在社会场域中去寻找艺术的踪迹，深化其在艺术课程的学习，无不是更加明智的选择；换言之，教师除在课堂上提供多样的艺术相关知能外，更需要能够去帮助学生搭起课程与生活间的联结与互动，使学生在艺术知能的学习更完整、更有意义。

以上从艺术教育的角度切入，冀望艺术教育能够将美感的培养与对艺术鉴赏的感知能力根植学生心中，启发其对艺术探究的能力并激起其接触艺文的兴趣；以下就社会教育——美术馆的艺术教育的面向来探讨，如何加强美术馆的推广教育，使得观众的维持有更好的效果。

美术馆艺术教育推展

在教育的观点上，学校艺术教育与美术馆教育有其不同的特性，美国博物馆界著名文集《新世纪的博物馆(Museum for a New Century)》提醒大家重视博物馆教育的重要性："若典藏品是博物馆的心脏，教育则是博物馆的灵魂。"(CMNC, P.55) 博物馆相较于学校而言，它有更自由且开放的情境；学校中的教学通常在既定的程序作息中而博物馆的学习环境则是自由开放的。选择的自由(freedom of choice)是博物馆学习环境的特色。人们在博物馆中的学习通常是自我导向的(self-directed)，学校里的学习则常是他人导向(other-directed)，另外，观众在博物馆情境中的学习，其效果与影响远超过一般学校知识的传输；博物馆若能充分地发挥其自由选择的学习环境特色，以课程规划的角度来规划展览与教育活动，才更能发挥其教育功能。(刘婉珍，2002)。

《新世纪博物馆》中也提到：博物馆提供了一个学习环境和各种刺激，基本上是不同于学校所能提供的。这些不同的环境和刺激会产生不同的效果。博物馆刺激想象力、训练观察力和丰富思想，博物馆鼓励欣赏不同的文化……学习到的不仅是新知，而且是对自我、自己与他人以及自己与世界的关系的了解与增进。(CMNC, 1984, p.59) 所以美术馆与博物馆展览的最终目的无非是能够促进观众的审美理解、对自我的了解及对世界的了解，我们应该要谨慎地策划并有计划性地设计与推动相关的教育活动，来促使大众可以透过展览情境或其他教育推广活动的参与来达到展览最大的实质效益。

在2006年台北市立美术馆观众研究中有提到以下概念："增加观众参与文化艺术活动意愿的方法，除改变观众对于参与文化活动的基本态度，扩大观众对于展览活动的心里期待，展览与其教育推广活动一样重要。"对于一个美术馆而言，虽然很多的特质、教育形式、情境等因素都和学校有所差异，但站在文化教育与推广的角度而言，无非是希望观众的观展经验和质量可以达到一个水平并且发挥其教育的功能；而美术馆不仅拥有自由的开放情境，它也是一个艺术家与大众间的桥梁角色，除了教育的功能外，美术馆还兼具了保存、研究、展示等功能，这样的场域对于学习艺术来说，是非常丰沛且有别于学校艺术教育环境的。所以，美术馆展览品的功能除了展示之外，它应该还包含了教育层面的推广、作品意涵的解读与欣赏，使得观众在参观美术馆的过程中，不仅可以透过观看艺术作品达成心理期待，更可以借由各种方式了解艺术品的文化价值。

博物馆集合很多不同意义的实物，目的在借此诠释其多元价值，令观众从中得到知识和启发，实现文化的多元性。发展文化多元化最重要的关键在于人的观念和做法，博物馆的专业人员应有以下的修养：

- 具备文化比较与思考分析的能力
- 勇于接触各种文化的热忱，并设法接触
- 了解不同文化的关系特质与价值
- 熟悉各种文化素材与观众的需要
- 巧妙运用时空点及设备，并掌握如何营造不同文化氛围的要领

且美术馆发展至21世纪不再只是传统、神圣、严肃文化殿堂的单一角色定位与刻板印象，等着观众上门，而是要主动走入小区、学校等角落，让美术馆成为一座容易亲近的、更符合民众需求的，令人主动想前往参观或利用的大众聚会场所。美术馆必须顺应世界潮流变化，其需具备执行力、竞争力与创新的精神。(黄永川等，2005)

提升美术馆教育的整体素质，必须要透过专业的美术馆人员对展览内容、观众研究有所了解与研究，不单只能推出各项的展览形态，更重要的是美术馆专业人员对学习者和观众的了解。充分了解学习者的背景，并透过展览与教育活动的策划以实现活动具体的目标：票房对于美术馆而言也许是努力的方向之一，但更重要的是如何透过美术馆展览的承办与规划，切实地达到社会艺术教育的功能。

馆校合作的发展与可能性

博物馆教育资源的丰沛性，非常适合成为学校课程联结即延伸的场所。对博物馆而言，学校机构因拥有最多观众群，是最适合合作的对象；博物馆和学校教育的环境、方法和范围上皆有所差异，但在强调博物馆教育功能的今天，欲使博物馆成为重要的学习机构及有效的学习场所，将学校与博物馆形成一个相互合作的关系，是非常重要的。

博物馆与学校合作的形态在英美教育中，已有相当的发展历史和成效；而馆校双方的合作互动，不但可以弥补学校教育的不足，两者资源的整合，更可以达成教育的双赢目标。美术馆教育和学校教育是伙伴的关系，相互截长补短，此是很正确的看法，可是如何互补互助？必须找出补及被补足之间的平衡点，才是美术教育应有的方式。可以借由学校教育来培养喜爱博物馆、运用艺文资源的能力。

以英国为例，"馆校合作"(museum school collaboration)已是国家课程标准中的一部分，所以不论学校还是博物馆，皆有一套发展步骤，一方面学校于师资培育机构中，融入"博物馆利用"的课程，所以英国教师普遍有博物馆学习的知能；另一方面，博物馆学习已是学校艺术课程中的一部分，而且有完整且具体的参考指标，所以课程的规划多能与学校课程相关。而在美国，馆校合作方案亦非常普遍。

在期待艺术教育得以落实下，除了学校和博物馆教育的努力之外，馆校合作亦是可以尝试的方法，将两者无法单独达成的目标予以合作寻求更好的解决之道，彼此相辅相成，重要的是馆方人员和教师都应当有充分的专业知识与积极的态度来共同截长补短，将整体艺术教育的质量向上提升。

未来期许与建议

在生命洞察方面，美感知觉能使我们对感受到之生命或得洞见(Eisner, 1982)，且对于各类艺术之探讨事实上能促进精神路径之成长，有助于改进记忆且增进创造性问题解决能力(Miller, 2000)，此种初级认知(如记忆)与高层认知(如思考、问题解决)能力可因美感教育活动中各类艺术之接触而充分发展，亦及美感教育能增进"真"之探讨。

本章试图透过文献分析来整理出前言提出的几个尚待厘清的问题，用学校美术教育、美术馆教育以及馆校合作的可能性三个面向来探讨；即便票房营销已是当今博物馆的重要使命之一，但如何真正将美术教育落实，并让成功营销的票房能够继续维持，让到馆参观的观众均能够真正欣赏艺术品的价值并且能够在探索艺术上保有强烈动机与热忱，仍是身为艺术教育工作者需要努力的方向，期许未来世代都能够具有感性、敏锐的感知能力来积极参与这个多变、多元文化的世界，将深厚的美感思维与高度的创造力根植心中并运用在生活中，能够用艺术的语汇表现自我并与他人沟通，向世界开展。

参考文献

1. Marilyn G. Stewart and Sydney R. Walker, "Rethinking Curriculum in Art," (Massachusetts, Davis, 2005)

2. 刘婉珍. 美术馆教育理念与实务[M]. 台北：南天，2002年.

3. 黄永川等. 博物馆营运新思维[M]. 台北：台湾历史博物馆，2005年.

4. 廖敦如. 教育的好伙伴——从英美馆校合作看台湾未来的发展[J]. 美育. 1995年7月.

5. 郭祯祥. 当代艺术教育的省思——创造力、视觉文化与当代艺术[J]. 教师天地. 1997年4月.

6. 刘丰荣. 当前美感教育方向之新思维[J]. 教师天地. 1997年4月.

7. 郭祯祥. 跨文化了解和文化差异性在课程设计之考虑. 2001年.

8. 周文. 从"艺术教育法"反思美术馆教育[J]. 台湾美术. 1994年10月.

9. 李斐莹. 2006年台北市立美术馆观众研究[J]. 艺术学报. 1996年4月.

10. 廖敦如. 我的教室在博物馆：英美"馆校合作"推展及其对我国的启示. 博物馆学季刊，1994年1月.

竞争与博弈：山西河津吕氏家族琉璃工艺传承研究

山西师范大学临汾学院　　杨　涛

摘　要

本论文分为上下两篇。上篇是河津吕氏家族琉璃工艺传承的调查部分，运用人类学田野调查的"参与观察"和"深入访谈"方法，在访问10余位相关人员后，收集整理了大量第一手资料，展现出河津吕氏家族琉璃工艺传承在不同时期的传承关系、传承方式、传承内容上的变化。

下篇是基于上篇内容的理论分析。借助法国社会学家布迪厄的"场域理论"，从社会与个体相互关系角度建构了"传承场域"的概念，力图从吕氏家族内外的竞争机制来揭示一个传统工艺传承模式中的规则、生存心态以及人才培训机制和传统手艺的价值观。

上篇　　山西河津吕氏家族琉璃工艺传承的调查

本论文上篇内容是山西河津吕氏家族琉璃工艺传承的调查部分，通过访谈和调查资料整理而成，力图展现山西河津琉璃工艺传承在不同时期的传承关系、传承方式及传承内容上的变化。

为保持田野调查成果的真实性，以下文字拟采用"引—访—议"的体例结构．其中"引"为背景情况说明；"访"为受访人的谈话内容，为确保语境的原汁原味及受访人口述的真实性，笔者除对过多的口语虚词有所删减及保证谈话条理性而对语序略作简洁化调整外，在用词、语句等方面均保持山西河津方言特色；"议"部分则是对调查内容的简论和评述。

第一章　传承关系

传承关系是指传承人与被传承人之间的关系，如父子关系、叔侄关系、师徒关系、师生关系等等，本文所指的传承关系是以吕氏家族为核心的传承关系，重点考察不同时期传承关系及收徒标准的变化。

第一节　　由民间匠人向工人师傅的转换时期
　　一、吕氏家族内的传承关系
　　　　1. 家族传承关系的习俗规则
　　　　　（1）分家的公平原则
　　　　　（2）帮工传承的潜规则
　　二、吕氏家族外的传承关系
　　　　1. 组织分配式的优惠政策
　　　　2. 学堂传承式的严格标准
　　　　　（1）准学校式的考试内容

（2）严格的考试制度

第二节　由工人师傅向经营业主的转换时期
　　　　——吕氏家族内的传承关系

一、家族传承的困惑

二、下下策的选择

小　结

本章是对河津吕氏家族琉璃工艺传承关系的考察，按时间的顺序，并且考虑到吕氏家族经济身份的转换分为两节：在第一节中笔者从吕氏家族内和吕氏家族外的传承关系进行考察。在吕氏家族内的传承关系中，一直延续家族传承式的传承关系，即父子关系和雇佣关系（帮工）。在吕氏家族外的传承关系中，受到国家政策和经济体制的影响出现了师徒关系和师生关系。

在第二节中，吕氏家族内的传承虽然遇到了一些困惑，但是仍然会延续家族传承式的传承关系。

第二章　传承方式

笔者认为就传承方式而言，广义地说是行业能够延续的一种方式，狭义地说是传授者与承继者之间的教学方式。本文所指的传承方式是指以吕氏家族为核心，重点考察不同时期教学方式的变化以及教与学之间的互动关系。

第一节　由民间匠人向工人师傅的转换时期

　　一、吕氏家族内的传承方式

　　　1. 家族传承式的习俗与规则

　　　　（1）跟着干，干中学

　　　　（2）帮工的偷学

　　二、吕氏家族外的传承方式

　　　1. 组织分配式

　　　　（1）各有所长的"四个老汉"

　　　　　1)生产队的逃避

　　　　　2)编制和手艺的交换

　　　　（2）组织分配式的师徒相传

　　　　　1）"熬活儿"

　　　　　2）"胡烧"学到的技术

　　　　　3）不准外出搞琉璃的协议书

　　　　　4）好"火功"换取了名声

　　　2. 学堂传承式

　　　　（1）"八仙过海，各显其能"的导师组

　　　　（2）"动机不一"的学生

　　　　（3）学堂传承式的师生相传

　　　　　1）准学校式的美术教育

2）留条后路，不教色彩

3）教会徒弟饿死师傅

第二节　由工人师傅向经营业主的转换时期

小　结

本章是对河津吕氏家族琉璃工艺传承方式的考察，按时间的顺序，并且考虑到吕氏家族经济身份的转换分为两节：在第一节中笔者从吕氏家族内和吕氏家族外的传承方式进行考察。在吕氏家族内的传承方式中，一直延续家族传承式，即父子传承和帮工传承。在吕氏家族外的传承关系中，受到国家政策和经济体制的影响出现了组织分配式和学堂传承式。

在第二节中，由于目前吕氏家族琉璃工艺传承的特殊性，笔者把传承关系和传承方式合并一起来探讨，见第一章第二节。

第三章　传承内容

为了突出笔者所研究的问题，在传承内容中琉璃工艺技术的变化将在附录中为大家展现。就传承内容而言，吕氏家族内部的儿子和帮工是有差异的。笔者在第一章曾经有所涉及，在本章不再重复。

而本章重点探讨的是吕氏家族外琉璃工艺传承内容中三大核心技术：即"釉色"、"捏活儿"、"火功"之争，力图揭示出传承模式中的规则和生存心态的变化。

第一节　吕鸿渐的假釉方

一、常规的配方弄虚作假

二、祖传的配方秘不外传

第二节　吕鸿渐没有"火功"么

第三节　谁捏的"活儿"好

一、学徒工和老艺人之间

二、吕仁义与"捏活儿师傅"之间

1. 单一的手艺没有用

2. 工资与手艺的不协调

3. 现在的手艺不如前人

4. 好手艺却换不到名声

5. 好作品才能换取名声

小　结

本章是对河津吕氏家族琉璃工艺传承内容的考察，本章分为三节，分别从"釉色"、"捏活儿"、"火功"三大核心技术入手来探讨传承内容中的技术之争，力图揭示出传承模式中的规则和生存心态的变化。

下篇　山西河津吕氏家族琉璃工艺传承的理论分析

本论文下篇的内容是对山西河津吕氏家族琉璃工艺传承的理论分析部分，因此体例上与上篇有较大

差异，将采用议论文写作的常规体例书写。

第一章　传承场域的建构

第一节　传承场域——一种定义的方式
第二节　三个维度——传承场域的关系构成

第二章　传承场域的生存心态

第一节　生存心态——一种性情倾向
第二节　形塑——生存心态的继承性和稳定性

第三章　传承场域的资本

第一节　资本——被定义的三种根本类型
第二节　资本——"竞争"的有效资源

第四章　运用三个概念的综合分析

第一节　传承场域的竞争

1．竭力争取自己的资本——吕氏家族与河津琉璃工艺厂之间

第一个子场域是吕氏家族与河津琉璃工艺厂之间，具体来说，是吕鸿渐与厂方技术人员之间的关系。

柴长生说当时吕鸿渐没有献出釉方，琉璃工艺厂的釉方来自他家，"那时釉的配方，咱把咱家的配方都献给厂了"。而吕谚堂认为釉方是他父亲献出的："根本就不懂，他都是搞灰陶呢！""这些琉璃配方都不可能让他知道。" 从吕谚堂所说的言语中我们可以看出，吕谚堂认为琉璃工艺厂的釉方是他父亲给的，釉方的来源与柴德印无关，他只是跟过他爷爷，但釉方不会让他知道的。而史上海却否认吕谚堂和柴德印献出了配方，说厂内的釉方是自己用"华罗庚优选法"研制出来的。

"一种资本总是在既定的具体场域中灵验有效，既是斗争的武器，又是争夺的关键，使它的所有者能够在所考察的场域中对他人施加权力，运用影响。"[1]传承场域中的资本是实实在在的力量，而不是无关轻重的东西。大家各执一词的背后说明了什么呢？大家在证明自己对琉璃工艺厂的贡献的同时也一直在维护自己所拥有的文化资本，因为它神圣而不可侵犯。

史上海要证明琉璃工艺厂的烧成技术是自己钻研的，与吕家无关，"他会烧狗屁，他会烧就是冒烟"，柴长生要证明吕鸿渐对手艺一无所知，"但是到（吕）鸿渐和（吕）鸿才手里，一无无知"，大家都在证明自己"火功"的实力及对琉璃工艺厂所做的贡献，毫不谦虚，毫不掩饰，实际上它的背后争的是产权、名分、地位和影响力。

在子场域吕氏家族与河津琉璃工艺厂之间，双方争夺的目标——此时的传承资本表现为三大核心技术：釉方、捏制和火功。吕鸿渐竭力维护家族的核心技术，即家族的文化资本。而河津琉璃工艺厂想尽办法要得到这文化资本以换取经济资本。他们之间对核心技术的争夺实际上是对文化资本的争夺，在这个子场域中，吕鸿渐的生存心态是要维护家族的手艺以保证后代能够生存，而1973年河津琉璃工艺厂是在国家政策的扶持下依靠国家的力量和对老艺人优惠的政策下办厂的，在这个子场域中，由于双方的资本

1　[法]皮埃尔·布迪厄、[美]华康德著，李猛、李康译，邓正来校，实践与反思——反思社会学导引[M]．北京：中央编译出版社，2004.

量不同而导致双方所处的位置不同即地位不同, 他们之间总是在不断博弈中。

2. 竭力保留自己的资本——"导师组"和老艺人与学徒工之间

第二个子场域是琉璃工艺厂的"导师组"和老艺人与学徒工之间的关系。

教师李文学回忆道: "你一讲色彩, 他们会画了, 他们就到街上画画去了。" "害怕培养了以后, 厂子里用不上。" 学徒工周全: "谁教你呢, 没有人能教你。"学徒工贺世敏: "因为啥, 你们把他的活儿给抢了。"

在子场域河津琉璃工艺厂的"导师组"和老艺人与学徒工之间的关系, 双方争夺的目标——此时的传承资本表现为捏制的技术。当学徒工被招进琉璃工艺厂的那一刻, 就预示着他们进入了这个传承场域, 传承场域的生存心态是传承场域内遵循的客观的、共有的行为规范, 包括对传承关系、传承方式、传承内容等一致性的规范。琉璃工艺厂"导师组"和老艺人对学徒工的保守态度都说明当手艺作为生存的基础时, 传承内容就变得具有保守性或者私密性。在这个传承群体内, 传承者有意无意地保守秘密, 这不是源自于他本身, 而是在特定传承场域内的某种规范所导致他们在传承活动中趋于一致。

3. 竭力维护自己的资本——吕氏家族与他的雇工之间

第三个子场域是吕氏家族与他的雇工之间, 具体来说, 是吕仁义和"捏活儿"师傅(琉璃厂的学徒工)之间关系。

资本存在于传承场域中, "只有在与一个场域的关系中, 一种资本才得以存在并且发挥作用"[2]在场域中存在着对资本的争夺, 资本则决定场域的位置、力量的变化。资本的价值, 取决于使其发挥作用的场域的存在, 每个场都是斗争的场所, 也就是说, 在特定的场的内部存在着斗争, 存在着为争取资本来界定的一场斗争。

吕仁义不断强调吕家兄弟是"门里出身", 从小"栾泥"长大, 技术全面。例如: "琉璃厂出的人主要是不全面, 不像我们兄弟。"同时不断说到当年琉璃工艺厂的学徒工技术单一, 例如: "他光会雕塑, 他又不会(其他), 他懂什么呢, 他对琉璃这些很陌生。"同时也说到"捏制都是次要的"也就是说会雕塑根本算不了什么, "实际上他们在琉璃厂没有地位"。在这里我们可以看出, 吕仁义从内心来说, 并没有认同当年琉璃工艺厂学徒工的技术, 虽然他们经过造型的培训, 但是比起吕氏家族, 那是微不足道的, 学徒工们掌握的只是琉璃工艺技术中的一项, 从某种意义上说, "他们根本不懂琉璃", 唯独只有吕氏家族是正宗的琉璃工艺传人。吕仁义在维护吕氏家族的正宗地位和社会威望, 实际上是维护家族的社会资本。

阎茂良谈到当年琉璃工艺厂学徒工的重要性, 例如: "他们这批人起了决定性的作用。"同时也为雇工们得不到功劳而感到担忧: "他们做了, 最后把功劳记到哪了, 吕氏家族了, 他们没有事。"雇工贺世敏也深有同感, 他认为他们对河津琉璃非常重要, 例如: "维持他家的命脉呢!" "现在马上不干, 立刻就停产了。"在笔者看来, 对雇工贺世敏来说, 不仅有一身好手艺重要, 名声更重要。学徒工贺世敏在竭力维护既有的"捏活儿"技术, 同时还积极争取社会的认可和肯定。这实际上是他在竭力维护既有的文化资本, 同时还积极争取社会资本。

在子场域吕氏家族与他的雇工之间, 双方争夺的目标——此时的传承资本表现为名声和地位。吕仁义在维护吕氏家族的正宗地位和社会威望, 实际上是维护家族的社会资本, 只有保留住家族的社会资本才能换取更多的经济资本。学徒工贺世敏在竭力维护既有的"捏活儿"技术, 同时还积极争取社会的认可和肯定。这实际上是他在竭力维护既有的文化资本, 同时还积极争取社会资本以换取经济资本。

2 [法]皮埃尔·布迪厄、[美]华康德著, 李猛、李康译, 邓正来校. 实践与反思——反思社会学导引[M]. 北京: 中央编译出版社, 2004.

第二节　资本的积累与转换

1. 好"火功"与资本得失

琉璃工艺厂的烧成师傅间常常因为"火功"的高低，有时弄得不太愉快，当厂内有新"活儿"时，当时的主烧师傅松林谎称有事回家，故意把烧成让给柴长生，好让他出丑。但是柴长生平时留心学习，肯动脑筋，靠"偷学"的技术完成了厂内的任务，柴长生："从此以后把名声打出去，我在火功上，谁烧不成了，就找我呢。""杨发贵开会奖了十个工。"从柴长生的言语中透露出欣慰与自豪，他不仅打出了名声，更赢得了厂内工人的尊重和认可，实际上他不仅获得了经济资本还赢得了社会资本。

2. 好作品与资本得失

我们可以看出阎茂良对修建小西天手艺人的敬佩，同时也看出对修建尧庙雕塑的无奈，例如："过去要做一个庙宇做得那么好，工艺那么细，确实得好多年。""因为这个雕塑时间太短了，就不可能做得很细。"从话语中流露出作为手艺人的责任。

"我们想出去的东西想让大家认可，因为到时候人家知道是谁做的么？""做得不好就不会放几代人（后人会说），哎，这当时做的啥呢，搬倒，重新做，不能流传后世，"实际上，如果自己的作品能够流传后世的话，那将是如此欣慰，这可能是手艺人一生的追求。所以，阎茂良的话语中不仅仅是一份对作品的责任，同时还有对手艺人名声的维护，如果此件作品成功，那么他的手艺，也就是文化资本转换成经济资本和社会资本。

在传承场域中，传授者与承继者争夺的是名分、职位和影响力，同时也是传授者与承继者向更高社会地位的争取过程。传承场域中，自有一套运作的支配权力机制。而使工匠们对这种支配关系产生认同的动力机制可以成为传承场域的生存心态，所谓传承场域的生存心态，是传承场域内的传授者与承继者身上体现的一种性情倾向，这种性情倾向构成了文化资本的携带者采取种种策略去维系传承场域的动力机制，即传承场域的生存心态被传承场域所形塑，同时也是传承场域不断生成的推动力。传授者与承继者争夺的也不再是手艺的高低，工钱的多少，而是传承资本——即进入传承场域中的文化资本、经济资本和社会资本的综合形式。

第五章　结　语

一、　传承关系由生存需求决定，受国家经济体制和政策的影响。

在早期封建社会私有制体制下，吕氏家族琉璃工艺一直延续家族式传承，可以说，父子相传一直是维系家族手艺的最好方式。出于生存需求的考虑，吕氏家族的琉璃工艺只是单传，一般都传给长子，这是因为长子很小就可以跟着父亲干活，在长期的磨砺中长子逐渐接替父亲而成为家族中的掌柜的，主持家族事务。由此我们可以看出家族手艺的单传避免了家族中的恶性竞争，从而保证了家族的生存和发展。

但是在国家经济体制和政策的影响下，吕氏家族外的传承关系出现了师徒关系和师生关系。1973年在国家发展工艺美术生产的政策扶持下河津琉璃工艺厂成立，通过师徒关系传授琉璃工艺。1978年随着党的十一届三中全会的召开和实行改革开放的决策及市场经济的建立，国家也增加了对"文化大革命"中被破坏的文物古迹的修复工作，1982年随着外贸出口量的增加以及大量的山西省古建筑需要修复，河津琉璃工艺厂决定培养一批学徒从事雕塑制作以满足市场的需求，通过师生关系对学徒工进行造型培训。

生存需求显然是第一位的，在吕氏家族琉璃工艺的传承中，始终以父子相传以保证家族手艺的延续

性，但是吕氏家族受国家经济体制和政策的影响，他们只能变通求生让步自己的利益与琉璃工艺厂进行合作才能生存，随即出现了师徒关系和师生关系。

二、传承方式由传承关系决定。

由于家族手艺传承的相对封闭性和保密性，自吕氏家族有记载开始，一直延续家族传承式的传承方式，即父子传承和帮工传承。但是他们的传承方式不同。由于是父子关系，在技艺的传授上几乎不存在封锁性，在"干中学，学中干"的过程中，关键时刻耐心教授。因为是自家人，为让后代光大家业，长辈在技艺的传授上不但不保守封闭，反而会倾囊相授，千方百计地让后辈们学到更多的东西，以提高其技艺水平。父亲传给儿子的不仅仅是文化资本，即核心技术，同时还有经济资本和社会资本，即固定资产和祖传的名声、信誉和经营理念等。而帮工在"干中学，学中干"的过程中，无人耐心指点，更无缘接触到核心技术，全凭自己的悟性和偷学。

1973年在国家经济体制和政策的影响下河津琉璃工艺厂成立，先后出现了师徒关系和师生关系，他们的传承方式分别为组织分配式和学堂传承式。笔者认为就传承方式而言，广义地说是行业能够延续的一种方式，狭义地说是传授者与承继者之间教学方式，所以狭义地说，他们的传承方式分别是"熬活儿"和课堂教学与实践相结合。

老艺人和"导师组"都在竭力维护自己的文化资本以避免学徒工自谋生路与自己形成竞争关系，这是因为他们传承关系的不同，所以在传承方式上也有差异。

三、传承内容是在传授者与承继者双方，不断加密和解密的博弈过程中承继和发展的。

在吕氏家族内的传承场域中，帮工的挑选也较为严格，帮工可以来自本家族中的亲戚，也可以来自外人，在吕家和帮工之间，吕氏家族竭力保留自己的文化资本，即尽量保住核心技术，而帮工总要千方百计得到文化资本，即偷学技术，所以他们之间是在不断的博弈过程中承继和发展的。

在吕氏家族外的传承场域中，1973年建厂之初的"四个老艺人"和"四个娃娃"之间的师徒关系决定了他们在传承内容上的保守性。师徒传承靠"熬活儿"在烧成技术上只有"胡烧"才能学到的技术，都是因为老艺人竭力保留自己的文化资本，即各种技术，因为这技术是吃饭的本钱，徒弟一旦学会，将会和师傅产生竞争而师傅将失去生存的饭碗。同时在1973年在建厂之初，琉璃工艺厂和吕鸿渐之间的雇佣关系也决定了他们之间在传承内容的保守性，吕鸿渐献出的假釉方也是为了维护吕氏家族的文化资本以保证家族的生存。1982年，琉璃工艺厂公开招收学徒工，传授者和承继者之间的师生关系也决定了他们在传承内容上的保守性。我们可以看到"导师组"竭力保留自己的文化资本，即留条后路不教色彩，学徒们没有学会色彩，也就意味着少学了一门技能，同时琉璃工艺厂也就增加了一份保险。也可以看到，老艺人竭力保留自己的文化资本，能少说则少说，能不说则不说，最主要担忧的是教会徒弟饿死师傅。

在传承场域中传授者总是竭力保留自己的文化资本，承继者总是想尽办法得到文化资本，传授者与承继者双方在传承内容上是在不断的博弈过程中承继和发展的。

四、依靠琉璃和灰陶两条腿走路，实现家族工艺上不封顶、下有保底的可持续发展。

在山西河津东窑头和西窑头村中，仍然有大量的吕氏家族后人从事着灰陶的生产与制作，笔者在调查中发现，在吕氏家族传承内容中，琉璃工艺保密并且单传，但是灰陶工艺不保密而且并非单传。这两种工艺的不同表现在以下两个方面。从使用功能上来说，琉璃制品在古代常作为寺庙和宫殿建筑构件，主要为皇家和贵族服务；而灰陶制品常作为普通房屋构件，主要为民间老百姓服务。从制作工艺上来说，他们的制作工艺基本相同，不同的是琉璃工艺要上琉璃釉，需要"二次烧成"，造型样式更加丰

富。笔者认为，吕氏家族自古至今，家族手艺能够延续并且传承至今的重要原因与家族的这两个手艺息息相关，因为它满足了两个市场的需要，可以根据市场的变化自我调整，即：对于吕彦堂来说，当皇家和贵族琉璃制品的需求量减少时，还能为民间老百姓制作灰陶；对于吕仁义及其他堂兄弟来说，平时可以靠生产灰陶维持生计以保证相对稳定的收入。

吕氏家族依靠琉璃和灰陶两个市场的变化自我调整，实现了家族工艺的可持续发展。

山西河津吕氏家族琉璃工艺传承关系、传承方式和传承内容一览

年代、市场体制及研究对象	传承关系			传承方式		传承内容	
	关系	承继人标准	与传授人的经济关系	方式	教学模式	有形资产	无形资产
经历了各种经济体制的变化 明代至今（吕氏家族）	父子	儿子之一	继承发扬祖业	家族传承式	干中学、学中干，关键时候指点。	所有工艺，主动传授，毫无保留	字号及社会关系
	雇佣	老实可靠，知根知底，不一定有血缘关系。	如果偷艺，可能成为竞争对手。		干中学学中干	粗活，聪明者可能"偷艺"。	无
1973—1982公有制/计划经济国营琉璃厂	师徒	行政指派，均为管理者子弟。	可能成为竞争对手；教会徒弟饿死师傅。	组织分配式	"熬活儿"	所有内容，不主动传授，全凭悟性。	无
1982—1992公有制/市场经济国营琉璃厂	师生	基本技能考试选拔	如果人员外流，可能导致与原厂形成竞争。	学堂传承式	课堂教学与实践结合	"捏活儿"技术	无

教学场景下的美术治疗促进地震灾区青少年心理重建刍议

厦门大学艺术学院　柳红波

摘　要

汶川大地震发生后，举国哀悼。抗震救灾，众志成城。在这次特大自然灾害中，青少年所受的心灵创伤无疑是深重的。在灾后重建的诸多工作中，青少年的心理重建被放到重要位置。本文试从美术与心理两门学科出发整合其交融点，探寻美术治疗对地震灾区青少年心理重建的意义、可行性、原则及措施，以期对孩子们的健康成长有些许帮助。

关键词： 美术治疗　地震灾区　青少年　心理重建

2008年5月12日，四川汶川发生特大地震自然灾害。抗震救灾，众志成城。地震不仅袭击了汶川等灾区，同时也在物理、情感和心理等诸多层面冲击着全国人民。在这次大地震中，很多孩子失去了生命。存活下来的孩子是幸运的，但是这些孩子中有相当一部分变成了孤儿，或者失去了很多亲人。这次灾难给灾区的青少年造成的重创不仅是身体上的，更是心理上的。他们未来还有很长的路要走。作为美术教育工作者，我们寻求美术与心理两门学科的交融点，希望能充分发挥美术的功能，帮助他们消除心理障碍，使他们尽快从阴影中走出来，以达到心灵的重塑。

一、灾后青少年心理创伤分析

经历过这次大灾难，孩子们不论在心理、生理或行为上，均会产生许多变化、反应。

灾后青少年心理变化的三个阶段：

第一阶段：震惊、困惑、否认。安全感极度丧失，对人会非常依赖、依恋，最需要成人陪伴。

第二阶段：会出现一些情绪反应，如焦虑、愤怒、恐惧、无助、悲伤等，也有些孩子会出现自闭倾向，常一个人独自呆着闷声不响。

第三阶段：出现心理行为障碍和性格改变。

除了心理上这三个阶段的变化，这次灾难还对孩子们产生其他方面的影响。如：

1. 生理出现异常：失眠、做噩梦、易醒、容易疲倦、呼吸困难、窒息感、发抖、容易出汗、消化不良等。

2. 行为出现异常：注意力不集中、逃避、打架、喜欢独处、过度依赖他人等。

由于青少年对灾变事件的想法与成人不同，因此表现出来的反应也稍异于成人。以下是所有年龄段青少年的共同反应：

害怕将来的灾难

对上学失去兴趣

行为退化

睡眠失调和畏惧夜晚

害怕与灾难有关的自然现象

这次地震来得十分突然，很多孩子还没有从心理上接受这个事实，尤其是对年龄小的孩子来说，它的伤害性比成年人要大得多。而且，这个伤害是剧烈的，突然的，甚至是长久的。

这种巨大的打击是无法料想到的事件，本身孩子的心理承受能力是很弱的，在遭受这么大的变故的时候，他们的无助感就会出来，所以他们就会有呆滞、惊恐的状态。一些孩子心理的能力还不是向外的，他们不会把这种感受表达出来，发泄出来，自己在心里一遍遍重复那些想法，又不说出来，把很多东西埋藏在心里，这样的孩子以后会有一些心理方面的隐患。有的孩子好像特坚强，他不哭，也不闹，承受力好像特别强，然而事实往往并非如此，他没有一个有效的管道，来宣泄内心负面的东西。这样积累下来的话，对他今后的人生，肯定是副作用特别大。

其实，大灾难之后出现心理问题，在各国都是个普遍现象。据调查，"9·11"事件之后，约1/5的美国人感到比以往任何时候都更加严重地抑郁和焦虑，约800万美国人说自己因为"9·11"事件而感到抑郁或焦虑，8个月后，纽约的很多孩子做噩梦。也正因如此，灾后青少年及时的心理重建变得越来越重要。

二、美术治疗的界定

美术治疗是一门跨学科的专业领域，是美术与心理学的整合。它是利用美术媒介、美术创作以提供非语言的表达与沟通机会而做的一种心理治疗。美术是表现自我、描绘梦想、宣泄烦恼、交流情感等方面的有效工具，美术治疗则恰是利用美术工具性的精髓对有心理障碍者进行矫治。通过充分挖掘美术的治疗功能，使当事者解放思想、消除封闭、增强自信，从而达到治疗的目的。美术治疗在欧美先进国家已被广泛地运用于医疗与教育界之中，尤其对于青少年因意外伤害所造成的心理问题，更是有显著的疗效。

美术治疗领域的主要取向：

1. 美术创作便是治疗，即美术创作的过程本身就已经是治疗了。因为当一个人专注于创作时，生理、心理都会产生变化，肌肉逐渐放松，情绪得以缓解，身体和心灵亦同时得到了统整，在这样的过程中，语言的诠释与探讨就不是那么重要了。因此，有学者认为美术创作的过程就是治疗，甚至创作与治疗可以同时完成。

2. 利用美术创作而做的心理治疗，美术作品是从潜意识流露出来的一种象征性符号，必须再透过语言的诠释与探讨，才会有治疗的效果。把学习美术应用于心理治疗，学生的作品与关于作品的一些联想，对于维持个人内在世界与外在世界平衡一致的关系有极大的帮助。

二者最大的不同是前者着重于创作的过程，信任当事人内在治疗的自然发生，当创作结束时也就是治疗的完成。后者主张利用作品去做更进一步的诠释、解读、分析，创作只是治疗的一部分。

三、美术治疗的相关理论支持

有关美术治疗最早的西方文献记载，可追溯到柏拉图。他认为艺术具有治疗疾病、改善身体和心灵

状态的功能。这种身体和心灵的两元论假设，被认为是美术治疗的哲学基础。

荣格充分肯定美术治疗的作用，把它看做比谈话更有效的方法。荣格从来不强调作品的艺术性，他认为，作品对患者本身的意义远远比它的美学价值宝贵得多；绘画可以使患者探索来自无意识的意象，而这些意象对患者的心灵起着调节作用。

20世纪中期美国美术教育家罗恩菲德在《创造与心智的成长》中提出"透过美术教育的治疗"的主张，视美术创造为一个行为和情绪的表现工具，透过美术教育的治疗的本质是使用创造活动作为自我认知的方法。他提出了以美术为中介达到自我实现的目标，促进自我成长和创造的观点。这不仅对健康的人有益，而且对有心理障碍者的治疗也有重大的贡献。这一观点为美术治疗提供了重要的理论依据。

我国著名美术教育学者尹少淳先生认为，强调过程和娱乐性的美术活动，由于不必顾及结果，有助于自闭儿童恢复信心，重新投入生活的怀抱，有助于儿童心理的健康发展。他强调了美术的娱乐功能对治疗自闭儿童心理的作用，这与罗恩菲德所提倡的透过美术教育治疗的观点有相似之处。

美国艺术心理学家鲁道夫·阿恩海姆的研究也涉及艺术治疗与美术的关联。阿恩海姆认为，绘画作品是内心斗争及其结果的反映，患者总是竭力将自己依稀把握到的各种"力"以及它们之间的正确关系转为清晰的视觉形象，使之得到最终解决。这意味着，理想的艺术治疗同时是一种美术教育。阿恩海姆不仅强调了绘画在个人问题的提出和解决方面的重要作用，更重要的是他明确提出"艺术治疗同时是一种美术教育"的观点，指明了艺术治疗与美术教育融合的方向。

华东师范大学教育研究中心主任钱初熹教授长期从事儿童绘画的研究工作，她指出"将创痛的经验转化为深刻的美术学习"。她认为绘画在治疗心理障碍方面，发挥了积极的作用。在绘画的过程中学生可以发泄他的不满、压抑和烦闷的情绪，可以尽情抒发他的思念、兴奋和快乐。从这个意义上说美术的确是一种很好的心理治疗工具。

四、美术治疗的可行性

美术治疗强调视觉符号或者意象，即创伤记忆"图像性"的视觉特性，是人类经验中最原始、最自然、最有效的交流形式。尝试让当事人在与美术辅导者建立一定信任关系的前提下，进行绘画、雕塑等各种美术创造活动，同时围绕作品开展多维度的互动活动，以此达到协调、整合当事人身心的治疗目的。当美术治疗团体中的团员进行作品分享时，常能唤起旁观成员的情绪反应，加强团员的参与动机，也增进团体的凝聚力。

与让当事人直接把心事说出来相比，美术创作让他们多了一份参与感。在美术创作的过程中，当事人较能投入于事件的主体，降低防卫心理，而让潜意识的内容自然浮现，还可以培养参与者的社交能力，是建立良好关系的有效方法。以此让他们释放自己的情绪，帮助他们建立自信。

要传达思想和观念，语言是最好的手段，而要传达情感，绘画则是最好的方法。其实，绘画对青少年来讲，是一种最初的语言，是最自然的方式，也是最直接的信息传递。人在孩童时就会涂鸦，而随着年龄的增长有着不同的绘画时期，但是不管是哪一时期，都是最自然的内心情感的流露。借着绘画的表现，我们可以发现其内心最真实的情感与问题，适时地给予协助。美术治疗因具非语言沟通的特质，治疗的对象也比一般心理治疗要广。一般辅导或治疗上常用的方法，不是面对面的谘商就是访谈，但是人们都自然地会有防卫的心理，也无法将心中所有的问题完全呈现，如此很容易就错过真正的问题和辅导的良机。以"艺术创作的过程即治疗"的角度来看，当心灵受伤的孩子愿意动手创作时，即开始了心理

治疗，由于创作本身就有释放情绪，达到放松的效果，因此不论孩子的创作是什么，即使只是任意涂鸦，只要孩子能专注与投入，他便暂时忘却了伤痛，而内在也自发性地开始疗愈的运作。

五、美术治疗如何帮助灾区青少年进行心理重建？

1．美术治疗所需的工具及环境

为孩子们提供所需要的绘画材料，但不要太多，只要适合就行，借以成功地、尽兴地图画、塑造和建构他们心中的意象和情感。绘画材料的摆放要安全，不用的工具材料要放好，不要妨碍当事者，以免分散其注意力。让他们了解、熟悉绘画材料（可先进行预备活动如画线、涂色、探讨材料的物理性质等），然后自由地选择自己喜欢的材料进行创作。

美术治疗所需要的环境同样是不容忽视的，重新建立孩子的安全感是心理治疗的首要工作。实施美术治疗的地方应该保持安静、清爽、不受外界干扰。创设宽松的环境有助于治疗的进一步成功，如教室的布置，可从教室整体气氛、色彩用具摆设、座位安排等方面力求体现平等、民主、自主。当然宽松的环境还包括：允许孩子有选择其所爱或不爱的活动、材料和主题,独处或合作的自由，尊重其任何作品的呈现。不管是奇异的或写实的、退步的或进步的、消极的或积极的艺术表达，都需给予接纳。保护孩子面对来自外在或心理上的任何危险，在活动进行中是很重要的。当我们希望与孩子做深层的沟通时，必须先有安全感的建立作为基础，在适当时机慢慢导入针对孩子的状况而设计的活动。孩子无法说出来的种种情绪，孩子通过美术创作，才有机会轻轻碰触他那伤痛的心灵，去经历他的恐惧、自责、愤怒或担忧，透过这样创作的历程，慢慢地去释放隐藏的情绪，去探索、去整合，最后再回到现实里来，这便是一个创伤心灵走向复原的必经之路。

除此之外，美术治疗还应有充裕的时间作保证，孩子们有了足够的时间，才能保持其相当的兴趣，而逐渐涉及其创作过程。

2．美术教师的角色定位

在治疗辅导过程中，美术教师的角色是一个复杂的多层面的问题。在美术治疗的不同阶段，教师的任务也不一样。美术治疗能够让教师灵活地运用不同的表现技法，达到与孩子们心灵上的沟通，在这一过程中教师不仅是治疗者、辅导者，而且还扮演参与者与分享者的角色。教师要想通过美术教育的方式进入学生的心灵世界，首先应做到关爱学生，了解学生。用心灵去感化学生，从对孩子的爱和美术创作中了解他们在想什么，做什么和希望得到什么。这样，治疗才能做到有的放矢、因人而异。

其次，施以美术，结合疏导。帮助学生宣泄情绪中的不快和因紧张造成的压抑。给学生以心领神会与支持性的态度，来了解孩子透过艺术活动的任何创作和挣扎，适时地给以沟通更可以加强其表达上的发展。

在美术治疗中，教师是在为孩子创造出一个最适于疗伤的环境，多半时候也是把自己化成这安全环境中的一环，悄悄地参与其中，并分享孩子心灵的创伤和情感的宣泄。

对于孩子来说，美术教师可能具有多重身份：美术老师、心理治疗师、榜样、助手。他们对这些角色的要求通常会适时地变换并相互重叠。然而，美术教师最重要的角色是：全然接纳与陪伴受伤的心灵，为它神奇的、令人敬畏的自愈能力做见证。

3. 教学场景下的治疗原则与措施

美术治疗的原则：

（1）针对青少年的美术治疗重在心理救治而不是为辅导而辅导；

（2）不同年龄段的孩子，其认知能力、动作协调能力、感觉能力均有差异，不能一刀切，要有层次性。应该谨慎地搜集相关数据，以求得更真实的诊治信息；

（3）以创作为主并使之与写生和临摹有机地结合起来；

（4）针对孩子的特点，以个体为主，并结合群体治疗，从而取得一定的效果；

（5）美术辅导教师应帮助孩子抛开伦理、美学上的价值判断，使他们能全身心地投入到创作中去，从而使创作成为心灵体验和运用的本能流露。只有在这种状态下，孩子才能放下自我判断和自我意识的包袱，完全融入正在进行的创作当中。

（6）艺术家追求的是技术，美术治疗却不是。创作出来的作品艺术性多高完全不重要，重要的是参与者如何在创作过程中掌握表达能力，建立感情。钱初熹教授认为："由于美术治疗的主要目的不是追求审美经验，而是治愈心理疾病，解放身体痛苦。因此与结果相比，过程更为重要。"

（7）对孩子绘画的诠释虽然是引领我们进入孩子内心世界的重要途径，但并非每个治疗或美术教学活动的必要过程。美术治疗无论治疗的对象是谁，这种诠释都必须相当慎重。过度的解释只会增加学生对治疗的抗拒，过度的赞美与追问都会让孩子感受到威胁而退缩，甚至放弃；

（8）心理上的创伤需要时间慢慢地修复，从这个意义上说美术治疗不是一朝一夕的事情，它更是一种持续的关怀。

美术治疗的措施：

（1）引导孩子跨出创作的第一步：有效引导孩子动手的方法有许多，原则上是要先考虑孩子的肢体功能、手眼协调能力、体力与耐力，然后再为孩子设计出难易度适中，能引发高度兴趣的活动；为他们准备容易操作且完成后的满足与成就感较大的一些媒材，尽量让孩子有自由发挥的空间，而不受限于预设的模式。引导应因人、因时、因地而不断创新与变化，例如：一个孩子可能喜欢用蜡笔进行创作，这就跨出了第一步，但同样的媒材对另一个孩子来说，或许是幼稚而无趣的；他可能需要自己认为的别的更富有表现力的媒材。不过，只要孩子愿意动手创作，跨出第一步，他便已进入美术治疗的领域。

（2）并非每个孩子在一开始都会愿意动手创作，可能他不习惯这种表达方式，或许他在经验上排斥这种方式。但是，不管孩子拒绝的理由什么，我们都要先尊重孩子的意愿而不是强迫他。

（3）在孩子运用媒材进行创作的过程中，辅导教师可以做一些指导，让活动能够促进孩子情感和思想的表达，以及体验和意向的展开。

（4）有时透过团体的力量更能激励孩子的创作欲望，让几个孩子在一起创作可以增进彼此学习的机会，尤其在不同的创作方式、互动与分享当中，孩子不再感觉到孤单，并且学习从各人不同的角度看待事情，可以有更宽广的视野，提高容忍挫折的能力，这种团体治疗的效果有时是个别美术治疗所达不到的。

（5）除了倾听孩子的描述之外，更要用心观察孩子的画，画中有哪些部分是特别强调、夸张的？又有哪些部分是刻意削弱、避开的？孩子在画中的构图、笔触、用色、内容等无不透露着内在的信息。教师应做到鼓励孩子去创作与描述以达到美术治疗的效果。

（6）围绕作品附以开展多维度的互动活动：在学校开办美术展览、美术竞赛、美术讲座、美术

墙报、美术兴趣小组等活动，为学生心理健康发展，开拓广阔的天地。这些活动，增加了学生交往的机会，协作的机会，有助于他们增强群体意识。在丰富多彩的美术活动中，学生与教师之间、学生与学生之间，平等、信任、同情、责任感等社会性情操内容得到极大扩充，同龄人间容易产生感情上的共鸣，集体活动与学生个人感情相结合，这些对学生跨越心理障碍同样是大有裨益的。

六、结论

心理上的创伤需要时间慢慢地修复，持续的关怀、支持与有质量的陪伴才是美术治疗的本质。在不强迫进步的原则下寻找青少年在美术治疗中所表现出的潜力与在他们身上寻找问题同样重要，特别是要发现那些在治疗过程中可以得到强化的感情力量，这种力量将能支持治疗后青少年的生活，让他们在宽松、快乐、和谐的氛围中健全地发展和快乐地成长。

参考文献

1. 钱初熹. 美术教育促进青少年心理健康[M]. 上海：上海文化出版社，2007年.

2. [美]阿瑟·罗宾斯. 作为治疗师的艺术家[M]. 孟沛欣译. 北京：世界图书出版公司，2006年.

3. [英]苏珊·布查尔特. 艺术治疗实践方案[M]. 孟沛欣，韩斌译. 北京：世界图书出版公司，2006年.

4. 高颖. 李明. 杨广学. 艺术心理治疗[M]. 济南：山东人民出版社，2007年.

5. 林碧霞. 香港美术教育协会十周年纪念论文集[C]. 香港：香港美术教育协会，2003年.

6. 俞国良. 现代心理健康教育[M]. 北京：人民教育出版社，2007年.

7. [美]罗恩菲德. 创造与心智的成长[M]. 王德育译. 长沙：湖南美术出版社，1993年.

8. 尹少淳. 美术及其教育[M]. 长沙：湖南美术出版社，1995年.

9. [美]鲁道夫·阿恩海姆. 视觉思维——审美知觉心理学[M]. 腾守尧译. 成都：四川人民出版社，1998年.

10. [美]朱迪思·博顿. 全国高等院校美术教育专业研修班讲义[R]. 北京：中央美术学院，2002年.

11. 陈维梁，钟莠筠. 哀伤心理咨询理论与实务 [M]. 北京：中国轻工业出版社，2006年.

图书在版编目（CIP）数据

艺术·科学·社会：首届世界华人美术教育研讨会
论文选/中央美术学院美术教育研究中心编. —长沙：湖
南美术出版社，2009.5

ISBN 978-7-5356-3217-3

Ⅰ.艺… Ⅱ.中… Ⅲ.美术-教育-国际学术会议-
文集 Ⅳ.J-4

中国版本图书馆CIP数据核字（2009）第060909号

艺术·科学·社会
首届世界华人美术教育研讨会论文选

主　　编：杨　力
副 主 编：黄　啸　孔新苗
主编助理：马菁汝
责任编辑：王春林
版式设计：胡智慧
封面设计：刘迎蒸
出版发行：湖南美术出版社
　　　　　（长沙市东二环一段622号　邮编：410016）
印　　刷：湖南天闻新华印务有限公司
经　　销：湖南省新华书店
开　　本：889×1194　1/16
印　　张：18
版　　次：2009年9月第1版　2009年9月第1版第1次印刷
书　　号：ISBN 978-7-5356-3217-3
定　　价：58.00元